KB074924

문명

예술 과학 철학,

그리고 인간

케네스 클라크
이연식 옮김

소요서가

일러두기

1. 이 책은 1969년 영국 BBC에서 방영되었던 방송 시리즈의 대본을 정리해 단행본으로 엮은 것이다. 2017년 HODDER & STOUGHTON LIMITED 에서 낸 개정판을 번역 저본으로 했다.

2. 이 책은 인류 문명의 탄생부터 20세기 중반까지 폭넓게 개괄하고 있는 만큼 인류사에서 별과도 같은 인명과 지명 그리고 개념과 도판들이 등장한다. 이와 관련된 기본사항들을 옮긴이가 주석으로 추가했으며, 본문에는 해당 나라의 원어를 병기했다.

3. 이 책에 사용된 도판은 원서와 무관하게 책의 흐름을 따라가며 꼭 필요한 것들을 찾아 넣은 것이다.

4. 상호참조 독서를 위해 책 뒤에 찾아보기를 두어 정리했으며, 도판의 상세 정보를 도판목록에 정리했다.

5. 이 책에 나오는 기간期間과 관련된 표기는 방송 당시의 것으로 현재 시점으로 수정하지 않고 원문 그대로 두었다.

6. 이 책에 사용된 부호는 다음과 같은 기준으로 정리했다.

　─《　》도서명, 오페라, 논문집

　─〈　〉단편, 서곡, 시, 미술작품

　─ " " 문장이나 말의 인용

　─ ' ' 강조 또는 개념

차례

CIVILISATION

이 책은 1969년 봄에 시리즈로 방영한 TV 프로그램의 대본을 다시 엮어서 만든 것입니다. TV를 위해 쓰였던 내용과 단행본 사이에는 문체의 형식과 표현상의 문제뿐 아니라 주제에 대한 접근에서 근본적인 차이가 있습니다. 저녁에 TV 앞에 앉은 사람들은 즐거움을 기대합니다. 따분하면 꺼버리죠. 시청자는 거기서 듣고 보는 즐거움을 찾습니다. 그러니 제작자는 면밀히 궁리해 만든 일련의 영상으로 시청자들의 관심을 끌어야 하지요. 또 많은 경우 영상의 흐름이 시청자의 생각의 흐름을 지배합니다. 그래서 어떤 이미지를 쓰느냐는 곧잘 그걸 구할 수 있느냐 여부에 좌우되기도 합니다. 촬영하기 위해 접근하기가 어려운 장소도 있고, 카메라에 전체를 담기에는 너무 큰 건축물도 있고, 너무 시끄러워 녹음을 할 수 없는 지역도 있습니다. 이와 같은 여러 사정을 처음부터 고려하면서 생각의 흐름을 수정하거나 혹은 유도해야 했습니다. 그러나 그보다 더 중요한 것은 1회분이 한 시간 이내여야 한다는 시간상의 제한이었는데, 모든 주제를 거기에 맞추어 단순화해야만 했던 것입니다. 그래서 예를 들 수 있는 훌륭한 건축물이나 예술작품도, 소개할 수 있는 위인의 이름도 극히 한정된 소수일 수밖에 없었지요. 그러한 것들에 대해 촬영 중에 일일이 내 견해를 보탤 수도 없었습니다. 그러니 필연적으로 다소 개괄적일 수밖에 없었고, 또 시청자가 지루하지 않도록 잘라내

는 모험도 해야 했습니다. 그렇지만 이는 그리 별난 일도 아니고, 우리가 평소에 저녁식사를 마친 뒤 여기저기 모여 앉아 잡담할 때 늘 하는 그런 일입니다. 그리고 일상적인 용어 사용을 구어적으로 해야만 했고, 마치 일상적인 대화처럼 리듬을 잡아야 했고, 때로는 이야기하는 품을 거들먹거리지 않게 보이기 위해 탁 털어놓고 말하는 식으로 부정확한 용법도 어느 정도 구사해야만 했습니다.

이 대본을 다시 훑어보면서 실제로 TV에 방영된 것과 비교해보니, 내가 포기해야 했던 게 얼마나 많았던가 싶어 비참한 기분이 들 지경입니다. 대본의 거의 모든 장에서 가장 강렬한 충격은 언어로는 전달이 불가능한 여러 가지 요소가 실제 TV 방영에서는 가능했다는 점입니다. 가령 '거짓된 희망'에서는 프랑스의 국가인 〈라 마르세예즈〉와 베토벤의 《피델리오》 서곡에서 딴 〈죄수들의 합창〉 음향과 로댕의 〈칼레의 시민들〉이 어우러져 매우 인상적인 장면이 연출되었습니다. 이러한 요소는 주제 전체에 대해 내가 말하려 했던 것을 인쇄된 책으로는 도저히 따라갈 수 없는 박력과 생기로 보여줍니다. 나는 사고와 감정을 따로 떼어놓고 생각할 수 없으며, 언어와 음악, 그리고 색채와 운동을 결합하면 언어를 통한 것보다 훨씬 더 인간의 경험을 증대시킬 수 있다고 확신합니다. 그래서 TV가 유용한 매체라고 생각하고 TV로 얼마 만한 일이 가능한지를 확인하기 위해 대본 집필에 자진해서 2년이라는 세월을 바쳤던 겁니다. 민첩하고 상상력이 풍부한 연출자들과 노련한 카메라맨들 덕택에 이 프로그램이 여러 장면에서 그야말로 진정한 감동과 계발을 성취했다고 생각합니다. 이러한 점들이 책에는 잘 드러나지 않습니다.

그렇다면 이 책을 왜 내놓게 되었을까요? 첫째로는 내 마음이 약해서입니다. 나는 거절하는 게 싫습니다. 하지만 이번 경우에는 몇 백번이고 거절했어야만 했지요. 또 한 가지 이유는 허

영심입니다. 대개 사람들은 자신의 의견을 세상에 알릴 기회가 주어질 때 그걸 그냥 보내지 못합니다. 이 프로그램을 진행하면서 나는 스스로가 다른 경우였다면 그렇게 함부로 말하지 않았을 것을 곧잘 큰소리치고 있다는 걸 깨달았습니다. 스스로가 고상하게 이야기한다며 한껏 으스대던 몰리에르의 극중 벼락부자 신흥 귀족처럼, 나 자신도 어떤 관점에 서 있다는 걸 발견하고 깜짝 놀랐습니다. 그리고 또 한 가지, 그리 떳떳치 못한 동기를 이참에 털어놓겠습니다. 그것은 감사하는 마음입니다. 대본을 읽어보면서 이것은 지난 50년 동안 내가 만끽했던, 마음을 흔들어놓았던 온갖 경험들에 대한 감사의 표현이라는 걸 깨달았습니다. 세상에 널리 감사의 마음을 표하는 것이 왜 유별나게 여겨지는지 모르겠습니다. 그러나 대개의 종교예식에서도 그렇듯 일단 체면은 차린 셈입니다.

물론 개괄적인 대본을 더 보강해서 세련되게 만들까 생각했습니다. 그러나 책으로 내기 위해 그것들을 하나하나 다시 고쳐 쓰다가는 1년이 넘게 걸릴 것 같았고, 이 책의 장점이라고도 할 수 있는, 마치 강연하는 것 같은 친숙함과 쾌활한 분위기를 잃어버리겠다 싶었습니다. 그래서 책을 읽는 독자에게 주어질 온갖 제한을 그대로 받아들이고, 영상으로 보지 않으면 이해되지 않을 부분은 바꾸거나 생략할 수밖에 없었습니다. 시각적인 예증이 거의 완전히 제시되는 경우에는 거기에 대한 설명을 한 줄 정도 더 보탠다고 그만큼 논리적으로 되는 것도 아니고, 또 완결성이 갖추어지는 것도 아닐 터입니다. 이런 이유로 생략된 요소가 많았고, 이런 점을 생각하면 아쉬운 마음도 듭니다. 문명의 역사를 아무리 간략하게 개괄하더라도 법률과 철학에 대해서는 이 책보다 많은 양이 나오겠지요. 법률과 철학을 시각적으로 흥미롭게 하는 방법은 저로서는 아무리 애써도 떠올릴 수 없었습니다. 이런

결함은 특히 독일을 다룬 부분에서는 중대한 문제가 됩니다. 바이에른의 로코코 건축에 대해서는 많은 것을 이야기하면서도 칸트와 헤겔에 대해서는 거의 언급하지 않았습니다. 그리고 괴테는 이 시리즈에서 당연히 중요한 등장인물이 되어야 했을 테지만 아주 조금밖에 모습을 드러내지 않습니다. 그리고 독일 낭만주의는 완전히 빠졌습니다. 이밖에도 주로 시간 부족 때문에 몇몇 부분을 생략해야 했습니다. 애초에 나는 팔라디오부터 17세기 말에 이르는 고전주의 전통에 관한 방송 프로그램을 계획했습니다. 만약 그걸 만들었더라면 코르네유와 라신, 망사르와 푸생을 포함시켰을 테고, 이 시리즈 중에서 가장 만족스러운 것이 되었을지도 모릅니다. 그러나 TV 프로그램은 13회로 제한되다 보니 그 대목은 빼야 했습니다. 그러다보니 고전주의가 희생되고 바로크가 지나치게 강조된 느낌이 있습니다.

시리즈 전체를 통해 음악은 큰 역할을 합니다(비중이 너무 크다는 사람들도 있을 정도입니다). 그에 비해 시의 인용은 적고, 엘리자베스 시대 잉글랜드를 다룬 방식도 마음에 걸립니다. 셰익스피어를 그저 위대한 염세가로서, 반세기에 걸친 필연적인 의혹의 절정을 이루는 인물로만 취급한 건 분명히 잘못되었습니다. 그러나 그 방송 프로그램의 끝부분을 《한여름 밤의 꿈》이나 《로미오와 줄리엣》에 관한 진부한 해설로 길게 늘였다면 더 비참해졌을 겁니다.

몇몇 생략은 무척 마음에 걸렸지만 이 책의 표제 때문에 어쩔 수 없었습니다. 만약 미술사에 대해 이야기하는 경우였다면 스페인을 뺄 수는 없었겠지요. 그러나 인간 정신을 확장시켜 인류를 여러 단계 향상시키는 데 스페인이 어떤 기여를 했는지 따져본다면 뾰족한 답을 얻을 수 없습니다. 《돈키호테》, 위대한 성자들, 라틴 아메리카로 건너간 예수회 선교사 등을 내세울 수 있

을까요? 이런 걸 빼고는 스페인은 여전히 스페인입니다. 나는 하나하나의 프로그램을 유럽 정신의 새로운 발전과 관련시키고 싶었기에, 시점을 바꿔 어느 한 나라만 논할 수는 없었습니다.

이쯤에서 이 시리즈의 제목에 대해 이야기해야겠습니다. 제목은 우연히 정했습니다. BBC에서 예술에 관한 프로그램을 기획하면서 내게 조언을 구했습니다. 그런데 그때 BBC 제2방송의 책임자였던 데이비드 어텐버러가 '문명civilisation'이라는 말을 썼습니다. 그리고 이 말을 듣자 나는 일을 맡고 싶어졌습니다. 문명이라는 말이 무엇을 의미하는지 명확한 생각은 없었지만 야만적인 상태보다는 낫다고 생각했고, 지금이야말로 그런 생각을 이야기할 때라고 여겼기 때문입니다. 방송국 쪽에서 나를 설득하려고 마련한 점심 자리는 즐거웠고, 그 자리에서 주제를 다룰 방법이 떠올랐습니다. 기본적인 선 그 뒤로 거의 바뀌지 않았습니다. 서유럽만을 다루겠다는 것이었습니다. 이집트, 시리아, 그리스, 로마의 고대문명을 다루는 것은 분명히 무리였습니다. 고대문명을 끌어안으려 했다면 이 시리즈에 적어도 10회분을 더해야 했을 것입니다. 중국, 페르시아, 인도, 이슬람 세계에 대해서도 마찬가지였습니다. 그렇지 않아도 내게 지워진 짐은 더없이 무거웠습니다. 개인적인 의견이지만, 그 언어도 모르면서 해당 문화에 대해 평가할 수는 없다고 봅니다. 그 특질의 아주 많은 부분이 실제로 사용되는 언어와 결부되어 있을 텐데, 유감스럽게도 나는 동양의 언어는 전혀 익히지 못했습니다. 그렇다면 '문명'이라는 표제를 버려야 했을까? 나는 버리고 싶지 않았습니다. 왜냐하면 바로 그 말이 내게 계기를 주었고, 그 뒤로도 줄곧 일종의 자극이 되었기 때문입니다. 설마 내가 예수 그리스도가 등장하기 전 시대나 동양의 위대한 여러 문명을 잊고 있었으리라고 생각하는 어리석은 사람은 없겠지요. 그러나 이 표제는 솔직히 골치 아픈 것이었습

니다. 18세기였다면 '암흑시대부터 당대에 이르는 서유럽 문명생활의 변천 양상에 비추어 문명의 특질을 논함'이라는 식으로 해결할 수 있었겠지만, 유감스럽게도 이제는 더 이상 이런 식으로 넘어갈 수 없습니다.

'필자는 다음의 여러분에게 감사를 표하고 싶습니다'라고 쓰면 독자는 읽지 않고 건너뜁니다. 그러나 제작을 맡았던 마이클 질과 피터 몬타뇬, 제작과 조사를 겸했던 앤 터너에게서 도움을 받았고, 사서, 사진가, 비서, 그리고 다른 여러 분들에게서도 도움을 받았다는 점을 언급해야겠습니다. 각 프로그램의 계획에 앞서 촬영지의 선정, 기타 제작상의 여러 문제를 넘나드는 토론이 매번 진행되었습니다. 그런 토론에서 아이디어들이 나왔고, 긴밀하게 협력하는 사람들 사이에서 흔히 볼 수 있는 것처럼, 몇몇 묘안은 누가 맨 처음 생각했는지 나중에는 기억할 수 없었습니다. 기술적인 난점은 그 나름대로 발명을 촉진하는 자극이 되었지요. 나는 '어려운 운율에 골몰하면서 묘안을 얻기가 그 몇 번인가'라는 익숙한 말을 실감했습니다. 여기까지는 내가 BBC에서 받은 은혜의 일부일 뿐입니다. 이만큼 고매하고 신념이 넘치고 유능한 재주꾼들이 모인 제작진의 협력을 얻을 수 있는 사람은 다시 없을 것입니다. 게다가 마지막 완성 작업에 BBC는 이 책의 편집자로서 피터 캠블을 보내주었습니다. 예리한 지성과 불굴의 에너지를 갖춘 그는 나태한 저자에게는 꿈같은 인물이었습니다.

나의 비서 캐서린 포티아스와 2년 가까이 일을 함께 해준 프로그램 구성원들은 여러 면으로 나를 도왔습니다. 방송 시리즈 전체를 담은 이 책에서 방송에 함께했던 스태프들의 노고에 다시금 깊은 감사를 표합니다.

촬영주임_A. A. 잉글랜더 | 촬영기사 _케네스 맥밀런 | 촬영조수_콜린 디헌 | 무대_빌 파제트 | 조명_데이브 그리피스, 잭 프로버트, 조 쿠크시, 존 테일러 | 녹음 _버질 해리스 | 녹음 보조_맬컴 웨벌리 | 편집주임_앨런 타이어리 | 편집 _제시 팔머, 마이클 샤 다얀, 피터 힐러스, 로저 크리턴든 | 조사 _준 리치 | 제작 보조_ 캐럴 존스, 매기 휴스턴

1
구사일생

나는 지금 파리 센 강의 퐁 데 자르Pont des Arts 위에 서 있습니다.
한쪽 강변으로 1670년경에 설립된 프랑스학술원Institut de France[1]의
주변과 잘 조화된 파사드가 보입니다. 반대쪽 강변에는 중세부
터 19세기까지 계속해서 증축하며 완성한 루브르Louvre 궁이 있습
니다. 지금은 루브르 미술관으로 사용되고 있는 이 궁은 가장 장
려한 고전주의 건축의 전형입니다. 강 상류 쪽으로는 노트르담
Notre Dame 대성당이 보이네요. 교회 건축물 가운데 가장 아름답다
고 말하기는 어렵겠지만 고딕예술을 통틀어 이처럼 지적인 엄격
함을 지닌 파사드는 없을 겁니다. 강변을 따라 줄지어 들어선 건
물들은 도시 건축이 어떠해야 하는지를 우아하면서도 적절하게
해결한 성과들입니다. 건물 앞 가로수 그늘 아래로 노점 책방들
이 자리를 잡고 있군요. 그곳에서 오랜 세월 학생들은 지적 양분
을 얻고, 도서 애호가들은 고서 수집이라는 문화적 도락에 빠졌
을 겁니다. 지난 150년 동안 파리의 미술학교 학생들은 바로 이
다리를 건너 저 루브르 미술관을 분주하게 오갔을 테지요. 거기
에 수장되어 있는 대가들의 예술작품을 연구하고 자신의 작업실
로 돌아가 위대한 전통에 걸맞은 명작을 꿈꿨을 것입니다. 헨리

1 1795년에 설립된 프랑스의 아카데미 기관. 과학, 문학, 예술 분야의 엘리트들이 모여 학문과 예
 술을 연구하고 기준을 제시한다.

제임스(Henry James, 1843~1916)[2]이래, 얼마나 많은 미국인 여행자가 이 다리 위를 서성였고, 오래된 문화의 향기를 가슴 깊숙이 들이마시며 그야말로 문명의 중심에 서 있는 자신을 느꼈을까요.

문명이란 무엇일까요? 나는 모릅니다. 추상적인 용어로 정의할 수는 없습니다. 하지만 무엇이 문명인지 식별할 수는 있습니다. 그리고 나는 지금 '그것'을 보고 있습니다. 존 러스킨(John Ruskin, 1819~1900)[3]은 이렇게 썼습니다. "위대한 민족은 자신의 역사를 세 가지 책으로 말한다. 즉 행동의 책, 언어의 책, 예술의 책에 담아 보여준다. 각각의 책은 다른 두 권의 책을 읽지 않고는 이해할 수 없다. 그러나 세 권의 책 가운데 가장 신뢰할 수 있는 것은 마지막 책이다." 러스킨의 이 말은 일리가 있다고 생각합니다. 저술가나 정치가들은 온갖 교훈적인 말들로 세상에 대해 설명하고 주장합니다. 엄밀히 말해 그것은 자신의 의견을 표현한 것에 지나지 않습니다. 가령 건설부 장관이 건축행정의 소신을 밝힌 연설과 그의 재임기간에 지어진 실제 건축물 중 어느 쪽이 더 잘 사회적 진실을 나타내는지 묻는다면, 나는 당연히 건축물이라고 말하겠습니다.

그렇다고 문명의 역사가 곧 예술의 역사라고 할 수는 없습니다. 너무도 당연한 이야기죠. 위대한 예술작품은 야만적인 사회에서도 나올 수 있으니까요. 사실 원시사회가 가진 일종의 편협함이 오히려 장식예술에 독특한 밀도감과 활력을 불어넣기도 합니다. 9세기로 돌아가 그 시점에서 센 강을 내려다보고 있자니 문득 강을 거슬러 다가오는 바이킹선의 뱃머리가 보이는 듯합니다. 대영박물관The British Museum에 소장된 그 뱃머리도판1는 오늘날 우리에게는 무척 매력적인 예술작품입니다. 그러나 당시의 어

2 미국의 소설가. 《나사의 회전》 등의 작품으로 유명하고 만년에 영국에 귀화했다.
3 영국의 예술비평가, 사회사상가.

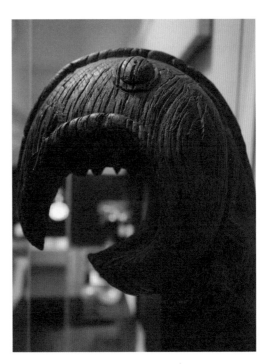

도판1 바이킹의 뱃머리(사진:World History Archive_Alamy)

느 평범한 어머니의 입장에서는 그렇지 않았을 겁니다. 요즘으로 치자면 가령 핵미사일을 장착한 잠망경을 보는 것만큼이나 그가 속한 문명에 커다란 위협으로 느꼈겠지요.

더 단적인 예가 로저 프라이(Roger Fry, 1866~1934)[4]가 소장했던 아프리카 가면입니다. 나는 그가 그것을 사가지고 와 벽에 걸던 날을 생생히 기억합니다. 우리 두 사람은 그 가면에 위대한 예술작품의 모든 특질이 담겨 있다는 데 의견을 같이했지요. 오늘날 대다수 사람들은 벨베데레의 아폴론도판2보다 이 아프리카 가면에 감명을 받습니다. 그러나 이 아폴론 상은 발견되고 나서 4백년 동안 온 세상 사람들에게 찬사를 받아왔습니다. 그것을 바티칸 궁전에서 강탈해온 것이 나폴레옹의 가장 위대한 업적이라고 여겨졌지요. 오늘날 아폴론 상은 전혀 주목받지 못하고 있습니다. 아폴론 상이 살아남은 장면은 버스 관광 가이드들이 관광객에게 고전주의Classicism 조각작품에 대해 설명할 때 정도입니다.

예술작품으로서 어떻게 취급되는지와 별개로 아폴론 상이 아프리카 가면보다 고도의 문명을 구현하고 있다는 것은 의심할 여지가 없습니다. 양쪽 모두 인간이 상상 속에서 만들어낸 또 다른 세계의 어떤 정신을 표상합니다. 아프리카 가면의 상상세계는 아무리 작은 금기의 위반에 대해서도 곧바로 무서운 형벌이 가해지는 공포와 암흑의 세계이며, 고대 그리스 조각상의 경우는 빛과 자신감의 세계입니다. 그리스의 신상들은 인간과 비슷한 형상이지만 월등 아름답게 묘사됩니다. 인간에게 이성과 조화를 가르치려고 지상에 내려온 것이지요.

훌륭한 말이지만, 이런 해석이 모든 걸 말해주지는 못합니다. 그리스-로마 세계에도 미신이나 잔인성이 얼마든지 있었습니다. 그럼에도 이 두 개의 작품 사이에 보이는 대조는 분명한 의미

4　영국의 미술비평가, 화가, 도예가.

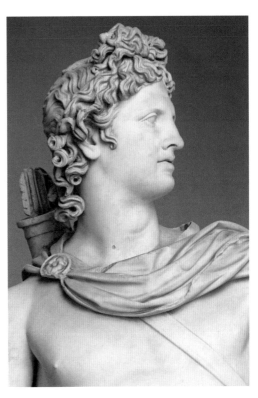

도판2 벨베데레의 아폴론, 기원전 330~320년(기원후 120~140년에 모각)

를 지닙니다. 어떤 시대인지 특정할 수는 없지만, 인간은 매일같이 생존경쟁을 위해 고군분투하고 밤의 공포와 싸우는 한편, 스스로를 돌아보며 육체와 정신 양면에서 어떤 소질을 의식하기 시작했습니다. 그리고 이성, 정의, 몸의 아름다움을 두루 갖춘 조화로운 완전성을 추구하면서 자신의 사고와 감각의 소질을 발전시킬 필요성을 깨달았습니다. 인간은 이 필요를 여러 가지 방법으로, 이를테면 신화를 통해서, 춤과 노래를 통해서, 철학체계를 통해서, 그리고 시각적인 질서로 채워왔습니다. 인간의 상상력의 소산은 동시에 이상의 표현이기도 했던 것이지요.

서유럽이 이러한 이상을 이어받았습니다. 일찍이 기원전 5세기에 그리스에서 만들어낸 이 이상은 의심할 여지없이 인류 역사를 통틀어 가장 비범한 창조였습니다. 너무도 완벽하고 믿을 만한 가치가 있으며 마음과 눈을 만족시켰기에 6백 년이 넘도록 거의 바뀌지 않은 채 이어졌습니다. 물론 그런 예술은 뒤에 틀에 박혀 인습적인 것이 되었습니다. 같은 건축기법, 같은 조각상, 같은 극장, 같은 신전. 이런 것들을 우리는 5백 년이라는 긴 세월 동안 그리스, 이탈리아, 프랑스, 소아시아, 북아프리카 등 지중해 주변 어느 곳을 언제 방문하더라도 늘 볼 수 있었습니다. 가령 1세기 지중해 연안 어느 도시의 광장에 서 있다고 상상해봅시다. 오늘날 우리가 공항에 들어갔을 때 느끼는 것처럼 내가 도대체 어디에 있는지 가늠하기 어려울 것입니다. 님Nîmes[5]의 메종 카레Maison Carrée는 작은 규모의 그리스식 신전으로 고대 그리스-로마 영토 도처에 있었을 테니까요.

님은 지중해에서 그리 멀리 떨어져 있지 않습니다. 그리스-로마 문명은 그보다 훨씬 먼 곳, 라인 강과 스코틀랜드 국경

5 프랑스 남부 가르 현의 도시. 고대 로마 원형극장이 있는 것으로 유명하다.

근처까지 확산되었습니다. 그렇지만 칼라일Carlisle6에 이르러서는 인도 북서부 변경에 도달한 빅토리아 여왕 시대 영국 문명이 그랬듯 다소 조야했지만, 어쨌든 그리스-로마 문명은 영구불멸이라 생각되었음에 틀림없습니다. 그리고 그 일부는 파괴되지 않고 살아남아 우리에게 전해졌지요. 님 근처에 있는 퐁 뒤 가르$^{Pont du}$ Gard라는 수도교도판3도 야만적 파괴력을 뛰어넘었습니다. 그리고 대량의 파편 유물들이 남겨졌어요. 아를Arles 고대박물관은 이러한 것들로 가득 차 있습니다. "이 파편들로 나는 내 폐허를 지탱해왔다."[7] 인간의 정신이 되살아났을 때, 이러한 유물들을 모방해 유럽 곳곳의 교회들이 장식되었습니다. 물론 이런 작업들은 훨씬 뒤에 이루어졌지요.

무슨 일이 일어났던 걸까요? 로마제국의 쇠망을 설명하기 위해 영국 역사가 에드워드 기번(Edward Gibbon, 1737~1794)은 여섯 권이나 되는 책을 썼습니다. 그러니 이에 대한 이야기는 이 정도로 하지요. 이 저술에 등장하는 믿기 어려운 이야기들에 대해 생각하다 보면, 문명의 특질에 관한 무언가를 알게 됩니다. 문명이 아무리 복잡하고 단단해 보여도 실제로는 무척 허약하다는 점입니다. 문명의 적은 무엇일까요? 그건 무엇보다 공포입니다. 전쟁에 대한 공포, 침략에 대한 공포, 역병과 기근에 대한 공포. 이러한 공포는 수많은 건축물과 숲, 심지어 당장 다음해의 농사계획까지 일거에 파괴합니다. 게다가 초자연적인 것에 대한 공포는 어떤 것에 대해서도 호기심을 갖거나 변화를 꾀하려는 생각을 아예 차단하지요. 고대 세계 말기는 온갖 무의미한 의식과 비교秘教들이 넘쳐나 사람들의 자신감을 땅에 떨어뜨렸습니다. 그리고 피로감과 절망감은 고도의 물질적 번영을 누리던 사람들까지

6 잉글랜드 북서부 컴벌랜드 주의 수도. 대성당이 있다.
7 T. S. 엘리엇Eliot의 장시 〈황무지〉의 끝부분. "These fragments I have shored against my ruins."

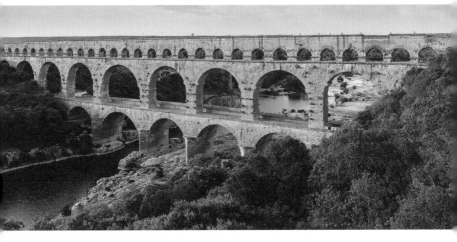

도판3 퐁 뒤 가르(수도교), 기원후 40~60년

물들였습니다. 그리스의 현대 시인 카바피스(Constantine P. Cavafy, 1863~1933)[8]는 자신의 시에서 알렉산드리아 같은 고대 도시의 시민들이 날마다 야만인들의 습격과 약탈을 기다리는 모습을 묘사합니다. 야만인들이 물러간 도시에서 사람들은 오히려 아무 일도 없는 것보다는 습격당하는 편이 낫다고 생각했지요. 물론 문명에는 약간의 여가를 누릴 만큼 소소한 물질적 번영이 필요하지만, 그보다 더 필요한 것은 자신이 속한 사회에 대한 신뢰, 사회를 떠받치는 정의와 법률에 대한 확신, 스스로의 정신력에 대한 자신감입니다. 퐁 뒤 가르의 돌 쌓는 방법만 봐도 단순히 기술적 숙련의 승리가 아닙니다. 동시에 법과 규율에 대한 적극적인 신뢰를 나타내고 있습니다. 생기랄까, 에너지랄까, 활력이랄까. 위대한 문명 내지는 문명화가 진전된 시대는 반드시 무게 있는 에너지를 지닙니다. 문명은 섬세한 감정이나 훌륭한 대화술 같은 데 있다고 생각하는 경우가 많습니다. 그것들도 문명의 즐거운 유산이라고 하겠지만, 그것만이 문명을 형성하는 것은 아닙니다. 그런 즐거움을 갖고 있으면서 죽은 것처럼 경직된 사회도 있습니다.

따라서 그리스-로마 문명이 붕괴한 이유를 묻는다면, 피폐했기 때문이라는 게 진정한 대답이 되겠지요. 로마제국을 처음 침략한 이들 또한 피폐해졌습니다. 흔한 일이지만, 정복한 이들이 정복당한 이들과 똑같은 약점에 굴복했기 때문인 듯합니다. 그들 정복자들을 야만족이라고 부르면 오해가 생길 수 있습니다. 그들이 유달리 파괴적이었던 것은 아닐뿐더러 실제로 아주 인상적인 건축물도 몇 개나 남겼습니다. 테오도리쿠스(Theodoricus, 454?~526)[9]의 묘당이 한 예입니다. 얕은 돔dome이 거대한 석판 한 장으로 되어 있어 님의 그리스식 소규모 신전에 비하면 거석기념

8 헬레니즘, 비잔틴 문화의 전통을 바탕으로 삼아 과거에서 주제를 구하면서 회의적인 시각으로 인간의 내면을 바라보았다.
9 동고트 왕국을 건설한 족장. 493년에 이탈리아 반도를 정복하고 라벤나를 수도로 삼았다.

물 같이 보입니다. 그러나 이 돔은 미래를 내다보고 지은 것입니다. 이들 초기의 정복자들은 적절하게도 18세기에 인도로 들어간 영국인들과 곧잘 비교됩니다. 실제로 영국인들은 손에 넣을 수 있는 건 무엇이든 소유하려고 인도로 떠났습니다. 돈벌이가 된다면 행정에도 관여했으며, 현지의 전통문화 같은 건 귀금속이라도 달려 있지 않으면 무시했습니다. 그러나 인도로 들어간 영국인들과 달리 로마를 침략한 이들은 초기에 대혼란을 일으켰고, 이 대혼란을 틈타 들어온 이들이 훈족과 같은 진짜 야만인이었습니다. 그들은 그야말로 문맹이었고, 자신들이 이해하지 못하는 것에 대해서는 파괴적인 적대감을 드러냈습니다. 이들 야만족이 로마제국 전역에 산재했던 장대한 건축물들을 일부러 부쉈다고는 생각하지 않습니다. 그런 건축물들을 보존하는 데 대한 개념조차 없었던 것입니다. 야만족은 이리저리 옮겨 다니며 살았기 때문에 건축물이 낡아 무너지든 말든 내버려 두었던 것이지요. 얼핏 보면 정상적인 생활이 우리 생각보다 훨씬 오래 이어지긴 했습니다. 어느 시대나 그렇습니다. 아를의 원형극장에서는 검투사들이 여전히 서로 창칼을 부딪쳤을 테고, 프랑스 남동부 오랑주의 극장에서는 이런저런 연극들이 상연되었겠지요. 383년에 이르러서도 아우소니우스(Ausonius, 310?~395)[10]와 같은 저명한 행정관이 보르도 근교의 사유지에 평화롭게 은거해서는 당나라 선비처럼 (지금도 아우소니우스의 성으로 알려진) 포도원을 가꾸고 시를 지으며 지낼 수 있었습니다.

　　그러나 문명은 그대로 유구한 흐름을 이어갈 수 없었습니다. 7세기 중엽에는 신앙과 에너지, 정복의 의지, 종래의 것을 대신할 만한 문화를 걸머지고 이슬람교라는 새로운 세력이 등장했습니다. 이슬람교의 강점은 그 특유의 단순함이었습니다. 초기

10　로마제정 후기의 시인으로 4세기의 대표적 지식인.

기독교는 신학 논쟁을 믿을 수 없을 만큼 격렬하고 괴이하게도 3세기 동안이나 지속하면서 활력을 완전히 소진했습니다. 반면에 이슬람의 예언자 무함마드는 그때까지 통상 행해지던 어떤 것보다 단순한 가르침을 설파했습니다. 그것이 앞서 로마군이 전쟁에서 승리할 수 있었던 원동력으로 작용한 무적의 단결을 그들에게 가져다주었지요. 기적이라고 할 만큼 짧은 기간인 고작 50년 남짓 걸려 고전 문명의 세계는 정복되었습니다. 지중해 하늘 아래엔 그 백골만 남았지요.

이렇게 문명의 오래된 연원이 닫혔으니, 설령 새로운 문명이 생겨난다 해도 대서양 쪽에서나 가능한 상황이었습니다. 거기에 어떤 희망이 있을까요? 문명보다 야만이 낫다는 이들도 더러 있습니다. 그러나 그들이 그러한 생활을 실제로 긴 시간 동안 겪어봤을지 의심스럽습니다. 사람들은 알렉산드리아 사람들이 그랬던 것처럼 자신들의 문명에 싫증을 냅니다. 하지만 어떤 증거를 내세운들 미개한 생활에 따른 지루함이 훨씬 클 것입니다. 온갖 불편과 궁핍은 차치하고라도 우선 지루함을 벗어날 길이 없었습니다. 교류할 수 있는 사람은 매우 적었고, 책도 없었으며, 해가 지고 나면 암흑세계였고, 어떤 희망도 없었습니다. 한편에는 거친 파도가 끊임없이 몰아치는 바다, 다른 편에는 끝없이 펼쳐진 숲과 늪뿐이었습니다. 우울하기 짝이 없는 생활이었고, 앵글로색슨 시인들은 그것에 대해 아무런 환상도 품지 않았습니다.

현자는 알고 있으리오
이 세상 모든 풍요로움이 스러지는 날
닥쳐올 그 엄청난 두려움을.
바로 지금, 세상 여기저기서
벽은 바람에 두들겨 맞고 흰 서리에 짓눌리니

집이 무너져 내리네…….

인간을 창조한 이가 다시금 무자비하게 무너뜨리니

세상 어디서도 인간의 웃음소리는 들리지 않고

쇠락한 거대 건축물들만 무심히 서 있네.

낡은 거대 건축물들의 그늘에서 언제 침입자 무리가 들이 닥칠지 몰라 두려워하며 살기보다는 오두막일지언정 세상 끝 어딘가에서 사는 편이 훨씬 낫다고 여겼을 테지요. 처음 서유럽에 찾아온 기독교도들의 생각이 그랬습니다. 그들은 지중해 동부, 즉 맨 처음 수도원이 설립된 지방 출신이었습니다. 일부는 마르세유와 투르Tours[11]에 정착했습니다. 그러다가 그곳도 위태로워지자 이번에는 잉글랜드의 콘월, 아일랜드, 헤브리디스 제도처럼 접근이 어려운 변방으로 필사적으로 나아갔던 것입니다. 그 숫자는 놀랄 만큼 많았습니다. 550년에는 50명이나 되는 신학자들이 배 한 척에 타고 코크Cork[12]에 도착했습니다. 그들은 최소한의 안전과 몇몇 동료를 얻을 수 있는 곳을 찾아 사방으로 헤매다 마침내 멋진 곳을 찾았던 것입니다! 12세기 프랑스 혹은 17세기 로마의 위대한 문명에 비하면, 서유럽의 기독교도들이 거의 1백 년 동안이나 아일랜드 해안에서 겨우 3킬로미터쯤 떨어진 곳에서 해발 200미터가 넘는 뾰족한 바위산, 즉 스켈리그 마이클 같은 곳에 매달려 살았다는 건 정말 믿기 어려운 노릇입니다.

신학자들로 이루어진 이 폐쇄적이고 작은 사회는 제쳐두고, 이와 같은 방랑의 문화가 이어졌던 원동력은 무엇이었을까요? 그건 책도 아니고 건축물도 아닙니다. 당시 그들이 지은 건축물 대부분이 목조라서 사라져버린 데다 남아 있는 몇몇 석조

11 프랑스 중부의 루아르 강 연안의 도시.
12 아일랜드 남부, 코크만 연안의 항구도시.

건축물은 서글픈 느낌이 들 만큼 조악합니다. 좀 더 제대로 된 건축물을 세울 수 없었을까 의아하지만, 끊임없이 방황하다 보니 영속적인 주거를 만들려는 충동이 사라진 듯합니다. 무엇이 그들을 정착하게 했던 걸까요. 수많은 시를 통해 짐작할 수 있습니다. 바로 황금입니다. 앵글로색슨의 시인이 좋은 사회에 대한 이상을 이야기하려 할 때는 반드시 황금을 언급합니다.

> 오래전 그곳에서는 많은 사람들이
> 황금빛 찬란한 광채에 휩싸여
> 의기양양하게 무구를 반짝이며 포도주를 연거푸 들이켜고,
> 세공된 온갖 보석들, 황금, 은
> 엄청난 부 가운데 빛나는 호박琥珀을 한껏 누렸다네.

이들 무리에는 반드시 장인이 끼어 있었습니다. 그래서 그들의 넘쳐흐르는 체험을 어떤 영속적인 형상으로 승화하고, 누추한 자신들의 생활을 구원할 어떤 완전한 것을 향한 갈망을 놀라운 세공품을 만드는 데 쏟을 수 있었습니다. 그들은 목걸이 줄에 무늬를 새기는 데에도 유별난 열정을 기울였습니다. 그러나 그들의 세공품은 새로운 대서양 문명이 그리스와 로마의 지중해 문명으로부터 차단되어 있었음을 더할 나위 없이 분명하게 보여줍니다. 초기 이집트 이래 지중해 예술의 주제는 줄곧 '인간'이었습니다. 그러나 기를 쓰고 숲을 빠져나와 파도와 싸우던 방랑자들은 뒤얽힌 나뭇가지에 매달린 새나 짐승을 의식했을 뿐, 인간의 몸이라는 주제에는 흥미를 느끼지 않았습니다. 제2차 세계대전 직전 영국에서 그간 묻혀 있던 보물이 두 가지 발견되었습니다. 둘다 잉글랜드 동부에 위치한 서퍽Suffolk[13] 주에서 나왔는데, 서로

13 잉글랜드 동부의 주

100킬로미터도 떨어져 있지 않았습니다. 지금은 모두 대영박물관에 소장되어 있지요. 밀덴홀Mildenhall에서 발견된 〈넵튠의 접시 Neptune dish〉도판4를 꾸미는 건 거의 모두 인간 형상, 즉 바다의 신이나 요정 같은 고대 인물입니다. 그림이 약간 애매한 건 문자 그대로 고대의 최후가 되어버린 시대, 인간에 대한 신뢰가 얕아지고 대단한 확신도 없이 옛 그림자로 가득했던 시대의 작품이기 때문입니다. 또 다른 보물은 서튼 후Sutton Hoo에서 발견된 배 모양 묘의 부장품도판5입니다.[14] '밀덴홀 보물' 이래 2백 년, 어쩌면 그보다 좀 더 지나 인물 형상은 자취를 감추었습니다. 인물이 나타난다고 해도 장식적인 조합문자나 상형문자의 형태를 취합니다. 인물을 대체한 형상은 전설 속 동물과 새였습니다. 암흑시대의 사람들이 오늘날 크리스마스카드 제조업자들처럼 새를 허투루 보지는 않았다고 한마디 덧붙여도 좋겠지요. 주제는 퇴보했지만 재료를 다루는 감각이나 숙련도로 보자면 밀덴홀 유물보다 훌륭하고 자신감 넘치며 기술적으로도 진전되었습니다.

이처럼 황금과 보석 세공이 이상적인 세계를 나타내며 영속적인 마력을 지닌다고 느끼는 마음은 생존을 위한 암울한 고투가 끝을 보일 때까지 이어졌습니다. 서구 문명은 장인들에게 구원받았다고도 할 수 있습니다. 방랑자들은 장인들을 데리고 다닐 수 있었습니다. 대장장이는 장식품 말고도 왕의 권위에 어울리는 무기도 만들었으니, 우두머리 입장에서는 자신의 용기를 칼립소풍의 노래로 칭송해줄 음유시인만큼이나 필요한 존재였습니다.

그러나 서책을 필사하려면 보다 안정된 환경이 필요했습니다. 그리고 영국을 둘러싼 섬들 가운데 두세 곳은 비록 짧은 기간이었지만 비교적 안전했습니다. 그중 하나가 아이오나Iona[15]입

14 서튼 후에서 1939년에 발굴된 초기 앵글로색슨 군주의 묘에는 내세를 여행하는 것처럼 준비된 배가 부장되어 있었다.
15 스코틀랜드 서쪽 헤브리디스 제도 속의 작은 섬. 켈트 시대에 기독교 전도의 중심지였다.

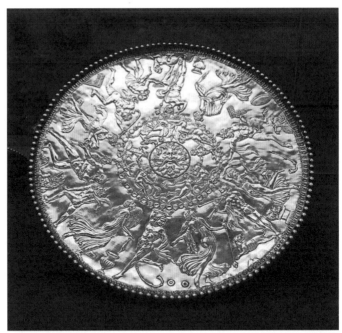

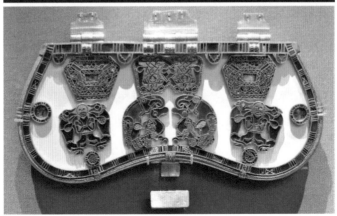

도판4 '밀덴홀 보물' 중 〈넵튠의 접시〉
도판5 서튼 후에서 발견된 지갑 뚜껑

니다. 이곳은 정말 안전하고 신성한 곳입니다. 젊은 시절 나는 거의 매년 이곳을 찾아갔는데, 갈 때마다 '신이 여기 깃들어 있다'는 느낌을 받았지요. 내가 아는 다른 어느 곳보다 평화와 정신적 자유를 느끼게 해줍니다. 무엇이 그렇게 만들까요? 사방에서 쏟아지는 빛 때문일까요? 멀Mull 섬의 장엄한 능선에서 이어지는, 기묘할 정도로 그리스 같은, 아니 델로스Delos[16] 같은 느낌마저 드는 지세 탓일까요? 포도주처럼 거무스름한 바다와 새하얀 모래, 분홍빛 암석이 어우러진 탓일까요? 혹은 2세기가 넘는 동안 서구 문명의 생명을 간직했던 신학자들에 대한 기억 때문일까요?

543년에 아일랜드에서 건너온 성 콜롬바(Saint Columba, 521~597)가 아이오나에 정착했습니다. 이전부터 아이오나는 성지였던 것 같습니다. 그 뒤로도 4세기 동안 켈트족 기독교의 중심지였지요. 이 섬에는 커다란 돌십자가가 360개나 있었다고 전해지는데, 대부분이 종교개혁 동안 바다에 던져졌습니다. 현존하는 켈트어 사본 중 무엇이 아이오나에서 제작되었고 무엇이 노섬브리아Northumbria[17]의 린디스판Lindisfarne 섬에서 만들어졌는지는 아무도 모릅니다. 중요한 문제는 아닙니다. 모두가 확실히 아일랜드 양식을 갖추고 있기 때문입니다. 선명하고 둥그런 서체로 아름답게 필기된 글자들이 신의 말씀을 서구 세계 구석구석까지 전했던 것입니다. 또 이들 사본에는 문양들이 공들여 장식되어 있는데, 이상하게도 고전 문화나 기독교 문화를 의식한 흔적이 거의 없습니다. 사본들이 모두 신약의 복음서임에도 네 명의 복음서 저자들을 상징하는 용맹하고 동양적인 생김새의 동물 이외에는 기독교적 상징은 거의 보이지 않습니다. 인물이 등장하는 경우에도 전혀 도드라지지 않아요. 가령 필경사가 '이마고 호미니스Imago

16 델로스는 에게 해 남부 키클라데스 제도 중 가장 작은 섬. 고대 그리스에서 아폴론과 아르테미스의 출생지로 여겨졌다.
17 앵글로색슨 일곱 왕국의 하나로서 잉글랜드 북부에 있었다.

Hominis, 즉 인간 형상도판6이라고 쓰고 지나간 경우도 있습니다. 그러나 장식만으로 이루어진 페이지는 그때까지 제작되었던 추상적인 장식 가운데 가장 풍성하고 정교한 작품이라고 할 수 있습니다. 이슬람 예술의 어떤 예보다도 공들였고 세련되었습니다. 우리는 그러한 장식을 10초쯤 바라보고는 다른 것으로, 해석할 수 있고 읽을 수 있는 것으로 눈길을 돌립니다. 하지만 해독이 안 되는 이것 말고는 몇 주 동안이나 볼 것이 없다고 상상해보세요. 장식으로만 이루어진 이 페이지는 거의 최면과도 같은 효과를 낼 테지요. 아이오나 섬에서 마지막으로 만들어진 예술작품은 아마도《켈스의 서》도판7일 겁니다.[18] 그러나 이 작품이 완성되기도 전에 아이오나의 수도원장은 아일랜드로 도망쳐야만 했습니다. 이제 육지보다 바다에서 더 위험한 존재들이 다가왔습니다. 바이킹이 출몰했던 것입니다.

아일랜드의 한 현대 작가는 이렇게 썼습니다. "아일랜드의 모든 주민이 저 용맹하고 노기 등등하고 건질 데 없는 이교도들에게서 받은 고난, 위해, 압박으로 어떤 수난을 겪었던가! 사람들마다 머릿속에 백 개의 혀가 돋아났대도 도저히 그 참변을 헤아릴 수도, 이야기할 수도, 전할 수도 없으리라." 켈트인은 지금도 크게 바뀌지 않았습니다. 바이킹은 그들보다 이전의 방랑자들과 달리 바그너가 낭만적으로 완성한 종류의, 꽤 장려한 신화를 가지고 있었습니다. 룬 문자를 새긴 그들의 비석은 마력을 가지고 있는 듯한 느낌입니다. 그들은 기독교에 저항한 최후의 유럽인이었습니다. 중세 끄트머리에 제작된 바이킹의 묘석이 남아 있는데, 한쪽 면에는 북유럽 신화의 최고신 오딘Odin[19]의 상징이 있

18 켈스는 더블린에서 북서쪽으로 60킬로미터 떨어진 마을로, 성 콜롬바가 창설한 수도원이 유명하다. 《켈스의 서》는 수도원에서 발견되어 현존하는 아일랜드 장식문자 고서본 중 가장 뛰어난 것이다.
19 북유럽 신화에서 지식, 문화, 시가, 전쟁 등을 관장하는 최고신.

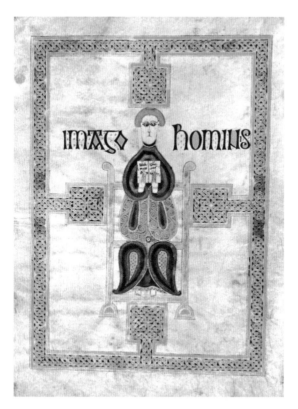

도판6 《에히터나흐 복음서》 중 '이마고 호미니스', 750년경

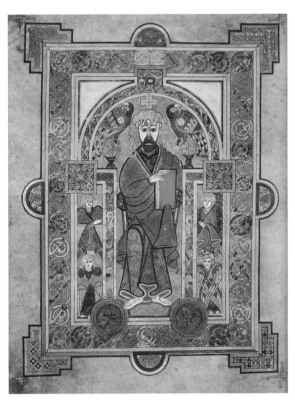

도판7 《켈스의 서》, 8~9세기경

고 다른 면에는 기독교의 상징이 새겨져 있습니다. 시쳇말로 간에 붙었다 쓸개에 붙었다 했던 것입니다. 가령 대영박물관에 있는 유명한 상아 상자에는 왼편에 그들의 신인 웨일랜드^{Weyland}, 오른편에 동방박사[20]의 경배가 새겨져 있지요. 바이킹에 대한 기록은 그들을 깎아내리는 이야기뿐인데, 우리는 그들 대부분이 문맹이었고 따라서 그들에 대한 기록은 기독교 수도사들이 썼음을 염두에 두어야 합니다. 물론 바이킹은 잔인하고 강퍅했습니다. 그러나 동시에 이 해적들이 유럽 문명에서 하나의 지위를 차지했던 건 사실입니다. 파괴적인 면모만이 아니라 그들의 정신이 서구 세계에 실질적으로 중요한 기여를 했기 때문입니다. 바로 콜럼버스 정신입니다. 바이킹은 자신들의 본거지를 떠나 경이로운 용기와 수완으로 볼가 강과 카스피 해를 지나 페르시아까지 도달해 델로스 섬의 사자 상 가운데 하나에 룬 문자를 새긴 후, 사마르칸트의 화폐와 중국제 불상을 비롯한 전리품까지 챙겨 귀환했습니다. 항해술만으로도 서구 세계에는 새로운 업적입니다. 그리고 대서양 사람을 지중해 사람과 구별하는 상징은 그리스 신전과 대조를 이루는 바이킹 선입니다. 그리스 신전은 정적이고 중후하지만 바이킹 선은 동적이고 경쾌합니다. 이들이 시신을 매장할 때 관으로 사용했던 작은 바이킹 선 두 척이 남아 있습니다. 그중 한 척인 고크스타트^{Gokstad} 호는 원양 항해에 적합한 배인데, 1894년에 그것을 복원한 배로 대서양을 횡단했습니다. 거대한 수련 같아 여간해서는 가라앉지 않을 듯합니다. 다른 한 척인 오제베르크^{Oseberg} 호도판8는 장례용이었던 듯 훌륭한 공예품이 잔뜩 실려 있습니다. 선수의 조각에는 이음매 없이 흐르는 선이 보입니다. 이는 훗날 '로마네스크^{Romanesque}'라는 이름으로 불리게 되는 위대한 양식의 기초가 됩니다. 세계의 명저 중 하나인 아이슬

20 갓 태어난 아기 예수를 경배하러 동방에서 온 사람들. 〈마태복음〉 2장 1~12절.

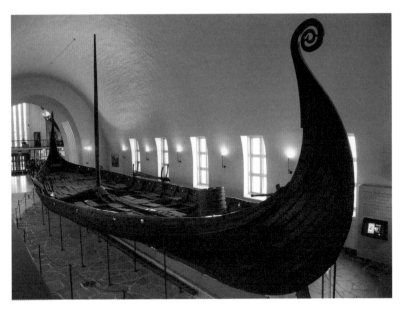

도판8 오제베르크 호, 9세기경

란드 전설을 떠올릴 때, 우리는 바이킹이 하나의 문화를 만들었음을 수긍할 수밖에 없습니다. 그러나 이를 문명이라고 할 수 있을까요? 바이킹에 침탈받았던 린디스판 섬의 수도사들이라면 그렇게 생각하지 않았을 것입니다. 바이킹과 줄기차게 싸웠던 알프레드 대왕도, 또 센 강변에 가족과 함께 자리 잡고 있던 가련한 어머니도 여기에 동의하지 않을 것입니다.

　　문명이란 활력과 의지와 창조력 이상의 무엇입니다. 즉 초기 바이킹은 도달할 수 없었지만 그 시기에 이미 서유럽에 다시 나타나기 시작했던 어떤 것입니다. 그것을 무엇이라고 정의할 수 있을까요? 아주 간단히 말하자면 영속에 대한 감각입니다. 방랑자나 침입자는 늘 유동적인 상태에 놓여 있었습니다. 그들은 내년 3월, 혹은 다음 항해, 혹은 다음 전투 같은 일 말고는 먼 미래에 대해서는 고민할 필요를 느끼지 않았습니다. 그래서 돌로 집을 짓거나 책을 저술하거나 할 생각은 하지 않았지요. 테오도리쿠스 능묘 이후 수세기 동안 잔존했던 거의 유일한 석조 건축물은 푸아티에Poitiers의 세례당입니다. 하지만 그것은 가련할 만큼 보잘것없습니다. 이 건물을 지은 이들은 로마 건축의 몇몇 요소, 가령 주두capital[21], 페디먼트pediment[22], 벽주pilaster[23] 등을 도입했지만 애초에 이런 요소들이 어떤 목적을 가졌는지 이해하지 못했습니다. 그러나 이 초라한 건축물조차 적어도 오래 지속되도록 만들어졌다는 점에 있어서는 아메리카 원주민의 오두막과 나란히 놓고 볼 수는 없습니다. 문명인이라면 적어도 공간과 시간의 양면에서 자신이 어디에 속해 있는지 알고, 자신이 지나온 곳과 나아갈 길을 의식적으로 바라볼 수 있어야 한다고 생각합니다. 읽고 쓰는 능력은 이를 위한 아주 편리한 도구이지요.

21　처마도리architrave를 지탱하는 기둥의 머리 부분.
22　고전에서 보이는 팔八자형 박공.
23　벽의 일부를 앞으로 돌출시킨 부분.

서유럽에서는 5백 년이 넘도록 읽고 쓰는 능력이 무척 귀했습니다. 이토록 긴 세월 동안 왕과 황제로부터 민중에 이르기까지 교회 바깥에 있던 사람들 대부분이 읽고 쓰지 못했다는 건 충격적입니다. 샤를마뉴 대제(Charlemagne, 742?~814)[24]마저도 글을 읽을 수는 있었지만 쓰지는 못했습니다. 그는 표면에 밀랍을 얇게 입힌 습자판을 침대 옆에 두고 글 쓰는 연습을 했지만, 전혀 도움이 되지 않았다고 고백했습니다. 한편 바다 건너 잉글랜드를 다스렸던 알프레드 대왕은 머리가 좋아 마흔 살에 읽기를 독학으로 익혔던 듯합니다. 아마도 그가 구술한 일종의 연구집단에서 정리한 것이겠지만 책도 몇 권 남겼습니다. 성직자들조차 지위가 높은 경우에는 보통 비서에게 기록하도록 했습니다. 10세기 사본 장식화에서 이처럼 구술하고 기록하는 모습을 볼 수 있습니다. 물론 대부분의 고승들은 읽고 쓸 수 있었습니다. 10세기에 이르면 초기 사본의 삽화에 곧잘 등장했던(대개 이게 유일한 삽화였는데) 복음서 저자들[25]의 모습은 읽고 쓴다는 신성한 일의 상징이 됩니다. 그러나 성 그레고리우스Saint Gregory 같은 사람은 10세기에 만들어진 상아 조각에서는 학문을 열렬히 사랑하는 모습으로 등장하지만, 사실 그는 고전 문학 책들을, 때로는 도서관 전체를 불살라버렸다고 합니다. 사람들이 그러한 책들에 현혹되지 않고 성경 연구를 하도록 그랬다고 전해집니다. 성 그레고리우스만 이런 짓을 한 건 아닙니다. 편견과 파괴가 횡행했던 시기를 거치면서도 기독교 이전의 고전 문헌이 현재 우리가 알고 있는 만큼이라도 보존되었다는 사실이 놀라울 정도입니다. 실제로 고전 문헌은 위태로운 상황에서 간신히 살아남았습니다. 우리가 스스로를 그리스-로마의 후계자로 여긴다면, 그야말로 구사일생이지요.

24 프랑크Frank 국왕. 후에 서로마제국 황제로 즉위했다.
25 마태오, 마르코, 루카, 요한.

우리가 살아남을 수 있던 것은 환경과 사건의 변덕에도 불구하고 인간의 지성이 용케도 일정불변한 특성을 지녔기 때문이며, 몇 세기 동안이나 거의 모든 지식인이 교회를 따랐기 때문입니다. 그리고 그런 와중에도 역사가인 투르의 그레고리우스(Gregory of Tours, 538?~594)[26]처럼 대단히 지적이고 편견 없는 사람들이 있었습니다. 각지의 켈트계 수도원이 고대 사본을 몇 권이나 갖추고 있었는지는 알기 어렵습니다. 600년 무렵 아일랜드의 수도사가 유럽으로 건너가 오늘날 프랑스 투르나 툴루즈 같은 곳에서 로마 시대에 쓰인 사본을 발견했습니다. 그러나 수도원도 최소한의 안정이 없었더라면 문명을 지킬 수 없었겠지요. 그러한 안정을 프랑크왕국이 서유럽에서 최초로 이루었던 겁니다.

프랑크왕국이 안정을 이룬 방법은 전투를 통해서였습니다. 어떠한 대문명도 초기 단계에서는 전쟁의 승리를 바탕으로 성장합니다. 로마인은 라티움[27] 시대에 가장 잘 조직되고 또 가장 냉혹한 전사들이었습니다. 프랑크왕국의 경우도 비슷했습니다. 클로비스(Clovis, 466?~511)[28]와 그의 후계자들은 적을 정복했을 뿐만 아니라 우리가 최근 겪고 들었던 것에 비해서도 놀랄 만한 잔학 행위와 고문으로 자신들의 지위를 유지했습니다. 오직 전투, 전투, 전투뿐이었습니다. 덧붙이자면, 9세기의 어느 기도서 삽화에 역사상 거의 처음으로 기사가 등자에 발을 걸치고 있는 모습이 등장합니다. 역사 속 사건들에 대해 도식적으로 해석하는 사람들은 이것이야말로 프랑크왕국 기병들이 승리를 거둔 이유라고 설명합니다. 7세기와 8세기라면 왠지 사건이 끊임없이 일어나는 '서부극' 시대 같은 느낌이 듭니다. 일찍이 8세기에 우리에게 친숙한 보안관과 집행관이 있었다는 사실이 이런 느낌을 더욱 강

26 프랑크왕국 시대 투르의 주교. 《프랑크인의 역사》를 저술했다.
27 오늘날 로마 시 남동쪽에 있던 고대 국가.
28 프랑크왕국의 통치자로서 메로빙거 왕조의 시조.

하게 합니다. 그러나 7~8세기에는 감정이라든가 기사도 정신 같은 것은 티끌만큼도 없었기에 훨씬 처절했습니다. 그럼에도 전투는 중요한 의미를 가집니다. 샤를 마르텔(Charles Martel, 689?~741)[29]이 732년 푸아티에에서 사라센인들을 무찌르지 않았더라면 서구 문명은 존재할 수 없었을지도 모릅니다. 그리고 샤를마뉴가 불철주야 군사 원정을 계속하지 않았다면 우리는 통일 유럽이라는 관념을 가질 수 없었을 것입니다.

　　샤를마뉴는 로마제국이 붕괴한 뒤 처음으로 어둠 속에서 모습을 드러낸 위대한 행동가였습니다. 그는 신화와 전설의 소재가 되었습니다. 엑스라샤펠Aix-la-Chapelle[30]에 있는 장려한 납골함도판9은 샤를마뉴가 죽고 5백여 년이 지난 뒤에 그의 두개골 일부를 납골하기 위해 만들어졌습니다. 중세 한복판을 살았던 사람들은 샤를마뉴에서 품었던 마음을 자신들이 가치를 두었던 물질인 황금과 보석으로 표현했습니다. 그렇기는 하지만 당시 전기 작가들의 기록을 통해 여러모로 알려진 샤를마뉴의 실제 모습은 신화 속에 묘사된 모습과 그리 다르지 않습니다. 그는 180센티미터가 넘는 키에 푸른 눈은 형형하게 빛나는 당당한 모습이었습니다. 반면에 목소리는 작고 가늘었으며 턱수염은 뻣뻣한 강치수염이었습니다. 샤를마뉴는 지칠 줄 모르는 행정가였습니다. 바이에른, 작센, 롬바르디아 등 그가 정복한 나라들을 반쯤은 미개한 시대였다고는 도저히 믿기 어려울 정도의 뛰어난 수완으로 조직했습니다. 이렇듯 그의 제국은 부자연스러운 구성물이었기에 그가 죽은 뒤로는 오래 가지 못했습니다. 하지만 그가 문명을 살려냈다는 종래의 생각은 크게 틀리지 않습니다. 대서양 세계가 지중해 세계의 고대 문명과 다시 연결될 수 있었던 것은 역시 샤를마

29　프랑크왕국의 궁재宮宰. 샤를마뉴 대제의 조부.
30　독일 서부의 도시 아헨의 프랑스식 이름.

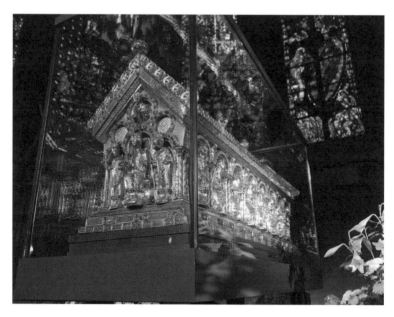

도판9 엑스라샤펠의 납골함

뉴 덕택입니다. 그의 사망 이후로 대혼란이 몇 차례나 일어났습니다. 그러나 벼랑 끝으로 내몰리는 위태로운 국면은 더 이상 없었습니다. 문명은 어쨌든 유지되었지요.

무엇이 샤를마뉴의 업적을 가능하게 했을까요? 샤를마뉴는 요크의 앨퀸[31]이라는 걸출한 교사이자 사서였던 인물의 도움을 얻어 서적들을 수집하고 필사하도록 했습니다. 라틴어로 저술된 고대 사본 가운데 지금까지 남아 있는 것은 서너 가지가 전부이지만, 사람들이 아직 제대로 인식하지 못하는 게 있어요. 고대 문헌에 관한 우리의 지식은 모두 샤를마뉴 치하에서 시작된 수집과 필사에 빚진 것이며, 8세기까지 살아남았던 고전 원문은 거의 전부 오늘날에도 남아 있다는 점 말입니다. 샤를마뉴의 필경사들은 이들 사본을 베끼면서 이전까지 고안된 것들 가운데 가장 아름다운 서체를 만들었습니다. 그것이 더없이 실용직이었던 까닭에 르네상스 시기 인문주의자humanist들은 뒤틀린 고딕을 대체할 명료하고 우아한 서체를 찾다가 카롤링왕조의 서체를 부활시켰지요. 그런 연유로 이 서체는 처음과 거의 같은 모습으로 현재까지 전해지게 되었던 겁니다. 고생스럽게 독학해야 했던 유능한 인물들이 대체로 그렇듯 샤를마뉴도 교육의 가치를 통감했습니다. 특히 속인, 즉 교회 바깥에 있는 사람들에 대한 교육의 중요성을 알았지요. 이를 위해 그는 일련의 법령을 반포했습니다. 그 법령의 문구를 통해 당시의 실상이 드러납니다. 예를 들어 "각 주교의 관구 내 시편, 기보법, 창법, 햇수와 절기 계산법 및 문법을 교육할 것"이라는 문구가 있습니다. 특히 '햇수와 절기의 계산'이라는 항목은 놀랍습니다. 오늘날 말하는 일반교양이라는 것은 훨씬 나중에야 등장한 개념입니다.

샤를마뉴는 제국을 체계적으로 건설하는 과정에서 고대

31 잉글랜드 출신의 교회학자. 스콜라 철학자.

문명만이 아니라 그 소산인 비잔틴제국의 색다른 문명에도 눈길을 주었습니다. 4백 년 동안 콘스탄티노플Constantinople[32]은 세계 최대의 도시로 방랑자들이 안전하게 지낼 수 있었던 유일한 도시였습니다. 역사상 더할 나위 없는 고도의 문명을 구가하면서 완벽에 가까운 건축물과 예술작품을 몇 점 낳았습니다. 그러나 이 문명은 유럽과는 거의 단절되어 있었습니다. 비잔틴제국의 공용어가 유럽인들이 접근하기 어려운 그리스어였다는 점, 그리고 종교적인 입장이 달랐다는 점도 이유겠지만, 비잔틴제국은 서유럽의 피비린내 나는 전쟁과 소요에 말려들고 싶지 않았습니다. 무엇보다 비잔틴제국 자체도 동방의 야만인을 대적해야만 했던 것이 중요한 이유였습니다. 그럼에도 비잔틴 예술은 유럽으로 조금씩 유입되어 8세기에 제작된 사본에 처음으로 등장한 그림의 견본이 되었습니다. 그러나 대체로 비잔틴은 진보된 지적 생활의 기반을 스페인 남부에 구축하고 있었던 이슬람보다도 서유럽에서 멀리 떨어진 존재였습니다. 3백 년이 지나는 동안 비잔틴 황제는 한 번도 로마를 방문하지 않았습니다. 샤를마뉴가 위대한 정복자로서 서기 800년에 로마에 갔을 때 교황은 로마제국의 명목상 황제가 콘스탄티노플을 다스린다는 사실을 무시하고, 새로운 신성로마제국의 군주로서 샤를마뉴에게 황제의 관을 내렸습니다. 나중에 샤를마뉴는 자신이 황제 자리를 생각지도 하지 않았는데 교황이 내렸단 말을 했다고 합니다. 아마 그랬을 것입니다. 이 사건으로 인해 신성로마제국의 제관으로서 교황은 황제를 통제할 수 있게 되었고, 이후 3세기가 넘도록 신성로마제국의 황제 자리를 놓고 전란이 이어졌습니다. 역사적 판단이라는 것은 무척이나 미묘합니다. 중세 내내 교회의 권력과 봉건 군주의 권력 사이에 끊임없이 조성되었던 긴장이야말로 유럽 문명의 활력이 되

32 오늘날의 이스탄불.

었습니다. 만약 어느 한쪽이 압도적인 권력을 가졌다면 유럽은 이집트 문명과 비잔틴 문명과 같은 정체상태에 빠졌을지도 모릅니다.

샤를마뉴는 로마에서 귀국하는 길에 라벤나Ravenna[33]에 들렀습니다. 거기에는 비잔틴제국의 역대 황제들이 건립하고 장식을 해놓고는 방문할 일이 없었던 일련의 장려한 건축물들이 있었습니다. 그는 산 비탈레 대성당에서 유스티니아누스[34]와 황비 테오도라가 담긴 모자이크 벽화를 보며 황제라는 자가 얼마나 장엄한 존재여야 하는지 실감했습니다. (덧붙이자면 샤를마뉴 자신은 소박한 푸른 천으로 지은 프랑크족 특유의 외투만 입고 다녔습니다.) 그래서 엑스라샤펠 성으로 돌아와서는(그가 거기에 정주한 것은 온천에서 수영하는 것을 좋아했기 때문이라고 합니다), 성 안에 산 비탈레와 같은 예배당을 짓고자 했습니다. 하시만 꼭 닮은 것을 지을 수는 없었습니다. 예배당을 지은 메츠의 오도Odo of Metz라는 궁정 건축가는 산 비탈레 성당의 정교함을 잘 파악하지 못했지요. 그러나 푸아티에의 예배당처럼 그 이전에 지어진 조잡한 석조건축에 견주면 제법 잘 지어졌다고 할 수 있습니다. 물론 성당 건축 공사에는 동방의 직인들이 중요한 역할을 했습니다. 샤를마뉴 아래에서 서유럽이 다시 외부 세계와 접촉하게 되었기 때문에 가능했지요. 샤를마뉴는 《천일야화》의 여러 설화에 등장하는 하룬 알 라쉬드(Haroun al Raschid, 763~809)[35]로부터 압불 아부즈라는 이름의 코끼리를 선물받기도 했습니다. 이 코끼리는 전쟁에 동원되었다가 작센에서 죽었고, 그 상아로 체스 말 한 세트를 만들었는데 그 중 몇 개는 지금도 남아 있습니다.

북쪽으로는 덴마크까지, 동쪽으로는 아드리아 해까지 뻗

33 이탈리아 북동부의 도시.
34 동로마제국 황제. 재위 527~565년.
35 압바스 왕조 제5대 칼리프. 이슬람 문화의 황금시대를 실현했다.

어간 제국의 통치자로서 샤를마뉴는 알려진 세계 곳곳에서 보석, 카메오 세공, 상아, 귀중한 견직물과 같은 재보들을 가져왔습니다. 그러나 그것들보다 귀한 대접을 받은 것은 책이었습니다. 그는 텍스트만이 아니라 채색 삽화와 장정도 귀하게 여겼지요. 이들 채색 삽화와 장정에는 오랜 세월 축적된 기술적 전통이 있었으며, 샤를마뉴가 불러일으킨 부흥기에 제작된 예술작품은 모두 훌륭합니다. 궁정 도서관을 위해 채색되어 서유럽 도시 곳곳에 선물로 보내진 이들 책만큼 멋들어진 것은 전무후무할 겁니다. 채색 삽화는 대부분 고대 후기 혹은 비잔틴 작품을 견본으로 삼았는데, 원작은 남아 있지 않습니다. 로마제국의 문헌이 그런 것처럼 비잔틴의 원작도 카롤링왕조 시대의 사본을 통해 알 수 있습니다. 그 중에서도 가장 진귀한 것은 고대 벽화의 양식, 스페인에서 다마스쿠스까지 로마 세계 곳곳에 퍼져 있던 건축적 상상력에서 유래한 페이지들입니다. 간행 당시 이 책들은 대단한 귀중품이었기 때문에 가능한 한 가장 호화롭고 정성을 들인 장정을 입히는 관습이 생겼습니다. 대부분의 경우 장정은 상아로 장식하고 주변을 금과 보석으로 둘러싼 형태였습니다. 지금도 극소수가 전해지는데, 금과 보석이 도난당한 경우에도 상아 장식판은 남아 있습니다. 그리고 이 작은 조각품이야말로 몇 가지 측면에서 2백 년 가까이 이어진 유럽의 지적 생활문화를 무엇보다도 잘 보여줍니다.

샤를마뉴의 제국이 무너진 뒤 유럽은 우리에게 친숙한 모습이 되었습니다. 즉 서쪽에 프랑스, 동쪽에 독일, 그 중간에 지금은 로렌이라고 부르는 로타링기아를 잇는 길쭉한 분쟁 지역이 생겼지요. 10세기까지는 독일 지역이 작센계 통치자, 즉 연달아 황제의 자리에 올랐던 세 사람의 오토 아래에서 융성을 누렸습니다.

역사가들은 대부분 10세기 또한 7세기와 유사한 암흑시대

이며 야만의 시대였다고 여깁니다. 10세기를 정치사의 관점, 텍스트의 관점에서만 보았기 때문입니다. 러스킨이 말한 '그 시대의 예술이라는 책'을 읽는다면 전혀 다른 인상을 받을 것입니다. 왜냐하면 모든 짐작과 달리 10세기는 다른 어느 시대 못지않게 장려하며 기술적으로 노련하고 섬세하기까지 한 예술을 낳았기 때문입니다. 문명을 연구하면서 예술과 사회를 동일시하는 것이 얼마나 어려운 노릇인지 새삼 확인하게 됩니다. 하지만 당시 예술의 생산량은 놀랍습니다. 로타르[36]나 대머리왕 샤를[37] 같은 군주와 귀족 후원자들은 보석 박힌 표지를 갖춘 사본을 여럿 주문해 선물로 다른 군주나 유력한 성직자들에게 보냈습니다. 이런 아름다운 물건이 설득 수단으로 존중받았던 시대가 완전히 야만스러웠을 리 없습니다. 샤를마뉴가 살아 있던 동안 변방의 어둠에 삼켜 있던 영국도 10세기에는 숨을 돌리고 여태껏 거의 볼 수 없었던 예술작품을 낳았습니다. 영국인이 그린 소묘 가운데 대영박물관에 소장된 기도용 〈시편〉의 속표지를 장식하는 '십자가에 달린 그리스도' 그림만큼 훌륭한 게 있을까요? 통일된 잉글랜드의 첫 번째 국왕이었던 애설스탠은 영국 역사에서 그다지 두드러지지도 않고 영웅적인 면모도 없었습니다. 그러나 그의 수집품 목록을 보면 황금을 사랑했던 J. P. 모건(John Pierpont Morgan, 1837~1913)[38]이 무색할 지경입니다. 물론 이러한 것들은 대개 성인聖人의 유골을 봉납한 것이었기에, 가장 좋은 재료와 가장 뛰어난 기술을 사용하는 구실이 되었습니다. 그러나 종교적으로 가치 있는 것을 만들기 위해 이처럼 예술을 이용했다는 것은 실은 같은 정신상태의 간접적인 표현이었습니다. 이러한 뛰어난 작품에는 '황금이나 보석 세공'에 대한 선호가 이제 전사의 용기와 흉포함

36 843년부터 855년까지 서로마제국 황제였다.
37 서프랑크왕국의 왕으로서 875년부터 877년까지 서로마제국 황제였다.
38 미국의 은행가. 미술품 수집가.

의 상징이 아니라 신의 영광을 위해 사용된 것입니다.

10세기가 되면 기독교 예술은 이 뒤로 중세의 끄트머리까지 유지하게 될 독자적인 특질을 보여줍니다. 내게는 엑스라샤펠의 보고에 있는 〈로타르의 십자가〉는 먼 과거로부터 우리에게 전해진 가장 감동적인 작품 중 하나입니다. 그 단편은 제왕의 지위를 아름답게 나타나고 있습니다. 보석을 흩뿌리고 황금으로 선조세공을 더한 중심에 세상에서 가장 문명화된 제국의 상징으로서 아우구스투스(Augustus, 재위 기원전 27~기원후 14)[39]의 카메오 상을 배치했습니다. 뒷면은 밋밋한 은이지만 그 위에 십자가 책형이 선묘되어 있습니다. 이 선묘는 강한 감동을 불러일으키는 아름다움을 지녀 십자가의 앞면이 세속적으로 보일 정도입니다. 거기에는 위대한 예술가의 체험이 정수로 순화되어 있습니다. 이것이야말로 마티스(Henri Matisse, 1869~1954)가 방스Vence의 예배당에서 성취하려던 것이겠지요.[40] 그러나 이 십자가는 더 격렬한 몰입을 나타내며, 게다가 독실한 신도의 작품입니다.

우리는 십자가상이 기독교의 더할 나위 없는 상징이라는 관념을 가지고 있기 때문에, 정작 기독교 미술에서 십자가상이 얼마나 늦게 인정받았는지를 알면 놀라고 맙니다. 초기 기독교 미술에서는 십자가상이 거의 보이지 않습니다. 로마의 산타 사비나Santa Sabina 성당 문에 묘사된 초기의 십자가상은 문의 구석에 자리 잡고 있어서 잘 보이지 않습니다. 실은 신도를 모으려는 초기 교회의 입장에서는 십자가상은 사기를 북돋는 주제가 아니었습니다. 따라서 초기 기독교 미술은 기적, 병자의 회복, 그리고 승천이나 부활과 같은 신앙의 유망한 측면에 관심을 향했던 것입니다. 산타 사비나 성당의 십자가형은 구석에 처박혀 잘 보이지

39 로마제국의 통치자. 스스로 황제를 칭하지는 않았지만 실질적인 최초의 황제이다.
40 마티스는 1941년 무렵부터 도미니코회 수도원에 속한 방스 성당의 로사리오 예배당에 벽화와 스테인드글라스를 만들었다. 성당은 1951년에 완성되었다.

도 않습니다. 초기 기독교 시대에 제작되어 오늘날 남아 있는 몇 몇 십자가상에는 보는 사람을 감동하게 만드는 요소가 전혀 없습니다. 십자가형을 기독교 신앙의 감동적인 상징으로 추앙하기 시작한 것은 10세기, 즉 유럽의 역사에서도 경멸되어 배척된 시대였습니다. 쾰른의 게로 대주교를 위해서 제작된 십자가상에 적용된 위로 쭉 뻗은 양팔, 수척한 얼굴, 격렬하게 뒤틀린 몸통은 그 뒤 오늘날까지 계속된 형태와 완전히 같습니다.도판10

　　10세기 사람들은 십자가형의 의미를 육체적인 형태로 인식했을 뿐만 아니라 그것을 의식으로 충분히 승화시킬 수 있었습니다. 책의 삽화나 상아 조각 같은 증거가 여기서 처음으로 미사의 상징적인 힘에 대한 의식을 보여줍니다. '우타 코덱스Uta Codex'라는 이름으로 알려진 10세기의 사본에서 우리는 오토왕조 사람들이 교회의 제식에 어울린다고 여겼던 동양석인 화려함을 보게 됩니다. 여기에는 신학상의 요점이 무척 자세하게 묘사되어 있습니다. 이러한 점은 확고하고 의기양양한 교회에서 비로소 성취할 수 있었던 것이겠지요. 상아판으로 된 이 시대의 책 표지에는 엄숙하고 마치 기둥처럼 곧추선 인물들이 미사를 드리며 찬가를 부르는데,도판11 말 그대로 새롭고 위대한 체제의 기둥들처럼 보입니다.

　　이처럼 자신감 넘치는 작품은 10세기 말 유럽에 어떤 왕이나 황제보다도 위대한 새로운 권력, 즉 교회가 존재했다는 것을 보여줍니다. 당시 유럽인에게 어느 나라 사람이냐고 물으면 아마 의아한 표정을 지었을 것입니다. 하지만 어느 주교구에 사느냐고 다시 묻는다면 쉬이 대답했을 테지요. 그리고 교회는 그저 조직으로만 존재하는 게 아니라 사람들을 교화했습니다. 오토왕조의 상아 부조나 11세기 초에 힐데스하임Hildesheim[41]의 베른바르트

41　독일 중부의 도시.

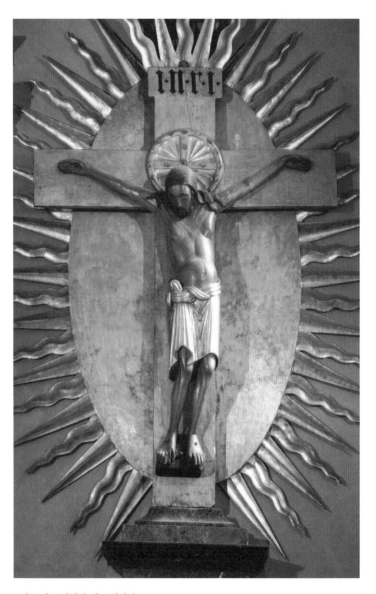

도판10 쾰른 대성당 게로 십자가

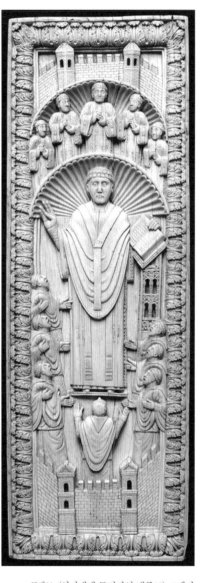

도판11 〈성가대에 둘러싸인 대주교〉, 9세기

주교를 위해 제작된 훌륭한 청동제 문을 보고 있으면, 고대와 중세를 연결했던 위대한 시인 베르길리우스(Vergilius, 기원전 70~19)[42]의 《아이네이스》가 떠오릅니다. 트로이의 영웅 아이네이스가 자기 조국을 떠나 낯선 땅에 발을 딛고는 야만인이 사는 곳이 아닐까 두려워하는 대목입니다. 아이네이스는 주위를 둘러보더니 몇 몇 부조 인물상을 보고는 이렇게 말합니다. "이들은 삶의 파토스를 안다. 모든 필멸의 존재들이 그들의 마음을 울리고 있다."

인간은 이제 '이마고 호미니스(인간 형상)'가 아닌, 인류의 속성인 다양한 행동과 공포, 그리고 동시에 도덕적 감각과 보다 높은 힘의 권위에 대한 믿음을 갖춘 인간이 되었던 것입니다. 서기 1000년이 가까워지자 세상이 종말을 맞을 거라는 두려움이 수많은 심약한 사람들을 사로잡았습니다. 그러나 그때 비로소 야만스러운 방랑자들의 오랜 지배는 종말을 고했고, 서유럽은 스스로 처음으로 위대한 문명시대에 들어갈 태세를 갖추었습니다.

42 로마의 시인.

2
위대한 해빙

인류의 역사 속에는 지구의 기온이 갑자기 크게 오른다거나 방사능 수치가 평소보다 급증했던 때가 몇 번 있었습니다. 과학적인 문제를 다루려는 건 아닙니다. 그러나 서너 차례 인간이 보통의 발전 상태에서는 생각도 할 수 없을 만한 대약진의 시기가 있었다는 사실은 중요합니다. 우선 기원전 3000년경에 문명이 갑작스레 이집트와 메소포타미아, 그리고 인더스 강 유역에 출현했을 때가 그랬습니다. 그다음으로 기원전 6세기 끝 무렵 이오니아Ionia[43]와 그리스에서 기적이 일어났습니다. 그 뒤로 2천 년 동안 결코 타의 추종을 허락하지 않을 만큼 높은 수준의 철학, 과학, 예술, 시 등이 생겨났을 뿐만 아니라 인도에서도 전무후무할 정신적 교화가 행해졌습니다. 그다음 변화의 약동은 1100년 무렵에 일어납니다. 이 변화는 전 세계에 영향을 미친 듯합니다. 가장 강렬하고 극적인 효과는 이것을 가장 필요로 했던 서유럽에서 일어났습니다. 말하자면 러시아에 찾아온 봄과 같았습니다. 실제로 행동, 철학, 조직, 기술 등 삶의 온갖 영역에서 엄청난 에너지가 분출했으며 존재의 확장이 일어났습니다. 당대의 교황, 황제, 왕후, 주교, 성직자, 학자, 철학자 등은 모두 개인의 한계를 뛰어넘

43 고대 그리스의 식민지였던 소아시아의 서해안 지역 및 그 부근 섬들을 묶어서 가리킨다.

는 삶을 살았습니다. 카노사에서의 하인리히 4세[44], 제1차 십자군 원정을 선언한 교황 우르바누스 2세[45], 엘로이즈와 아벨라르[46], 성 토마스Saint Thomas 아 베케트의 순교[47] 등과 같은 여러 사건은 오늘날 우리들의 마음을 감동케 하는 위대한 영웅적 드라마 내지는 상징적인 행위로 자리 잡게 된 것입니다.

우리는 여전히 영웅적인 에너지, 자신감, 의지와 지성의 강인함을 입증하는 예들을 볼 수 있습니다. 우리 시대는 온갖 기계의 혜택으로 편리해지고 현대 물질문명의 규모 또한 팽창하고 있지만, 그럼에도 더럼Durham[48]의 대성당은 여전히 외경을 불러 일으키고도판12, 캔터베리Canterbury 대성당의 동쪽 면[49]은 그 거대하고 복잡함으로 압도합니다. 역사적인 상상력이 조금이라도 있는 사람이라면 누구나 그렇게 생각했겠지만, 이처럼 크고 정연한 석조 건축물들도 처음에는 옹기종기 모여 있던 목조 가옥들에서 시작되었습니다. 그러나 그 모든 변화가 아주 갑작스레, 한 세대 정도 되는 시간 동안에 일어났다는 사실은 잘 알려져 있지 않습니다. 그보다 더 놀라운 변화가 조각의 영역에서 일어났습니다. 프랑스의 투르뉘Tournus 성당은 규모는 작아도 사람들이 세상의 종말을 기다리며 두려워하던 1000년 이전부터 존재한 몇 안 되는 교회 건축 가운데 하나입니다. 외관은 소박하지만 제법 당당하지요. 반면에 이 성당을 장식한 조각은 끔찍스러울 정도로 조잡하고 야만 시대 특유의 활력조차 느낄 수 없습니다. 놀랍게도 그로부터 고작 50년 뒤에 조각은 예술의 역사에서 가장 위대한 시대

44 신성로마제국의 황제. 1077년 이탈리아 북부의 카노사에 머물던 교황 그레고리우스 7세를 방문해 사흘 낮밤 파문의 취소를 위해 용서를 청한 사건을 이른바 '카노사의 굴욕'이라 한다.
45 1095년 클레르몽의 종교회의에서 성지 예루살렘의 탈회를 제창, 제1차 십자군원정을 일으켰다.
46 아벨라르는 프랑스의 스콜라파 신학자, 엘로이즈는 수녀로 그의 제자이다. 두 사람 사이에 주고받은 사랑의 서간집이 유명하다.
47 캔터베리 대주교로서 교권을 옹호하며 헨리 2세와 대립한 끝에 캔터베리 대성당에서 암살당했다.
48 영국 북동부의 주 및 수도의 이름.
49 베케트 대주교가 봉안된 트리니티 예배당이 자리 잡은 부분.

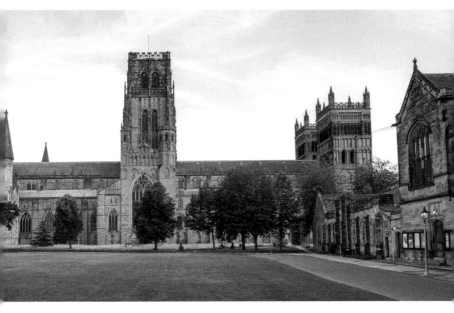

도판12 더럼 대성당, 1093~1133년

만이 낳을 수 있는 양식과 자신감 넘치는 리듬을 지니게 되었습니다. 금세공이나 상아 부조와 같은 주로 작은 휴대품에 적용되었던 기술과 탁월한 독창성이 갑자기 거대한 규모로 나타났던 것입니다.

이러한 변혁은 새로운 사회적이고 지적인 배경을 암시합니다. 그것들은 부와 안정 그리고 기술적 숙련, 특히 대규모 계획을 추진하는 데 필요한 자신감을 뜻합니다. 이 모두가 대체 어떤 연유로 서유럽에 갑자기 나타났을까요? 여러 답이 있겠지만 압도적으로 중요한 답이 하나 존재합니다. 바로 '교회의 승리'라는 요인입니다. 서구 문명은 근본적으로 교회가 창조했다고 말할 수도 있습니다. 나는 교회를 교리적인 진리나 정신적 체험의 저장소로 생각하지는 않습니다. 12세기 사람들이 그랬던 것처럼 권력, 다시 말해 여왕처럼 정좌한 에클레시아Ecclesia라고 생각합니다.

교회는 온갖 부정적인 이유들로 막강해졌습니다. 가령 봉건시대에 으레 부과되었던 여러 방면의 부자유에서 대부분 면제되었고, 유산 분할의 문제도 전혀 없었습니다. 자연히 교회는 재산을 유지하고 확장할 수 있었던 겁니다. 그리고 교회가 힘을 갖게 된 더 중요한 이유가 있었습니다. 총명한 사람들이 성직자가 되는 것은 관례가 되었고, 이로써 미천한 신분에서 대단한 세력을 지니는 지위에 오를 수도 있었습니다. 왕후장상의 집안에서도 주교나 수도원장이 배출되었지만 교회는 기본적으로 민주적인 기관이었습니다. 행정에서든 외교에서든 지적인 면에서든, 능력을 지닌 사람에게 길을 열어주었습니다. 게다가 교회는 국제적인 기관이었습니다. 베네딕트회의 회칙[50]에 따라 각 지역에 대한 충성의 의무를 지지 않는 수도원적인 기관이라는 성격을 강하

50 성 베네딕트가 제정한 것으로, 각 수도원에서 수도사를 선발한 원장 아래에 자치제를 허락함으로써 기도 이외의 시간은 침묵과 유용한 일에 종사하도록 규정했다.

게 띠었지요. 11~12세기에는 유럽 각국에서 위대한 성직자들이 등장했습니다. 아오스타[51] 출신인 안셀무스(Anselmus, 1033~1109)[52]는 노르망디를 거쳐 캔터베리의 대주교가 되었습니다. 란프랑코(Lanfranco, 1005?~1089) 또한 이탈리아 북부의 파비아에서 태어나 안셀무스와 같은 길을 걸었습니다. 중세 초기의 위대한 스승 거의 전부가 그랬습니다. 오늘날의 교회나 정치계에서는 쉽지 않은 일입니다. 이탈리아인이 2대에 걸쳐 캔터베리 대주교가 된다는 건 상상도 못할 일입니다. 그러나 과학 분야에서는 가능한 일이고 실제로 일어나기도 합니다. 이처럼 어떠한 사고방식이나 행동 양식 등은 그것이 사활이 걸린 중요한 일이라면 얼마든지 국제주의적인 것이 될 수 있습니다.

12세기의 지적이고 정신적인 생활이 기본적인 필요 수준을 넘었다면, 그것은 교회의 격려와 지도가 있었기에 가능했습니다. 생각해보면 당시의 생활은 한정되어 단조로웠을 테고, 리듬을 부여하는 것은 월 단위로 행해지는 일들뿐이었습니다. 사람들은 한 해의 태반을 어둡침침하고 매우 불편한 환경에서 지냈습니다. 처음 대수도원 또는 대성당에 발을 들여놓은 그들이, 오늘날 우리에게 남겨진 것보다도 더욱 화려하며 상상할 수도 없는 호화찬란함을 보았을 때 받았을 감정적 충격이 얼마나 컸을지 우리는 짐작도 하기 어렵습니다.

이와 같은 인간 정신의 확장이 최초로 실현된 곳은 클뤼니[Cluny][53]의 대수도원입니다. 이곳은 10세기에 갓 건립되었지만 1049년부터 1109년까지 60년 동안이나 수도원장을 지냈던 위그 드 스뮈르(Hugues de Semur, 1024~1109) 아래에서 거대한 건축 복합체로서, 나아가 거대 조직으로서, 또 대체로 자애로운 교회 정치

51 이탈리아 북서부 피에몬테 지방의 산간도시.
52 스콜라 철학의 아버지로 불린다. 교회의 자유와 권리를 위해 진력했다.
53 프랑스 동부의 소도시.

내부의 권력으로서 유럽 최대의 교회로 군림했습니다. 그러나 그
토록 거대하고 광대했던 여러 건물은 19세기에 파괴되었고, 고대
로마의 많은 건축물들이 그렇듯 채석장이 되고 말았습니다. 오늘
날 수도원 자리에 남아 있는 것이라고는 남쪽 익랑Transept 일부와
조각의 단편 몇몇뿐입니다. 다행히 본래 모습이 얼마나 장려했는
지를 보여주는 그림은 많습니다. 대수도원에 부속된 교회만 놓고
봐도 길이가 약 125미터에 폭 약 35미터로 대성당에 맞먹는 크기
입니다. 축제일이 되면 벽면은 벽걸이들로 덮었습니다. 또 바닥
은 로마의 보도처럼 모자이크로 꾸며져 있었습니다. 수도원이 소
유한 보물 중 가장 두드러진 것은 일곱 개의 가지가 달린 금동 촛
대입니다. 그 기둥 부분만으로도 5미터 정도였다고 하니, 오늘날
의 눈으로 보더라도 놀랄 만한 주물입니다. 여기까지만 이야기해
도 중세 초기의 신앙이나 제도가 조야했다고 주장하는 사람들조
차 생각을 돌릴 것입니다. 지금 예로 든 것들은 아무것도 전해지
지 않습니다. 그것과 비슷한 것, 이를테면 벽걸이나 모자이크 보
도 같은 것도 타란토Taranto⁵⁴의 대성당 이외에는 거의 남아 있지
않아요. 훨씬 뒤에 제작된 훨씬 작은 촛대만 몇 개 있을 뿐이지
요. 그중 하나는 글로스터Gloucester⁵⁵ 대성당을 장식하기 위해 만
든 것인데, 높이가 50센티미터에 불과하지만 무척 정교해서 5미
터처럼 보일 정도입니다. 이는 클뤼니적 정교함의 한 가지 예일
뿐입니다.

　　교회다운 장려함을 분출하듯 드러낸 최초의 대건축은 뻔
뻔할 정도로 규모가 컸습니다. 클뤼니 양식을 옹호하는 사람들은
그 장식이 신학적 관념에 따른 것이라고 하는데, 나 또한 클뤼니
에 남아 있는 몇 안 되는 조각이 실제로 꽤 어려운 개념을 다루었

54　이탈리아 남동부 지중해안의 도시.
55　잉글랜드 남서부 글로스터시아의 도시.

다고 생각합니다. 그 조각은 음계를 나타내는 일련의 머리글자인데, 음악은 샤를마뉴 시대 이래 중세 교육에서 중요한 역할을 맡고 있었습니다. 그러나 전체적으로 보면 12세기 초엽의 조각과 회화에 넘쳐나는 창의성은 창작자 자신이 즐기기 위한 것이었습니다. 클뤼니 양식은 갑작스레 등장했다는 점에서 바로크baroque 양식과도 비슷한데, 그 주제를 다양하게 해석할 수 있다는 점에서도 그렇습니다. 그러나 그 밑에 숨은 동력은 도저히 억누를 수 없는, 대책 없는 에너지였습니다. 로마네스크 양식으로 작업한 조각가들은, 말하자면 돌고래 무리와 같았지요.

우리는 클뤼니의 모교회가 아니라 유럽 전역에 산재했던 산하 성당들을 통해 이러한 점을 알 수 있습니다. 클뤼니에 종속된 성당은 프랑스에만 1천 2백 개가 넘었습니다. 남프랑스의 무아사크Moissac[56]에 있는 내싱당은 콤포스텔라[57]로 이어지는 순례의 통로에 있는 요충지였습니다. 이 성당은 클뤼니로부터 꽤 멀리 떨어져 있었지만 이곳 조각에는 클뤼니 양식 특유의 요소가 다분합니다. 선명한 조각기법, 의상의 물결치는 주름, 구불거리는 선 등입니다. 마치 방랑자 무리의 직인이나 정복자 바이킹 무리의 대장장이가 지녔던 주체할 수 없는 충동이 돌에 드러난 것처럼 보입니다. 무아사크 대성당의 조각은 매우 특별한 예입니다. 정면 입구에 솜씨를 발휘한 우두머리 조각가가 로마네스크 시대의 엘 그레코라고나 해야 할 법한, 더할 나위 없이 특이한 사람이었기 때문입니다. 그가 제작한 손발이 뒤틀리고 수염이 희한하게 난, 제정신이 아닌 것 같은 노인 군상은 기이하기 짝이 없습니다.도판13 황당무계한 짐승을 묘사한 문설주mullion[58] 또한 그렇습

56 프랑스 서남부의 작은 마을.
57 산티아고 데 콤포스텔라를 가리킨다. 스페인 북서부의 소도시로, 사도 성 야곱의 유골이 있는 중요한 순례지이다.
58 문 또는 창문을 여러 곳의 개구부로 나누는 수직의 가느다란 기둥.

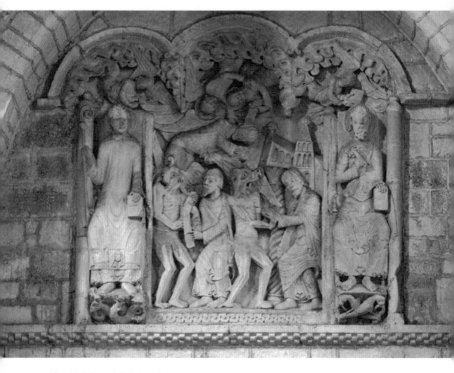

도판13 무아사크 대성당의 조각

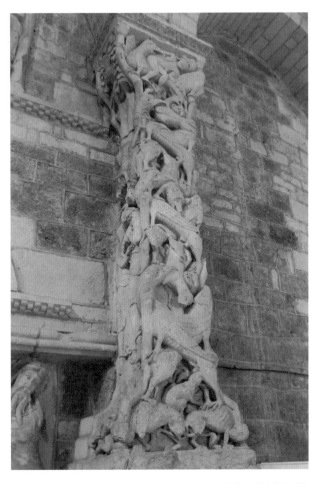

도판14 수이야크 성당의 문설주

니다. 분명 예전에는 선명하게 채색되어 있었을 것입니다. 클뤼니 대수도원의 장식은 채색 사본에 실린 삽화처럼 선명한 원색이었습니다. 말하자면 오늘날 남아 있는 것을 보고 상상하기는 어렵겠지만 티베트 사원 같은 느낌을 주었을 것입니다. 온갖 것에 정교한 상징적 해석을 부여한 중세인들조차 이들 괴상한 형상에 종교적 의미를 부여했을 것 같지는 않습니다.

　무아사크의 거장은 그보다 더 분방하고 표현적인 작품을 수이야크Souillac 성당의 문설주에 남겼습니다.도판14 확실히 금세기 이전의 서유럽에서 만들어졌던 예술작품들 가운데 가장 괴상하고 끔찍스러운 작품 가운데 하나입니다. 물론 그것은 의심할 여지없이 '예술작품'입니다. 불길한 느낌의 부리를 가진 거대한 새와 움츠린 인간이 우리 정서에 호소하는 듯한 느낌은 조형의 힘, 그리고 표현수단의 완벽한 구사에서 유래합니다. 숲이 불러 일으키는 공포를 축약한 것으로, 이른바 방랑 시대가 끝나갈 무렵 서구인들의 토템 기둥 같은 무엇입니다. 그러나 이 원주가 기독교의 여러 가치, 가령 연민, 자비, 희망 등과 무슨 관계가 있을까요? 당시 가장 영향력 있는 성직자였던 클레르보의 성 베르나르(Saint Bernard de Clairvaux, 1090~1153)가 클뤼니 양식에 대해 통렬하게 비판했던 건 어쩌면 당연합니다. 성 베르나르는 금욕주의적인 입장에서 '시가poetry의 허위'에 대해 설파했습니다. 이는 이후 몇 세기에 걸쳐 영향을 끼쳤고, 뒤에 종교의 자리를 대신하게 된 과학 또한 이를 크게 반겼습니다. 그는 능변이었을 뿐만이 아니라 안목도 있었습니다.

　　그리고 수도원에서 독서에 매진하는 수도사들의 눈앞에서
　　기괴한 형태로 육체를 이루고, 육체를 이루면서도 기괴한 형
　　태를 가진 우스꽝스러운 괴물들이 대체 어떤 쓸모가 있단 말

인가? 저 불결한 원숭이, 저 사나운 사자, 저 기괴한 켄타우로스, 저 반인반수. 여기에는 뱀의 꼬리를 달고 네 발로 걷는 짐승, 저기에는 산양의 머리를 한 물고기가 보인다. 요컨대 눈을 어디에 두더라도 무척이나 풍성하고 놀랄 만큼 다채로운 형상이 있으니, 사본보다 대리석을 들여다보는 쪽이, 또 신의 계율에 대해 묵상하는 것보다 이러한 형상을 하나하나 쳐다보며 감탄하며 지내는 게 즐거울 노릇이다.

마지막 문장은 성 베르나르가 예술의 힘을 알고 있다는 것을 분명하게 보여줍니다. 그리고 실제로 그의 영향 아래에서 시토[59] 양식으로 만들어진 건축물들은 당대의 다른 어떤 것보다도 우리가 이상으로 삼고 있는 건축에 가깝습니다. 시토 양식 건축물들 대부분이 버려지고 거의 폐허로 변해버린 이유는 성 베르나르가 그것들을 도시의 세속적 쾌락으로부터 멀리 떨어진 곳에 세워야 한다고 주장했기 때문입니다. 그 탓에 프랑스대혁명 이후 도시의 수도원이 각 지역의 성당으로 바뀌면서 시토 수도회 소속의 수도원은 황폐해졌던 것입니다. 그러나 그중 두세 곳에서는 수도원의 계율이 존속되었으며, 덕분에 그 오래된 건축물이 그대로 보존되어 오늘날 우리가 볼 수 있게 되었습니다. 이를 통해 교회를 미술관으로 바꿀 때 우리가 얼마나 많은 것을 잃게 되는지 깨닫게 됩니다.

이와 같이 삶의 방식은 영속적인 이상과 관련되며, 그것은 문명의 중요한 일면입니다. 그러나 12세기의 거대한 해빙기를 실현시킨 것은 (어느 시기에나 있었을) 사색이 아니라 행동, 즉 육체와 지성 양면에 걸친 힘차고 억센 활동이었습니다. 육체적인 면

59 프랑스의 디종 남쪽 지역이다. 1098년 엄격한 수도사 성 로베르 드 몰렘(Saint Robert de Molesme, 1029?~1111)이 동료들과 함께 베네딕토 회의 분회로 시토 수도회를 창설했다. 성 베르나르도 드 몰렘의 동료였다.

에서는 순례와 십자군 원정의 형태로 드러났습니다. 이 지점이 중세 고유의 여러 특색 가운데 우리가 가장 이해하기 어려운 대목입니다. 유람이라거나 휴가를 이용한 해외여행 같은 것이라고 애써 설명하려 해도 소용없습니다. 무엇보다 이런 류의 여행들에 비하면 훨씬 길어서 2~3년이나 걸렸을 뿐만 아니라 곤란과 위험이 따랐습니다. 클뤼니 수도원은 주요 도로를 따라 숙박시설을 마련하는 등 순례를 조직화하려고 노력했습니다. 그럼에도 예루살렘Jerusalem으로 가는 길에 나이 든 수도원장이나 혼자 길을 나선 중년의 여성이 사망하는 일이 종종 일어났습니다.

　　사람들이 순례를 했던 것은 천국에서 보상받으려는 바람 때문이었습니다. 실제로 교회는 순례를 일종의 참회 또는 영적인 귀의로 곧잘 활용했습니다. 성유골의 참배가 핵심이었지요. 여기서 다시 우리는 현대적이고 합리적인 감각에 따라, 콘스탄티노플에서 성 십자가[60]의 거대한 잔편을 바라보는 순례자를 오늘날 시스티나Sistina 예배당[61]에서 고개를 젖히고 천장화를 올려다보는 관광객과 비교하고 싶어집니다. 그러나 순례자와 관광객의 태도는 맥락이 전혀 다릅니다. 중세의 순례자는 성인의 머리나 심지어 손가락이라도 그것을 봉납한 유골함을 지그시 바라보는 행위를 통해 그 성인이 자신을 신에게 주선해줄 것이라고 믿었습니다. 중세 문명에서 엄청 커다란 역할을 한 이러한 신심을 나눠받으려면 어떻게 해야 좋을까요? 아마도 성 푸아Saint Foy 숭배를 위해 봉헌된 유명한 순례지인 콩크Conques를 방문하면 좋을 겁니다. 성 푸아는 로마제국 말에 우상숭배를 거부한 소녀였습니다. 그녀는 당국의 위협적인 설득에도 끝까지 마음을 돌리지 않은, 말하자면 기독교도의 안티고네[62]였습니다. 그런 연유로 순교한 것입

60　그리스도가 달렸던 것으로 여겨지는 십자가
61　교황 식스투스 4세가 1473년 로마에 건립한 예배당. 미켈란젤로가 이곳에 그린 천장화와 제단화로 유명하다.

니다. 성 푸아의 유골은 기적을 불러오기 시작했고, 11세기에 그중 하나가 매우 유명해져 사람들에게 선망의 대상이 되었습니다. 이를 조사해 샤르트르 주교에 보고하라는 명령을 받고 앙제의 베르나르가 파견될 정도였습니다. 내용은 이렇습니다. 계율에 엄한 성직자가 어느 남자의 양쪽 눈을 파낸 일이 있었습니다. 눈을 잃은 남자는 뜨내기 광대가 되어 눈먼 곡예사로 살았습니다. 그런데 한 해 뒤 성 푸아를 모신 성지에 갔더니 눈이 원래대로 돌아왔다는 겁니다. 그 남자는 멀쩡했습니다. 처음에는 엄청난 두통에 시달렸지만 이윽고 고통은 완전히 사라졌고 온전히 사물을 볼 수 있게 되었지요. 곤란한 문제가 있기는 했습니다. 증인들은 양쪽 눈이 주인에게서 떨어져 나온 뒤 천국으로 올라갔다고 했습니다. 몇몇 증인은 비둘기가 가져갔다고 했고, 또 다른 증인들은 그 새가 까치였다고 했습니다. 그것이 유일한 의문점이었습니다. 그러나 베르나르는 호의적으로 보고했고, 그 결과 콩크에 훌륭한 로마네스크 양식의 성당이 건립되었던 것이지요. 성당 내부에 성 푸아의 유골을 봉납하기 위한 이색적인 동양풍의 인물상_{도판15}이 자리 잡고 있습니다. 무려 황금의 우상입니다. 얼굴은 로마제국 말기의 황제 누군가를 위해 황금으로 만든 마스크로 추정됩니다. 우상숭배를 거부해서 처형당한 소녀 자신이 우상이 되었다는 사실은 매우 아이러니하지만 이것이 중세인들의 정신적 특질입니다. 그들은 열렬히 진실을 추구했지만, 진실을 뒷받침하는 증거에 대해서는 생각이 우리와 전혀 달랐습니다. 우리가 보기에 세계 곳곳의 성유골 대부분이 그 유래에 역사적 신빙성이 없습니다. 그럼에도 다른 어떠한 요인보다 사상의 이동과 확산을 이끌었고, 이는 서구 문명에 동력을 제공했습니다.

62 기원전 441년경 상연된 소포클레스의 비극 《안티고네》의 주인공. 왕의 금령에도 불구하고 오빠 폴리네이케스의 시신을 매장하고 그 때문에 자신도 처형당한다.

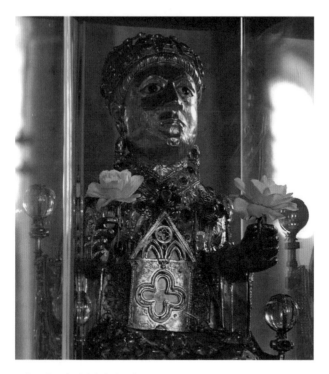

도판15 성 푸아 대성당의 인물상

물론 가장 중요한 순례지는 예루살렘이었습니다. 10세기 이후에 강력한 비잔틴제국의 비호로 예루살렘 여행이 가능해지자 순례자들은 한 번에 7천 명이 넘는 대부대를 이루어 행진했습니다. 이것이 역사상 희귀한 사건 가운데 하나인 제1차 십자군 원정[63]의 배경입니다. 그밖에도 노르만 세력의 끊임없는 움직임, 장남이 아닌 아들들의 야심, 경제적 불황, 그리고 골드러시 같은 현상을 재촉하는 온갖 요인이 작용했을지도 모릅니다. 그러나 구성원 대부분은 순례의 정신으로 십자군에 가담했습니다.

십자군 원정은 서구 문화에 어떤 영향을 끼쳤을까요? 간단히 말할 수는 없을 테지요. 하지만 예술에는 커다란 영향을 미쳤습니다. 로마네스크 양식과 관련해 다른 설명으로는 풀 수 없는 수많은 비밀을 알려줍니다. 11세기에 로마의 유적을 견본 삼아 최초로 시도된 몇 점의 묘비 조각은 둔중하고 활기도 없습니다. 그로부터 10여 년 후, 이 어색한 고대풍 양식은 창조력의 터빈으로 생기를 불어넣었습니다. 그 새로운 양식은 사본으로 전해졌는데, 북유럽의 리듬과 동방에서 온 모티프의 연결에서 만들어졌습니다. 이 두 가지 힘은 고대 그리스-로마 예술의 시체를 잡아당기고 있는 두 마리의 맹수를 떠올리게 합니다. 어떤 조각의 유래를 조사하다 보면 결국에는 고전 시대의 원작에 도달하곤 하지만, 원작은 두 가지 새로운 힘에 당겨진 끝에 완전히 형태를 잃어버립니다. 아니, 형태를 부여받았다고 말할 수도 있겠지요.

이처럼 잡아당긴다는 느낌, 모든 것을 해체하고 다시 만들어낸다는 느낌이 12세기 예술의 특징입니다. 어딘가 그 건축의 소박한 안정성과 서로 보완되는 것이었습니다. 사상의 영역에도 비슷한 현상이 나타납니다. 주요한 구조, 즉 기독교 신앙은 확

63 1095~1099년에 교황 우르바누스 2세의 제창으로 시작되었고, 십자군은 예루살렘을 함락시킨 후 예루살렘 왕국을 세웠다.

고부동한 것이었습니다. 그러나 그 주위에는 잡아당겨져 늘어난 여러 정신의 유희가 존재했습니다. 이후 이러한 양식은 거의 찾아볼 수 없습니다. 나는 이것이야말로 서유럽이 다른 여러 문명처럼 경직되지 않고 이어진 한 가지 요인이라고 생각합니다. 당시는 강렬한 지적 활동이 일어난 시대였습니다. 1130년 무렵 파리에서 일어난 일들을 읽으면 머리가 빙빙 도는 느낌입니다. 그곳에는 무적의 논객이자 매력적인 스승이었던 피에르 아벨라르(Pierre Abélard, 1079~1142)라는 재주와 기백이 넘치는 수수께끼에 싸인 인물이 있었습니다. 아벨라르는 당대의 스타였습니다. 그는 프로 복싱 챔피언처럼 공개 토론이라는 링 위에서 자신과 맞붙었던 인물들에게 거침없이 경멸을 표했습니다. 안셀무스와 같은 앞선 중세 철학자들은 이렇게 말했습니다. "이해하려면 믿어야 한다." 그런데 아벨라르는 반대의 입장이었습니다. "믿기 위해서는 이해해야 한다." 그는 "우리는 의심하는 것으로 물음을 던지게 되고, 물음을 던지는 것으로 진실을 인식한다"라고 했습니다. 1122년에 쓰인 것 치고 참 신선합니다. 물론 이 발언 때문에 그는 곤란한 상황에 처하게 되지요. 클뤼니의 세력과 지혜만이 아벨라르를 거듭 파문으로부터 구해주었습니다. 그는 클뤼니 수도원에서 평온 속에 생을 마감했고, 아벨라르의 사후에 클뤼니의 수도원장 피에르는 엘로이즈에게 보내는 편지에서 "당신과 아벨라르는 현세의 평판이 미치지 못하는 곳에서 평안 속에 다시 맺어질 것"이라고 썼습니다.

나는 클뤼니의 베즐레Vézelay 성당의 지붕이 달린 전랑porti-co[63]에 서 있습니다. 정면 문 위에 새겨진 부조는 지복에 둘러싸인 그리스도를 표상합니다. 이제 무아사크의 그것처럼 심판자가 아니

64 건물에서 돌출되어 기둥 혹은 열주로 지지되는 지붕이 있는 입구.
65 중세 교회 건축에서 정면 현관 출입구의 위쪽에 아치로 둘러싸인 부분. 부조 조각으로 장식되었다.

2 위대한 해빙

라 구세주가 되었습니다. 구원의 은총이 그의 손가락 끝에서 흘러 나와 사도들에게 영감을 주고 있습니다. 팀파눔tympanum[64]을 감싸는 패널이나 그 밑 프리즈에는 수많은 사람이 묘사되어 있습니다. 기묘한 군상으로 난쟁이와 늑대의 머리를 한 인간, 그밖에 창조주가 여러 가지로 시도한 실험동물들이 포함되어 있습니다. 이런 이미지들은 고대 말기의 저 사본을 매개로 중세에 전해졌지요.

베즐레 성당의 입구와 주두는 조각으로 뒤덮여 있습니다. 그러나 제아무리 매력적인 조각이라도 입구를 지나 내부 건축을 바라보는 순간 잊게 됩니다. 그 건축은 무척 조화로워 여기서 제2차 십자군 원정을 제창했던 성 베르나르 또한 이것이 신의 규율을 나타내고 예배와 명상을 돕는다고 느꼈을 정도입니다. 나도 그러한 인상을 받았습니다. 사실 이곳에서 충만하게 느껴지는 경 뇨함, 신의 보살핌을 다른 로마네스그 양식의 실내에서는 느낄 수 없었습니다. 이 로마네스크 건축물이 초기 고딕의 아름다운 하나의 양식으로 출현한 것은 필연이라고 생각합니다.

우리는 베즐레 성당을 지은 건축가의 이름도, 무아사크와 툴루즈의 개성 넘치는 조각가들의 이름도 모릅니다. 이는 예술가들이 갖추었던 기독교적 겸양의 증거이거나 혹은 그들의 낮은 지위 탓이라고 여겨졌습니다. 하지만 나는 그저 우연이라고 생각합니다. 우리는 클뤼니의 건축가를 비롯해 중세 건축가들의 이름을 꽤 많이 알고 있으며, 그들이 자신들의 이름을 새긴 형식에는 지나친 겸양 같은 건 아예 없기 때문입니다. 가장 유명한 명각portico 중 하나가 오튕Autun[66] 대성당 현관 한가운데 그리스도의 발치에 새겨져 있습니다. '기슬레베르투스(Gislebertus, 12세기 초에 활동) 이 것을 새기다.' 축복받은 이들 중 한 사람이 찬탄의 마음을 담아 예술가의 이름을 우러러보고 있습니다. 눈에 띄는 자리에 명각을 허

66 프랑스 동부 디종 남서쪽에 있는 마을.

락받았던 걸 보면 그는 매우 중요한 인물이었다고 짐작됩니다. 조금 뒤 시대였다면 이 자리에 예술가가 아니라 후원자의 이름이 새겨졌겠지요. 사실 기슬레베르투스는 중세에도 독특한 존재였고, 모든 시대를 통틀어 보더라도 매우 드문 일을 해냈기에 오툉 대성당에서 중요한 인물입니다. 그는 혼자서 대성당 장식을 모두 만들었던 것입니다. 대개 우두머리 석공은 정면 현관 위편의 부조와 중요한 조각상 일부를 만들고 나머지는 조수들에게 맡겼습니다. 반면에 기슬레베르투스는 실내의 거의 모든 주두를 비롯한 조각 일체를 자신의 손으로 조각했던 것으로 보입니다.

이처럼 비할 데 없는 위업은 예술가로서 그의 특질과 일치했습니다. 그는 무아사크의 거장이 그랬던 것처럼 내성적으로 환상을 추구하는 유형이 아니었고, 툴루즈의 생 테티엔Saint Étienne 성당을 지은 대가처럼 완벽주의자도 아니었습니다. 그는 외향적인 사람이었습니다. 이야기하기를 좋아했던 그의 강점은 힘이 넘치는 극적 표현이었습니다. 팀파눔을 꾸미는 제단 조각을 보면 심판하러 온 그리스도의 발밑으로 저주받은 자들이 이루는 행렬이 점점 커가는 절망의, 말하자면 크레센도를 이룹니다. 그 군상은 본질로 환원되어 있다는 점에서 우리 시대의 예술에 바짝 다가와 있습니다. 마치 건물 현장의 잔해 조각처럼 죄인의 머리를 들어 올리는 거대한 손은 그 공통점을 끔찍스럽게 확인시켜 줍니다. 같은 것이 주두에도 있습니다. 거기에는 가장 뛰어난 클뤼니적 예술에서 볼 수 있는 저항하기 어려운 리듬이라는 것이 없습니다. 하지만 성 베르나르가 이의를 제기할 염려는 별로 없겠습니다. 물론 거기에는 풍요롭고 아름다운 장식도 새겨져 있지만, 결국 결정적인 효과를 나타내는 것은 인간적인 이야기입니다. 훌륭한 이불을 덮고 잠든 세 왕의 추상적인 디자인이 엿보이지만, 중요한 것은 천사의 몸짓입니다. 천사가 얼마나 부드럽게 한 손

가락을 잠자는 왕의 머리 위에 올려두고 있느냐는 것이지요. 어떤 이야기 작가라도 그렇듯, 기슬레베르투스는 공포와 전율에 흥미를 느끼며 그것을 의식적으로 표현했습니다. 그는 즐겁게, '유다의 자살'이라는 소름 끼치는 장면에 차분히 몰입했습니다.도판 16 그러나 한편으로 이브의 모습도 조각했습니다. 고대 이후 육체적 쾌락이라는 느낌을 낸 여성 나체상은 이것이 처음이라고 여겨집니다.

기슬레베르투스는 클뤼니에서 일했던 것 같은데, 이후에는 베즐레에서 일했던 게 틀림없습니다. 1125년 무렵 오툉에 왔을 때는 이미 자신의 양식을 확립해 원숙한 경지에 도달해 있었습니다. 오툉 대성당의 조각 작업은 그의 생애를 통틀어 최고의 일이었을 테니, 눈길을 끄는 명각도 납득이 갑니다. 기슬레베르투스가 오툉 대성당의 작업을 마칠 즈음인 1135년 무렵 유럽에는 예술의 새로운 세력이 등장했습니다. 생 드니Saint Denis 수도원입니다.

왕실에 속했던 생 드니 수도원은 이전부터 꽤 유명했습니다. 그러나 서구 문명 속에 그것이 이룬 역할은 비범한 개인, 수도원장 쉬제르(Suger, 1081?~1151)의 능력 덕분이었습니다. 그는 근대적인, 아니 '트랜스아틀란틱transatlantic'이라고도 할 법한 면이 있었던 최초의 중세인 가운데 한 사람입니다. 태생은 비천했고 신체도 왜소했지만 활력은 압도적이었습니다. 그것은 조직, 건축, 정치적 수완과 그가 착수한 모든 것에 영향을 미쳤지요. 7년 동안 프랑스의 섭정을 맡았던 쉬제르는 위대한 애국자였습니다. 오늘날 익숙한 "영국인은 도덕률과 자연법에 의해 프랑스인에 종속될 운명이며, 그 반대는 있을 수 없다"라는 말도 그가 처음 했다고 합니다. 그는 스스로에 관해 이야기할 때도 겉치레나 겸양 같은 건 전혀 차리지 않았습니다. 이런 일화가 전해집니다. 한번은 지붕을 만들 긴 들보가 필요했는데, 고용된 건축가들은 그처

도판16 베즐레 대성당의 조각(사진: Azoor Photo / Alamy)

럼 긴 들보는 본 적이 없다면서 그렇게 길게 자라는 나무는 없다고 단언했습니다. 쉬제르는 목수들을 데리고 숲으로 들어갔습니다(쉬제르는 "그들은 실실 웃고 있었다. 아마 뱃심이 있었더라면 대놓고 빈정대며 웃었을 것이다"라고 썼습니다). 그리고 그날 안에 필요한 길이의 나무를 열두 그루나 찾아내서 베어 가져갔다고 합니다. 좀 전에 쉬제르를 가리켜 '트랜스아틀란틱'이라고 했던 이유를 짐작하시겠지요.

몇몇 신세계의 개척자들, 이를테면 캐나다 태평양 철도를 건설한 반 혼(Van Horne, 1843~1915)[67]처럼 쉬제르도 예술을 열렬히 사랑했습니다. 중세의 가장 매혹적인 기록 가운데 하나는 황금 제단, 몇 개의 십자가, 귀중한 수정 세공 등 자신이 감독했던 생 드니에서의 작업에 대해 그가 작성한 보고입니다. 쉬제르의 지시로 제작된 황금 내십자가 중에는 높이가 7미터 이상인 것도 있습니다. 그것은 보석이 여럿 박혀 있었고, 당시 가장 뛰어난 직인 중 한 명이었던 고드프루아 드 클레르가 만든 법랑 세공으로 뒤덮여 있었습니다. 이 십자가들도 프랑스대혁명 때 모두 파괴되고 말았습니다. 15세기에 생 질의 거장master of St. Gilles이 그린 그림이 지금은 런던 내셔널갤러리에 있는데, 이 그림으로 우리는 생 드니의 제단에 대해 어느 정도 상상해볼 수 있습니다. 그리고 성찬기[68]가 몇 점 남아 있습니다. 루브르박물관에 소장된 이집트 반암 석제 항아리처럼 동방에서 건너온 준보석 재료로 만든 것들입니다. 쉬제르는 찬장 속에 방치되어 있던 그것들을 발견했다고 합니다. 아마도 비잔틴의 견직물에서 영감을 받아 독수리 모양으로 만들어진 것 같습니다.

이러한 모든 작품에 대한 쉬제르의 태도는 조금은 수집가

67 미국 일리노이 주에서 태어나 뒤에 캐나다에 귀화했다.
68 성찬용 빵과 포도주를 담는 그릇.

의 그것, 즉 광채와 화려함과 고대풍을 사랑해 명품을 탐욕스럽게 그러모으는 것과 비슷합니다. (허식을 기꺼워하지 않았던) 시토회의 몇몇 수도사들이 지각없는 영국 왕 스티븐의 소유물이었던 지르콘, 사파이어, 루비, 토파즈, 에메랄드 등 많은 보석류를 쉬제르에게 가져다준 경위, (신의 가호로) 그 전부를 실제 가치에 훨씬 못 미치는 금액인 400파운드로 입수할 수 있었던 경위를 그는 자상하게 기록했습니다. 하지만 늘 그렇듯 쉬제르의 행위들은 근대의 수집가와 달리 오로지 신의 영광을 위한 것이었습니다. 그리고 쉬제르는 단순히 수집가에 그치지 않고 창조자이기도 했지요. 그의 업적의 바탕에는 서구 문명의 매우 중요한 철학적 기초가 놓여 있습니다.

그 업적은 중세적 혼란의 전형과도 같은 것에서 나왔습니다. 수도원의 수호성인은 성 드니Saint Denis였습니다. 그는 성 바울로의 가르침을 받고 개종한 아테나이 사람 데니스[69]와 혼동되었고, 게다가 데니스가 〈천계의 계급조직〉이라는 신학 논문의 저자로 잘못 알려져 있었습니다. 쉬제르는 이 논문을 그리스어 원문에서 직접 번역하도록 했고, 이를 토대로 아름다움에 대한 자신의 사랑을 이론적으로 정당화했습니다. 쉬제르는 귀중하고 아름다운 것이 우리 감각에 미치는 영향을 통해서만 인간은 절대적인 아름다움, 즉 신을 이해할 수 있다고 주장했습니다. 또한 "둔감한 마음은 구체적인 것을 통해서 진실에 도달한다"라고도 했습니다. 실제로 이 한마디가 중세에는 혁명적인 개념이었습니다. 그 뒤로 한 세기 동안 온갖 숭고한 예술작품의 지적 배경이었고, 사실 오늘날까지도 예술의 가치에 대한 우리 신념의 근거를 이루고 있습니다.

이론에서의 혁명뿐 아니라 쉬제르의 생 드니 성당은 실질

69 그리스 이름은 디오니시우스 아레오파기타이다.

적으로도, 즉 건축, 조각, 스테인드글라스 등에 걸쳐 새로운 발전의 시초가 되었습니다. 프랑스대혁명 기간 동안 교회는 왕실과의 관련성 때문에 매우 거칠게 다루어졌고, 그 뒤로는 지나치게 철저하게 수복되었습니다. 그러나 쉬제르가 교회 건축에서 첨두아치만이 아니라 채광창[70]과 트리포리움triforium[71] 같은 여러 높은 창의 채광까지 포함해서 고딕 양식을 도입했다고, 아니 사실상 발명했다고 할 수 있습니다. 그는 "새로운 빛이 충만한 거룩한 건물은 찬란하다"라고 기록했는데, 이로써 이후 2백 년 동안 행해진 온갖 건축의 대계획을 예언했던 것입니다. 널리 알려진 대로 쉬제르는 장미창을 창안했습니다. 그가 직접 만들도록 한 스테인드글라스는 많지 않지만 오늘날에도 생 드니 성당에 가면 볼 수 있습니다(뒷날 수복하면서 손을 너무 많이 댔지만). 가장 감동적인 작품은 이새Jesse[72]의 옆구리에서 돋아나는 나무 모양으로 그리스도의 계보를 나타낸 것입니다. 고딕 예술에서 볼 수 있는 상징적이고 역사적인 주제가 대부분 그렇듯 이 또한 쉬제르가 창안한 듯합니다. 이밖에도 그가 생 드니 성당에서 이룬 여러 혁신이 있는데, 지금은 대부분 사라졌습니다. 이를테면 그가 고안해서 만든 입상 조각들이 줄지어 있었던 전랑도 지금은 전부 원주column 로 바뀌었습니다. 그리고 성당 외관은 파리 교외의 공장에서 나온 매연에 오염되어 거룩한 느낌을 조금도 주지 않습니다. 교회 건물이 막 지어졌을 때 사람들에게 불러일으켰던 감동을 조금이라도 알려면 우리는 샤르트르로 가야 합니다.

샤르트르 대성당은 기적적으로 살아남았습니다. 잇따른 화재와 전쟁, 혁명과 수복 작업이라는 공격도 견뎠습니다. 관광

70 측랑의 지붕보다 위에 높은 창을 설치한 부분.
71 채광창 아래에 줄지어 있는 층으로, 외부는 흔히 측랑의 지붕으로 덮여 있다.
72 다윗 왕의 아버지. 〈사무엘기 상〉 16장에 등장한다.

객들조차도 시스티나 예배당에서 엘레판타[73]까지, 영혼의 고향인 여러 사원에서 그러는 것과 달리 샤르트르에서는 분위기를 해치는 일을 하지 않습니다. 지금도 지난날 순례자들과 같은 마음이 되어 언덕을 올라 성당으로 갈 수 있습니다. 그리고 성당 남측 탑은 1164년 준공 당시의 옛 모습을 조금이나마 간직하고 있습니다. 조화롭고 균형이 잡힌 걸작입니다. 이 조화는 수학적으로 계산된 것일까요? 총명하고 지혜로운 학자들은 측정을 바탕으로 비례적 조화의 구조를 만들어냈습니다. 하지만 그게 너무도 복잡해서 아무래도 믿음이 가지 않습니다. 그렇더라도 중세인들에게 기하학은 신의 위업 가운데 하나였음을 잊어서는 안 됩니다. 신은 위대한 기하학자였습니다.도판17 그리고 이런 개념이 건축가에게 영감을 주었습니다. 게다가 샤르트르는 플라톤, 특히 《티마이오스》라는 신비로운 서책에 경도된 학파의 본거지였습니다. 이 책에서는 우주를 측정 가능한 조화를 지닌 하나의 형태로 해석합니다. 그런 연유로 아마도 샤르트르의 조화와 균형은 우리가 짐작할 수 없을 만큼 복잡한 수학을 반영한 것일지도 모릅니다.

계산되지 않았던 비례관계가 분명히 하나 있습니다. 그것은 서쪽 정면과 남북 양쪽 탑의 관계입니다. 서쪽 정면은 원래 훨씬 뒤쪽에 자리 잡았지만, 성당이 건립되고 얼마 지나지 않아 기초가 흔들렸기 때문에 돌을 하나하나 빼내서 앞쪽으로 옮긴 것입니다. 이 때문에 그 유명한 서쪽 정면이 밋밋해졌고, 이걸 볼 때면 늘 괴롭습니다. 그러나 결국 그것이 샤르트르를 보존한 여러 기적 가운데 하나가 되었습니다. 왜냐하면 1194년 대성당에 화재가 났을 때, 신랑nave[74]과 서쪽 정면 사이에 있던 틈이 방화선 노

73 인도 봄베이 항내 동측에 있는 주위 7킬로미터 남짓의 섬으로 파괴의 상징인 시바를 기린 여덟 곳의 동굴사가 있다.
74 교회당의 주요부, 즉 현관과 내진 사이에 가늘고 긴 부분을 말한다. 좌우에 측랑이 있는 경우 통상 아케이드로 구분된다.

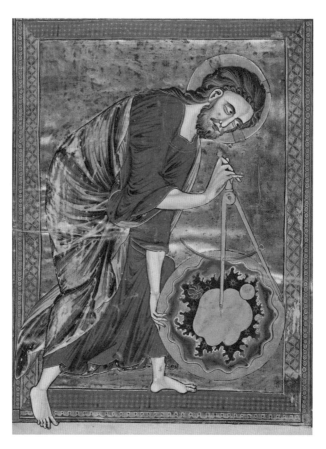

도판17 신을 기하학자로 묘사한 프랑스 채색사본

룻을 해서 서쪽 정면으로 불이 옮겨붙지 않았기 때문입니다.

샤르트르의 정면은 세계에서 가장 아름다운 조각군 가운데 하나입니다. 오랫동안 바라볼수록 감동적인 사건이나 생생한 세부를 그만큼 많이 발견합니다. 누구든 가장 처음 감명받는 것은 기둥에 새겨진 군상일 것입니다. 자연주의를 신봉하는 입장에서 보자면, 이렇게 생긴 군상은 있을 수 없습니다. 그리고 사람들이 그 존재가치를 인정한다는 사실은 곧 예술의 승리를 말해줍니다. 델포이에 있었던 크니도스의 보물전[75] 이래 원주를 인물상으로 만드는 관습이 있었지만, 샤르트르의 조각만큼 좁고 압축되어 길게 늘어난 경우는 없습니다. 예외는 생 드니일 것입니다. 이 조각상을 조각한 우두머리 석공이 샤르트르에 오기 전에 쉬제르를 위해 일했다는 증거가 있기 때문입니다. 그 석공은 천재적이었을 뿐만 아니라 아주 독창적인 조각가였습니다. 그는 클뤼나 툴루즈의 격렬하게 몸부림치는 듯한 율동이 양식을 지배하던 시기에 조각을 시작했음이 분명합니다. 게다가 기원전 6세기의 그리스 조각가들처럼 평온하고 절제된 고전적인 양식을 만들어냈습니다.

수이야크의 주두를 조각한 사람은 위대한 예술가이지만 문명을 대표한다고는 할 수 없습니다. 하지만 샤르트르 대성당을 세운 우두머리 석공에 대해서는 의심의 여지가 없지요. 우두머리 자신이 직접 만든 조각상은 전부 중앙 입구에 있는데, 그것과 좌우 입구에 조수들이 만든 조각을 비교하면 그의 고전적 양식이 독자적인 창조라는 게 분명해집니다. 조수들은 그가 원주로 만든 조각상의 윤곽을 겨우 따라갔지만, 옷의 주름은 새로운 맥락

75 델포이는 중부 그리스에 있었던 고대 도시로, 아폴론의 신탁으로 중요한 성지이다. 이곳에 그리스 각지의 신전과 보물전을 봉납했다. 크니도스는 소아시아 남서부에 도리스 인들이 건설한 식민 도시인데, 크니도스에서 델포이에 봉납한 보물전의 원주 조각상은 그리스 초기 조각으로 중요하다.

에서는 무의미한 남프랑스 로마네스크의 소용돌이 무늬와 나선 무늬로 되돌아갔습니다. 이와 달리 우두머리 석공의 양식은 주름 하나하나를 단순하며 정확하게 나타낸 점이 그야말로 그리스적입니다. 하지만 정말로 그리스풍이었을까요? 요컨대 그리스에서 유래한 걸까요? 갈대와 같은 주름, 세로로 골을 파낸 의상의 가늘고 곧은 직선, 지그재그 모양의 가장자리, 그리고 너무도 분명하게 고대 그리스의 어떤 조각상을 떠올리게 하는 자유로운 구성. 이 모두가 우두머리 석공의 독자적인 역량으로 도달할 수 있었던 것일까요, 혹은 샤르트르의 명장은 남프랑스에서 초기 그리스 조각의 몇몇 단편을 보고 왔던 걸까요? 여러 이유로 나는 그가 그리스 조각을 보았을 거라 확신합니다.

　12세기에는 우리가 상상할 수 없을 만큼 많은 그리스 조각을 볼 수 있었습니다. 그리스 조각을 모방한 예는 얼마든지 찾아볼 수 있습니다. 심지어 영국에도 건너왔습니다. 윈체스터Winchester 주교였던 블루아의 앙리(Henry of Blois, 1096?~1171)가 배 한 척 분의 골동품을 자신에게 보내도록 했던 것입니다. 그런데 그리스의 양식은 특히 샤르트르에 걸맞았습니다. 양대의 그리스 철학의 창시자인 플라톤과 아리스토텔레스를 사람들이 맨 처음 진지하게 연구하기 시작한 곳이었기 때문입니다. 서쪽 정면이 완성된 직후에 샤르트르 주교가 된 솔즈베리의 존(John of Salisbury. 1110~1180)은 에라스뮈스에게도 비견할 만한 진정한 인문주의자였습니다. 오른편 입구의 아치에는 그리스 철학자들이 저마다의 특징과 함께 묘사되어 있습니다. 아리스토텔레스는 '변증법'의 엄격한 모습으로, 음정을 수학적으로 표시할 수 있음을 발견한 피타고라스는 종을 울리는 '음악'으로 표현되었습니다. 이 같은 조각상들이 아치를 따라 빙 둘러 배치되어 있습니다. 음악은 12세기 사람들에게 중요한 의미가 있었습니다. 그리고 중앙 입구의 아치

에는 더할 나위 없이 견고한 돌로 훨씬 더 또렷하게 조각되어 있는데, 아마도 우두머리 석공의 작품 같아 보입니다. 참으로 비범한 예술가의 솜씨로 악기를 손에 든 〈묵시록〉의 장로들이 묘사되어 있습니다. 각각의 악기가 매우 정확하게 표현되어 있어 복원해 연주한다고 해도 가능할 것 같습니다.

이 조각들은 서쪽 현관이 가진 비할 데 없는 풍요로움과 설계 전체의 근간에 자리 잡은 사상을 우리에게 알려줍니다. 그러나 문명의 관점에서 볼 때 중앙 입구에는 그리스적인 유래보다 더 중요한 점이 존재합니다. 오늘날 누구도 그들이 누군지 알지 못하기에 왕들과 왕비들이라고 부르는 군상의 머리 부분에 보이는 특징입니다. 9세기와 10세기 즈음에 보았던 사람들을 떠올려보세요. 정력적이고 정열적이며, 일종의 지적인 빛에 빠져들려고 진심을 다해 노력하고 있지만 기본적으로는 여전히 야만인들이었습니다. 즉 이 조각상들은 의지의 체현이며, 생존의 필요에 따라 제작된 것이었습니다. 샤르트르의 왕들과 왕비들은 서구인의 진보 과정에서 새로운 단계를 나타내는 게 아닐까요? 실제로 나는 이것들의 머리 부분에 온통 표현되어 있는 세련미, 즉 무사무욕의 초연한 풍모, 정신성과 같은 것은 예술에 무언가 완전히 새로운 것이라고 생각합니다. 이것에 비하면 고대 그리스의 신과 영웅들도 거만하고 영혼이 빠져 있으며 야비하게 보이기까지 합니다. 과거에서 우리를 바라보는 얼굴이야말로 한 시대의 의미를 가장 확실하게 나타낸다고 생각합니다. 물론 그 얼굴을 만든 예술가의 통찰에 의존하는 면도 있겠지요. 우두머리 석공이 조각한 머리를 쳐다보다가 그의 동료들이 만든 고풍스러운 조각으로 눈을 돌리면, 우리는 그리 개운치 않은 무아사크의 세계를 다시 보게 됩니다. 그러나 좋은 얼굴이 좋은 예술가를 부릅니다. 반대로 초상의 쇠퇴는 용모의 쇠퇴를 의미합니다. 최근 신문에 나오는

사진을 보고 있자면 이걸 확인할 수 있습니다. 샤르트르의 서쪽 현관에 새겨진 얼굴들은 서유럽이 만들어낸 것들 가운데 가장 진지한, 진정한 의미에서 가장 귀족적인 것에 속합니다.

우리는 오래된 연대기에서 이것들의 얼굴에 드러난 정신상태가 어떤 사람들에게 깃들어 있었을지 알 수 있을 듯합니다. 탑들이 잇달아 마치 마법의 힘으로 솟아나는 것처럼 보였던 1144년 당시, 신자들은 채석장에서 돌을 수레에 실어 대성당까지 밀고 끌었다고 합니다. 이 종교적 열의는 프랑스 전역에 퍼져 있었습니다. 남녀 할 것 없이 직인들을 위해 포도주, 기름, 밀과 같은 식량을 잔뜩 챙겨서 멀리서 찾아왔습니다. 그중에는 귀족이나 귀부인도 있었는데 이들 또한 다른 사람들과 마찬가지로 수레를 끌고 왔습니다. 거기에는 완벽한 규율과 매우 심원한 침묵이 존재했습니다. 모든 사람의 마음이 하나로 연결되어 저마다 원수를 용서했습니다. 교화라는 위대한 이상에 대한 이 헌신적인 마음은 정면 현관을 빠져나와 내부로 들어가면 더욱 강하게 와 닿습니다. 이것은 (콘스탄티노폴리스에 건립된 하기아 소피아^{Ayasofya} 성당과 함께) 세계에서 지붕으로 덮인 공간 가운데 가장 아름다운 것으로 쌍벽을 이룰 뿐만이 아니라 영혼에 특별한 영향을 미치는 공간이기도 합니다. 샤르트르 성당을 세운 사람들에게 왜 공들여 이런 건축물을 세웠느냐고 묻는다면, 아마 현세의 공간 가운데 성모마리아가 마음에 들어 하셨던 공간이기 때문이라고 대답했 겠지요.

샤르트르에는 성모마리아의 유물 가운데 가장 유명한 것이 봉헌되어 있습니다. 수태고지 때 마리아가 입고 있었던 튜닉인데, 876년에 대머리왕 샤를이 샤르트르에 헌상했습니다. 이 유물은 일찍부터 기적을 일으켰습니다. 그러나 민중이 성모마리아를 열렬히 숭배하기 시작한 건 12세기부터였습니다. 그 이전 시

기는 삶이 조잡하고 폭력적이었기 때문일 겁니다. 어쨌든 예술이 어떠한 지침이 된다면(지금 이 방송 시리즈에서 예술을 나의 지침으로 삼고 있지만), 성모마리아는 9~10세기에는 남성의 마음속에서 그 역할이 미약했습니다. 물론 성모는 수태고지나 동방박사의 경배 같은 사건에 모습을 나타내지만, 성모자를 특별한 헌신의 대상으로 표현한 것은 오토왕조의 미술에서 매우 드뭅니다. 그 크기를 따지지 않고 숭배를 위한 성모자가 형상화된 최초의 예는 확실히 1130년 즈음이라 추정되는 생 드니 수도원 수장의 채색 목조상입니다. 로마네스크 양식의 대성당, 예를 들어 생 세르냉, 생 테티엔, 생 라자르, 생 드니, 생 마리 마들렌 등은 안치된 유물을 남긴 바로 그 성인에게 헌당되었지만 성모마리아에게 헌당된 것은 하나도 없습니다. 그리고 샤르트르 대성당 이후로는 프랑스에서 가장 큰 성당, 예를 들어 파리의 노트르담 대성당, 아미앵, 라옹, 루앙, 랭스 대성당 등이 성모에게 헌당되었습니다.

　어떻게 이처럼 갑작스러운 변화가 일어났을까요? 여러 차례에 걸친 십자군 원정의 결과일 것입니다. 성지에서 돌아온 전사들이 자신들의 용기, 체력 등 남성적 미덕과는 대조적인 부드러움, 자애로움 등 여성적 미덕에 대한 경모의 마음을 부활시킨 것이라 여겨집니다. 지금은 그 정도로 확신하지는 않지만, 그래도 확증하는 사실은 분명 있다고 생각합니다. 예를 들어 성 베르나르가 설립한 시토회에서 전해 내려온 사본 가운데 성모마리아를 신앙의 대상으로 형상화한 최초의 예가 있습니다. 비잔틴 양식이 두드러지지요. 성 베르나르는 성모가 미의 이상이며, 신과 인간 사이를 연결하는 중개자라고 최초로 서술한 인물 가운데 하나입니다. 단테가 《신곡》의 〈천국 편〉 마지막에서 문학사상 가장 아름다운 시라고 평가되는 '성모찬가'를 성 베르나르에게 읊조리게 한 것은 합당했습니다.

그러나 성 베르나르의 영향이 어땠든, 성모숭배를 퍼뜨리는 데 강한 감화력이 된 것은 샤르트르 대성당의 아름다움과 장려함이었습니다. 그 건축 공사에서 보자면 일종의 기적이었습니다. 오래된 로마네스크 양식이었던 이 성당은 1194년에 일어난 대화재로 소실되어 오늘날에는 탑과 서쪽 정면만이 남았습니다. 샤르트르 사람들은 귀중한 유물이 불에 타버리지는 않았을까 걱정했습니다. 화재의 잔해를 정리하자 지하실에서 유물이 무사한 모습으로 발견되었습니다. 이것으로 전보다 더 훌륭한 새로운 교회를 세워주길 바란다는 성모의 의사가 분명하게 드러납니다. 연대기 작가들은 이 공사에 참여하려고 프랑스 전역에서 사람들이 모여들었으며 직인들의 식사를 마련하기 위해 마을 전체의 이주가 이곳저곳에서 일어났다고 기록했습니다. 물론 이번에는 직인들이 훨씬 많았을 것입니다. 더욱 크고 한층 너 정성이 들어산 선축물에 170장에 이르는 스테인드글라스가 달린 거대한 창을 만든 유리 직인과 더불어 부대를 방불케 하는 수백 명의 석공이 필요했기 때문입니다. 이런 말을 하면 감상적이라고도 할 수 있겠으나 이런 신앙이 있었기 때문에 샤르트르 내부는 프랑스의 다른 지역, 가령 부르주나 르망의 대성당보다 뛰어난, 일종의 통일성과 신심을 나타낸다고 느낄 수밖에 없습니다.

그러나 프랑스 전역의 신앙심을 결집했다고 해도, 샤르트르의 사제관구가 그처럼 부유하지 않았더라면 대성당을 재건할 수는 없었겠지요. 화재를 겪은 뒤 사제장과 그가 주재하던 참사회는 대성당을 재건하기 위해 3년분의 수입을 모으기로 했습니다. 그들의 연수입을 지금 돈으로 환산하면 약 75만 파운드, 사제장 한 명의 연수입이 25만 파운드였습니다. 이에 더해 샤르트르의 사제관구는 프랑스 왕실과 밀접한 관계가 있었습니다. 여기까지는 물질 면에서 설명할 수 있지만, 대개의 기적이 그렇듯 이는

실로 아무런 설명도 되지 못합니다.

　건물은 쉬제르가 이미 생 드니에서 인가한 각인을 찍은 새로운 건축양식, 이른바 고딕 양식에 의한 것이었습니다. 하지만 샤르트르에서 건축가는 오래된 로마네스크식 대성당의 토대를 그대로 사용하라는 명령을 받았습니다. 이는 고딕식 궁륭이 종전보다 훨씬 넓은 공간을 덮어야 한다는 의미였습니다. 하지만 구조상 무척 어려운 문제였습니다. 그리고 이 문제를 해결하기 위해 건축가는 플라잉 버트레스flying buttress, 즉 받침들보[76]라는 장치를 사용했습니다. 이는 필요에서 나온 건축사의 발명으로 특이하고도 환상적인 아름다움을 낳은 운 좋은 예입니다. 대성당 내부를 봐도 무리를 했거나 계산에만 매달렸던 흔적은 전혀 없습니다. 조화를 이룬 공간 전체가 마치 자연의 조화로운 법칙에 따라 대지에서 저절로 생겨난 것 같은 느낌입니다.

　고딕 양식에 대해서는 너무 많이 회자된 나머지 대단치 않게 여기는 경향이 있습니다. 하지만 그것은 오늘날까지도 인간이 이룬 가장 뛰어난 업적 중 하나입니다. 건축사상 최초로 구현된 문명생활의 표현, 가령 사카라Saqqara의 피라미드[77] 이래 사람들은 건축물을 지면이 받는 무게로만 생각했습니다. 건축물을 물질적 특성으로 받아들였던 것입니다. 사람들은 비례나 값진 대리석의 색으로 꾸며서 물질을 뛰어넘는 건축물을 만들려고 애썼지만, 언제나 안정성과 무게라는 한계에 부딪혔지요. 결국 그것이 인간을 지상에 붙들어 두었던 것입니다. 이제는 고딕 양식의 다양한 장치, 가령 기둥의 몸통을 두른 다발로 묶인 소원주가 몇 가닥이나 아무런 장애 없이 궁륭과 첨두아치까지 뻗게 하는 장치는 마치 돌이 중력의 영향을 받지 않는 것처럼 보이도록 만들었습니다.

76　측랑의 지붕에서부터 지면으로 따로 걸치도록 만든 석제 아치. 높은 석조 건물이 무너지는 것을 막기 위해 신랑 위에 걸린 둥근 천장의 측면 압력을 버트리스, 즉 버팀벽으로 받쳤다.
77　이집트의 계단식 분묘. 마스타바Mastaba에서 피라미드로 바뀌는 중간적 존재라고도 여긴다.

다. 이것이야말로 중력에서 해방된 인간 정신의 표현이었습니다.

그와 같은 수단을 통해 이제 공간을 유리로 두를 수 있게 되었습니다. 앞서 생 드니 성당을 보며 이야기했던 대로, 쉬제르 수도원장은 더 많은 빛을 얻기 위해 그렇게 했습니다. 그러나 그는 유리를 사용한 이러한 부분이 신앙심 깊은 사람들에게 감동을 주며, 그래서 가르치기에 이상적인 수단이 될 수 있다는 것을 알고 있었습니다. 어두침침한 공간에 자리 잡은 벽화에서는 도저히 얻을 수 없는 일종의 공감, 즉 감각에 미치는 영향을 동반하는 것으로 벽화보다 훨씬 좋다는 것을 알고 있었지요. "인간은 감각을 통해서 신성한 것을 관조하는 영역에 도달할 수 있을지 모른다." 아무튼 수호성인 성 드니와 혼동된 예의 그리스인(이 책 78쪽 참조)의 이 말을 샤르트르의 대성당만큼 탁월하게 보여주는 예는 없을 것입니다. 샤르트르 대성당의 스테인드글라스도판18를 보면 마치 공기 중에 진동을 일으키는 듯한 느낌이 듭니다. 그것은 무엇보다 감각적이고 정서적인 충격입니다. 내 경험에 비추어 말하자면, 이들 여러 창에 담긴 이야기가 어떤 내용인지를 알려면 박식한 도상학자가 저술한 참고서를 일일이 대조해도 어렵습니다. 13세기 초엽 신앙심이 두터운 사람들은 이 이야기들을 전부 이해할 만한 지식이 있었는지 모르겠지만 그건 거의 불가능할 겁니다. 그러나 알려진 대로 파르테논 신전의 프리즈도 원래 자리에 있을 때는 눈에 잘 보이지 않았습니다. 아무래도 공리주의와는 거리가 먼 시대였기 때문에 일종의 강력한 충동에 사로잡힌 사람들이 온갖 사항을 오로지 그 자체만을 위해, 혹은 그들의 표현을 빌자면 신의 영광을 위해 제작하거나 행하는 마음가짐이었다는 걸 인정해야 할 것입니다.

샤르트르는 유럽 문명을 통틀어 맨 처음 일어난 위대한 각성의 축도입니다. 그것은 또 로마네스크와 고딕을, 아벨라르의 세

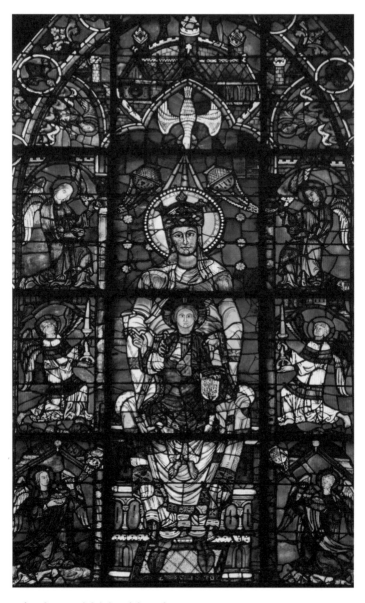

도판18 샤르트르 대성당의 스테인드글라스

계와 성 토마스 아퀴나스의 세계를, 끊임없는 호기심의 세계와 체계나 질서의 세계를 잇는 다리이기도 합니다. 전성기 고딕이라 불리는 다음 몇 세기 동안 위대한 일들이 비단 건축만이 아니라 사상에서도 격이 다른 위대한 구조를 성취하게 됩니다. 그것들은 모두 12세기의 토대 위에서 형성된 것이었습니다. 유럽 문명에 발동을 건 시대였지요. 우리의 지적 활력, 위대한 그리스인들과의 접촉, 감동과 변화의 능력, 미를 통해서 신에게 접근할 수 있다는 믿음, 연민의 감정, 기독교 세계의 통합에 대한 의지, 이런 모든 것, 더 많은 것이 클뤼니 수도원의 헌당부터 샤르트르 대성당의 재건에 이르는 저 놀랄 만한 1백 년 동안 나타났던 것입니다.

3

낭만과 현실

나는 지금 기사도와 예절과 로맨스romance의 시대였던 고딕 세계
에 있습니다. 진지한 일들도 유희처럼 행했던 세계지요. 전쟁이
나 신학조차 일종의 유희가 될 수 있었습니다. 건축이 역사상 더
할 나위 없이 분방했던 시대이기도 했습니다. 12세기를 거치며
수많은 위대한 신념이 사람들의 마음을 통합한 다음이라서 전
성기 고딕 예술은 터무니없고 화려한 것, 베블런(Thorstein Veblen,
1857~1929)[78]이 말했듯 과시적인 소비처럼 보일 수도 있습니다. 그
러나 고딕 예술의 시대에 인류 역사상 가장 위대한 몇몇 걸출한
인물이 등장했습니다. 아시시의 프란체스코(San Francesco d'Assisi,
1812?~1226)와 단테 알리기에리입니다. 온갖 걷잡을 수 없는 고딕
적인 상상의 배후에는 두 가지 날카로운 현실의식이 서로 다른
의미로 남아 있었습니다. 중세인들은 사물을 아주 명료하게 관
찰했지만, 이들에게는 이러한 현상도 그저 진정한 현실인 이상적
질서의 상징이나 증거일 뿐이었습니다.

　　우리는 애초부터, 그리고 결국에는 환상에 마음을 빼앗깁
니다. 〈귀부인과 일각수The Lady with the Unicorn〉로 알려진 태피스트
리 연작이 걸려 있는 파리 클뤼니 미술관 전시실에서 그 환상을
볼 수 있습니다. 이는 고딕 정신의 가장 매혹적인 사례 가운데 하

78　미국의 경제학자. 《유한계급론》으로 유명하다.

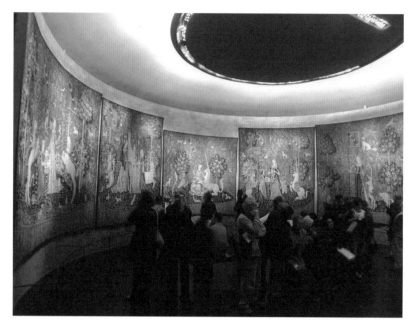

도판19 〈귀부인과 일각수〉 시리즈가 걸려 있는 클뤼니 미술관의 전시실

나라고만 말해 두겠습니다.도판19 그것은 시적이고 공상적이고 이교적입니다. 겉으로 드러난 주제는 인간의 네 가지 감각이지만 진정한 주제는 사랑의 힘입니다. 사랑의 힘은 각각 육욕과 사나움을 나타내는 상징인 일각수와 사자를 비롯한 자연의 모든 존재를 북돋기도 하고 온순하게 만들기도 합니다. 일각수와 사자는 이 정절의 화신 앞에 무릎을 꿇고 천막의 양쪽을 받쳐 들고 있습니다. 이러한 야수는 문장紋章에서 지지자, 즉 좌우 양쪽에서 그녀를 보좌하는 한 쌍의 동물이 되어 있습니다. 그리고 이 우의적이고 비유적인 광경 주위에는 중세 철학자들이 말한 '능산적 자연natura naturans', 즉 나무, 꽃, 무성한 잎사귀들, 새와 원숭이, 그리고 '능산적 자연'의 아주 명백한 상징인 토끼를 몇 마리나 볼 수 있습니다. 쿠션 위에 앉은 작은 강아지는 길들여진 자연을 가리킵니다. 이는 가장 세련된 형태의 세속적 행복, 프랑스인들이 말하는 이른바 '달콤한 삶douceur de vivre'의 이미지로, 문명과 곧잘 혼동됩니다.

샤르트르 대성당 건설 때 여러 기사와 귀부인이 강력한 신념에 경도되어 마차에 돌을 쌓고 언덕 위로 끌고 온 이래, 우리는 먼 길을 왔습니다. 그러나 이상적인 사랑이라는 관념과 두 마리의 맹수가 경의를 표하고 있는 점에서도 상징적으로 드러나는 우아함과 아름다움의 거역할 수 없는 힘이 과연 어디서 비롯되었는지 묻는다면 3세기나 거슬러 올라갈 수 있습니다. 우선 샤르트르의 북쪽 정면에서 찾아봅시다.

정면 조각 장식은 1220년 무렵에 이루어졌는데, 성왕 루이[79]의 어머니인 그 무서운 귀부인 블랑슈 드 카스티야(Blanche de Castille, 1188~1252)[80]가 비용을 댔습니다. 그 때문일 수도 있고, 혹

79 중세 프랑스 카페 왕조 제9대 국왕. 재위 1226~1270년. 제7차 십자군 원정을 주도했다.
80 루이 9세의 모후. 카스티야 왕국 출신. 루이가 12세에 즉위하고 나서 10년 동안 섭정을 했고, 어린 국왕에 반기를 든 봉건 제후들을 제압했다.

은 성모마리아에게 봉헌되었기 때문일 수도 있겠지만 성당 정면을 장식하는 조각상은 대부분 여성의 형상입니다. 아치에 묘사된 몇몇 장면에는 구약의 여성들이 등장합니다. 그리고 주랑의 한쪽 구석에는 서구 미술의 역사에서 최초로 우아한 아름다움을 의식한 한 여성이 서 있습니다. 도판20 불과 몇 년 전 윈체스터 대성당의 세례반에 묘사된 당시 사람들이 여성의 전형이라고 생각했던 여성상을 보면 성질 사나운 여장부 같은 모습이었습니다. 이들은 바이킹을 따라서 아이슬란드에 간 여성들이었지요. 그런데 이 정절의 화신이 망토를 두르고 손을 들어 자의식을 드러내며 우아한 동작으로 이쪽을 향하고 있는 모습을 보세요. 이 동작은 곧 틀에 박힌 포즈가 되었지만, 정결하고 겸손한 모습이 단테가 묘사한 베아트리체를 떠올리게 합니다. 실제로 이 조각상은 모데스타 Modesta 성녀를 표현한 것입니다. 그녀는 여전히 근엄하지요. 그리고 주랑의 세부, 이 풍요로운 상상으로 당시 생활을 한껏 보여주는 경이로운 세부에는 더 따뜻하고 더 친근한 여성스러움을 지닌 여인상이 여럿 눈에 띕니다. 예배당에 무릎을 꿇고 머리에 재를 뿌리고 있는 에스더[81]나, 아하스에로스 왕의 발아래 몸을 던지는 유딧[82] 등. 여기서 우리는 시각예술의 역사에서 거의 처음으로 남녀의 인간다운 접촉을 감지할 수 있습니다.

이런 감성은 오랫동안 프로방스의 음유악인이나 음유시인들이 다루었고, 또 꿈결 같은 《오카생과 니콜레트Aucassin et Nicolette》[83]의 주제였습니다. 그리스-로마 문명 이래 유럽의 정신에

81 페르시아 왕 아하스에로스는 유대인이었던 에스더를 사랑해 왕비로 삼았다. 에스더는 반유대주의자였던 대신 하만의 음모를 꺾고 유대인을 구출한 민족적 애국자이다. 머리에 재를 뿌리는 것은 사순절 첫째 날에 참회자가 행하는 관습이다.
82 구약 외경인 〈유딧서〉에 나오는 여성 영웅. 아시리아 군대가 쳐들어오자 아시리아군 진영으로 들어가 적장 홀로페르네스를 유혹하여 만취하게 하고는 목을 잘랐다.
83 12세기 말부터 13세기 무렵에 나온 작가미상 담시. 오카생은 성주의 아들이고 니콜레트는 집사장의 딸이다. 이들은 신분 차이로 사랑의 길이 막히자 집을 나가서 모험을 거듭한 끝에 행복한 결말을 맞이한다.

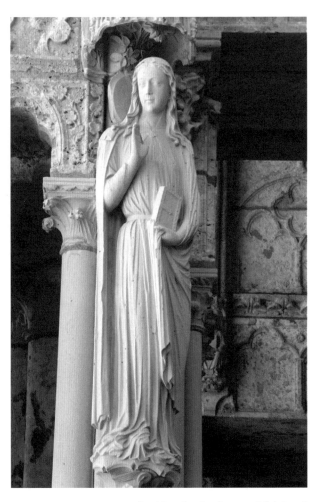

도판20 〈성 모데스타〉, 샤르트르 대성당의 조각

부여된 두세 가지 능력 중에서도 이상적인 사랑 혹은 궁정 연애라는 정서는, 내가 보기에는 기묘하고 불가사의하기 이를 데 없습니다. 고대인들은 전혀 모르는 감정이었습니다. 그들에게도 정열과 욕망이 있었습니다. 또 흔들림 없는 애정도 있었습니다. 그러나 고대 로마인이나 바이킹은 가까이 다가갈 수 없는 여성에게 자신의 영혼과 육체를 종속시켜 그녀를 위해 어떤 희생도 불사하고, 고난과 난제를 뛰어넘어 구애하고, 그녀 때문에 고뇌하면서 평생을 보내는 일을 어처구니없어 할 테지요. 아니 아예 믿을 수도 없을 것입니다. 그러나 몇 백 년 동안이나 그것은 당연하게 여겨집니다. 거기서 영감을 얻은 문학은 크레티앵 드 트루아(Chrétien de Troyes, 1130?~1195)[84]에서 셸리(Percy Bysshe Shelley, 1792~1822)에 이르기까지 방대하지만 대부분은 읽기가 어렵습니다. 그래도 1945년까지 사람들은 여전히 기사도를 흉내 냈습니다. 여성을 향해서 모자를 벗고 인사한다거나, 문이 열리면 여성이 먼저 들어가도록 하고, 미국에서는 식탁에서 여성의 의자를 밀어주었습니다. 그리고 남성들은 그녀들이 정절과 순결의 존재라는 환상에 찬동해 그녀들의 면전에서 말과 이야기를 가려 했습니다.

그렇다면 그것도 오늘날에는 완전히 볼 수 없게 되었지만 오래도록 이어져 온 탓에 한마디 해 두어야 할 내용입니다. 그게 어떻게 시작되었는지는 사실 아무도 모릅니다. 오늘날에는 첨두 아치가 그랬듯 동쪽에서 왔다는 의견이 우세합니다. 순례를 떠났던 사람들과 십자군 전사들이 이슬람 세계에서 여성에게 찬사를 바치고 헌신하는 페르시아 문학의 전통을 발견했다는 것이지요. 나는 그 진위를 가릴 만큼 페르시아 문학에 밝지 못합니다. 그러나 십자군은 한편으로 궁정 연애에 간접적인 영향을 끼쳤습니다.

84 12세기 프랑스 시인. 아서 왕 전설에 기반한 시를 쓰고 프랑스 문학에서 궁정 연애의 전통을 확립했다.

당시 성 안에는 매일 사냥을 하지는 못했지만 손가락 하나 까딱하지 않는 여유로운 젊은이들이 빈둥거렸는데, 성주의 안주인은 특별한 위상을 지녔을 것입니다. 그리고 성주가 한두 해 성을 비울 때는 안주인이 모든 일을 관장했습니다. 부인은 영주를 대신해 여러 일을 했고, 봉건사회에서 용인되었던 존경을 받고 있었습니다. 그리고 그녀를 알현했던 편력 기사는 음유시인의 시에 담겼을 법한 경의와 기대가 뒤섞인 감정을 품고 있었을 테지요. 14세기에 제작된 수많은 상아제 거울이나 여타 가정용품이 이런 설명을 뒷받침해줍니다. 그것들은 이른바 연애 유희의 레퍼토리를 나타내는 것으로 '사랑의 성에 대한 포위Siege of the Castle of Love'로 알려진 장면, 즉 젊고 용감한 기사들이 밧줄을 타고 올라가면 귀부인들이 흉벽에 있다가 연약하게 저항하는 시늉을 하는 장면에서 설정에 이릅니다. 로시니의 〈오리 백작Comte d'Ory〉[85]에 나오는 즐거운 장면은 모두가 생각하는 만큼 역사적 사실과는 관계가 없지 않았습니다. 개념은 지금도 그렇지만 결혼이라는 관념은 문제되지 않음을 덧붙여 두겠습니다. '연애결혼'은 18세기 후반에야 고안된 것입니다. 중세에 결혼은 온전히 재산을 둘러싼 문제였습니다. 또한 잘 알려진 대로, 애정을 뺀 결혼은 결혼을 뺀 애정과 통합니다.

그리고 성모숭배가 이것과 어떤 형태로든 관련되었음을 인정해야 합니다. 이런 말이 다소 불경하게 느껴질지도 모르겠지만, 중세 연애시만 보더라도 상대가 시인의 연인인지 성모마리아인지 구분하기 어려운 경우도 많은 게 사실입니다. 이상적인 사랑에 대해서 서술한 작품 중 가장 뛰어난 것은 단테의 《새로운 삶La Vita nuova》인데, 이는 종교서에 가깝습니다. 결국 단테를 천국으로 이끄는 이는 베아트리체입니다.

85 1828년 초연한 2막 구성의 코믹 오페라.

이런 이유로 이상적 연애의 숭배를 13세기 마리아상에 보이는 매혹적인 우미함과 섬세함을 관련시키는 것이 허락되었다고 여겨집니다. 지난날 고딕 시대에 상아로 조각한 귀부인만큼 우아하고 아름다운 창조물이 있었을까요? 여기 비하면 여성을 본격적으로 숭배했던 다른 시대, 예를 들어 16세기 베네치아에서 절세미인을 묘사한 작품들은 조잡하기 그지없습니다. 아마 고딕 상아 조각상에 견줄 만한 것은 보티첼리(Sandro Botticelli, 1445?~1510)와 바토(Jean Antoine Watteau, 1648~1721)의 작품 정도겠지요. 상아 조각상의 미묘한 아름다움에는 어떤 새로운 리듬, 감미로운 신양식이 담겨 있습니다. 고딕 시대의 성모상이 보여주는 우아한 곡선은 재료인 상아의 곡선에 기인한다고 주장하는 이들도 있습니다. 그럴 수도 있겠지요. 하지만 흐르는 듯한 그 리듬은 물질적 필연성을 훌쩍 뛰어넘습니다. 〈예수의 무덤과 두 명의 마리아〉라는 상아 조각에서 두 명의 마리아[86]는 서로 음악처럼 연결되어 있습니다.

14세기의 귀부인들은 실제로 이런 모습이었을까요? 그 무렵까지 초상화라는 개념이 성숙하지 않았기에 가타부타 답하기는 어렵습니다. 귀부인들을 찬양한 이들이나 귀부인들의 남편들이 바랐던 모습이었음은 분명합니다. 따라서 이처럼 아리따운 존재들이 심하게 구타당했다는 이야기를 들으면 그만큼 놀라움도 늘어납니다. 하지만 실제로 그랬을 것입니다. 1370년 무렵에 '랑드리 탑의 기사Chevalier de La Tour Landry'라는 인물이 여성을 다루는 법, 실제로는 딸의 교육법에 대한 안내서[87]를 썼습니다. 그게 절찬리에 팔려 16세기까지 일종의 교과서처럼 읽혔는데, 나중에는

86 예수가 십자가에서 숨을 거두는 걸 지켜보고 시신의 매장에 입회한 마리아 막달레나와 클로파스의 아내 마리아를 가리킨다.
87 프랑스 귀족 조프루아Geoffroi de La Tour Landry가 쓴 《랑드리 탑의 기사의 책Livre du Chevalier de la Tour Landry》. '딸의 교육을 위한 책Livre pour l'enseignement de ses filles'이라고도 알려져 있다.

뒤러(Albrecht Dürer, 1471~1528)의 삽화가 들어간 판까지 발행될 정도였습니다. 이 책에서 드물게 친절한 남성이었던 어느 기사는 말을 안 듣는 여성은 때리고, 굶기고, 머리카락을 잡아채서 끌어야 한다고 했습니다. 그럼에도 고딕 시대의 여성들은 스스로를 지켜냈을 것입니다. 그녀들의 당당한 미소를 보면 자신들을 스스로 돌보았으리라 여겨집니다.

궁정 연애는 서정시뿐만이 아니라 길고 긴 산문 및 운문의 제재였습니다. 이것에서 떠올리는 것은 고딕 시대의 몇 세기가 유럽인의 의식에 덧붙인 무언가와 별개의 것, 즉 '로맨틱'이라든지 '로맨스'라는 말을 둘러싸고 생겨난 여러 개념과 정념입니다. 이보다 더 적절하게 표현할 수는 없습니다. 왜냐하면 명료하게 정의할 수 없는 것이 로맨티시즘의 본질이기 때문입니다. 로맨스는 심지어 고딕 시대의 산물도 아닙니다. 로맨스라는 말이 암시하듯 실은 로마네스크 시대에 생겨났으며, 로마 문명의 수많은 추억이 사라센인들의 기괴한 이미지에 압도되면서도 완전히 말소되지는 않았던 남프랑스에서 발달했을 것입니다. 마력과 비법 등이 모든 궁정 연애라는 한 줄기의 이야기에 얽혀 있는 고딕 시대의 기사도 로맨스는 8세기의 크레티앵 드 트루아에서 15세기의 맬러리(Thomas Malory, ?~1471)[88]에 이르기까지 중세 정신의 전형이었습니다. 2백 년이나 되는 사이에 《장미 이야기》[89]는 보에티우스(Boëthius, 480?~524)[90] 및 성경과 함께 유럽에서 가장 많이 읽힌 책이었습니다. 예나 지금이나 학위를 얻으려는 사람이 아니라면 이 이야기를 통독한 사람은 드물 것입니다. 그러나 물론 이러한 로맨스가 19세기 문학에 미친 영향은 이야기의 재료로든, 현실도피의 수단으로든 특히 영국에서 결정적이었습니다. 가령

88 영국의 문필가이자 번역가. 《아서왕의 죽음》을 영어로 옮겼다.
89 2만 2천 행으로 구성된 중세 프랑스의 산문 로맨스.
90 로마 말기의 정치가이자 철학자. 《철학의 위안》을 썼다

〈성 아그네스 전야The Eve of St Agnes〉[91], 〈무정한 미녀La Belle Dame sans merci〉[92], 《국왕 목가Idylls of the King》[93], 그리고 19세기 후반의 중요한 걸작인 바그너의 〈트리스탄과 이졸데〉는 더 말할 나위도 없습니다. 현대인들은 고딕 시대의 로맨스 같은 건 읽지 않을지도 모르나 그것은 여전히 우리 상상력에서 한 몫을 차지합니다.

고딕 세계에서 예술과 학문의 가장 위대한 후원자는 네 사람의 형제였습니다. 우선 프랑스 왕 샤를 5세(Charles V, 1338~1380)입니다. 그의 초상화는 긴 코가 꾸밈 없이 담겼는데, 군주의 외양을 미화하지 않고 그린 최초의 예입니다. 샤를의 동생인 부르고뉴 공(Duke Burgundy, Philippe II, 1342~1404)은 형제 중 가장 음험한 야심가로 막판에 가장 강한 힘을 거머쥐게 되지요. 나머지 두 사람은 앙주 공 루이(Louis d'Anjou, 1339~1384)와 베리 공 장(Jean duc de Berry, 1340~1416)입니다. 네 형제 모두 예술 후원자로서 건축에 힘을 기울였고, 서책을 좋아했으며, 미술품 수집에 애썼습니다. 그 가운데 베리 공은 예술이 그의 삶 전체였다는 점에서 독보적이었습니다. 그는 충동적이었지만 매력적인 남성이었는데, 여성을 대할 때도 기사도적 이상을 그다지 의식하지 않았습니다. 그는 "(여자는) 많으면 많을수록 좋지만 그걸 절대로 말해선 안 된다"라고 말하기도 했습니다. 또 그가 소장했던 책에는 성 베드로Saint Petrus가 통례적인 절차를 무시하고 베리 공을 천국으로 들이는 모습이 묘사된 삽화가 실려 있습니다. 그가 부과한 무자비한 세금에 시달리던 백성들은 찬동하지 않았을 테지만요. 그의 주문을 받아 그림을 그렸던 화가 폴 드 랭부르가 남긴 세세한 기록에 따르면, 베리 공은 유별나게도 금은세공으로 장식된 성을 연달아 짓게 하

91 키츠가 쓴 시. 아그네스제, 즉 1월 20일 전야에 처녀가 환상 속에서 장래의 남편을 볼 수 있다는 전설을 다루었다.
92 키츠가 1819년에 쓴 발라드풍의 시. 마녀에게 매혹된 기사가 그 미몽에서 깨어나 안색이 창백해져 새도 노래하지 않는 추운 언덕을 헤맨다는 이야기.
93 테니슨이 아서 왕 전설을 바탕으로 쓴 장편 서사시.

고는 그 안에 그림이나 태피스트리, 보석이 든 기계장치를 들여놓았습니다. 곰과 개를 수집했던 일화도 널리 알려져 있어요. 개를 한번에 1천5백 마리나 키웠다고 하는데, 아무리 개를 좋아해도 지나치게 많은 것 같습니다. 이제 성에 살던 개와 곰은 모두 사라졌고, 직물은 앙주 공 루이를 위해 제작되어 오늘날 앙제의 미술관에 남아 있는 시리즈를 빼고는 모두 좀벌레에게 먹혀 흔적도 없이 사라졌습니다. 그러나 귀금속은 조금 남아 있지요. 유골함이라고 명명되었지만 실은 흥미롭고 기발한 장난감입니다. 이것들을 보고 있자면 현실과 동떨어진 호화 취향을 엿볼 수 있습니다.

베리 공의 장서는 많이 남아 있는데, 그것들을 보면 그가 얼마나 독창적인 후원자였는지 알게 됩니다. 그는 당시 가장 재능 있는 예술가들을 발탁했을 뿐만이 아니라 그들이 새로운 방향을 추구하도록 격려했습니다. 베리 공의 형이었던 샤를 5세도 장서가 방대했지만, 그 책들은 교훈적인 내용 때문에 선택된 것이었고 삽화가들은 평범한 궁정 직인이었습니다. 그러나 베리 공을 섬긴 이들은 당대에 가장 뛰어난 예술가들이었습니다. 그들이 14세기 후반의 문명에 대해 우리에게 알려주는 건 무엇일까요? 우선 1백 년 넘게 이어진 13세기의 섬세함과 우아함을 보여줍니다. 이러한 경향은 페스트와 백년전쟁[94], 그리고 초기 인클로저enclosure[95]가 촉발한 경제혁명을 거치면서도 존속해 완전히 국제적인 것이 되었습니다. 고딕 상아 조각의 감미롭고 새로운 양식은 보다 감미롭고 우아해졌으며, (요즘 세상에 이런 표현이 적절한지는 모르겠지만) 무척이나 여성적이 되었습니다. 이것이 미술사에서 말하는 국제 고딕 양식의 특징입니다. 14세기 초엽에는 일

94 1337년부터 1453년까지 프랑스와 잉글랜드가 벌였던 전쟁.
95 목양사업이 성장하자 지주들이 개방지, 공유지, 황무지 등을 벽, 돌담, 울타리로 둘러싸고 사유지로 삼은 것

종의 반동과 긴장이 있었지만 1380년 이후에는 사라졌습니다. 대신에 더욱 정묘해졌습니다. 자크마르 드 에댕(Jacquemart de Hesdin, 1355?~1414?)이 그린 〈바보〉^{도판21}에서 우리는 여러 층의 감정을 식별할 수 있습니다. 이런 경향의 연장선에서 베리 공은 성모 앞에 무릎을 꿇은 자신의 모습을 남겼습니다. 그는 스스로가 속물임을 잘 알았던 듯합니다. 그래서 성모는 몽상에 빠져 그에게는 눈길도 주지 않습니다. 부드럽게 물결치는 의복의 주름은 성모의 우아하고 복잡하며 깊은 사려를 가리키는 것도 같습니다.

운이 좋게도 이러한 구도는 영국의 어느 왕을 그린 초상으로도 전해졌습니다. 이른바 〈윌튼 딥티크^{Wilton Diptych}〉⁹⁶^{도판22}입니다. 여기에는 리처드 2세와 그의 수호성인들이 묘사되어 있습니다. 수호성인들이 왕을 성모에게 추천하고 있는 모습입니다. 성모마리아도 베리 공보다는 리처드 2세 쪽에 관심을 보이는 듯하고, 주위 천사들도 왕의 기장인 흰 수사슴 배지를 달고 완두콩 모양의 목걸이를 걸고 있습니다. 얼마나 절묘한지요. 그리고 이후로 제작된 역대 국왕의 초상은 얼마나 조잡한지요. 그러나 다들 알고 있듯 리처드 2세는 참살되었습니다. 예술을 향한 사랑도 그를 구원하지 못했습니다. 중세에 문명이 한쪽 창문에서 날아들어 다른 창문으로 날아갔던 예를 여기서 다시 확인할 수 있습니다.

베리 공의 사본에는 앞서 발전했던 인간 정신의 또 한 가지 능력, 즉 잎사귀와 꽃, 짐승과 새와 같은 자연계의 다양한 대상을 즐겁게 관찰하는 능력이 나타나 있습니다. 중세인들은 기이하게도 자연의 모든 요소를 제각각 별개의 것으로 여겼습니다. 문학적 표현을 빌리자면 '나무를 보면서 숲은 보지 못했던' 것입니다. 13세기 중엽이 되면 고딕 조각가들은 이미 나뭇잎과 꽃을

96 딥티크는 제단 배후에 세워진 한 쌍의 성화상, 혹은 개인의 예배용으로서 종교적인 화상을 그린 한 쌍의 작은 판을 가리킨다.

도판21 자크마르 드 에댕, 《장 드 베리의 시편》 중 '바보', 1386년경
도판22 작자미상, 〈윌튼 딥티크〉, 1395~1399년경

묘사하기 시작했는데, 사우스웰에 있는 참사회 회의장 바깥쪽 주두에 묘사된 것들은 예술가들의 놀랄 만큼 정확하고 열의에 찬 관찰을 보여줍니다. 중세 사람들은 또한 새에 매료되었습니다. 중세의 사생첩 가운데 가장 이른 것에도 새가 묘사되어 있고, 새가 채색사본 삽화 둘레를 가득 메우기도 합니다. 14세기의 성직자에게 이 새에 대해 설명해달라고 부탁한다면 아마 이렇게 대답하겠지요. "새는 영혼을 나타냅니다. 신의 곁으로 날아갈 수 있기 때문이죠." 그러나 왜 예술가가 저렇게까지 정확하게 새를 그렸는가에 대해서는 알 수 없습니다. 새가 자유의 상징이 된 형태는 아닐까 생각해봅니다. 봉건제에서는 사람과 짐승 할 것 없이 토지에 얽매여 있었습니다. 예술가를 비롯한 극소수의 사람들, 그리고 새만이 여기저기로 돌아다닐 수 있었습니다. 새는 쾌활하고 낙천적이고 뻔뻔하고 제멋대로였습니다. 무엇보다 새의 무늬는 중세의 문장과 일치했지요.

베리 공이 소장했던 사본들은 자연에 대한 윤리적이고 상징적인 접근을 보여주는데, 여러 가지 꽃과 나무가 나열되어 있습니다. 그러나 후원자로서의 생애 중반에 베리 공은 드 랭부르de Limbourg라는 예술가, 아니 에르망 랭부르(Herman Limbourg, 1385~1416), 폴 랭부르(Paul Limbourg, 1386?~1416), 장 랭부르(Jean Limbourg, 1388~1416) 삼형제로 이루어진 예술가군을 발견했습니다. 그들은 말하자면 천부적인 직관으로 자연을, 오늘날 우리가 보는 것처럼 하나의 완전한 시각적 체험의 분야로 파악했습니다. 그들의 작품은 대부분 전해지지 않지만, 딱 한 권 남은 《베리 공을 위한 지극히 호화로운 시도서》라는 책은 가히 예술사에서 하나의 기적입니다. 남녀가 밭을 일구고 낫으로 수확하고 써레질을 하고 씨를 뿌리고, 배경에는 허수아비도 보입니다. 그래서 우리는 갑자기 이런 모든 일이 같은 장소에서 같은 방식으로 암흑시대 내

내 계속되어왔다는 사실(결국 인간은 줄곧 빵을 먹었으니까요), 그리고 제2차 세계대전에 이르기까지 바뀌지 않고 이어져왔다는 사실을 깨닫게 됩니다.

이 삽화들은 중세 프랑스의 전원생활을 보여줄 뿐만이 아니라, 궁정 생활을 세세하게 묘사하고 있습니다. 책머리에 실린 그림은 식사하고 있는 베리 공의 모습입니다. 그의 앞에 명세 목록에 실려 있는 유명한 황금 소금함이 있으며 옆 식탁 위에는 강아지 두 마리가 있습니다.^{도판23} 그의 뒤로는 집사가 주저하는 청원자에게 '가까이, 가까이^{approche, approche}'라며 부르고 있고, 추기경을 비롯한 신하들은 그런 호의에 놀라 손을 쳐들고 있습니다. 배경에는 서로 싸우는 전사들이 있는데, 이는 벽에 걸린 태피스트리에 담긴 장면입니다. 베리 공은 전쟁을 좋아하지 않았습니다. 이 호화로운 징찬에 귀부인들은 모습을 나타내지 않았습니다. 그러나 4월이 되면, 그녀들은 부활절을 위한 보닛^{bonnet}을 쓰고 한가로이 구애에 빠져 있습니다. '구애'를 '코트십^{courtship}'이라고 하는 것은 그처럼 즐겁게 물밑 작업을 할 시간적 여유가 오직 궁정에만 있었기 때문입니다. 5월이 되면 다들 잎사귀로 짠 관을 쓰고 말을 타고는 들로 나갑니다. 꿈만 같은 장면입니다. 이처럼 우아하고 정중하며 고상한 사회는 전에도 없었고 이후에도 없었습니다.

프랑스와 부르고뉴의 궁정은 온 유럽에서 예의범절의 본보기였습니다. "우선 무엇보다도 그녀에게 예의를 배우게 하고 싶다"라는 것은 1916년에 아일랜드 시인 예이츠(William Butler Yeats, 1865~1939)가 딸을 위해 올린 기도이기도 했습니다. 그리고 많은 이들이 '문명'이라는 말을 꺼낼 때는 그 비슷한 것을 떠올립니다. 그게 중요한 일이기도 하지만, 하나의 문명을 존속시키기 위해서는 그것으로 충분하지 않습니다 왜냐하면 그것은 오로지

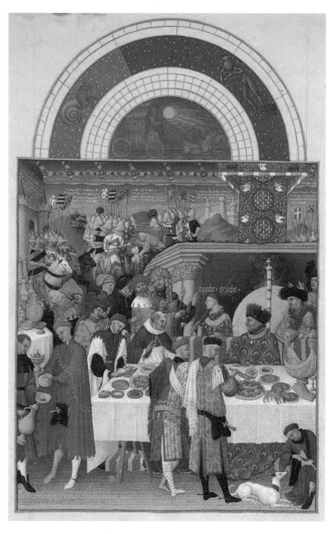

도판23 랭부르 형제, 〈베리 공을 위한 지극히 호화로운 시도서〉(1월), 1412~1416년

지금 여기서만 존재하기 때문입니다. 바깥세상이라든가 멀리 떨어진 저편에는 눈길조차 주지 않는, 규모가 작고 정체된 사회에 의존했으니까요. 우리는 여러 예를 통해 그러한 사회가 그저 스스로의 질서를 고수하는 데 급급해서 완전히 굳어버릴 수 있다는 점을 압니다. 유럽 문명의 위대하고도 특별한 장점은 변화와 발전을 결코 멈추지 않았다는 데 있습니다. 그것은 일정불변의 완전성이 아니라 다양한 사상과 창조적 행동으로 이루어졌습니다. 그렇기에 이상적인 예절조차도 뜻밖의 형식을 취할 수 있었습니다.

샤르트르 대성당의 북쪽 정면이 지어질 무렵, 프란체스코 베르나도네라는 부유한 젊은 이탈리아인 한량이 개심을 체험했습니다. 그는 프랑스 기사도의 이상에 깊게 감화되어 더할 나위 없이 예의 바른 남자가 되었고, 이후 줄곧 그렇게 살았습니다. 기사도에 걸맞은 활농에 나섰던 그는 어느 가난한 신사와 만났는데, 곤궁하기 짝이 없는 그의 행색을 보고 자신이 입고 있던 외투를 벗어주었습니다. 그날 밤 그는 꿈속에서 천상의 도시를 재건하라는 계시를 받습니다. 후에 그는 자신의 재산을 흔쾌히 사람들에게 나눠주었고, 아시시의 부유한 실업가였던 그의 아버지는 아들과의 인연을 끊으려고 마음먹습니다. 그러자 프란체스코는 남은 의복을 벗어버리고 자신은 아무것도 소유하지 않겠다고 했습니다. 아시시의 사제가 그의 알몸을 망토로 가려주었습니다. 이내 프란체스코는 노래를 부르며 숲속으로 사라졌습니다.

이후 그는 중세 동안 특히 많았던 나병 환자들을 돌보았고, 버려진 성당을 손수 다시 세우면서(앞서 꾼 꿈을 충실히 받들었던 것입니다) 적빈의 3년을 보냈습니다. 어느 날 미사 중에 그는 "금이나 은, 재물을 품고 다니지 마라. 보따리도, 두 벌 저고리도, 신발도, 지팡이도 지니지 마라"라는 말을 듣습니다. 물론 그는 그 말을 앞서 여러 번 들었을 테지요. 하지만 이번에는 그 말이 그의

마음을 뒤흔들었던 것입니다. 그는 지팡이와 샌들을 벗어 던지고 맨몸으로 언덕 위로 올라갔습니다. 그는 어떤 행동을 할 때든 신약의 네 복음서에 실린 내용을 문자 그대로 받아들여 그것을 자신이 늘 암송했던 기사도 예찬의 시나 음유시인의 노랫말로 나타냈습니다. 자신은 가난을 아내로 맞았다고 했으며, 더할 나위 없이 금욕적인 어떤 행위를 하고는 아내에게 예의를 갖추기 위해서였다고 말했습니다. 부가 사람을 타락시킨다고 깨달았기 때문이며, 또 자신이 만나는 누구든 자신보다 더 가난해서는 안 된다고 여겼기 때문이었습니다.

성 프란체스코(여기까지 이야기했으니 이렇게 불러도 괜찮겠지요)가 종교적 천재라는 것은 애초부터 모두가 인정했습니다. 그가 여태까지 유럽에서 나온 가장 위대한 종교적 천재라고 생각합니다. 처음에 그의 곁에 모인 12명의 제자들과 함께 그는 로마로 가서 마침내 인노켄티우스 3세(1198~1216)의 알현을 허락받습니다. 위대한 기독교도였지만 유럽에서 가장 수완이 뛰어난 정치가였던 교황은 이때 프란체스코에게 수도회 창설을 허가합니다. 이는 비범한 통찰을 보여줍니다. 왜냐하면 성 프란체스코는 신학 훈련을 전혀 받지 않은 평신도였고, 게다가 프란체스코 자신과 또 가난하고 초라한 그의 동료들은 교황을 알현하게 된 일에 흥분해서 춤까지 출 정도였으니까요. 얼마나 멋진 모습이었을까요! 하지만 일찍부터 성 프란체스코에 관한 전설을 묘사했던 화가들이 애석하게도 이 모습은 그리지 않았습니다.

성 프란체스코의 이야기를 다룬 것으로 가장 실감 나는 그림도판24은 한참 뒤에야 시에나Siena의 화가 사세타(Stefano di Giovanni, 1392~1450)가 그렸습니다. 기사도적 고딕 전통은 이탈리아의 다른 곳보다도 시에나에 스러지지 않은 채 남아 있었고, 그 때문에 사세타의 쾌활한 그림은 서정적인 특질뿐 아니라 조토의

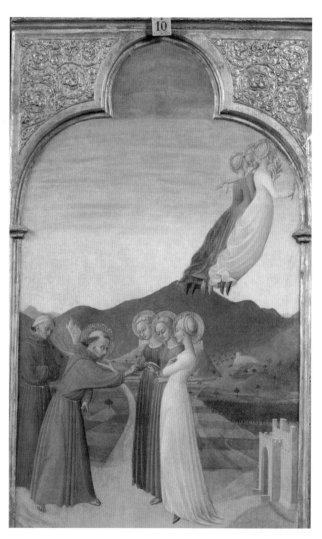

도판24 사세타, 〈아시시의 성 프란체스코의 신비로운 결혼〉, 1437~1444년경

진중한 그림보다 프란체스코에 훨씬 더 어울리는 환상적인 특질을 지녔습니다. 하지만 조토 디본도네(Giotto di Bondone, 1226?~1337)의 그림이 권위를 지닙니다. 조토가 사세타보다 성 프란체스코의 활동 기간에 150년이나 더 가까이 있었을 뿐 아니라, 조토와 그의 조수들은 특별히 선발되어 아시시에서 성 프란체스코에 봉헌된 대성당의 벽화를 그렸기 때문입니다. 그리고 프란체스코의 생애에서 후기에 해당되는, 뭐랄까 그다지 서정적이지 않은 모습을 묘사하면서도 조토는 사세타에 비할 데 없이 충실한 인간성을 담았습니다. 하지만 조토의 프레스코는 성 프란체스코 자신의 모습에 대해서는 성공적이지 않았습니다. 지나치게 근엄하고 당당합니다. 프란체스코 자신이 용기만큼이나 높이 샀던 환희 같은 것은 전혀 보이지 않습니다. 덧붙이자면 우리는 그가 어떻게 생겼는지 알 수 없습니다. 세상을 뜬 직후의 것임에 틀림없다고 생각되는 최초의 초상은 (프란체스코라는 이름이 프랑스에서 연원했다는 점과 잘 어울리게도) 프랑스제 세공 법랑 상자에 담겨 있습니다. 가장 잘 알려진 초기의 초상은 이탈리아 최초의 저명한 화가 치마부에(Giovanni Cimabue, 1240?~1302?)가 그렸다고 여겨집니다. 이것도 그럴듯한 작품이지만, 아무래도 완전히 새로 가필한 것이라 19세기 사람들이 상상했던 모습일 거라고 짐작됩니다.

성 프란체스코는 내핍 생활에 지친 나머지 1226년에 43세 나이로 세상을 떠났습니다. 임종 무렵에 그는 '불쌍한 형제였던 당나귀, 내 육체'에게 그때까지 겪게 했던 갖가지 고난에 대해 용서해달라고 애원했습니다. 1220년 그는 소박한 동지들로 이루어진 자신의 그룹이 대교단으로 성장해가는 모습을 보고 더할 나위 없이 순수한 마음으로 수도회의 감독권을 넘겼습니다. 그는 자신이 관리자로서 적임이 아니라는 걸 알았습니다. 그가 세상을 떠나고 두 해 뒤에 성인의 반열에 오르자, 그의 신봉자들은 곧바로 그

를 기리는 대성당 건립에 착수했습니다. 아시시의 비탈진 언덕에 위아래로 지은 이 성당은 토목공사의 위업인 동시에 고딕 건축의 걸작입니다. 치마부에를 비롯한 13~14세기 이탈리아의 뛰어난 화가들 전부가 벽화를 나누어 그린 결과, 이탈리아에서 가장 장려하고 감동적인 성당이 되었습니다. "여우들도 굴이 있고 하늘의 새들도 보금자리가 있지만 사람의 아들은 머리를 기댈 곳조차 없다"[97]라는 대목을 좋아했던 이 작고 가난한 사람에게 바쳐진 기념물로서 얼마나 기묘한 것인지요. 그러나 물론 성 프란체스코의 빈곤 예찬이 그가 세상을 떠난 뒤로도 남아 있을 수는 없었습니다. 아니, 그가 살아 있는 동안에도 존속할 수 없었습니다. 그것을 공식적으로 부인한 것은 교회였습니다. 왜냐하면 교회는 일찍이 13세기 이탈리아에서 설립된 국제적 은행조직의 일부가 되어 있었기 때문입니다. 프란체스코의 제자들 중 내핍 생활이라는 스승의 가르침에 철저했던 프라티첼리[98] 일파는 이단으로 몰려 화형에 처해졌습니다. 그 뒤로 7백 년 동안 자본주의는 성장해 오늘날 걷잡을 수 없이 거대해졌습니다. 성 프란체스코의 영향은 현대에는 전혀 미치지 않는다고 할 수 있겠지요. 이따금 그의 업적을 원용한 19세기의 인도주의적인 개혁가들조차도 빈곤을 찬양하거나 거룩한 것으로 여기지 않고 오히려 척결하려 했으니까요.

그러나 영혼을 해방하기 위해서는 세속적인 재산을 모두 버려야만 한다는 그의 신념은 동서를 막론하고 모든 위대한 종교 지도자들이 품었던 신념입니다. 실제로 가능한지를 떠나서 가장 훌륭한 영혼이란 반드시 거기에 도달하게 되는, 이른바 이상입니다. 그 진실을 이토록 소박하면서도 고상하게 실천함으로써 성 프란체스코는 그것을 유럽인의 의식 일부로 만들었습니다. 그리

97 〈마태복음〉 8장 20절.
98 '작은 형제'라는 의미로, 여러 지역에서 교황의 권위에 반발하다가 15세기 말에 근절되었다.

고 재산의 매력을 멀리함으로써 그는 18세기 말에 루소와 워즈워스의 철학으로 새로이 의미를 부여받게 되는 정신세계에 도달했습니다. 성 프란체스코가 삼라만상, 즉 생물뿐만 아니라 형제인 불이나 자매인 바람에게도 마음속 깊이 동포애를 감득할 수 있었던 것은 그가 무일푼이었기 때문입니다.

이런 철학에 촉발되어 태어난 것이 천지만물의 조화에 대한 그의 찬가 〈태양의 노래〉였습니다. 또 그 철학은 《작은 꽃 *Fioretti*》이라는 이름으로 알려진 설교집 속에서 더할 나위 없이 순진하게 표현되어 있습니다. 아벨라르의 다채로운 논증과 성 토마스 아퀴나스의 《신학대전》을 독파할 수 있는 사람은 별로 없지만 《작은 꽃》은 누구나 기꺼이 읽을 수 있습니다. 내용 면에서도 결코 한 점의 거짓도 없을지 모릅니다. 《작은 꽃》은 네 복음서 이래, 현대의 전문용어로 말하자면 대중 전달의 최초의 사례에 속합니다. 《작은 꽃》에는 이런 이야기가 나옵니다. 프란체스코가 구비오[99] 사람들을 두려움에 떨게 한 사나운 늑대에게 먹을 것을 제대로 줄 테니 사람들을 해치지 말라고 설득합니다. "네 발을 이리 내밀거라." 성 프란체스코가 이렇게 말하자 늑대는 발을 내놓습니다. 그중 가장 유명한 것은 새들, 보잘 것 없는 생물이 아니라 고딕 시대 사람들이 특별하게 여겼던 새들에게 프란체스코가 설교를 베풀었다는 이야기입니다. 그로부터 7세기가 지난 지금도 이 에피소드의 소박한 아름다움은 《작은 꽃》의 문장 속에도 또 조토가 그린 프레스코에도 온전히 담겨 있습니다.

성 프란체스코는 고딕 시대 전성기, 즉 십자군과 성城과 대성당의 시대의 인물입니다. 그는 기사도를 기묘하게 해석했지만 여전히 기사도 시대의 사람이었습니다. 하지만 그 세계가 아무리 좋더라도 오늘날 우리가 보기에는 무척이나 기이하고 멀게 느

99 이탈리아 중부 페루자 지방의 도시.

껴집니다. 그 같은 세계는 스테인드글라스처럼 매혹적인 광휘로 가득 찬 채 속세를 초월하듯, 일반적인 의미에서도 비현실적입니다. 그러나 성 프란체스코의 생존 시기에 이미 새로운 세계가 모습을 드러냈습니다. 그 세계는 좋든 나쁘든 현대 세계의 원형입니다. 무역과 은행 업무의 세계, 사회적인 체면을 지키고 부자가 되는 것을 인생의 목적으로 삼은 현실적인 사람들로 가득 찬 도시 중심의 세계 말입니다.

　　도시city, 시민citizen, 공민civilian, 도시생활civic life…… 아마도 모두 이른바 문명civilisation과 직접 관련이 있을 것입니다. 이런 언어유희를 무척이나 좋아했던 19세기 역사가들은 직접 관계가 있었다고 믿었으며, 문명은 14세기 이탈리아의 도시국가들과 함께 시작되었다는 주장까지 했습니다. 일리 있는 주장입니다. 문명이란 어쩌면 도시만이 아니라 수도원이나 궁정에서 오히려 더 훌륭하게 만들어낼 수 있는 것입니다. 하지만 그렇더라도 이탈리아의 여러 도시, 그중에서도 13세기의 피렌체Firenze에서 발전한 사회·경제 조직은 중요한 의미를 지닙니다. 기사도와는 달리 현실적인 것이었기에 그 조직은 오늘날에도 존속하고 있지요. 단테가 살던 시절에 피렌체에서 볼 수 있던 산업과 은행업의 상황은 14세기까지는 복식부기가 고안되지 않았다는 걸 빼고는 오늘날 롬바드 거리[100]에서 볼 수 있는 모습과 놀랄 만큼 닮았습니다. 마르크스주의Marxism 이전의 소박한 사람들이나 자유주의적인 역사가들은 이탈리아의 도시국가들이 민주적이었다고 생각했지만, 물론 전혀 그렇지 않았습니다. 착취적 권력은 길드 조직의 체제에서 운신하기 좋았던 소수 문벌의 수중에 있었고, 그 체제에서 노동자들에게는 발언권이 전혀 없었습니다.

　　14세기 이탈리아의 상인은 자비롭지 않았습니다. 사실 앞

100　런던의 금융가.

114

115

서 봤던 도락가 장 드 베리보다도 자비심이 없었습니다. 피렌체 사람들의 검약함에 대한 이야기라면, 유대인들이 서로에 대해 하던 이야기와 같습니다. 그러나 이 새로운 상인계급은 동시대 예술의 후원자로서 적어도 귀족계급에 뒤지지 않을 만큼 지적이었습니다. 이 점에서는 롬바드 거리와 비교하는 게 적절치 않아 보입니다. 그리고 마침 그들의 경제체제에 오늘날까지 지속되어온 발전을 이룩할 능력이 있었던 것처럼, 그들이 주문해 제작된 회화에는 일종의 충실한 박진감이 있습니다. 이 박진감은 뒷날 폴 세잔이 등장하기 전까지 서구미술의 중요한 목적이 됩니다. 그것이 계속 발전해온 것은 거기에 3차원이 담겨 있기 때문입니다. 2차원의 예술, 가령 태피스트리의 예술은 매력적입니다. 그런데 태피스트리에 담긴 독자적인 세계를 받아들이려면 관객은 자신의 신념을 잠깐 정지시켜야 합니다. 태피스트리를 만든 예술가는 자신의 공상을 2차원의 표면에 펼쳐놓습니다. 그러나 어찌된 일인지 더 이상 발전할 수 없었습니다. 제한된 완전성에 도달하자 거기에 고착되고 말았지요. 그러나 3차원, 즉 공간과 입체성을 도입하면 그 순간부터 확장과 발전의 가능성이 무한하게 펼쳐집니다.

르네상스부터 입체주의에 이르기까지 유럽 미술의 근간이었던 리얼리즘에 시각이 길들여진 사람이라면 파도바의 아레나Arena 예배당에 있는 조토의 프레스코를 보고 현실적이라는 느낌을 받지 않을 것입니다. 고딕 시대의 태피스트리만큼이나 비현실적이라고 여기겠지요. 그러나 이것만은 분명합니다. 고딕 태피스트리의 장식적인 뒤섞임 대신 조토는 공간에 배열된 단순하고 입체적으로 보이는 두세 가지 형태에 전념했습니다. 덕분에 그는 두 가지 상이하면서도 서로를 보완하는 수단인 입체에 대한 감각과 인간성에 대한 흥미를 통해 우리에게 호소할 수 있었습니다.

금방 납득할 수 있는 어떤 이유로 우리는 시각, 청각, 후각보다 촉각을 철저히 신뢰합니다. 존슨 박사(Samuel Johnson, 1709~1784)[101]는 물질이 존재하지 않는다고 했던 어느 철학자를 반박하기 위해 돌을 걷어 차 보이고는 그것으로 논증이 끝났다고 생각했습니다. 조토는 앞선 어떤 예술가보다도 자신이 그린 여러 형태에 입체감을 부여하는 능력이 있었습니다. 그는 이미지를 이해하기 쉽게, 누구나 감지할 수 있는 형태로 솜씨 좋게 단순화시켰습니다. 그 이미지를 완전히 파악한다고 느끼게 함으로써 보는 사람에게 깊은 만족감을 주는 것입니다. 조토가 그의 인물상을 더욱 생생하게, 신뢰할 수 있게 만든 것은 그 인물들이 관련된 인간극을 우리가 더 직접적으로 느끼도록 바랐기 때문입니다. 말하자면 일단 조토의 조형언어를 받아들이면 조토야말로 드라마를 회화로 만든 역사상 가장 위대한 거장 가운데 한 사람이라는 걸 알게 됩니다.

조토는 이처럼 대단히 개성적이고 독창적인 양식을 어떻게 만들어냈을까요? 그는 1265년 무렵 피렌체 근처에서 태어났습니다. 그가 청년이 되었을 때도 이탈리아 회화는 그리 세련되지 않았던 비잔틴 회화의 아류일 뿐이었습니다. 그것은 5백 년 동안 거의 바뀌지 않은, 전통적인 개념에 따라 제작된 단조로우며 매끈한 선적인 양식이었습니다. 조토가 그런 양식으로부터 탈피해 입체적이며 공간을 의식한 양식을 전개한 건 예술사에서 겨우 두세 번밖에 볼 수 없는 독창적인 위업 가운데 하나입니다. 이처럼 대담한 변화가 실제로 일어날 때는 출발점이나 모범, 또는 그 선배들을 발견할 수 있습니다. 그러나 조토의 경우에는 그런 것들을 찾을 수 없습니다. 조토가 아레나 예배당으로 알려진 파도바의 자그마하고 대단치 않은 건물에 프레스코를 그려서는 그 건

101 18세기 영국의 비평가이자 시인. 사전 편집자.

물을 모든 미술 애호가들의 성지로 만든 게 1304년인데, 그때까지 그의 경력은 전혀 알 수 없습니다.

　　아레나 예배당의 프레스코를 의뢰한 이는 엔리코 스크로베니(Enrico, Scrovegni, ?~1336)라는 고리대금업자였습니다. 엔리코의 아버지 레지날도는 고리대금의 죄, 즉 터무니없이 비싼 이율을 받아낸 죄로 투옥되어 있었습니다. 그 프레스코는 부자가 일종의 속죄로서 예술작품을 의뢰한 최초의 예 가운데 하나입니다. 부자와 예술의 이런 관계는 허영심이나 이기심 못지않게 세계를 이롭게 했습니다. 이 그림은 분명히 실물과 거의 같게 그린 가장 오래된 초상화이지만, 여기서 레지날도는 예배당의 모형을 세 천사에게 봉납하고 있으며, 덕분에 '최후의 심판' 장면에서는 축복받는 사람들의 행렬에 끼게 됩니다.

　　조토의 다른 걸작들 또한 은행가들, 즉 피렌체의 두 재벌인 바르디 가문과 페루치 가문을 위한 것이었습니다. 이들 실질적인 사람들은 나중에 비참한 과오를 저지릅니다. 그들은 부르주아 계급으로서 자신들의 사업이 북유럽의 무책임한 귀족 정치와 전혀 다르다는 걸 인식하지 못하고 당시 프랑스와 전쟁을 하려 했던 에드워드 3세[102]에게 수만 파운드를 빌려주었습니다. 1339년에 에드워드 3세는 채무를 이행하지 않았습니다. 그 결과 자본주의의 역사상 최초의 파산 사례가 나오게 됩니다.

　　흑태자[103]의 아버지가 아무렇지도 않게 빚을 무시하기 20년 전, 조토는 산타 크로체Santa Croce 수도원과 어깨를 나란히 하는 두 예배당을 꾸미는 일에 착수했습니다. 이는 그가 기술적으로 성숙했다는 증거가 됩니다. 이렇게 에둘러 이야기하는 것은 양쪽 예배당 모두 한쪽은 전부, 다른 쪽은 대부분이 19세기에 수

102　잉글랜드 국왕. 프랑스 왕위계승권을 주장하며 백년전쟁을 일으켰다.
103　에드워드 3세의 왕태자. 검은 갑옷을 입었다 해서 이렇게 불렸다. 백년전쟁 초기에 프랑스군을 무찔렀다.

복작업을 거쳤기 때문입니다. 구도는 그대로 남아 있어 회화적 구성이 걸작임을 보여주긴 합니다. 뭐라 말해야 좋을지 모르겠지만, 복원을 하면 으레 그렇게 되곤 하는데, 복원이 너무 잘 되었습니다. 어쨌든 여기서 가장 정교하고 치밀한 작품들은 전성기를 구가하던 유럽 아카데미 예술의 근간이었습니다. 라파엘로, 푸생, 나아가 다비드까지 이를 자신들의 기초로 삼았지요. 이 두 예배당 중에서 보존이 좀 더 잘 되어 있는 쪽을 보면, 조토는 성 프란체스코의 이야기로 돌아가 있습니다. 시대의 재력가들이 빈자를 주제로 선택한 것은 기묘한 이야기이지만, 물론 이 무렵에는 그가 아내로 맞았던 가난과의 불행한 인연은 잊혔습니다. 조토의 프레스코화는 공인된 형태로 프란체스코 전설을 재현했는데, 그 양식은 특정한 공식이 반영되어 있습니다. 분명히 훌륭하나 그 프레스코들은 조토가 이미 피렌체 화단의 장로가 되어버렸다는 느낌을 줍니다. 장로들이 대개 그러하듯 조토는 만년에는 작업을 모두 그만두었습니다. 그의 진정한 특질을 발견하고자 한다면 우리는 아레나 예배당으로 돌아가야만 합니다.

앞서도 본 것처럼 조토는 인생의 온갖 다채로운 모습을 더할 나위 없이 훌륭하게 그려낸 극작가입니다. 그가 다룬 주제는 〈카나의 혼례〉에서 배가 불룩한 혼주가 항아리 뒤에 서서 그리스도가 물로 만든 포도주를 맛보며 놀라는 초서(Geoffrey Chaucer, 1342?~1400)의 시적 장면, 성모마리아의 〈혼례의 행렬〉에 담긴 서정적인 아름다움, 〈놀리 메 탄게레*Noli Me Tangere*〉[104]의 우아함을 아우릅니다. 그는 이를테면 겟세마네에서 유다가 그리스도를 배신하는 장면도판25과 같이 인간적인 드라마가 최고조에 달했을 때 최고의 역량을 보여줍니다. 유다가 자신의 망토로 그리스도를 감

104 '놀리 메 탄게레'는 '내 몸에 손대지 마라'라는 의미의 라틴어. 부활한 그리스도를 만난 마리아 막달레나가 다가가려 하자 그리스도가 이를 저지하는 모습을 가리킨다.

도판25 조토 디 본도네, 〈유다의 입맞춤〉, 1304~1306년

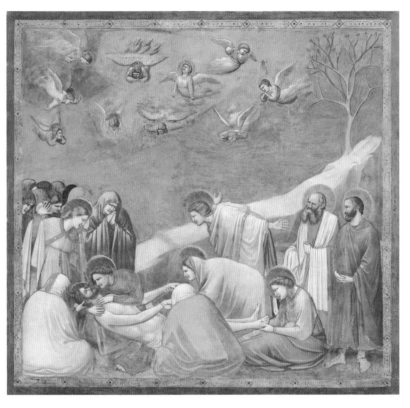

도판26 조토 디 본도네, 〈죽은 그리스도를 애도함〉, 1304~1306년

싸는 구상은 얼마나 놀랍고 독창적인지요! 마지막으로 〈죽은 그리스도를 애도함〉을 보세요.도판26 이것은 조토가 뒤에 보여줄 정교한 구성을 미리 보여주고 있지만, 뒷날의 조토에게서는 보기 어려운 정열과 자연스러운 필치로 그려져 있습니다.

조토는 역사상 가장 위대한 화가 중 한 사람이지만, 그와 어깨를 나란히 할 만한 이들은 있습니다. 그런데 조토와 거의 비슷한 시기에, 그가 태어난 이탈리아의 같은 지방에서 예외적으로 독보적인 인물이 등장합니다. 역사상 가장 위대한 철학적 시인 단테(Alighieri Dante, 1265~1321)입니다. 두 사람이 같은 시대에 같은 나라에서 살았기에 조토를 통해 단테를 파악할 수 있을 거라고 생각됩니다. 두 사람은 서로 알고 있었던 듯하고, 어쩌면 조토가 단테의 초상화를 그렸을지도 모릅니다. 하지만 실제로는 두 사람의 상상력은 전혀 다른 영역에서 작용했지요. 조토는 특히 인간성에 관심이 있었습니다. 그는 인간에게 공감했고, 그가 그리는 인물은 그야말로 입체적이어서 지상의 존재가 되었습니다. 물론 단테의 세계에도 인간성은 있습니다. 사실 단테에게는 갖추지 못한 게 없었어요. 그는 조토에게 없는 몇 가지 특질을 갖추고 있었지요. 철학적 역량, 추상적 관념을 파악하는 힘, 도덕적인 의분, 나중에 미켈란젤로에게서도 다시 나타날 비속함에 대한 영웅적인 경멸, 그리고 비현세적인 것에 대한 감각, 즉 천상세계의 광휘에 대한 환상입니다.

어떤 의미에서 조토와 단테는 두 세계의 교차점에 서 있습니다. 조토는 분명한 현실로 이루어진 새로운 세계, 즉 그에게 일을 맡긴 은행가들과 양모 상인들이 만들어낸 신흥 자본주의의 세계에 속했습니다. 단테는 그보다 앞서 존재했던 고딕 세계, 즉 성 토마스 아퀴나스와 대성당의 세계에 속했습니다. 지상보다도 천상세계에 가까운 관념적인 질서의식의 세계입니다. 그래서 우리

는 아레나 예배당보다도 부르주Bourges 대성당의 서쪽 정면과 같은 고딕 조각의 걸작을 통해서 단테에게 더 다가갈 수 있습니다. 그리고 이탈리아 예술 속에서 단테의 정신에 가장 가까운 인물은 실은 고딕 예술의 영향을 가장 깊이 받았던 조각가 조반니 피사노(Giovanni Pisano, 1250?~1314?)입니다.

피사Pisa 대성당과 피스토이아Pistoia 대성당의 설교단을 장식한 조각 패널을 보면 알 수 있듯, 피사노는 조각으로 위대한 비극을 연출하는 예술가였습니다. 단테의 《신곡》〈지옥 편〉과 마찬가지로 그 두 개의 패널은 무서운 세계를 묘사했습니다. 증오와 잔인성 그리고 고뇌가 담겨 있습니다. 그러나 단테와 달리 인물을 좀 더 일반적인 존재로 묘사했습니다. 단테는 그의 시를 자신이 알고 있던 사람들로 채웠습니다. 단테가 피렌체의 정략 한가운데에서 동정하거나 미워하거나 징송했던 온갖 인불이 지옥의 무시무시한 정황 속에 생생하게 현존합니다. 단테만큼이나 안목이 예리한 사람은 달리 없습니다. 그래서 그 눈길은 인간을 넘어 자연에, 꽃과 새와 짐승에까지 미쳤습니다. 피사노가 마련한 무대는 그리스 연극의 무대처럼 썰렁합니다. 자연의 징조도, 눈을 즐겁게 하는 꾸밈새도, 편안함도 없습니다. 피사노가 피스토이아의 부조에 묘사한 죄 없는 사람들이 학살당하는 장면만큼 감동적인 비애의 표현이 나에게는 떠오르지 않습니다.

Io no piangeva; si dentro impietrai
Piangevar elli.
나는 울지 않았노라, 마음이 돌로 변했으니.
저들은 울었노라.

그러나 피사노가 보여준 비극적 감정은 단테의 일면일 뿐

입니다. 단테의 서사시 후반, 그러니까 〈연옥 편〉 중간부터는 당시 어떤 예술가도 충분히 다루지 않았던 초육체적 지복의 순간이 다채롭게 묘사되어 있습니다. 그런데 14세기 화가들도 광명에 대한 단테의 감각을 발전시켜 반영하려고 하지 않았습니다. 이 책에 등장하는 다른 주인공과 마찬가지로, 단테도 광명을 정신생활의 상징이라 여겼습니다. 그의 위대한 시 속에서 빛이 가져다주는 다양한 인상은 새벽의 빛, 해상의 빛, 봄의 나뭇잎에 비치는 빛 등으로 정확하고 간결하게 묘사됩니다. 그러나 이러한 아름다운 묘사, 단테의 서사시에서 우리가 가장 좋아하는 대목은 모두 직유입니다. '~할 때와 같이'라는 말로 표현되는데, 주로 거룩한 질서와 천상의 아름다움과 같은 환상을 세속에 속박된 우리 감각에 명시하고 이해시키려는 의도에서 나온 표현입니다.

4
만물의 척도가 된 인간

은행가, 양모 상인, 신심 깊은 현실주의자 등 피렌체를 유럽에서 가장 부유한 도시로 만들었던 사람들은 당파 싸움이나 민중의 폭동에 대비해 견고하고 방비가 든든한 저택을 짓고 살았습니다. 그들은 어떻게 봐도 뒷날 르네상스라는 이름으로 알려진 문명사에서 특별하고 탁월한 에피소드를 인상시키는 존재가 아닙니다. 어떻게 그 좁고 어두침침한 거리에서 이처럼 직선적인 처마 선 아래 '즐겁게 경쟁이라도 하는 듯' 둥근 아치가 이어진 밝고 햇살이 잘 드는 아케이드가 불쑥 나타났을까요? 그럴 이유는 전혀 없어 보입니다. 아케이드는 리듬과 균형을 지녔고, 사람을 기분 좋게 맞아들이는 개방성이 있습니다. 이는 앞선 시대에 생겨나 여전히 그것들을 둘러싸고 있는 저 어두운 고딕 양식과 완전히 모순됩니다. 그사이 무슨 일이 있었던 걸까요? 이 물음에 대한 답은 그리스 철학자 피타고라스가 쓴 문장에서 찾을 수 있습니다. "인간은 만물의 척도다." 1430년 무렵 위대한 피렌체 사람 브루넬레스키(Filippo Brunelleschi, 1377~1446)가 만든 파치Pazzi 예배당은 이른바 인문주의humanism 양식입니다. 브루넬레스키의 친구이며 건축가였던 알베르티(Leon Battista Alberti, 1404~1472)[105]는 사람들에게 이렇게 호소했습니다. '우리에게는 다른 동물보다 더 아름다운 몸이, 적절한

105 인문학자이자 건축가. 이탈리아 르네상스에서 예술이론의 주도적인 개척자로 평가받는다.

힘과 다채로운 움직임이, 가장 예리하고 섬세한 감각이, 불멸의 신과 같은 총명함, 이성, 기억력이 주어졌다.' 하지만 실제로 인간을 다른 동물보다 아름답다고 보기는 어렵고, 현재 우리 모습은 영원불멸한 신과 전혀 닮지 않아 보입니다. 그러나 1400년 무렵의 피렌체 사람들은 그런 생각을 했습니다. 어떤 문명이 갑작스레 출현하는 건 자신감 때문이라는 걸 보여주는 예로 15세기 초 피렌체 사람들의 정신만큼 훌륭한 것은 없습니다. 물질적으로는 쇠퇴하던 이 공화국의 운명을 30년 동안 좌우했던 이들은 역사상 민주적인 정치체제에서 정권을 담당했던 개인으로서는 가장 총명한 무리의 사람들이었습니다. 살루타티(Lino Coluccio di Salutati, 1331~1406) 이후 피렌체의 집정관은 학자들이었고, 행복한 생활을 이루는 데 학문이 유용하다고 생각했습니다. 그들은 인문주의적 연구의 가치를 믿었고, 공공의 여러 문제에 자유로운 지성을 적용하는 게 효과적이라고 믿었으며, 피렌체라는 도시의 역량을 믿었습니다.

살루타티를 이은 인문주의적 집정관들 중에서도 가장 탁월했던 레오나르도 브루니(Leonardo Bruni, 1370?~1444)는 피렌체 공화국의 공민도덕^{civic virtue}을 공화제 시대 로마와 비교했습니다. 나중에는 더 나아가 피렌체를 페리클레스 시대의 전성기 아테네에 견주었습니다. 중세 철학자들은 역사적 맥락 속에 자신들의 시대를 놓고 보면서 곧잘 우울해졌습니다. 솔즈베리의 존은 "우리는 거인의 어깨에 올라탄 난쟁이다"라고 했습니다. 그러나 브루니는 피렌체의 공화제가 그리스와 로마의 미덕을 되살렸다고 생각했습니다. 그래서 산타 크로체 성당 안에 있는 그의 묘에는 이렇게 새겨져 있습니다. "역사는 상중喪中이다^{HISTORIA LUGET}." 날개 달린 두 인물이 이 묘비를 받치고 있는데, 성당 안에 있으니 이들이 천사라고 생각할 수도 있겠지만 실은 로마의 개선문에서

떼어 온 '승리의 여신'입니다. 또 그 위에서 황제의 상징인 독수리가 브루니의 관을 받치고 있습니다. 반원 벽화(루네트) 속에 성모가 자리 잡고 있지만, 이 묘의 주요 부분은 고대 로마의 여러 상징으로 이루어져 있습니다. 마침내 15세기의 피렌체에서 기사도의 이념을 대신할 하나의 이상이 나타났던 것입니다. 탁월한 개인이 마지막에 얻는 보수, 다시 말해 명성입니다.

브루니와 그의 동료들은 이러한 이상을 그리스와 로마의 여러 저작에서 얻었습니다. 르네상스에 대해 뭔가 새로운 해석을 펼쳐 보이고 싶다고 해도, 일단 르네상스가 주로 고대 문학의 연구에서 비롯되었다는 오래된 믿음은 옳습니다. 물론 중세는 예전에 생각했던 것보다 훨씬 많은 것을 고전기 고대에서 얻었습니다. 그러나 중세인들이 입수할 수 있는 자료는 한정되었고 텍스트는 오류로 가득했습니다. 그러다 보니 그걸 바탕으로 내린 해석도 허황되기 일쑤였습니다. 고전기 고대의 저작을 거의 맨 처음으로 진정한 안목을 갖고 읽은 사람은 14세기를 살았던 복잡한 인물 페트라르카(Francesco Petrarca, 1304~1374)일 것입니다. 그는 인문주의의 기만적인 징조였습니다. 즉 상반되는 것인 명성과 고독, 자연과 정치, 웅변술과 자기계시를 좋아했던, 그야말로 최초의 근대인이라고 할 법한 인물이었습니다(그의 저술을 실제로 읽기는 어렵지만). 페트라르카는 그리스어를 배운 적이 없습니다. 그러나 그와 같은 시대에 살았으며 조금 나이가 적었던 보카치오(Giovanni Boccaccio, 1313~1375)는 그리스어를 배웠습니다. 그렇게 피렌체의 사상에 새로이 부활을 촉구하는 힘과 새로운 모범이 들어왔습니다. 피렌체를 아테네와 비교한 브루니는 앞서 투키디데스의 저작을 읽었습니다. 15세기 초의 30년 동안 피렌체에서는 고전이 새로이 발견되었고, 앞서 발견된 고전이 편집되었습니다. 학자가 교사이자 통치자였으며, 또한 도덕의 지도자였던 장대한

학문의 시대였습니다. 히에로니무스(Saint Hieronymus, 347?~419?)와 아우구스티누스(Aurelius Augustinus, 354~430) 등은 대개의 경우 중세 초의 교부로 묘사되지만, 르네상스 시대에는 이들을 서재에 앉아 있는 학자로 묘사한 그림이 많습니다. 책장에는 책이 잔뜩 쌓여 있고, 눈앞에는 원전이 펼쳐져 있으며, 지구의를 보면서 우주에 대해 명상합니다. 이처럼 소도구가 잘 갖춰진 서재 안에서 학자들은 제법 편안해 보입니다. 보티첼리가 그린 성 아우구스티누스도판27의 한결같은 정열은 의심할 여지없이 신에 대한 명상을 향하고 있습니다. 그러나 고전의 원문 속에서 진리를 탐구하던 학자도 그 정열에서는 뒤지지 않았습니다.

코시모 데 메디치(Cosimo de Medici, 1389~1464)가 산마르코San Marco수도원에 서고를 마련한 것은 인류의 사상적 진로를 바꿀 만한 새로운 계시가 들어 있을지도 모를 고귀한 원전을 수집하기 위해서였습니다. 이 서고는 평화롭고 속세와 동떨어져 보입니다. 그러나 거기서 맨 처음 행한 연구는 전혀 그렇지 않았습니다. 말하고 보니, 인문주의 시대의 캐번디시 과학연구소[106]였던 셈입니다. 이 조화를 이룬 아치형 천장 아래서 펼쳐지고 연구된 사본들은 물질이 아니라 정신의 폭발로서 역사의 진로를 바꿀 수 있었습니다.

그러나 그리스어와 라틴어 연구가 피렌체인의 사상, 표현 양식, 도덕적 판단에 영향을 끼친 것은 사실이지만 예술에 대한 영향은 그리 크지 않고 대체로 단편적이었습니다. 그리고 파치 예배당에서 볼 수 있는 것처럼 그들의 건축은 전혀 고대풍이 아닙니다. 그보다 앞선, 그리고 그 뒤로 나온 어떤 것과도 닮지 않은 이 밝고 엄밀한 구성양식은 도대체 어디서 유래했을까요? 실은 브루넬레스키라는 개인의 창안이었을 거라고 생각합니다. 그

106 1874년에 창립된 캠브리지대학교 실험물리학 연구소.

4 만물의 척도가 된 인간

도판27 산드로 보티첼리, 〈서재의 성 아우구스티누스〉, 1480년

러나 물론 그 시대의 어떤 요구를 만족시키지 않는다면 건축양식이라는 것이 뿌리 내릴 수는 없습니다. 형식이 가장 엄격했던 무역과 은행업의 규율이 완화되고 인간의 여러 능력을 한껏 발휘하는 일이 돈벌이보다 더 중요해졌을 때, 피렌체라는 활동무대에는 명석한 두뇌와 쾌활한 정신을 지닌 이들이 나타났습니다. 브루넬레스키의 양식이 그런 사람들의 요구를 만족시켰던 것이지요.

르네상스 건축의 시작으로 유명한 것, 예를 들어 파치 예배당이나 산 로렌초San Lorenzo 성당의 성구 안치실 등을 처음 보고는 규모가 작다며 실망하는 이들도 있습니다. 로마네스크와 고딕 건축의 위업에 비하면 규모가 작은 게 사실입니다. 신을 향한 건축들이 그렇듯 크기나 무게로 우리를 감동시키거나 압도하려 하지 않습니다. 모든 것이 인간에게 적절하도록 조정되어 있습니다. 거기에는 개인으로 하여금 완전히 도덕적이고 지적인 존재로서 자신의 권능을 더 의식하게 하려는 목적이 있습니다. 말하자면 인간의 존엄성을 주장한 것입니다.

인간의 존엄. 오늘날에는 와 닿지 않는 말입니다. 그러나 15세기 피렌체에서는 그 말이 지닌 의미가 아직 참신했으며 사람들을 활기차게 만드는 신념이었습니다. 인문학자이며 활동가였던 자노초 마네티(Giannozzo Manetti, 1396~1459)는 정치의 어두운 면을 잘 알고 있었음에도《인간의 존엄성과 탁월성에 관한 4권의 책》이라는 책을 썼습니다. 이것이야말로 브루넬레스키의 친구들이 구상하던 개념이었습니다. 상인들이 세운 오르산미켈레Orsan-michele 성당은 그 주위 벽감에 수호성자들의 등신대 조각들이 들어서 있습니다. 그중 한 점인 도나텔로(Donatello, 1386~1466)[107]가 만든 〈성 마르코〉를 보고, 미켈란젤로는 "이처럼 성실한 사람의 말이라면 누구든 믿지 않을 수 없겠다"라고 했습니다. 또 도나텔

107 건축의 브루넬레스키, 회화의 마사초와 함께 르네상스 예술의 선구자가 된 조각가.

로가 만든 제1차 세계대전 무렵의 병사를 떠올리게 하는 〈성 조르조〉도판28도 있습니다. 이 조각상은 이 성당의 신자들의 세속적 활동을 통괄한 인간성의 이상을 나타냅니다. 인간의 존엄을 나타내는 여러 증거로 가장 장대한 것은 같은 그룹에 속한 다른 사람, 마사초(Masaccio, 1401~1428)가 피렌체의 산타 마리아 델 카르미네 Santa Maria del Carmine 성당에 그린 일련의 프레스코입니다. 놀라운 군상입니다. 그림에는 도덕적·지적으로 장중하며 경박함이라고는 전혀 없는 사람들이도판29 담겨 있습니다. 이보다 겨우 30년 앞서 등장했던 베리 공과 그 신하들의 화려함과는 다른 세상에 사는 이들입니다. 하나의 문명을 이룩한 창시자들이라면 고대 이집트의 초기 4왕조 사람들을 떠올리게 되지만, 아무튼 그런 창시자들이 지녔을 법한 활력과 자신감이 마사초의 그림 속 인물들에게도 넘쳐납니다. 그러나 그들은 기독교의 사랑이라는 가르침을 따르는 사람들입니다. 성 베드로가 엄숙하게 거리를 걸을 때 그의 그림자는 환자를 치유합니다. 이와 쌍을 이루는 프레스코에서는 베드로와 제자들이 어느 가난한 여인에게 동냥을 베푸는데, 그 여인을 묘사한 방식은 조각적 효과가 탁월합니다.

위엄, 즉 도덕의 엄숙하고 묵직한 발걸음은 지성의 가벼운 발걸음을 동반하지 않는다면 지루해집니다. 파치 예배당 곁에는 마찬가지로 브루넬레스키가 설계한 산타 크로체 수도원이 있습니다. 고딕 성당이 신의 영광에 바친 찬가라고 한다면, 산타 크로체 수도원은 인간 지성의 승리를 즐거이 찬양하고 있습니다. 그 안에 들어가 앉아보면 인간의 가치라는 걸 금세 믿게 됩니다. 수도원 건물은 수학의 정리처럼 명확함, 간결함, 우아함이라는 특성을 지닙니다. 그리고 확실히 초기 르네상스 건축은 수학, 특히 기하학에 대한 정열을 바탕으로 삼았습니다. 물론 중세의 건축가들도 수학적인 기초에 근거해 설계했지만 엄청나게 복잡하고 스

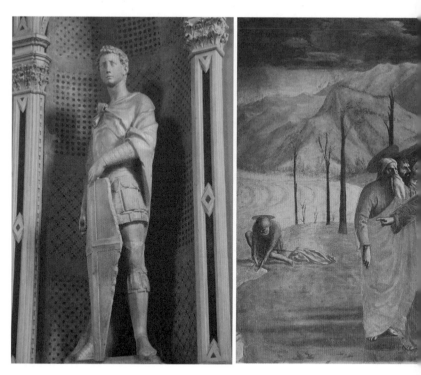

도판28 도나텔로, 〈성 조르조〉, 1415~1417년

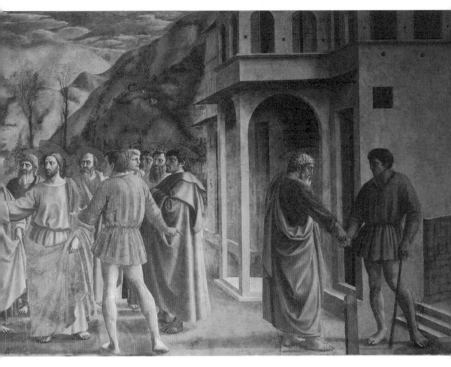

도판29 마사초, 〈성전세를 내는 그리스도〉, 산타 마리아 델 카르미네 성당, 1425년경

콜라 철학의 체계처럼 정교합니다. 르네상스 건축가들은 훨씬 단순한 기하학 도형, 즉 어떤 궁극적인 완전성을 갖는다는 정방형과 원형을 이용했습니다. 그들은 이 두 가지 형태는 인체에도 들어맞는다고 믿었습니다. 그리고 이 도형이 인체를, 또 인체가 이런 도형의 완전성을 보증한다는 관념을 갖고 있었지요. 이러한 생각은 고대 로마의 건축 이론가 비트루비우스[108]의 저술에 실려 있었기에 중세 건축가들에게도 알려져 있었습니다(클뤼니 수도원의 서고에는 비트루비우스의 사본이 있었습니다). 그러나 르네상스인들은 중세 사람들과 달리 해석했습니다. 비트루비우스의 설을 증명하기 위한 스케치와 동판화가 수십 점 남아 있는데, 가장 유명한 것은 레오나르도 다 빈치의 그림입니다. 수학의 측면에서 그 그림은 실은 엉터리가 아닐까 싶은 생각도 듭니다. 그러나 미학적으로는 의미를 지닙니다. 왜냐하면 인체에서 볼 수 있는 균형, 그리고 어느 정도까지는 인체가 갖는 부분들 사이의 관계가 표준적 조화에 대한 우리의 관념에 영향을 끼치기 때문입니다. 그래서 철학적 관점에서 보자면, 인간 존재의 두 부분인 육체와 지성을 균형 있게 조화시킬 수 있다는, 우리를 구원할 수도 있을 관념의 맹아가 담겨 있습니다. 우리가 믿기만 한다면요.

　　같은 접근방식이 투시화법perspective이라고 알려진 방식으로 회화에도 적용되었습니다. 이 방식은 공간 속에 자리 잡은 형태의 정확한 위치를 수학적 계산을 통해 평면 위에 옮길 수 있다는 생각에서 나왔습니다. 이 또한 브루넬레스키가 발명했다고 여겨지지만, 가장 좋은 예는 그의 두 친구 기베르티(Lorenzo Ghiberti, 1378~1455)와 도나텔로의 작품에서 볼 수 있습니다. 두 조각가가 만든 얕은 부조는 일종의 회화이기 때문입니다. 기베르티가 피렌체 세례당의 유명한 청동문에 만든 〈야곱과 에서Jacob and Esau〉도판

108　카이사르와 같은 시대에 베로나에서 태어났다. 《건축십서》를 저술했다.

4 문명과 자연을 향한 믿음

도판30 로렌초 기베르티, 〈천국의 문〉('야곱과 에서' 부분), 1425~1452년

30에서는 투시화법이 거의 음악적인 효과라고도 할 법한 공간적 조화를 이루고 있습니다. 도나텔로의 얕은 부조 〈소년의 발을 고쳐주는 파도바의 성 안토니오〉는 투시화법의 또 다른 사용방식을 보여줍니다. 예술가는 공간감을 강조함으로써 인물들을 더욱 실감나게 표현했습니다. 피렌체 사람들은 이 발명을 대단히 자랑스럽게 여겼고, 고대 사람들은 알지 못했을 거라고 생각했습니다 (나중에야 이런 생각이 틀렸음을 알게 되지만). 그리고 실제로 이 화법은 1945년까지 화가가 받는 필수 훈련의 한 부분이었습니다. 이것이 문명과 어떤 관계가 있는 걸까요? 처음 발명되었을 때는 모두 놀랐을 겁니다. 인간을 있는 그대로의 배경 속에 묘사하고 그 위치를 계산해 분명한 조화를 이룬 질서 속에 배열할 수 있다는 신념은 우주 만물 안에서 인간의 위치, 스스로의 운명에 대한 인간의 지배력에 관한 새로운 관념을 상징적으로 표현했습니다.

투시화법은 포장된 노면과 깊숙한 아케이드를 보여주는 데 유리했기에 도시를 묘사하는 수단이 되었습니다. 브루넬레스키가 애초에 이 화법을 이용한 그림은 피렌체 대성당 앞 광장, 그 복판에 있는 세례당을 그린 것입니다. 그러나 오늘날 남아 있는 순수하게 이론적인 투시도는 공상적인 도시, 건축에서의 온갖 조화, 사회 속의 인간에게 완벽한 환경을 그린 것입니다. 알베르티는 자신의 명저 《건축론De re aedificatoria》에서 "젊은이들이 그 나이에 으레 있기 마련인 장난기나 어리석은 짓에서 마음을 돌릴 수 있고, 또 멋진 주랑 현관에서 나이 든 이들이 한낮의 더위를 피하며 서로를 돌볼 수 있는" 공공장소의 필요에 대해 논했습니다. 알베르티로부터 커다란 영향을 받은 피에로 델라 프란체스카(Piero della Francesca, 1416?~1492)가 더할 나위 없이 조화로운 이상도시를 그렸을 때, 알베르티가 한 말이긴 하나 그 비슷한 문장을 염두에 두었다 해도 이상하지 않습니다. 피렌체의 초기 르네상스는 일

종의 도시문화, 본래 통용되던 의미로 부르주아 문화였습니다. 사람들은 거리와 광장, 작업장에서 시간을 보냈습니다. 선한 피렌체인은 "항상 일터에 있다sta sempre a bottega"라고 피렌체의 어느 도덕주의자moralist는 말했습니다. 그리고 일터는 완전히 공개되어 있었습니다. 수성의 영향 아래에 있는 여러 활동[109]을 나타낸 15세기 동판화를 보면 작업장이 훤히 드러나 있어서 길을 오가는 사람들이 들여다볼 수 있고, 경쟁자가 가차 없이 비판할 수 있었습니다.

르네상스의 미술사가 바사리(Giorgio Vasari, 1511~1574)[110]는 다른 곳이 아닌 피렌체에서 인간이 미술의 완성에 이른 건 무엇 때문인지 (사뭇 그답게) 자문했고, 그 답으로 '비평정신, 즉 지성을 그 본성대로 자유롭게 펼치고 평범함을 허락하지 않는 피렌체의 기풍'을 들었습니다. 그리고 피렌체의 직인들 사이에 벌어졌던 이처럼 가혹하고 무의미한 경쟁은 기술적 기준을 한층 더 엄격하게 했을 뿐만이 아니라, 지식인인 후원자와 직인 사이에 몰이해라는 간극이 전혀 없었음을 짐작케 합니다. 속물처럼 보이지 않으려고 예술작품을 이해하는 것처럼 구는 현대인을 본다면 피렌체 사람들은 어처구니없어 했겠지요. 그들은 강건했습니다. 1428년에 브루니가 그랬던 이래로 많은 이들이 피렌체 사람들을 아테네 사람들과 견주었습니다. 피렌체 사람들이 더 현실적이었습니다. 아테네 사람들이 철학적 논의를 좋아했던 것과 달리 피렌체 사람들의 주된 관심사는 돈벌이, 어리숙한 사람들을 놀리는 끔찍스러운 장난질이었습니다. 그러나 피렌체 사람들은 그리스 사람들과 공통점이 많았습니다. 피렌체 사람들은 호기심이 왕성하고 대단히 지적이며 자신의 사상을 구체적인 것으로 만드는 역량이 있었습

109 수성은 동시에 로마 신화에서 상업, 기술, 웅변을 관장하는 신 메르쿠리우스를 가리킨다. 그리스 신화에서는 헤르메스에 해당한다.
110 화가이자 저술가. 《미술가 열전》을 썼다.

니다. 여태껏 남용되어온 '아름다움'이라는 말을 들먹이는 게 망설여지지만, 이를 대신할 말 역시 떠오르지 않습니다. 아테네 사람들과 마찬가지로 피렌체 사람들은 아름다움을 사랑했습니다. 그들을 아는 사람들은 다들 이 점에 놀랐습니다. 15세기 피렌체의 장날은 말다툼이나 거친 억양 때문에 오늘날의 장날과 비슷했을 것입니다. 그러나 큰 소리로 외치거나 흥정하는 농부들의 머리 위로, 그들의 회당인 오르산미켈레 성당 벽감에 자리 잡은, 유백색 지극한 아름다움의 정수라고 할 법한 루카 델라 로비아(Luca della Robbia, 1400~1482)[111]의 〈성모자 상〉이 보입니다. 그리고 산타크로체 성당 안에 있는 브루니의 묘비 옆에는 도나텔로가 만든 부조 〈수태고지〉가 있습니다. 성격과 인생의 극적 요소에 정통했고, 주름이 깊이 잡힌 학자풍 이마를 묘사하는 걸 좋아했던 이 거장은 피렌체풍의 미적 감각을 갖추고 있었습니다. 그가 만든 성모의 머리 부분은 기원전 5세기에 아테네의 기념비에 장식되었던 부조를 떠올리게 합니다. 그리고 성모가 앉아 있던 의자의 형태는 이 닮음이 우연이 아님을 증명합니다. 도나텔로는 청동으로 〈다윗〉도판31을 만들면서 고대인이 이상으로 삼았던 육체미에 좀 더 솔직한 찬사를 보냈습니다. 예를 들어 〈다윗〉의 머리 부분은 하드리아누스 황제(76~138)[112]가 총애한 미소년 안티누스에서 유래합니다. 그럼에도 도나텔로의 작품을 훨씬 더 매혹적인 것으로 만드는 건 거기에 담긴 피렌체적인 특징입니다.

　　15세기 피렌체의 분위기를 떠올리기에 가장 좋은 장소 중한 곳은 감옥이며 경찰서이기도 했던 바르젤로Bargello 궁입니다. 거기에는 도나텔로가 만든 〈다윗〉처럼 피렌체풍 상상력에서 태어난 걸작뿐 아니라 피렌체 유명인사들의 초상이 수장되어 있기 때

111　종교적 희열을 천진난만하게 표현한 것으로 알려진 피렌체의 조각가.
112　로마제국 제14대 황제.

도판31 도나텔로, 〈다윗〉, 1435~1440년

문입니다. 이 긍지 높은 개성의 주인공들은 후세를 위해서 자신의 풍모를 남기고자 했습니다. 14세기에도 개인의 초상은 두세 점 있었습니다. 단테, 페트라르카, 프랑스 왕 샤를 5세, 장 드 베리 공작 같은 이들의 초상이 있지만 이것들은 예외적입니다. 중세의 그림들은 사람을 각각의 지위에 맞춰 묘사했습니다. 산타 마리아 노벨라 성당의 스페인 예배당에 그린 그림은 세부 묘사가 생생하지만, 교황, 군주, 주교들의 모습은 틀에 박혀 있습니다. 즉 고딕 세계에서는 그림을 보면 그들의 신분을 알 수 있었지요. 하나 더 예를 들자면, 중세에 수많은 대성당을 세운 사람들이 어떻게 살았는지 우리는 아는 게 전혀 없지만, 브루넬레스키에 대해서는 그의 친구가 쓴 장대하고 상세한 전기를 통해 알 수 있습니다. 게다가 14세기 후반 피렌체 사람들은 고대 로마의 풍습을 모방해 데스마스크를 만들기 시작했기에 브루넬레스키의 데스마스크도 복제품으로 남아 있습니다. 초기 르네상스인의 전형이라고도 할 수 있는 알베르티는 두 점의 청동 부조에 자신의 초상을 담았습니다. 고집이 세고 영리한 경주마처럼, 그는 자존심이 세고 날렵했습니다. 알베르티는 자서전도 썼는데, 아니나 다를까 겉치레로도 겸양을 떨지 않았습니다. 그는 더할 나위 없이 난폭한 말이라도 자신이 타면 얌전해졌고, 자신은 어느 누구보다도 물건을 멀리 던질 수 있었고, 높이 뛰어오를 수 있었고, 일에서도 엄청나게 정력적이었다고 썼습니다. 그는 또 모든 약점을 어떻게 극복했는지 피력하면서 그러한 것도 "인간은 의지만 있으면 모든 것을 할 수 있기 때문이다"라고 덧붙였습니다. 우리는 이 말을 초기 르네상스의 모토로 삼을 수도 있겠지요.

　　사실적인 초상화법, 즉 내면생활을 나타내기 위해 각 개인의 얼굴 곳곳에 스민 특징을 사용하는 수법은 피렌체의 발명이 아니었습니다. 이탈리아의 발명도 아니었습니다. 그것은 플랑드

르에서 발명되어 얀 반 에이크(Jan van Eyck, 1395?~1441)의 작품 속에서 완성에 이르렀습니다. 반 에이크처럼 냉정한 눈길로 인간의 얼굴을 바라보고 그처럼 섬세한 손으로 자신이 발견한 걸 기록한 이는 여태껏 없었습니다. 그러나 실은 그의 모델이 된 인물 중에는 아르놀피니와 알베르가티를 비롯한 이탈리아 사람이 많았습니다. 양모 무역, 은행업, 교황의 외교관 등 국제적 세계의 일부를 이루는 이들이었지요. 그리고 아마도 그러한 사회 내부에 있었기에 이 문화적이고 명민한 인물들은 자신의 성격이 훤히 드러난 것도 받아들였을 테지요. 반 에이크의 성격 탐구는 얼굴을 뛰어넘어 확장되었습니다. 그는 사람들을 배경 속에 두었습니다. 아르놀피니 부부의 초상 속에서 그는 부부의 일상생활의 세부, 가령 브뤼헤의 질퍽거리는 거리를 걸을 때 신었던 나막신, 품종을 알 수 없는 강아지, 벽에 걸린 볼록 거울, 그리고 특히 벗신 유리로 제작한 샹들리에를 정성껏 묘사했습니다. 예술사의 여러 법칙을 거스르는 기적으로 그는 마치 델프트Delft의 요하네스 페르메이르(Johannes Vermeer, 1632~1675)[113]가 관찰한 것처럼 경험에 밀착한 터치로 햇빛에 감싸인 부부의 모습을 우리에게 보여줍니다.

피렌체 사람들은 플랑드르 화가들과 같은, 분위기에 대한 섬세한 감수성은 전혀 나타내지 않았습니다. 피렌체 사람들은 조각에 열중했습니다. 그러나 그들은 그 흉상을 가지고 플랑드르적이라 할 사실성을 성취했습니다. 피렌체의 명사들을 묘사한 이들 흉상은 빅토리아 여왕 시대에 찍은 사진 속 자신감 넘치는 얼굴과 무척 닮았습니다. 안토니오 로셀리노(Antonio Rossellino, 1427~1479)가 만든 조반니 첼리니의 흉상은 지적인 일에 종사하는 인간을 나타냅니다. 흉상의 모델은 의사인데, 그 얼굴에 드리

113 네덜란드의 풍속화가. 〈진주 귀걸이를 한 소녀〉 등 실내에 들어오는 빛을 받는 여성들을 그린 고요한 분위기의 그림으로 유명하다.

운 주름은 경험적인 지혜의 현현입니다. 사실 첼리니는 주치의로서 도나텔로의 생명을 구하기도 했습니다. 베네데토 다 마이아노(Benedetto da Maiano, 1442~1497)가 만든 피에트로 멜리니 상은 어느 시대에나 볼 수 있는 실업가의 얼굴입니다. 알베르티가 쓴 어떤 대담 가운데 한 인물이 이렇게 말했습니다. "뛰어난 일에 손을 댄다면 돈을 버는 것이 최고선입니다. 왜냐하면 우리들이 파는 것은 자신의 노동이며 상품은 그저 옮겨질 뿐이니까요." 이 대담이 기록된 것은 실제로 1434년이지 1850년이 아닙니다. 만약 멜리니 상에 19세기의 의복을 입혔대도 누구 한 사람 의심하지 않았을 정도입니다.

그러나 개방적인 실리주의의 분위기라는 설명만으로는 상황에 대해 알 수 있는 게 별로 없습니다. 15세기 중엽 이후 피렌체의 지적 생활은 1430년대의 건실한 공공적 인문주의와는 전혀 다른 방향으로 흘러갔습니다. 피렌체는 그저 명목상으로만 공화국이었으며, 30년 가까이 사실상 피렌체를 통치한 이는 범상치 않은 인물 로렌초 데 메디치(Lorenzo de Medici, 1449~1492)였습니다. 은행가로 활약했던 아버지와 할아버지가 그의 길을 닦아놓았습니다. 로렌초 자신은 은행가가 아니었습니다. 오히려 그는 가문의 재산을 대부분 탕진했습니다. 그러나 그는 천재적인 정치가였기에 권력을 동반하는 현실과 그 외면적 허식을 구분할 수 있었습니다. 그가 쓴 시집의 표지 그림도판32에는 피렌체의 거리에서 평범한 시민처럼 차려입은 그를 소녀들이 둘러싸고 발라드를 노래하는 장면이 담겨 있습니다. 인쇄된 이 소박한 표지와 베리 공의 화려한 사본은 어쩌면 이리도 다를까요? 실제로 로렌초는 뛰어난 시인이었고, 다른 시인들과 학자와 철학자들의 후원자로서도 대단히 훌륭했습니다. 그는 시각예술에는 별로 흥미가 없었습니다. 그가 피렌체를 다스리던 시절을 떠올리게 하는 명화는 그

도판32 로렌초 데 메디치 시집의 표지

의 사촌 로렌티노가 주문한 그림입니다. 피렌체의 미적 감각이 가장 난숙하고 특이한 형태로 나타난 작품인 〈봄〉도판33과 〈비너스의 탄생〉은 보티첼리가 로렌티노를 위해 그린 것이었습니다. 〈봄〉의 주제는 고대 로마의 시인 오비디우스Ovidius의 《변신 이야기Metamorphoses》에서 가져왔는데, 이 고전적 착상에 중세의 다양한 요소가 작용해 새로운 복잡함을 자아내고 있습니다. 마치 고딕 후기의 태피스트리처럼, 이교의 신들이 울창한 나뭇잎을 배경으로 요동하고 있습니다. 상상력에 의한 조화와 융합이 어쩌면 이리도 놀랄 만한 위업을 이루었을까요? 머리 부분에 대해 말하자면, 이것은 오늘날 우리들에게 고대의 봉곳한 부드러운 달걀 형태보다도 훨씬 많은 의미를 함축한 미의 발견입니다. 보티첼리의 또 한 가지 우의적이고 은유적인 걸작 〈비너스의 탄생〉은 그와 동시대의 시인 폴리치아노(Angelo Poliziano, 1454~1494)에서 유래했습니다. 폴리치아노는 신플라톤주의[114]로 알려진 후기 그리스 철학의 유파에서 영향받은 섬세한 피렌체인 집단의 일원이었습니다. 신플라톤파와 같은 이교도의 철학과 기독교 정신을 조화시키는 것이 그들의 야심이었습니다. 따라서 보티첼리의 비너스도 이교적인 애욕의 여신으로 남는 것이 아니라 창백하고 내성적이며 성모마리아상에 녹아듭니다.

　　개인은 15세기 초에 피렌체에서 발견되었습니다. 그건 틀림없는 사실입니다. 그러나 15세기의 마지막 사반세기 동안 북부 이탈리아 각지에서 르네상스가 전개됩니다. 페라라, 만토바, 그리고 그중에서도 아펜니노 산맥 동편에 자리 잡은 변두리 도시 우르비노Urbino의 작은 궁정도 르네상스에 한몫했습니다. 우르비노 궁정에서 펼쳐진 생활은 서구 문명이 다다랐던 절정의 하나라고 할 수 있겠지요. 초대 우르비노 공 페데리고 몬테펠트로(Fed-

114　플라톤의 사상과 동양적 신비주의를 결합시킨 한 유파. 3세기 무렵 알렉산드리아에서 시작했다.

erico da Montefeltro, 1422~1482)가 높은 수준의 교양을 지닌 지식인이었을 뿐 아니라 당대 최고의 명장general이었고 주변 지역의 악당들로부터 영지를 지켜낼 수 있었다는 점이 그 이유입니다. 페데리고는 열렬히 서재를 수집했습니다. 귀중한 책을 장식하기 위해 그린 초상에서 그는 책을 읽고 있습니다. 그러나 또 다른 그림 속에서는 완전무장한 모습으로 (에드워드 4세로부터 받은) 가터 훈장을 다리에 차고 발치에는 투구를 놓고 있습니다. 애초에 그의 궁전은 거의 난공불락이라고 말할 수 있는 바위 위에 세운 요새였습니다. 오랜 고투 끝에 겨우 상황이 안정되자 개축할 수 있었는데, 그 결과 우아함과 섬세함으로 세상에서 가장 아름다운 건축물의 하나가 되었지요.

우르비노의 궁전은 독자적인 양식으로 지어졌습니다. 아케이드를 배치한 중정은 브루넬레스키가 설계한 회랑처럼 경쾌하지는 않지만, 그 차분함은 시대를 초월합니다.도판34 어느 방이나 채광과 통풍이 좋고, 또 균형이 완전하게 잡혀 있기 때문에 우리는 기분이 들떠서 어느새 구석구석 걸어 다니게 됩니다. 사실 궁전을 걸어 다니면서 압박감과 피로감을 느끼지 않는 유일한 곳일 겁니다. 하지만 기이하게도 이 궁전을 누가 설계했는지는 알 수 없습니다. 라우라나라는 유명한 요새 건축가가 기초공사를 맡았지만, 그는 내부 공사에 착수하기 전에 우르비노를 떠났습니다. 우리는 이 건축물에 우르비노 공 자신의 성격이 담겨 있다고 할 수 있을 겁니다. 이 점은 궁전을 드나들며 책을 납품했던 서적상 베스파시아노 디 비스티치(Vespasiano da Bisticci, 1421~1498)가 쓴 우르비노 공의 전기에서도 알 수 있습니다. 우르비노 공의 인간성을 보여주는 이 책에서, 디 비스티치가 공에게 "나라를 지배하는 데 필요한 것은 무엇입니까?"라고 묻습니다. 그러자 공은 "에세레 우마노(essere umano, 인간적일 것)"라고 대답합니다. 누가 이 궁

도판33 산드로 보티첼리, 〈봄〉, 1480년경

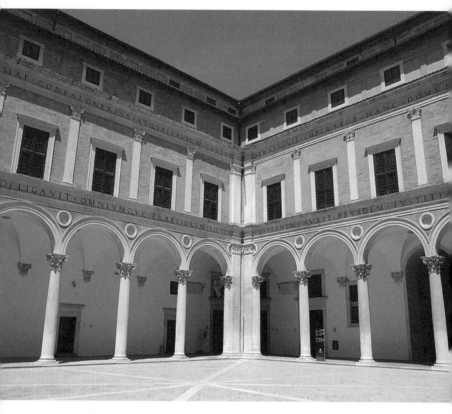

도판34 우르비노 궁의 중정

전의 양식을 생각해냈든 간에 거기에 충만한 것은 이러한 정신입니다.

문명의 일부로서 우르비노의 궁전은 15세기라는 틀에 담을 수 없습니다. 전성기 르네상스를 대표하는 건축가인 브라만테는 우르비노에서 태어났으니 궁전의 건축에 관여했을지도 모릅니다. 우르비노의 궁정화가였던 조반니 산티는 어느 궁정에서나 있었을, 그리고 우르비노 궁정에서도 항상 환영받는 부류의 인물로 세상 이야기를 좋아하는 평범한 사람이었습니다. 귀부인들 사이에서 자수 밑그림이라도 필요하면 "산티 할아버지에게 부탁하죠"라고 했을 것입니다. 산티는 입궁할 때 수려하고 귀여운 아들 라파엘로를 데려왔습니다. 뒷날 서구 문명의 상상력이 전개되는 과정에서 커다란 몫을 맡게 된 라파엘로는 이곳 우르비노의 궁전에서 일찍부터 조회와 균형, 그리고 고상한 몸가짐을 배웁니다.

고상한 몸가짐. 그것은 우르비노에서 나온 또 하나의 결실이었습니다. 페라라나 만토바와 같은 이탈리아의 여타 궁정과 마찬가지로 청년들은 교육을 완수하기 위해 우르비노의 궁정으로 갔습니다. 고전을 읽는 것, 우아하게 걷는 것, 조용하게 이야기하는 것, 뒤에서 남의 험담을 하거나 서로 정강이를 걸어차거나 하지 않고 경쟁하는 것, 즉 신사다운 몸가짐을 배우는 것입니다. 페데리고의 아들이고 후계자였던 구이도발도 치하에서 신사의 이념에 고전적인 표현을 입힌 것은 발다사레 카스틸리오네(Baldassare Castiglione, 1478~1529)가 저술한 《궁정론 *Il Cortegiano*》이라는 책이었습니다. 이 책이 끼친 영향은 어마어마했습니다. 신성로마제국의 황제 카를 5세(Karl V, 1500~1558)는 침상에 책을 세 권 두었는데 성서와 마키아벨리의 《군주론》, 그리고 카스틸리오네의 《궁정론》이었습니다. 1백 년이 넘도록 《궁정론》은 만인에게 좋은 몸가짐의 전형을 심어주었습니다. 실제로 그것은 예의작법

의 안내서를 훨씬 뛰어넘습니다. 카스틸리오네가 저술한 신사의 이념은 진정한 인간적 가치에 바탕을 두기 때문입니다. 모름지기 신사란 남의 감정을 상하게 하거나 자신을 뽐내서 사람들에게 열등감을 안겨주어서는 안 됩니다. 신사는 편안하고 젠체하지 않는 태도를 취해야만 하지만, 단순한 속물이어서는 안 됩니다.《궁정론》의 마지막을 장식하는 것은 사랑에 대한 감동적인 이야기입니다. 보티첼리의 〈봄〉이 중세적 세계와 이교적 신화를 융합시키듯, 카스틸리오네의《궁정론》은 중세의 기사도를 플라톤의 이상적인 사랑과 융화시켰습니다.

우르비노의 궁정이 페데리고와 구이도발도 아래에서 문명사의 한 가지 절정을 이룬 것은 분명합니다. 같은 것이 우르비노만큼은 아니라 해도 만토바에 대해서도 해당합니다. 만토바의 궁전에는 우르비노의 궁정과 같은 마음을 들뜨게 만드는 밝음과 투명함이 없습니다. 그러나 이탈리아 궁정에서 문화적 생활이 어떤 것이었는지를 다른 어느 곳보다 잘 보여주는 방이 그 궁전 안에 있습니다. 궁정화가 안드레아 만테냐(Andrea Mantegna, 1431~1506)가 그 방을 꾸몄습니다. 천장에는 로마 역대 황제의 흉상을 그렸지만, 그 아래로는 고대가 아니라 당대의 광경이 펼쳐집니다. 곤차가Gonzaga 가문의 사람들과 기르던 개, 나이 든 신하들, 그리고 그 가문에서 데리고 있던 난쟁이 한 사람을 등신대로 그린 것입니다(아마도 예술사상 처음으로 그려진 등신대 초상화겠지요). 후작부인은 딱딱하게 정면을 향하고 있지만 전체 그룹의 태도는 놀랍도록 자연스럽습니다.도판35 소녀가 "사과 먹어도 돼?"라고 물어도 모친은 후작이 지금 비서에게서 어떤 소식을 받았는지 알고 싶은 마음뿐입니다. 실제 그 소식은 가문의 아들이 추기경으로 서위를 받았다는 좋은 소식입니다. 또 다른 그림에서는 후작이 어린 자식들을 데리고 추기경이 된 아들을 맞으러 갑니다. 무

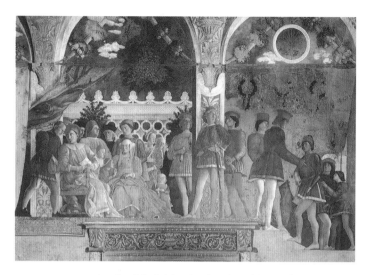

도판35 안드레아 만테냐, 〈만토바 공작 궁〉 '신부의 방', 1465~1474년

척이나 유쾌하고 기분 좋은 환영 장면입니다. 아직 어린 아이들 중 한 명이 부친의 손을 잡고 작은 남자아이가 형의 손을 잡고 있습니다. 16세기 동안 유럽에서 점점 커져 17세기 베르사유Versailles에서 정점에 달한, 상스럽고 거드름 피우는 모습이 아직 거기에는 없습니다. 만테냐의 붓으로도 신임 추기경을 고승의 전형처럼 그리지 않았다는 점을 짚고 넘어가야 합니다. 여기서 우리들은 명백한 사실을 떠올립니다. 즉 이러한 종류의 사회조직은 통치자의 개인적 성격에 의해 좌우된다는 사실입니다. 신을 경외하고 신민들에게서 아버지라고 칭송받았던 페데리고 몬테펠트로가 다스리는 나라가 있는가 하면, 이웃한 나라에는 가장 전위적인 연출가조차 무대에 올려도 좋을까 망설일 만한 짓을 저지르며 '리미니의 늑대'라고 불렸던 시지스몬도 말라테스타(Sigismondo Pandolfo Malatesta, 1416~1468)[115]가 있었습니다. 그런데 몬테펠트로와 말라테스타가 함께 알베르티를 불러들였고 피에로 델라 프란체스카에게 초상을 그리게 했습니다.

이 대목이 르네상스 문명의 약점을 보여줍니다. 이만큼 노골적이지는 않지만, 또 한 가지 약점은 르네상스 문명이 소수의 사람들에게 의존했다는 점입니다. 공화국 시절 피렌체에서도 르네상스는 비교적 소수의 사람들에게만 영향을 끼쳤고, 우르비노와 만토바와 같은 곳에서는 대부분 궁정에 국한되어 있었습니다. 현대적 의미에서의 평등에 어긋나지만, 만약 문명이 이와 달리 민중의 의사에 좌우되었더라면 어느 정도까지 발전했을지 생각해 보지 않을 수 없습니다. 예이츠는 '만약 민중이 그림을 원했다는 것을 증명할 수 있다면 더블린 시립미술관에 기부하겠다고 약속했던 어느 부자'에 대한 시를 썼을 때 실제로 우르비노를 예로 들었습니다.

115 살인, 강간, 근친상간, 위맹 등 수많은 죄를 저지른 전제군주.

재능 있는 사람들에게 그 길을 알려주려고
바람 부는 우르비노 언덕 위에
궁정의 귀감으로서 학교를
세웠을 적에 구이도발도는
양치기들의 의향을 알려고
사자를 여기저기 보내지 않았다.

궁정 같은 건 여러분 마음에 들지 않을지도 모르지만, 어떤 단계에서 인간이 무언가 엉뚱한 일을 오로지 그것만을 위해서 하고 싶고, 할 가치가 있다는 이유만으로 행할 수 있는 유일한 장소가 궁정입니다. 또 때로는 개인이 저마다 그처럼 제멋대로인 데다 쓸데없는 행동을 통해서 사회의 잠재력을 발견하는 경우도 있습니다. 가끔 그런 생각이 드는데, 15~16세기에 사람들이 저명인사의 장례식이나 결혼식을 위해 만들곤 했던 간이 목조 건물은 건축가들에게 시험을 하거나 공상할 수 있는 기회를, 그러니까 정교한 원가 계산이 요구되는 오늘날의 건축물과는 비할 데 없는 기회를 건축가들에게 주었던 것입니다.

하지만 그렇더라도 우르비노의 궁전의 사치스럽고 화려한 방을 보고 나서는 '밭에서 일하는 사람들이나 예이츠의 짐작대로 구이도발도가 취미나 행실에 관한 일로 그 의견을 물어보려고 하지 않았던 양치기들은 도대체 어떻게 되는 것인가'라고 생각하게 됩니다. 그들 나름의 문명을 일구지는 않았을까요? 문명화한 시골은 분명히 존재합니다. 포도밭과 올리브 나무의 언덕들과 사이프러스 나무의 수직선이 돋보이는 토스카나 지방의 풍경을 바라보고 있으면 초시대적 질서라는 인상을 받습니다. 한때 숲과 늪지로서 구분되지 않고 혼란스러웠을 것입니다. 그리고 혼돈 속에

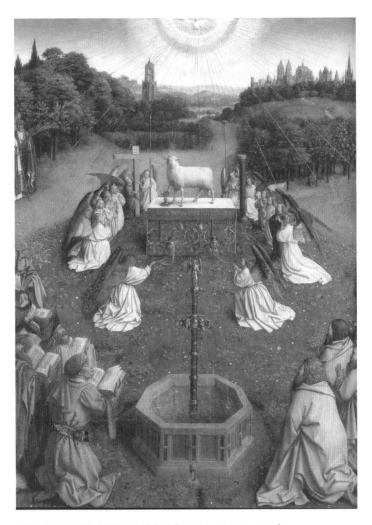

도판36 얀 반 에이크, 〈어린 양에 대한 경배〉(가운데 아래 부분), 1432년

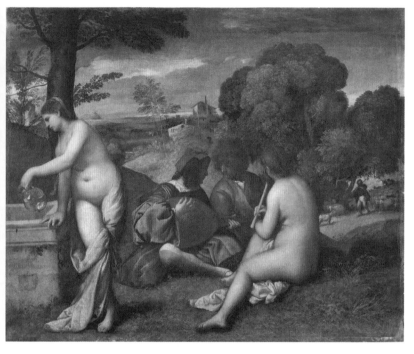

도판37 조르조네(또는 티치아노), 〈전원의 합주〉, 1508~1509년

서 질서를 찾아내는 것이 문명의 과정입니다. 그러나 이 오래되고 소박한 문명에 대해서는 농가 자체가 더할 나위 없는 기록입니다. 농가에서 볼 수 있는 고상한 균형은 이탈리아 건축의 기초인 것 같으며, 르네상스 시대의 사람들은 이런 시골을 보면서 땅을 갈거나 하는 장소로서가 아니라 말하자면 지상의 낙원으로 여겼을 것입니다.

유럽 회화에서 최초의 풍경화인 반 에이크의 〈어린 양에 대한 경배〉도판36의 배경에도 시골은 그런 식으로 묘사되었습니다. 전경은 중세의 다른 그림처럼 세밀하게 그렸지만, 우리 시선은 짙푸른 녹색의 월계수와 감탕나무 너머로 저 멀리 환하게 빛나는 곳으로 이끌립니다. 자연에 대한 인식은 도피하고픈 욕망이나 더 나은 생활에 대한 희망과 벌써 결부되어 있었고, 중세 후기에 이르면 화가들은 우아한 사람들, 심지어 성모마리아마저도 꽃과 수풀이 우거진 지면에 앉아 있는 모습으로 그렸습니다. 그 뒤 르네상스 전성기인 16세기 초에 베네치아의 화가 조르조네 (Giorgione, 1478~1510)는 자연과의 그러한 행복한 접촉을 더욱 분명하게 관능적인 것으로 바꾸어놓았습니다. 고딕풍 정원에서 풍성한 여러 겹의 의복에 감싸여 있던 귀부인들은 조르조네 앞에서 알몸이 되었습니다. 그런 결과로 그가 그린 〈전원의 합주〉도판37는 유럽 예술의 새로운 장을 열었습니다. 조르조네는 역사의 흐름을 뒤흔든, 종잡을 수 없고 영감에 찬 혁신자 가운데 한 사람이었습니다. 그는 문명인에게 위안이 되는 환상을, 20년쯤 앞서 산나차로(Jacopo Sannazzaro, 1456~1530)라는 시인이 퍼뜨린 불멸의 장소 아르카디아 신화[116]를 이 그림에 담았습니다. 물론 그건 그저 신화일 뿐입니다. 시골 생활은 이와 전혀 다릅니다. 소풍을 가면 개미가 도시락에 몰려들고 벌이 술잔 주위를 윙윙 날아다닙니다. 그

116 아르카디아에서는 사람이 늙지도 않고 죽지도 않았다고 전해진다.

러나 목가적 환상이 테오크리토스[117]와 베르길리우스에게 영감을 주었으며, 중세에도 어느 정도 알려져 있었습니다. 조르조네는 이 신화가 애초에 이교도적이라는 걸 알고 있었습니다. 〈전원의 합주〉에서 묘사된 양지와 음지의 기분 좋은 대조, 바람에 나부끼는 나뭇잎, 류트 소리와 어울려 졸졸 흐르는 물소리. 이 모든 관능적인 즐거움을 표현하려면 고대 조각의 형식과 리듬이 필요합니다. 아르카디아는 피렌체의 인문주의자들이 내세웠던 공화주의적인 미덕과 마찬가지로 고대에 대한 찬사이면서, 또한 인간 재발견의 한 부분이었습니다. 지적인 특질이라기보다는 오히려 관능적 특질에서 인간을 재발견한 것이었습니다.

조르조네가 그린 목가적인 그림을 보면 우리 인간이 지닌 여러 능력 사이의 균형, 그리고 그 능력의 행사가 완전한 경지에 도달한 듯한 느낌입니다. 그러나 역사에서 완전한 경지에 도달했다고 여겨지는 바로 그 시점이야말로 위험한 징후가 따르는 법입니다. 그래서 조르조네 자신은 우리에게 〈폭풍〉도판38으로 알려진 불가사의한 그림에서 그런 징후를 보여줍니다. 도대체 무슨 일이 벌어지고 있는 걸까요? 아기에게 젖을 먹이고 있는 거의 벌거벗은 여성, 번개의 섬광, 쓰러진 원주는 무엇을 의미하는 걸까요? 알고 있는 사람은 아무도 없고 알았던 사람도 없습니다. 조르조네가 살아 있던 무렵에는 이 그림이 병사와 집시를 그린 것이라고 했습니다. 여기에 무슨 의미가 있다고 하더라도 이 그림에는 인간 이성의 긍정적인 면에 대한 신뢰는 전혀 나타나 있지 않습니다.

"인간은 하고자 하면 무슨 일이라도 할 수 있다." 알베르티가 한 말입니다. 그야말로 인간의 능력을 벗어난 모든 외적 작용에 대해서는 물론이고, 저마다 개인에게 들러붙어 떨어지지 않는 여러 가지 공포나 과거에 대한 환상 등을 떠올리면 이 말은 순진

117 기원전 3세기 무렵 활동한 그리스 시인. 목가의 창시자.

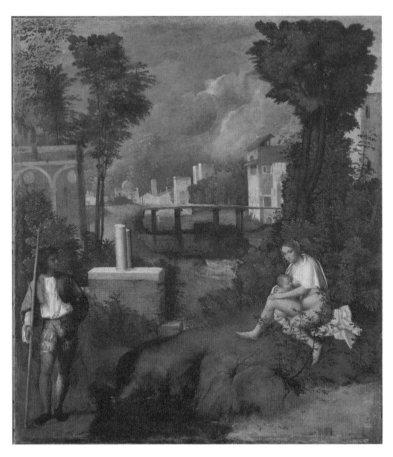

도판38 조르조네, 〈폭풍〉, 1503~1509년

도판39 조르조네, 〈늙은 여인〉, 1500~1510년

하기 짝이 없습니다. 육체의 아름다움을 열렬하게 사랑했던 조르 조네가 노파의 모습을 그려서는 '시간과 함께Col Tempo'라고 제목을 달았습니다.도판39 그림 속 노파도 자세히 보면 예전에는 미녀였음을 알 수 있습니다. 이는 뒷날 햄릿이 한껏 내보일 염세주의, 종교에 기대지 않는다는 점에서 미증유의 염세주의를 보여주는 걸작 가운데 하나입니다.

사실 초기 이탈리아의 르네상스 문명은 기반이 그리 넓지 않았습니다. 항상 그렇듯이 소수의 선각자들은 지식과 지성뿐 아니라 기본적인 인식에서도 다수와 너무 떨어져 있었습니다. 두 세대에 걸쳐 등장했던 최초의 인문주의자들이 세상을 떠났을 때 그들의 운동은 실로 중대한 영향을 하나도 남기지 않았습니다. 오히려 인간 중심의 가치기준에서 떨어져 나가려는 반동이 생겨 났지요. 다행히도 그들은 이성과 명석함, 그리고 조화로운 균형을 존중하고 개인의 힘을 신뢰하는 각 세대의 사람들에게 조각, 회화, 건축이라는 형태로 일종의 전언을 남겼습니다.

5

영웅이 된 예술가

장면은 피렌체에서 로마로 바뀌었습니다. 실용주의자들, 날렵하
고 재치 있는 사람들, 가벼운 걸음걸이, 우아한 거동이 두드러지
는 도시 피렌체와 달리 로마는 육중한 무게가 있는 도시입니다.
인간의 희망과 야심을 산처럼 높이 쌓아올린 퇴비 덩어리, 그 장
식은 벗겨지고 흐릿해져 알아볼 수도 없고, 옛 제국의 찬란함도
황폐할 대로 황폐해져 옛 황제 마르쿠스 아우렐리우스 동상[118]만
이 햇빛 속에 십 수세기 동안이나 서 있는 도시, 여기는 로마입니
다. 공간의 규모도 달라졌습니다. 여기는 바티칸 궁전의 중정입니
다. 중정 끄트머리에는 건축가 브라만테가 세운 전망대가 있는
데, 이곳은 벨베데레^{Belvedere}라는 이름으로 알려져 있습니다. 거
기서 교황은 오래된 도시를 내려다보며 그 아름다움을 만끽했습
니다. 전망대는 등신대 초상을 두기 위한 것도 아니면서 벽감 모
양인데다 무척 커서 '일 니초네^{il nicchione}', 즉 '괴물 벽감'이라고 불
렸습니다. 이는 1500년 무렵의 르네상스 문명을 압도한 커다란
변화를 보여주는 확고한 징후입니다. 우리는 자유롭고 활동적인
사람들의 세계를 지나 이제 거인과 영웅의 세계로 들어왔습니다.

　　이 '괴물 벽감' 안에는 거구의 남자가 쏙 들어갈 만큼 커다
란 청동제 솔방울이 놓여 있습니다. 먼 옛날 거인의 세계, 즉 고대

118　기독교를 공인한 콘스탄티누스의 동상으로 오인되어 중세를 거치는 동안에도 살아남았다.

로부터 전해진 것으로 아마도 로마 황제 하드리아누스의 영묘 꼭대기에 놓여 있었던 것 같습니다. 그러나 중세 사람들은 이 솔방울이 전차 경기의 전환점을 나타내는 표식이었을 거라고 여겼습니다. 그 경기장에서 수많은 기독교도가 순교했을 테니 교회 측에서는 거기에 대성당을 세우기로 결정한 것이지요. 면밀하고 용의주도한 피렌체 사람들이 보기에는 무척 거창하고 막연한 방식이었을 것입니다. 그러나 로마에서는 전혀 막연하다고 생각하지 않았습니다. 왜냐하면 고대의 거대한 건축물들이 로마에 있었기 때문입니다. 게다가 그 수는 현재보다도 훨씬 많았을 테고요. 거의 3세기 동안이나 이 건축물들은 채석장으로 이용되었습니다. 그사이 우리가 규모에 대해 느끼는 감각도 확대되기는 했지만, 그럼에도 역시 로마가 보여주는 규모는 놀랍습니다. 중세 사람들은 거기에 압도당했습니다. 그들은 이런 건축물은 악마가 만들었다고 여기거나 혹은 그런 건축물을 산과 같은 일종의 자연현상처럼 취급했고, 마치 협곡에서 바람을 피하고 단층에서 비를 피하는 사람들처럼 그 안에 자신들의 오두막을 지었습니다. 로마는 중세에 잊힌 도시로서 소몰이꾼과 길 잃은 산양이 오가는 곳이었습니다. 몇몇 요새와 견고한 탑이 전부였고, 그러한 탑을 근거로 삼아 예로부터 세도를 부리던 가문들은 서로에게 무익한 싸움을 끊임없이 이어갔습니다. 말 그대로 끝이 없었습니다. 그들은 오늘날도 여전히 싸우고 있기 때문입니다.

1500년 무렵에 로마 사람들은 그런 건축물을 인간이 만들었음을 알아차리기 시작했습니다. 르네상스를 낳은 활달하고 지적인 사람들은 생기와 자신감이 넘쳤던 터라 고대에 압도되지 않았습니다. 그들은 고대를 흡수하는 것을 넘어 그것을 소화하려고 했습니다. 자신들의 민족 안에서 거인과 영웅을 배출하려 했습니다.

장면이 로마로 바뀐 데에는 정치적인 이유도 있습니다. 오랜 유폐와 불우함을 겪은 후,[119] 교황은 세속적 권력을 휘두를 수 있는 곳으로 돌아왔습니다. 흔히 교황 정치의 타락이라고 불렸던 시대의 교황들은 비범한 역량을 지녔습니다. 이들은 문명을 위해 국제적인 접촉, 방대한 행정 실무 조직, 갈수록 불어나는 부를 이용했습니다. 알베르티를 비롯한 여러 인문주의자들과 친했던 니콜라우스 5세(Nicolaus V, 재위 1447~1455)는 교황의 권좌가 있는 로마에 이교 시대의 멋진 면모를 되살려도 좋겠다고 생각한 첫 교황입니다. 피우스 2세(Pius II, 재위 1458~1464)는 시인이었으며, 자연과 온갖 형태의 아름다움을 사랑했지만 투르크인들로부터 기독교 권역을 지키기 위한 싸움에서 목숨을 잃었습니다. 식스투스 4세(Sixtus IV, 재위 1471~1484)는 멜로초 다포를리(Melozzo da Forli, 1438~1494)가 벽화노판40에 묘사한 대로 잔인하고 교활했으나 바티칸 도서관을 창설해 위대한 인문주의자 플라티나(Bartolomeo Platina, 1421~1481)를 초대 관장으로 임명했습니다. 같은 벽화 속에서 우리는 나중에 전성기 르네상스를 그 누구보다도 장대하게 이끌어간 젊은 추기경 줄리아노 델라 로베레(Giuliano della Rovere, 1443~1513)의 수려하고 당당한 모습을 처음 보게 됩니다. 교황의 다른 측근들과 함께 있는 그는 마치 당나귀 사이에 자리 잡은 사자처럼 늠름합니다! 이 추기경이 뒤에 교황 율리우스 2세(Julius II, 재위 1503~1513)로 즉위해서 커다란 도량과 굳은 의지로 브라만테, 미켈란젤로, 라파엘로와 같은 천재들을 북돋거나 혹은 농락했던 것입니다. 율리우스 2세가 없었다면 미켈란젤로가 시스티나 예배당의 천장화를 그릴 수도 없었을 테고, 또 라파엘로가 바티칸 궁의 실내에 그림을 그리지도 않았을 것입니다. 그가 아니었다면 영혼의 힘과 인본주의 철학을 생생하게 보여주는 가장 위대한 두

119 1309~1377년까지 프랑스 왕이 교황을 아비뇽으로 추방한, 이른바 '아비뇽 유수'를 가리킨다.

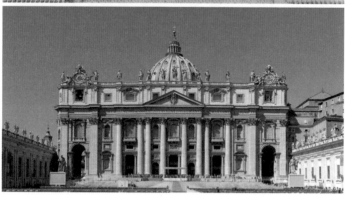

도판40 멜로초 다포를리, 〈플라티나를 도서관장으로 임명하는 식스투스 4세〉(한가운데
　　붉은 옷을 입고 서 있는 인물이 줄리아노 델라 로베레), 1477년경
도판41 산 피에트로 대성당

작품도 없었을 것입니다.

율리우스가 생각해낸 계획은 너무도 대담하고 굉장했기에 지금도 나는 그걸 떠올리기만 해도 적잖이 가슴이 두근거립니다. 그는 오래된 산 피에트로San Pietro 성당도판41을 헐기로 결심했습니다. 그곳은 서구 세계에서 가장 크고 오래된 교회 가운데 하나였으며, 성 베드로가 순교했다는 장소에 건축되었으니 확실히 가장 거룩한 교회였습니다. 율리우스는 그것을 헐어버리고 그 자리에 훨씬 더 장려한 건축물을 세우려고 했습니다. 새로 세울 성당에 대해 여러 갈래로 고민하던 그의 마음을 좌우한 것은 르네상스의 두 가지 이상이었습니다. 새 건축물은 우선 '완전한 형태', 즉 정방형과 원형을 기초로 삼아야 했지요. 다음으로는 고대의 장대한 유적을 능가할 규모와 양식을 지녀야 했습니다. 그는 당대의 대 건축가 브라만테(Donato Bramante, 1444~1514)[120]에게 이 계획을 맡겼습니다. 율리우스의 계획은 순조롭게 진행되지 않았습니다. 예술에서 커다란 운동은 혁명과 마찬가지로 대개 15년 이상 지속되지 않습니다. 그런 와중에 큰 불길이 꺼지고 사람들은 포근한 만족을 더 좋아하게 됩니다. 율리우스는 1503년부터 1513년까지 겨우 10년 동안 교황 자리에 있었습니다. 그가 세상을 떠난 뒤 거의 한 세기가 지나도록 산 피에트로 대성당은 준공되지 못했습니다. 그리고 그때까지는 사원의 건물은 전혀 다른 구성원리를 나타내고 있었습니다. 그러나 기독교와 고대를 이처럼 확실하게 결합시키는 첫 걸음이 내디뎌진 것은 율리우스가 저 오랜 바실리카basilica[121]를 헐어버리려고 결심한 때였습니다.

고대에 대해 말하자면, 15세기 피렌체 사람들도 그리스-

120 우르비노 출신. 전성기 르네상스 건축양식으로 여러 건축물을 만들었다. 1499년 이후 로마에서 주로 산 피에트로 대성당 재건 계획에 종사했다.
121 고대 로마제국에서 콘스탄티누스 대제가 건립한 일곱 개의 교회 건물. 옛 산 피에트로 대성당도 그 중 하나였다.

로마의 문명을 열심히 돌아보고 있었습니다. 그들은 고대 저술을 열렬하게 탐독했고 라틴어로 편지를 썼습니다. 키케로와 같은 산문을 쓸 수 있다는 점이 피렌체인들에게는 가장 큰 자랑거리였습니다. 그러나 그들의 마음은 고대 문학에 잠겨 있었어도 그들의 상상력은 여전히 중세풍이었습니다. 물론 도나텔로와 기베르티가 고대의 조각에서 온갖 것을 끄집어내 작품에 담기는 했습니다. 그러나 평범한 화가들은 고대 문학의 장면을 주제로 삼아 그리면서도 동시대의 의상을 입혔고, 고대 예술의 육체적 중량감과 흐르는 듯한 리듬을 전혀 의식하지 않은 채 화사하고 난잡한 동작을 취하게 했습니다. 그리고 리비우스(Titus Livius, 기원전 59~기원전 17)[122] 같은 저술가의 원문을 해독하는 데 노력을 아끼지 않았던 인문주의자들 역시 율리우스 카이사르의 죽음을 다룬다는 이유로 등장인물들이 15세기의 한량처럼 차려입은 그림을 보면서 묘사가 정확했다고 여긴 건 더욱 기묘한 노릇입니다. 쓰인 언어와 이미지 사이에 이처럼 우스꽝스러운 착오가 있었으니 도무지 고대 세계의 감화력이 상상의 영역에까지 미칠 수는 없었습니다.

　　고대 세계에 대한 상상을 처음으로 어느 정도 정확하게 묘사한 것은 1480년 무렵 만테냐가 만토바 궁정을 위해 그린 〈카이사르의 개선〉도판42 장식 시리즈입니다. 고대를 낭만적으로 표현한 최초의 작품이지요. 만테냐는 각각의 항아리와 트럼펫을 정확하게 묘사하기 위해 고대 로마 여러 도시의 유적을 열심히 파보았던 것입니다. 그러면서도 그는 고대 연구자로서의 지식보다는 로마의 활력과 규율에 대한 공감을 더 중시했습니다. 그러나 고대 미술의 온갖 표현력을 보다 생기 있고 강렬하게 만들며, 진정으로 고대의 예술을 흡수하고 재창조한 이는 미켈란젤로(Michelangelo Buonaroti, 1475~1564)였습니다. 그는 1496년에 로마로 가서

122　아우구스투스 황제 시절에 《로마사》 142권을 저술했다.

도판42 안드레아 만테냐, 〈카이사르의 개선〉(부분), 1480년경

본 것들에 압도되어 그리스-로마 조각의 복제품을 만들었고 그중 하나를(지금은 행방을 알 수 없지만) 고대의 유물이라며 팔기도 했습니다. 역사에 기록된 최초의 위작이라고 할 수 있겠지요.

1501년에 미켈란젤로는 고향 피렌체로 돌아갔습니다. 앞서 전성기 르네상스의 장대하며 영웅적인 정신은 로마의 산물이라고 했지만, 그 전조라고 할 만한 것이 피렌체에도 존재했습니다. 지난 60년 동안 피렌체를 다스렸던 메디치 가문은 1494년에 추방되었고 피렌체 사람들은 사보나롤라(Girolamo Savonarola, 1452~1498)[123]의 영향을 받으면서, 마르크스 이전의 혁명가들이 곧잘 플루타르코스(46?~120?)[124]와 리비우스에게서 찾아냈던 숭고하고 청교도적인 감정을 바탕으로 일종의 공화국을 수립했습니다. 그 업적의 상징으로서 공화국은 영웅적이고 애국적인 주제를 가진 다양한 예술작품을 주문했는데, 그 하나가 거대한 적을 쓰러뜨린 다윗의 거상이었습니다. 이 주문은 마침 로마에서 돌아온 놀랄 만큼 젊은 사내에게 맡겨졌습니다. 미켈란젤로가 대리석으로 만든 〈다윗〉도판43은 메디치 시대의 우미함을 결정적으로 드러냈다고 여겨지는 작고 야무진 청동상인 베로키오(Andrea del Verrocchio, 1436~1488)의 〈다윗〉과 25년밖에 차이가 안 납니다. 하지만 우리는 그사이에 인간 정신의 전환이 있었음을 알고 있습니다. 베로키오의 〈다윗〉은 경쾌하고 민첩하며 미소를 띤 채 옷을 입고 있습니다. 미켈란젤로의 〈다윗〉은 거대하고 도전적이며 알몸입니다. 둘의 차이는 음악에서 모차르트와 베토벤의 사이에 보이는 변화와도 같습니다.

미켈란젤로의 〈다윗〉의 육체는 그것만 놓고 보면 어딘지 몹시 긴장해서 근엄해 보이는 고대의 작품 같습니다. 그런데 머

123 도미니코회 수도사. 메디치 가문을 공격하는 준열한 설교로 인기를 얻고 피렌체를 장악했지만 보수파와 교황의 원한을 사 화형당했다.
124 고대 그리스의 철학자. 전기 작가.

도판43 미켈란젤로 부오나로티, 〈다윗〉, 1501~1504년

리 부분을 주의 깊게 보면 고대 세계는 아직 알지 못했던 어떤 정신적인 힘을 발견하게 됩니다. 이 특질은 영웅적이라고 부를 만한데, 흔히 생각하는 문명과는 관계가 없다고 할 수 있습니다. 영웅적이라고 할 때는 은연중에 편리함을 경멸하거나 문명생활의 도움으로 얻는 온갖 즐거움을 희생한다는 생각이 담깁니다. 그것은 행복의 적입니다. 그래서 우리는 물질적인 장애를 경멸하며 운명의 맹목적인 힘을 두려워하지 않는 것을 인간 최고의 위업이라고 여깁니다. 결국 문명은 인간이 그 지성과 영성의 힘을 극한까지 끌고 가느냐에 달려 있으므로, 우리는 미켈란젤로의 출현을 서구 역사 속 대사건으로 보게 됩니다.

미켈란젤로는 피렌체가 메디치 가문의 지배에서 벗어나 공화국이었던 시기에 통치자들이 건립한 대회의장에 벽화를 그리게 됩니다. 그는 피렌체의 역사 속 영웅적인 에피소드를 그리라고 요청받았지만 실제로 그가 고른 주제는 한 무리의 피렌체 병사들이 목욕하다가 적의 기습을 받고 허둥대는 그리 자랑스럽지 못한 장면이었습니다. 그가 목욕하는 병사들이라는 주제를 택한 이유는 단순했습니다. 인간의 나체를 그릴 구실이 되었기 때문입니다. 그는 벽면에 등신대로 밑그림을 그리는 단계까지 나아갔지만 결국 완성하지는 못했습니다. 그 뒤로 벽화는 다른 화가의 그림으로 덮여버렸고, 지금은 밑그림조차도 행방을 알 수 없습니다. 하지만 미켈란젤로의 벽화가 미친 영향은 대단했습니다. 남아 있는 스케치를 보면 이유를 알 수 있습니다. 도판44 중세에는 부끄럽기에 가려야 할 대상이었으며 알베르티에게서는 과대하게 칭찬받았던 육체가 이제 고결한 감정과 생명의 원천인 활력, 그리고 신과 같은 완벽함을 표현하는 수단이라고 당당하게 선포한 것이었기 때문입니다. 이런 생각은 이후 4백 년 동안 인간 정신에 헤아릴 수 없이 커다란 영향을 끼쳤습니다. 피카소가 〈아비뇽의

5 영웅이 된 예술가

도판44 바스티아노 다 상갈로, 미켈란젤로의 '카시나 전투'를 위한 밑그림 모사, 1542년경

여인들〉을 그리기 전까지라고 할 수 있겠지요. 물론 육체를 찬양하는 관념은 애초에 그리스인의 것이었습니다. 그리고 처음에는 미켈란젤로도 고대의 작품에서 단편적으로 영감을 얻었습니다. 하지만 그런 단계는 잠깐이었습니다. 말하자면 베토벤적인 요소, 즉 〈다윗〉의 머리 부분에 드러난 정신이 이윽고 육체에도 나타난 것입니다.

　　여기서 이야기는 다시 로마로, 그래서 저 지독한 교황에게로 돌아갑니다. 율리우스 2세는 가톨릭교회를 위해서만이 아니라 스스로에 대해서도 야심적이었습니다. 그래서 새로 지을 대성당 안에 로마의 하드리아누스 황제 이래 어떤 지배자의 것보다도 큰 영묘를 만들려고 했습니다. 이는 사람들을 아연실색하게 만드는 오만이었습니다. 당시 미켈란젤로에게도 그와 비슷한 특성이 있었습니다. 대성당 안에 영묘를 만들지 못하게 된 경위는, 자세히 살펴볼 필요도 없이 압력이 있었기 때문입니다. 영웅이라는 자는 다른 영웅을 달가워하지 않는 법이니까요. 또 그 영묘가 어떤 모습이었을지도 우리에게는 그리 중요한 문제가 아닙니다. 그 영묘를 위해 미켈란젤로가 만든 조각상 몇 개가 남아 있다는 것이 중요할 뿐입니다. 그리고 그러한 조각상들은 유럽 정신에 새로운 어떤 것, 다시 말해 고대도, 인도와 중국의 위대한 문명도 꿈꾸지 못했던 어떤 것을 보태주었습니다. 사실 그 조각상들 중 가장 세련된 두 점은 고대의 작품에서 유래했습니다. 미켈란젤로는 고대의 작품에서 경주자였던 인물을 노예로 바꾸었지요. 그중 하나는 인간으로서 죽어야 하는 운명에서 벗어나려는 것인지 자유로워지려고 필사적으로 몸부림치고 있습니다. 또 하나는 '편안한 죽음을 반쯤 받아들인 것처럼' 감각적으로 체념하고 있습니다. 도판45

　　미켈란젤로는 니오베[125]의 자녀가 죽어가는 모습을 묘사한

도판45 미켈란젤로 부오나로티, 〈죽어가는 노예〉, 1513~1515년

그리스 조각상을 염두에 두었습니다. 미켈란젤로가 만든 한 쌍은 환조丸彫인데, 이들과 짝을 이루는 걸로 여겨지는 다른 한 쌍은 미완성입니다. 이 조각상에 표현된 육체는 말하자면 베토벤의 아홉 번째 교향곡의 그 유명한 도입부처럼 대리석 속에서 울려 나오고 또 대리석 속으로 가라앉고는 합니다. 표면이 다소 거친 대리석은 렘브란트의 그림에서 어두운 그늘과 그림자가 그런 것처럼, 가장 강렬하게 느낄 부분에 주의를 집중시킵니다. 그러나 그것은 역시 조각된 인물을 가둔 것처럼 보입니다. 실제로 그 인물은 손발이 묶이지 않았지만 어느 시대에나 죄수로 알려져 있습니다. 완성된 〈노예〉와 마찬가지로 이 조각상은 미켈란젤로가 무엇보다도 깊이 몰두했던 문제, 즉 스스로를 물질에서 해방시키려는 영혼의 고투를 나타낸다고 여겨집니다.

그처럼 다채로운 호기심을 가졌던 르네상스 시대 이탈리아인들이 왜 사상의 역사에서는 더 많이 기여하지 않았는지 사람들은 늘 궁금해 합니다. 당시 가장 심원한 사상은 말이 아니라 시각적인 이미지에 의해 표현되었기 때문입니다. 이를 잘 보여주는 두 가지 장엄한 예가 로마의 건축물 안에, 그것도 서로 1백 미터도 채 떨어지지 않은 곳에 같은 기간에 걸쳐 만들어졌습니다. 미켈란젤로가 그린 시스티나 예배당의 천장화와 바티칸 궁의 유명한 '서명의 방Stanza della Segnatura'에 라파엘로가 그린 프레스코입니다. 이 두 걸작이 태어난 것은 율리우스 2세 덕분입니다. 몇 세기 동안 미켈란젤로에 대해 글을 쓴 사람들은 그가 갈망했던 영묘 작업을 빼앗고 화가가 아니라 조각가라고 내세우던 그에게 시스티나 예배당의 천장화를 떠안긴 율리우스를 비판했습니다. 하지만 율리우스의 결정이야말로 그의 영감이 시킨 일이었던 것 같습니

125 그리스 신화에 나오는 탄탈로스의 딸. 니오베가 자기 자식이 많다는 걸 자식이 둘뿐인 여신 레토에게 자랑하자 레토의 아들딸인 아폴론과 아르테미스가 니오베의 자식들을 모두 사살했다. 니오베는 슬퍼하던 끝에 돌로 변했다.

다. 영묘 건설의 당초 계획에는 실물보다 큰 40개 가까운 대리석상이 포함되어 있었습니다. 천하의 미켈란젤로라도 과연 그것들을 모두 완성할 수 있었을까요? 그가 다른 어느 석공보다 빠르게 대리석을 깎았던 걸 우리는 알고 있습니다. 그러나 그 영웅적인 활력을 발휘했다 해도 영묘 작업은 20년은 걸렸을 테고, 그사이에 그의 정신은 변화하고 발전했을 것입니다. 따라서 그는 하나하나의 인물을 조각하는 작업보다, 시스티나의 천장에 여러 주제를 묘사하는 작업을 통해 인간관계와 인간의 운명에 대한 자신의 사상을 자유롭게 펼쳐보일 수 있었을 겁니다. 그 사상은 미켈란젤로 자신의 것이었을까요? 르네상스 시대에 태어난 위대한 철학적 회화는 대부분 시인과 신학자의 작업에서 제재를 취했습니다. 교황 율리우스 2세가 보낸 편지에 "네가 좋을 대로 해보거라"라고 했다기에 천상화의 주제는 대부분 미켈란젤로 자신이 성했다고 여겨졌지만, 여러 신학적 전거를 바탕으로 구성했다고 봐야할 것입니다. 바로 이런 점 때문에 천장화 내용을 이해하기가 어렵습니다. 미켈란젤로에 대해 글을 써온 사람들이 저마다 내놓은 갖가지 의견은 모두 그다지 설득력이 없습니다. 그러나 한 가지만은 분명합니다. 시스티나 예배당의 천장화는 인간의 육체와 정신과 영혼이 하나라고 열렬히 주장하고 있다는 점입니다. 미켈란젤로의 〈노예〉에 먼저 주목했던 19세기 비평가들처럼 육체적 관점에서 천장화를 상찬할 수도 있고, 또 지적 활력의 상징으로서 위대한 존재, 즉 예언자와 무녀에 주목한 사람들이 그랬듯이 정신적 관점에서 상찬할 수도 있습니다. 그러나 〈창세기〉를 주제로 삼은 일련의 장면을 보면 어느 누구라도 미켈란젤로의 주된 관심사가 영혼이었다고 느낄 것입니다. 이야기는 '천지창조'에서 시작해 '노아의 방주'로 끝나는데, 미켈란젤로는 관객에게 역순으로 읽도록 요구했고, 실제로 작업순서도 역순이었습니다. 관객이 예

배당으로 들어서면 머리 위에 노아가 자리 잡고 있는데, 이 지점에서는 온전히 육체가 지배하고 있습니다. 천장에서 안쪽 가장 깊숙한 곳인 제단 위쪽 천장에서는 전능한 신이 어둠과 빛을 가르고 있습니다. 육체는 영혼의 한 상징으로 변형되어 너무나도 당연하게 인간을 연상시키는 머리 부분조차도 뚜렷하지 않습니다.

이 두 장면 사이에 중심적인 에피소드, 즉 신이 인간을 창조하는 장면이 자리 잡고 있습니다.[도판46] 예술작품에 별 감흥을 느끼지 못하는 평범한 사람들이 보기에도 더할 나위 없이 뛰어난 작품이고 더할 나위 없이 다가가기 쉬운 작품입니다. 이것이 의미하는 바는 일목요연하며 인상적이지만, 그래도 이 그림은 오랫동안 알면 알수록 그만큼 깊은 감동을 줍니다. 비할 데 없이 훌륭한 육체를 지닌 인간이 대지에 속한 채 거기서 떨어지고 싶지 않은 양, 고대 세계의 강의 신들과 술의 신들과 같은 자세로 지면에 누워 있습니다. 그는 자신의 손을 신의 손에 거의 닿을 거리까지 뻗어 두 손가락 사이에 충전이 이뤄지고 있는 것처럼 보입니다. 이 훌륭한 육체의 전형에서 신은 인간의 영혼을 창조했습니다. 시스티나 예배당의 천장화 전체를 천지창조에 대한 시詩라고 해석할 수 있습니다. 창조라는 신과 닮은 재능이 르네상스인의 마음을 사로잡았기 때문입니다. 전능한 신의 뒤에, 신이 몸에 두른 의복의 그림자 속에 하와의 모습이 보입니다. 이미 창조자도 걱정스러운 모습으로, 언제라도 말썽을 일으킬 가능성이 충분한 기세입니다.

신이 아담에게 생명을 전하는 장면 다음으로, (창세기를 거꾸로 읽어가기 때문에) 그보다 앞서 벌어졌던 여러 창조의 광경이 나타납니다. 이 광경은 순서를 따라 진행이 가속되어 가는 일종의 크레셴도를 이룹니다. 우선 신이 뭍과 물을 가르는 장면, 즉 신의 "영이 수면 위에 운행하시니라"라는 대목입니다.[126] 이 말이

126 〈창세기〉 1장 2절

5 영혼의 빛 예술가

CIVILISATION

도판46 미켈란젤로 부오나로티, 〈아담의 창조〉(시스티나 예배당 천장화), 1511년경

왜 그리도 평화로운 느낌을 주는지 모르겠습니다. 그러나 정말 그러한 느낌입니다. 미켈란젤로는 그것을 온화한 동작과 축복의 몸짓으로 전했습니다. 태양과 달을 창조하는 다음 광경으로 넘어가면, 신은 축복을 내리지도 않고 부르지도 않습니다. 이러한 불덩이 같은 걸 다루려면 더할 나위 없는 권위와 속도가 필요하다는 듯이 그저 명령합니다. 그러고는 별들을 만들어 화면 왼편을 향해 쌩하니 물러갑니다. 끝으로 우리는 다시 빛과 어둠을 나누는 광경으로 돌아갑니다. 유한한 인간이 무한한 에너지를 이미지로서 정착시키려는 일체의 시도 가운데 이 그림이 가장 납득할 만한 것으로 생각됩니다. 가장 현실적이라고도 할 수 있겠습니다. 왜냐하면 성운의 중심핵의 구조를 보면 마치 소용돌이와 같은 상태의 운동을 볼 수 있기 때문입니다.

　　미켈란젤로의 예언적 통찰력에서 보자면 그는 온갖 시대, 그 가운데서도 위대한 낭만주의romanticism의 시대에 속한다는 느낌을 받습니다. 우리도 낭만주의의 후예지만, 오늘날 낭만주의는 거의 파산 상태라 할 수 있습니다. 예언적 통찰력이야말로 미켈란젤로와 재능이 풍부한 그의 라이벌을 확연히 갈라놓습니다. 라파엘로 산치오(Raffaello Sanzio, 1483~1520)는 시대의 총아였습니다. 그는 동시대의 가장 뛰어난 사람들이 느끼거나 생각하거나 한 모든 것을 흡수하고 결합시켰습니다. 조화롭게 만들고 융합하는 솜씨에 있어서 그를 능가할 사람은 없습니다. 그렇기 때문에 오늘날 그는 인기가 없습니다. 그러나 유럽 문명에 대해 말하자면, 그의 이름을 가장 먼저 언급해야 합니다. 그가 교황청의 '서명의 방'에 시각적으로 펼쳐 보인 사상은 위대한 중세 신학자들의 생각을 요약했다고 할 수 있을 정도로 총괄적인 합성물이었습니다.

　　라파엘로와 동향이며 율리우스 2세와도 꽤 가까웠던 브라만테가 라파엘로를 교황청에 소개했다는 추측은 그럴듯합니다.

그는 라파엘로의 그림 한 장을 보고는 신이 또 한 사람의 천재를 보내주셨다고 생각했겠지요. 그래도 벽화라고는 앞서 한 차례밖에 그리지 않았고, 위대한 사상을 붓으로 그릴 수 있을 거라는 보장이 전혀 없는 27세의 젊은이에게 교황의 생활과 결재와 명상의 장소가 될 방의 장식을 맡겼다는 건 대단한 결단이었습니다.

　　'서명의 방'은 교황의 개인 서재가 될 터였습니다. 라파엘로는 우르비노의 궁정 도서관에서 시인, 철학자, 신학자들의 초상이 그들의 저서가 꽂힌 책장 위에 자리 잡은 걸 보았고, 그와 같은 착상을 확장시키려 했습니다. 그는 단순히 책장에 꽂힌 서책의 저자들을 그리는 게 아니라 저자들의 상호관계, 나아가 저자들과 저마다 그 일부를 이루는 학문 전체의 관계를 보여주려 했습니다. 라파엘로는 교황청의 거의 3분의 1을 차지하던 학자와 교양인들로부터 조언을 얻었음이 틀림없습니다. 그러나 하나의 방에 모은 이들 숭고한 면면은 위원회 따위에 소집된 것은 아니었습니다. 전체를 몇 개의 그룹으로 나누었던 것입니다. 그래서 〈아테네 학당〉_{도판47}에는 두 명의 중심인물이 있는데, 이들 중 이상주의자 플라톤은 왼편에서 하늘을 가리키고 있습니다. 그런 플라톤의 왼편에는 직감과 정서에 호소했던 철학자들이 있습니다. 그들은 아폴론상[127] 가까이 자리를 잡고는 '파르나소스'[128]를 그린 벽을 향하고 있습니다. 플라톤의 오른편에는 양식良識의 인간 아리스토텔레스가 억제를 의미하는 모습으로 손을 쭉 뻗고 있습니다. 아리스토텔레스의 오른편에는 논리, 문법, 기하학처럼 이성적 활동을 대표하는 인물들이 있습니다. 흥미롭게도 라파엘로는 이들 그룹 속에 자신의 모습을 그려 넣었는데, 레오나르도 다 빈치와 이웃하고 있습니다. 그들 아래쪽에 있는 사람은 '기하

127　아폴론은 시가, 음악, 예언, 의술 등을 관장한다.
128　델포이의 북쪽에 있으며 아폴론, 디오니소스, 아홉 뮤즈 등이 머무는 거룩한 산. 음악과 시의 상징으로 여겨진다.

도판47 라파엘로 산치오, 〈아테네 학당〉, 1509~1511년

도판48 라파엘로 산치오, 〈아테네 학당〉(부분) '에우클레이데스와 그를 둘러싼 사람들'

학의 아버지' 에우클레이데스[129]로 추정됩니다._{도판48} 분명히 브라만테의 초상입니다. 이들 인간의 이상을 대표하는 사람들이 모여 있는 건물은 브라만테가 꿈꾸었던 새로운 산 피에트로 대성당을 나타내기에 그를 거기 배치한 것은 적절한 일입니다. 라파엘로는 곧 건축가, 그것도 대단히 뛰어난 건축가가 되지만 1510년 당시에는 예술의 역사에서 가장 생기발랄한 공간적 효과를 냈다고 여겨지는 이런 건물을 구상하기에는 도저히 무리였겠지요. 그것을 설계한 이는 브라만테였을지 모르지만, 라파엘로는 그것을 자신의 것으로 삼았습니다. 위대한 예술가들이 모두 그렇듯, 라파엘로도 다른 이의 것을 받아들였지만 그러면서 대다수 사람들보다 많은 것을 흡수했습니다. 그가 선택한 포즈는 그리스풍 조각에서 나왔을 거라는 느낌을 주기는 하지만, '서명의 방'을 비롯한 여러 방에 그린 초상 하나하나는 진정 라파엘로의 것입니다. '하나하나'라고 하면 어폐가 있을 테니 '하나만 빼고는'이라고 고치겠습니다. 그림 앞쪽에 뚱한 표정으로 혼자 앉아 있는 철학자는 애초에 라파엘로가 이 벽화를 위해 그렸던 등신대 밑그림, 기적적으로 남아 있는 그 밑그림 속에는 들어 있지 않습니다. 도대체 어느 단계에서 이 철학자가 들어왔는지 알 수 없으나, 시스티나 예배당에서 왔을 것입니다. 라파엘로가 '서명의 방'에 〈아테네 학당〉을 그릴 때 거기서 얼마 떨어지지 않은 시스티나 예배당에서는 미켈란젤로가 천장에 그림을 그리고 있었습니다. 미켈란젤로는 작업 중에는 아무도 들어오지 못하게 했습니다. 그러나 브라만테는 예배당 열쇠를 갖고 있어서 어느 날 미켈란젤로가 자리를 비웠을 때 라파엘로를 데리고 안으로 들어갔던 것입니다. 누가 상관하겠습니까! 위대한 예술가는 필요하면 뭐든 빼앗습니다.

〈아테네 학당〉에서 인간의 이성은 확고하게 대지에 뿌리를

129 기원전 3세기 무렵 알렉산드리아에서 활동했던 그리스인 수학자.

내리고 있지만, 맞은편 벽에 그린 〈신의 영지〉[130]는 그것을 해석하려 애써온 철학자와 신학자와 교부들의 머리 위로 높이, 하늘에 걸려 있습니다. 흐르듯이 줄을 이룬 이 두 그룹에는 진리의 계시를 구하는 사람들이 배치되어 있는데, 〈아테네 학당〉과 마찬가지로 그려진 인물 사이의 상호관계라든가 그들 개인 개인과 전체적인 철학체계와의 관계에 유의하고 있습니다. 문명이 한 시대의 사상에 포함된 최상의 모든 것을 상상력으로 파악할 수 있는 한, 이 두 벽면은 문명의 한 절정을 나타냅니다. 제3의 벽면에 그려진 〈파르나소스〉의 프레스코화는 라파엘로의 특질 중 또 하나의 면을 나타냅니다. 미켈란젤로는 여성에 전혀 흥미를 갖지 않았습니다. 레오나르도는 여성을 단순한 생식 기계로 생각하고 있었습니다. 그러나 라파엘로는 베네치아 남성이 그런 만큼이나 여성을 사랑했습니다. 라파엘로가 그린 뮤즈들[131]은 감각적인 시와도 비슷한 느낌을 구현했으며 그것만으로도 그의 지적인 추상화와 마찬가지로 문명에 기여합니다.

바티칸 궁의 방들이 아직 완성되지 않았던 1513년에 율리우스 2세가 세상을 떠났고, 후임 교황 레오 10세(Leo X, 재위 1513~1521)는 영웅이라고 말하기는 어려운 인물이었습니다. 미켈란젤로는 피렌체로 돌아갔습니다. 라파엘로는 그대로 로마에 남아 왕성한 창작력과 비할 데 없는 독창성을 발휘했습니다. 그가 밑그림과 설계를 솜씨 좋은 조수들에게 넘겨주면 그들은 그것을 벽화와 건축 장식으로 표현해냈던 것입니다. '서명의 방' 이외의 객실, 파르네세 궁의 반원 벽화, 바티칸 궁 로지에[132]의 장식, 빌라 마다마를 지은 것 외에 추기경 비비에나(Bibbiena, 1470~1520)를 위해서 대

130 '성체의 논의'를 가리킨다. 실은 삼위일체와 관련해 성찬식의 숭배를 그린 것으로 '논의'는 후대에 잘못 붙인 제목이다.
131 그리스 신화에서 학문과 예술을 관장하는 아홉 여신.
132 한쪽 벽이 없는 복도. 개랑.

단히 이교적인 욕실을 만들었습니다. 말할 것도 없이 17세기 아카데미즘을 예언하는 것 같은 〈그리스도의 변용〉은 라파엘로가 직접 처음부터 끝까지 그렸을 것입니다. 이처럼 라파엘로는 반세기가 걸릴 일을 겨우 3년 동안에 마쳤습니다. 그가 그린 그림 중에는 이 뒤로 유럽인의 상상력을 확장시킨 여러 걸작이 있습니다. 이교적인 요소를 끌어낸 것으로서는 르네상스 최고의 작품인 빌라 파르네세 궁에 있는 〈갈라테아〉가 있습니다. 이보다 겨우 15년 전만 해도 이교적인 고대를 다루는 방식은 조잡하게 머뭇거리는 것으로서 어색한 몸짓을 보여주었지만, 이제는 완전히 이해된 듯합니다. 르네상스기의 시인들이 라틴어의 시(그것도 매우 아름다운 라틴어 시)를 쓰게 되었을 때, 그들에게는 참고본이 충분히 있었습니다. 그러나 라파엘로가 오래된 석관의 파편이나 조각에서 잃어버린 고대의 위대한 회화와 닮은 광경을 재창조하는 과정에는 얼마나 경이로운 상상력 통찰이 필요했을까요.

　　유럽의 정신에 라파엘로의 업적이 미친 영향은 비할 데 없이 컸지만, 그렇더라도 이 시기에 그가 만든 작품은 더 미심쩍습니다. 시스티나 예배당을 장식할 태피스트리를 위해 그가 그린 밑그림에서 가장 뚜렷하게 드러납니다. 사도들의 삶을 이루는 여러 에피소드를 나타낸 이 그림을 보면, 사도들도 가난했고 주변 사람들도 서민이었지만 모두 단정하고 고결한 인물로 묘사했습니다. 번잡한 일상에서 벗어나 이처럼 고상한 모습으로 살아보는 것도 나쁘지 않겠지요. 그러나 성경의 인물이나 역사 속의 중요한 사건을 보여줄 자격은 아름답고 단정한, 육체적으로 뛰어나고 당당한 인간밖에 없다는 관례가 19세기 중엽까지 오랫동안 이어졌습니다. 몇몇 소수의 예술가, 일류 예술가 중에서는 아마 렘브란트와 카라바조[133]만이 그러한 관례와 싸울 수 있는 독립성을 지니고 있었습니다. 이른바 장중한 스타일의 한 요소였던 이러한

관례가 유럽인의 정신을 둔하게 만들었다고 생각합니다. 그것은 진실을 대하는 우리의 관념, 나아가서는 도덕적 책임감조차도 둔하게 만들었습니다. 그 결과로 오늘날 우리가 겪는 진절머리 나는 반동을 초래한 것입니다.

1513년 가을에 율리우스가 세상을 떠난 직후, 또 한 명의 거인인 레오나르도 다 빈치(Leonardo da Vinci, 1452~1519)가 나타나 바티칸 궁의 벨베데레에 머물렀습니다. 역사가들은 곧잘 그를 전형적인 르네상스인이라고 불렀지만 이는 오해입니다. 만약 레오나르도를 어떤 한 시대에 놓아야 한다면 그건 17세기 후반이겠지요. 그러나 사실 그는 어느 시대에도 속하지 않고 어떤 범주에도 담기지 않습니다. 그리고 그를 알면 알수록 신비로움은 커져갑니다. 물론 그에게는 몇 가지 르네상스적 특징이 있었습니다. 그는 아름다운 것과 우아한 움직임을 무척 좋아했습니다. 그는 17세기 초의 과대망상을 공유했다고나 할까, 그런 전례를 만들다시피 했습니다. 예를 들어 그가 만든 프란체스코 스포르차 1세(Francesco I Sforza, 1401~1466)[134]의 기마상은 말의 높이만 8미터 정도였다고 합니다. 또 오늘날의 기술로도 불가능하다고 여겨지는, 아르노 강[135]의 물줄기를 바꾸는 계획을 세우기도 했습니다. 이밖에도 그는 흥미로운 것은 무엇이든 기록하고 요약하는 동시대인의 재능을 최대한 갖추었습니다.

그러나 이런 모든 재능을 좌우한 것은 르네상스적 특질이 아니라 한 가지 지배적인 정념, 바로 호기심이었습니다. 그는 역사상 유례없이 집요한 호기심의 소유자였습니다. 눈이 포착한 모든 것에 대해 그는 왜일까, 어째서일까 물었습니다. '왜 산 속에서 조

133 이탈리아 바로크 미술을 대표하는 화가. 종교화를 그리면서 사실적인 묘사와 강렬한 조명 효과를 구사했다.

134 용병대장으로 무훈을 세우고 밀라노의 통치자가 되었다. 예술을 장려해 밀라노를 북부 이탈리아의 문화적 중심지로 만들었다.

135 아펜니노 산맥에서 시작되어 피렌체를 지나 피사 부근에서 리구리아 해로 흘러들어간다.

개의 화석이 나올까? 왜 플랑드르에서는 수문을 만들까? 새는 어떻게 하늘을 날까? 벽에 금이 가는 이유는 무엇일까? 바람과 구름의 기원은 무엇일까? 하나의 물줄기가 다른 물줄기를 어떻게 바꿔놓을까? 답을 찾아서 적어 두자. 만약 눈에 보이는 거라면 그리자. 모사하자. 같은 문제를 몇 번이고 되풀이해서 물어보자.' 레오나르도의 호기심에 필적하는 것은 믿을 수 없는 정신적 활력이었습니다. 레오나르도의 노트에 기록된 무수한 글을 읽고 있으면 그 활력에 우리는 녹초가 되고 맙니다. 그는 '그렇다'라는 대답을 받아들이려고 하지 않았습니다. 그는 무슨 일이든 내버려두지 않았습니다. 무슨 일이든 자꾸 들쑤시고 자꾸 반문하며 가상의 논적에게 대답했습니다. 이런 온갖 의문 속에서도 그가 가장 집요하게 물었던 것은 인간이었습니다. 그것도 알베르티가 언급한 '불멸의 신을 닮아서 예지와 이성과 기억력'을 갖춘 인간이 아니라 기관機關으로서의 인간이었습니다. 인간은 어떻게 걸을까? 다리를 그리는 방식도 열 가지가 있어서 각각 다른 부분이 나타나도록 그려야 한다는 것이었습니다. 심장은 어떻게 혈액을 분출시킬까? 인간이 하품과 재채기를 하는 원리는 무엇일까? 아기는 태내에서 어떻게 살까? 마지막으로, 인간은 왜 늙고 죽을까? 레오나르도는 피렌체의 병원에서 1백 살된 사람을 발견하고는 그 정맥을 조사하려는 일념으로 기대에 차서 임종을 기다렸습니다. 의문이 생길 때마다 해부를 하려 했고, 해부한 결과를 놀랄 만큼 정확하게 묘사했습니다.도판49 결국 그는 무엇을 찾아냈을까요? 기관으로서는 뛰어나지만 인간은 불멸의 신과는 닮았으면서도 닮지 않았다는 것을 발견했습니다. 인간은 잔인하고 미신에 휘둘리며 자연의 온갖 위력 앞에 미약한 존재입니다. 운명에 도전하는 미켈란젤로의 모습은 장대하지만, 불가해한 자연의 힘을 마주하는 지성의 영웅 레오나르도의 모습은 훨씬 영웅적입니다. 로마에서 라

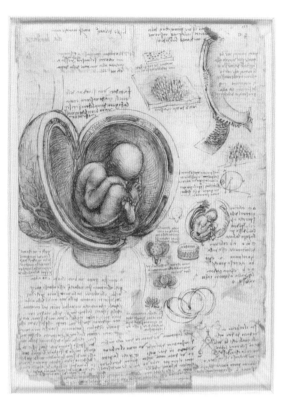

도판49 레오나르도 다 빈치, 〈태아〉, 1511년경

도판50 레오나르도 다 빈치, 〈대홍수〉, 1517~1518년경

파엘로가 신과 같은 인간의 지혜를 찬양했던 바로 그해에 레오나
르도는 세상을 삼키는 대홍수를 거듭 그렸습니다.도판50 이런 재
난을 그리는 그의 펜촉에서는 즐기는 태도와 도전하는 태도가 기
묘하게 엇갈립니다. 한편으로는 끈질기게 관찰하는 유체 역학자
이고, 다른 한편으로는 대홍수를 향해 울부짖는 리어 왕입니다.

바람이여 불어라, 너의 뺨이 터질 듯, 마구 거칠게 불어라.
폭포처럼 쏟아지는 호우여, 너희들은 물을 분출해서,
높은 탑과 그 위의 풍차까지도 물바다에 잠기도록 해버려라.
_《리어 왕》 제3막 제2장

우리는 이변에 익숙합니다. TV에서 매일 보기 때문입니
다. 그러나 너무도 뛰어난 천분을 부여받은 르네상스인의 펜에서
나온 이들 훌륭한 그림은 예언적입니다. 짧은 황금시대는 이제
거의 저물어갑니다. 하지만 그동안 인간은 전무후무할 만큼 높은
수준에 도달했습니다. 인문주의자들의 지적인 미덕에 영웅적인
의지라는 특징이 보태어졌습니다. 잠깐이지만 인간 정신은 모든
것을 자유로이 움직이거나 조화시킬 수 있는 것처럼 보였습니다.

6
항의와 전달

미켈란젤로, 라파엘로, 레오나르도 다 빈치를 중심으로 인간이 도달한 문명의 눈부신 절정기는 채 20년도 가지 못했습니다. 게다가 다음 시대는 (베네치아를 제외하면) 곧잘 파멸적인 결과를 초래했던 불안의 시대였습니다. 위대한 해빙 이래로, 사람들은 이 시대에 처음으로 문명의 여러 가치를 의심하고 그에 도전했습니다. 또 르네상스의 성과인 여러 발판, 이를테면 개인의 발견과 인간의 천재적 자질에 대한 신뢰와 인간과 환경 사이에 작용하는 조화의 감각을 얼마 동안 잃어버린 것처럼도 보였습니다. 그러나 이것은 필연적인 과정으로, 16세기 유럽의 혼란과 잔인성을 재빨리 버린 인간은 사상과 표현의 새로운 여러 능력과 한층 더 확충된 역량을 갖추고 다시 나타났습니다.

　　여기는 뷔르츠부르크Würzburg 성 안입니다. 이 방에는 후기 고딕 양식에 속하는 여러 독일 조각가 중 아마도 최고의 존재일 틸만 리멘슈나이더(Tilman Riemenschneider, 1460?~1531)의 작품이 있습니다. 15세기 독일의 교회는 부유했고, 지주들도 부유했으며, 한자Hansa동맹의 상인들도 부유했습니다. 따라서 북쪽의 베르겐[136]에서부터 남쪽으로 훨씬 내려간 바이에른에 이르기까지 조각가들은 거대하고 정묘한 성당과 제단, 스톡홀름의 오래된 교

136　노르웨이 남서부 대서양안의 항구도시.

회에 있는 유명한 〈성 게오르기우스와 용Saint George et le dragon〉[137]과 같은 기념물을 만드느라 바빴습니다. 성 게오르기우스가 용을 무찌르는 이 상은 후기 고딕 시기의 명장이 자신의 공상과 거의 신경질적인 솜씨를 펼쳐보인 멋진 예입니다.

리멘슈나이더가 만든 조각상은 15세기 말 북유럽 사람들의 성격을 아주 잘 보여줍니다. 첫째로는 개인이 저마다 지녔던 신실한 신앙심입니다. 이는 가령 페루지노(Pietro Perugino, 1446?~1523)[138]의 작품에서 볼 수 있는 온건하고 틀에 박힌 신앙심과는 전혀 다릅니다. 둘째로는 인생 자체에 대한 진지한 태도입니다. 북유럽 사람들은 (물론 그들은 확고부동한 가톨릭 신자였지만) 형식과 의식, 당시의 애매한 호칭으로 말하자면 '공덕works' 같은 것에 속을 사람들이 아니었습니다. 그들은 진실이라는 것이 존재한다고 믿었고 그것에 닿으려 했습니다. 당시 독일 국내를 빈번히 여행했던 로마 교황의 사절들에게서 설교를 들었지만 로마에 자기들처럼 진실을 탐구하는 마음이 있다고는 믿지 않았습니다. 그리고 그들에게는 뼈마디가 굵은 농민 특유의 끈질긴 근성이 있었습니다. 이들 진지한 사람 대부분은 교회의 조직을 개혁하려는 목적으로 15세기 내내 수없이 열렸던 종교회의에 대해 들어보았을 것입니다. 오늘날 국제연합기구의 회의에 출석하면 15세기의 그러한 회의를 떠올리게 됩니다. 의사 진행에 관한 문제, 자기 나라 사람들에게 들려주기 위한 연설, 그리고 처음부터 정해진 결론 같은 것입니다. 당시 근엄한 북유럽 사람들은 보다 실질적인 뭔가를 원했습니다.

여기까지는 매우 좋았습니다. 그러나 이들의 얼굴에는 뭔가 더 위험한 특징, 즉 히스테릭한 경향이 드러나 있습니다. 15세

137 성 니콜라스 대성당에 베른트 노트케(Bernt Notke, 1435~1509)가 만든 목조 조각상.
138 좌우대칭의 간명한 구도, 우아한 색채, 차분한 종교적 정서가 특징으로, 라파엘로의 스승이었다.

기에는 신앙부흥운동, 즉 가톨릭교회 안팎에서 일어난 다양한 종
교운동이 성행했습니다. 사실 그 운동은 14세기 후반, 즉 얀 후
스(Jan Huss, 1370?~1415)[139]의 신봉자들이 보헤미아 궁정문화를 거의
일소하면서 시작되었습니다. 이탈리아에서도 사보나롤라가 민
중에게 허식을 불태우라고 설득해 보티첼리의 그림이 불탔습니
다. 종교적 신념에 대한 대가로는 꽤 비쌌지요. 독일인들은 훨씬
더 과격했습니다. 비교하다 보면 이따금 지나치게 단순화하게 됩
니다. 하지만 독일에서 나온 가장 유명한 초상화 중 하나인 뒤러
의 〈오스발트 크렐의 초상〉도판51을 마드리드 프라도Prado 미술관
에 있는 라파엘로의 〈어느 추기경의 초상〉도판52과 비교하는 것
은 온당하다고 생각합니다. 이 추기경은 최고의 교양을 갖추었
을 뿐만 아니라 평정을 잃지 않는 자제심을 지닌 사람입니다. 오
스발트 크렐은 그야말로 히스테리 발작을 일으킬 것 같은 모습입
니다. 저 노려보는 눈, 저 자의식 강한 내성적인 표정, 뒤러가 얼
굴의 볼륨을 불안정하게 만듦으로써 훌륭하게 포착해낸 저 불안.
어쩌면 이리도 독일적일까요. 그리고 독일 바깥의 다른 나라 사
람들이 보기에는 얼마나 불편했을까요.

　　그러나 1490년대에는 이러한 파괴적인 국민성이 표면에
드러나지 않았습니다. 당시는 여전히 국제주의의 시대였습니다.
독일인 인쇄공이 이탈리아에서 일하는가 하면, 뒤러는 베네치아
에 있었습니다. 그리고 1498년에 뒷날 북유럽 문명의 대변자이자
당대 제일가는 위대한 국제주의자가 될 어느 가난한 학자가 옥스
퍼드에 왔습니다. 에라스뮈스(Erasmus, 1466?~1536)입니다. 그는 로
테르담 출신의 네덜란드인이었지만 죽을 때까지 고국으로 돌아
가려 하지 않았습니다. 첫째로는 애초에 네덜란드의 어느 수도원
에 있었지만 그곳이 싫어서였고, 둘째로는 (그 자신도 거듭 말했던

139　보헤미아의 종교개혁자. 위클리프의 영향을 받아 교회의 개혁을 주장하다가 화형에 처해졌다.

도판51 알브레히트 뒤러, 〈오스발트 크렐의 초상〉, 1499년

도판52 라파엘로 산치오, 〈어느 추기경의 초상〉, 1510~1511년

것처럼) 네덜란드 사람들이 술고래였기 때문입니다. 에라스뮈스는 소화 기능이 약해서 부르고뉴에서 생산된 특제 포도주만 마셨습니다. 그는 평생 이곳저곳을 전전했습니다. 한 가지는 (16세기 초에 사람들을 도망 다니게 만들었던 사신死神) 페스트를 피하기 위해서였고, 또 한 가지는 어디든 오랫동안 머물면 안절부절 못하고 차분해지지 못했기 때문입니다. 그러나 젊은 시절 그는 영국이 마음에 들었던 듯합니다. 그런 연유로 문명사에 처음으로 영국이 살짝 진지한 얼굴을 내밀게 되었던 겁니다. 15세기 영국의 미개하고 무질서한 정황을 생각하면 옥스퍼드와 케임브리지리는 두 대학의 창립은 놀랄 만한 일입니다. 그리고 에라스뮈스를 환대한 옥스퍼드에는 (수가 많지는 않았지만) 신심이 깊고 생각이 트인 사람이 몇몇 있었을 것입니다. 피렌체, 아니 파도바에 비하면 적잖이 투박하고 솔직했으리라 여겨지지만 1500년 무렵에는 이런 소박함에 나름의 가치가 있었고, 에라스뮈스 자신은 결코 소박하지 않았지만 그것을 인정했습니다.

에라스뮈스는 수도원 생활을 충분히 경험했던 터라 교회의 제도만이 아니라 교육과 교리의 내용도 개혁해야 한다고 생각했습니다. 유럽의 위대한 문명은 형식과 기득권에 얽매여 좌초하고 있었습니다. 그리고 그는 피렌체의 뛰어난 재인들보다 성경의 가르침에만 충실하려 했던 콜레트(John Colet, 1467~1519)[140] 같은 사람에게 개혁 실현의 희망이 더 많이 담겨 있다고 여겼습니다. 에라스뮈스가 콜레트를 상찬하는 것은 몇 가지 제대로 된 이유가 있었습니다. 그러나 왜 콜레트와 그 친구들은 로테르담에서 찾아온 젊고 병약하고 변덕스러운 학자에게 그렇게나 경의를 나타냈던 걸까요? 에라스뮈스에게 지적 매력이 흘러넘쳤음은 분명했습니다. 그 매력은 편지에 잘 드러나 있으며, 또한 그와 자리를 함

140 영국의 인문학자이자 교육자. 세인트 폴 성당 사제장.

께해본 사람이라면 분명 이끌렸겠지요. 운 좋게도 우리는 에라스뮈스의 편지를 시각적으로 보완해주는 것을 가지고 있습니다. 에라스뮈스가 당시 가장 뛰어난 초상화가였던 한스 홀바인(Hans Holbein, 1497?~1543)의 친구였기 때문입니다. 홀바인이 그린 초상화는 제법 연배가 있고 유명인이 된 에라스뮈스를 보여주는데, 꿰뚫어보는 듯한 묘사로 인생 각 시기의 그를 상상하게 합니다. 여러 인문주의자들처럼 혹은 여러 문화인들처럼 에라스뮈스는 우정을 매우 중요하게 여겼습니다. 그리고 자신이 영국에서 사귄 친구들을 홀바인이 그림으로 그려주길 원했습니다. 그래서 홀바인은 1526년에 런던으로 건너갔고, 토머스 모어 경(Sir Thomas More, 1478~1535)을 비롯한 지인들을 소개받았습니다. 그보다 20년 전에 에라스뮈스를 매료시켰던 뛰어난 청년이 이제는 대법관[141]이 되어 있었습니다. 모어는《유토피아》의 저자인데, 독특한 문체의 이 책에서 1890년대에 페이비언협회 사람들[142]이 가능하다고 한 거의 모든 것을 권고하고 있습니다.

　　홀바인은 커다란 화면에 토머스 모어 경의 가족을 담았습니다. 이 그림은 애석하게도 나중에 불타고 말았지만, 밑그림도 판53과 얼굴 부분의 스케치가 다수 남아 있습니다. 에라스뮈스는 곧잘 모어 가족이 먼 옛날 플라톤이 설립한 아카데미아와 닮았다고 언급했습니다. 모어 가족은 지성을 뻐기는 느낌이 아니라 어느 시대에나 있는, 순진하고 사물에 대해 잘 아는 좋은 사람들로 보입니다.《유토피아》의 저자가 승승장구하고 자신의 의지와는 달리 대법관이 되었으며 리처드 3세의 죽음과 헨리 8세의 사법살인 사이에 가장 유명한 희생자가 된 것은 문명의 흥망이 얼마나

141　상원의장. 국새를 보관하는 재판관으로서도 영국 최고의 관직.
142　웰즈, 조지 버나드 쇼 등을 가리킨다. 이 협회의 운동은 직접 행동으로 옮겨지지 못하고, 사회의 여러 부정을 윤리적 관점에서 적발해 각 행정기관, 지방자치체에 파 먹힌 정치제도의 점진적 개량을 도모했다.

도판53 한스 홀바인, 〈토머스 모어 가족의 초상을 위한 스케치〉, 1527년경

도판54 한스 홀바인, 〈다름슈타트의 마돈나〉, 1526년
도판55 마티아스 그뤼네발트, 〈이젠하임 제단화〉, 1512~1515년경

빠른지를 보여줍니다.

홀바인은 에라스뮈스가 영국에서 교류했던 다른 동료들도 그렸습니다. 예를 들어 들어 워럼(William Warham, 1450?~1532)과 피셔(John Fisher, 1459?~1535), 이들 두 대주교는 헨리 8세 당시 궁정 문명이 덧없음을 잘 알고 있었던 듯합니다. 두 사람 모두 홀바인의 그림에서는 패배자처럼 보이는데, 실제로도 그렇게 되었습니다. 홀바인이 스위스로 돌아가서 본 사람들의 얼굴은 더 평온했습니다. 그가 바젤에 살던 자신의 가족을 그린 초상화만큼 가정생활의 친밀감을 훌륭하게 나타낸 그림은 달리 찾기 어렵습니다. 빅토리아 시대 사람들이 이 그림을 좋아했던 건 당연한 노릇입니다. 홀바인의 걸작 〈다름슈타트의 마돈나〉도판54 또한 그렇습니다. 19세기 내내 북유럽 르네상스 최고의 회화작품으로 여겨졌습니다. 지금이라면 누구라도 그뤼네발트(Matthias Grünewald, 1470?~1528)[143]의 〈이젠하임 제단화〉도판55를 더 좋아할 것입니다. 이 제단화의 비극적인 느낌은 문명이라는 말을 입에 올리기조차 주저하게 만듭니다. 그러나 이성적인 신앙심이 통하는 사회를 추구하는 사람이라면 그러한 사회가 홀바인의 그림에 반영되어 있음을 알 것입니다. 그래서 다름슈타트에서 성모자 앞에 서면, 우리 마음에 물질적 안정 같은 걸 뛰어넘는 헌신의 정신이 천천히 스며듭니다.

1506년에 에라스뮈스는 이탈리아로 갔습니다. 그는 율리우스 2세가 시스티나 예배당의 천장화를 놓고 미켈란젤로와 입씨름을 하던 바로 그때 볼로냐에 있었고, 라파엘로가 바티칸 궁의 여러 방에 그림을 그리기 시작했을 때는 로마에 있었습니다. 하지만 미켈란젤로와 라파엘로의 작업에 에라스뮈스는 감명을 받은 것 같지 않습니다. 에라스뮈스는 베네치아의 유명한 인쇄업

143 1500~1530년에 독일에서 활약한 화가.

자로서 정교한 보급판 서적 출판의 개척자인 알두스 마누티우스
(Aldus Manutius, 1450~1515)를 통해 자신의 저작을 출판하는 데 관심
을 기울였습니다. 앞 장에서는 시각적 이미지를 통해 인간 정신
이 전개된 양상을 살펴보았지만, 이번 장에서는 언어가 인간 정
신을 확장시킨 양상을 주로 다루려 합니다. 인쇄술의 발명이 이
를 가능케 했습니다. 19세기 동안 사람들은 인쇄술의 발명이 문
명사에서 결정적인 사건이라고 생각했습니다. 하지만 기원전 5세
기의 그리스와 12세기의 샤르트르, 15세기 초엽의 피렌체는 인
쇄술 없이도 대단한 진보를 이루었습니다. 이들 문명이 우리보다
뒤떨어진다는 따위의 말을 하는 사람들은 없겠지요. 그래도 결국
인쇄술은 유해하기보다는 유익했다고 생각합니다. 그리고 초기
인쇄기, 예를 들어 안트베르펜의 플랑탱 박물관Plantin-Moretus House
에 있는 초기 인쇄기는 문명의 노구라는 인상을 줍니다. 아마도
우리의 의혹은 인쇄술이 그 뒤로 발전한 양상 때문에 생겨났을
것입니다.

인쇄술은 물론 에라스뮈스의 시대보다 훨씬 앞서 발명되
었습니다. 구텐베르크 성경은 1455년에 인쇄되었습니다. 그러나
초기에 인쇄된 서적은 크고 호화로웠고 값도 비쌌습니다. 이 무
렵 인쇄업자들은 사본을 필사하는 사람들을 여전히 경쟁상대로
여겼던 것이지요. 서적은 대부분 질이 좋은 가죽 종이에 인쇄되
었고 중세의 사본처럼 채색이 입혀졌습니다. 설교와 설득을 업으
로 삼았던 사람들이 자기 수중에 들어온 신식 무기가 얼마나 무
서운지를 깨달은 건 거의 30년이나 지난 뒤였습니다. 이는 현대
의 정치인들이 TV의 진가를 인식하는 데 20년이 걸렸던 것과 같
습니다. 처음으로 인쇄기를 한껏 이용한 사람이 에라스뮈스입니
다. 인쇄기는 그의 명성을 끌어올리기도 했고 끌어내리기도 했습
니다. 왜냐하면 어떤 의미에서 그는 사상 최초의 저널리스트였

기 때문입니다. 그는 저널리스트로서의 모든 자격을 갖추고 있었습니다. 일단 문체가 명쾌하고 우아했습니다. (에라스뮈스는 라틴어로 글을 썼기 때문에 어느 나라 사람이나 읽을 수 있었지만 누구나 다 읽을 수 있었던 건 아닙니다.) 게다가 어떤 문제에 대해서나 일가견이 있었고, 무엇보다 여러 방향으로 해석될 수 있도록 글을 쓰는 재능까지 있었습니다. 그는 팸플릿, 시문선, 해설서 등을 계속 간행했습니다. 그로부터 2, 3년 동안 어떤 것에든 일가견이 있는 사람들은 모두가 그의 전례를 따랐지요.

저널리스트로서 활동한 지 얼마 지나지 않아 그는 걸작 《우신예찬Stultitiae Laus》을 완성합니다. 친구인 토머스 모어의 저택에 머무르면서 쓴 이 책을 완성하는 데 일주일밖에 안 걸렸다고 합니다. 사실일 겁니다. 그의 유창한 지식과 논술은 놀라울 정도였는데, 이번에는 자신의 존재를 모두 쏟아 부었습니다. 그의 책은 볼테르의 《캉디드》와 닮은 데가 있습니다. 이성적인 사람에게 인간과 인간이 만든 제도는 참을 수 없을 만큼 어리석어 우울함과 노여움과 분노를 더는 참을 수 없을 때가 있습니다. 《우신예찬》은 이러한 종류의, 말하자면 댐의 붕괴였습니다. 그것은 이세상의 모든 권위적인 것, 교황과 군주는 물론이고 성직자, 학자, 전쟁, 신학 같은 걸 남김없이 휩쓸어 보내버렸습니다. 어떤 페이지의 여백에 홀바인이 그린 그림도판56은 책상 앞에 앉아 뭔가를 쓰고 있는 에라스뮈스를 보여줍니다. 에라스뮈스는 그림 위쪽에 "만약 내가 이처럼 미남이라면 내게 시집 올 사람이 없지 않았을 텐데"라고 썼습니다. 글쎄요, 그림도 딱히 미남으로 보이지는 않지만 말이죠. 어쨌든 에라스뮈스의 필봉은 날카롭기 그지없었지만, 당국이 그것을 묵인한 것처럼 보일 만큼 관대했던 게 눈길을 끕니다. 또 그가 레오나르도 다 빈치와 몇 가지 닮은 것도 흥미롭습니다. 가령 에라스뮈스는 "마치 천지창조의 비밀이라도 알아

도판56 한스 홀바인, 〈에라스뮈스〉, 1523년

낸 것처럼 끝없이 넓은 우주의 창조나 일월성신을 측정하는 문제를 이야기하면서 자신만만하고 조금도 의심치 않으며, 대자연 또한 그런 무리나 그 무리의 억측을 기꺼이 즐긴다"철학자들을 조소했습니다. 여느 때라면 풍자는 소극적인 행동일 뿐이지만 문명사에서 적극적인 가치를 지니는 경우도 있습니다. 그것은 체제순응과 자기만족이 끈질기게 뒤엉켜 자유로운 정신의 발양을 억누를 때입니다. 명민한 두뇌가 발휘하는 지성, 즉 사람들의 정신을 확장시키고 저마다 스스로 생각하게 만들며 매사를 의심하게 하는 훈련이 유럽 전역의 수많은 독자들에게 보급된 일은 역사상 처음이었습니다.

그러나 10년 동안 에라스뮈스를 유럽의 유명인으로 만든 것은 그의 기지와 풍자가 아니었습니다. 오히려 리멘슈나이더의 조각상들에서 볼 수 있는 것처럼 진지하고 경건하게 진실을 탐구하는 정신에 호소하는 바 때문이었습니다. 《우신예찬》을 내놓은 뒤로 그는 신학의 여러 문제에 골몰하여 구약과 신약을 그리스어 원전에서 직접 번역했습니다. 물론 그때까지 신약은 몇몇 오류가 있는 라틴어 불가타 성경[144]만이 알려져 있었습니다. 북유럽 외에 스페인에서도 에라스뮈스는 신심 깊은 여러 사람에게 온갖 고뇌에 대한 온당한 해결책을 제공했던 것 같습니다. 에라스뮈스는 그 학문과 지성, 명석한 문체로 그들에게 진실을 알리려고 노력했습니다.

에라스뮈스가 언어를 통해 계몽과 지식을 넓히던 시기에, 다른 방향으로 발전한 인쇄 기술이 사람들의 상상력을 키웠습니다. 목판화입니다. 물론 문맹인 신자들을 여러 세기 동안 가르쳤던 건 벽화와 스테인드글라스였습니다. 그러나 목판화 인쇄로 대량 복제된 이미지는 벽화와 스테인드글라스라는 형식과는

144 성 히에로니무스가 405년에 완역한 가톨릭교회의 공인 성경.

차원이 다른, 즉 더욱 보편적이며 친근한 것이었습니다. 이러한 발명 또한 한 인물과 때를 맞춰 이루어졌습니다. 알브레히트 뒤러(Albrecht Dürer, 1471~1528)입니다. 뒤러를 둘러싼 조건은 아주 독특했습니다. 그는 마이스터징거Meistersinger[145]의 도시 뉘른베르크에서 태어나 자랐지만, 그의 아버지는 헝가리 사람이었습니다. 사람들은 뒤러를 신심 깊은 독일 직인의 모습으로 상상했지만 실제는 전혀 달랐습니다. 그의 자의식은 강렬했고 허영심은 과도했습니다. 현재 마드리드에 있는 뒤러의 자화상도판57은 자기애를 표현한 걸작 중 하나입니다. 곱슬곱슬한 머리칼 때문에 그늘진 얼굴이 그의 감수성을 강조합니다. 두 해 뒤, 뒤러는 더 욕심을 내서 자신을 그리스도의 일반적인 도상과 비슷한 모습으로 그렸습니다. 이는 불경스러워 보입니다. 뒤러를 예찬하는 사람들은 그가 창조력을 신성한 특실로 생각했기에 자화상을 신에 빗댄 모습으로 그림으로써 자신의 천재성에 경의를 표했다고 주장하지만, 그럴듯한 변명이 되지 못합니다. 이처럼 예술가를 영감에 사로잡힌 창조자로 생각한 건 사실 르네상스에서 유래했고, 그런 풍조를 만든 이들은 피렌체의 철학자들이었습니다. 레오나르도 다 빈치는 자신의 회화론에서 예술가가 받는 영감에 대해 누누이 이야기했습니다. 그렇더라도 레오나르도가 스스로를 그리스도에 빗대어 그린다는 건 상상하기 어렵습니다.

　　그러나 뒤러와 레오나르도에게는 몇 가지 공통점이 있었습니다. 뒤러는 레오나르도처럼 인류를 몰살하는 대홍수에 환상을 품고 있었습니다. 하지만 뒤러는 그에 도전하는 태도가 아니라 머뭇거리며 주저하는 태도를 취했습니다. 이를 보건대 뒤러는 레오나르도처럼 호기심을 갖고는 있었지만, 레오나르도처럼 사물이 어떻게 작용하는지를 알아내려는 의지까지 지니지는 않았

[145]　14세기부터 16세기까지 독일의 도시에서 조합을 만들어 경연을 했던 시인 및 가수.

도판57 알브레히트 뒤러, 〈자화상〉, 1498년

도판58 알브레히트 뒤러, 〈큰 잡초 덤불〉, 1503년

습니다. 뒤러는 온갖 진기한 물건들을 모았습니다. 이로부터 1백년 정도 지나면 유럽 여기저기에 이와 같은 골동품을 모은 박물관이 생겨납니다. 뒤러는 진귀한 것을 보려고 어디든 갔습니다. 그리고 실제로 젤란트[146]의 해안에 올라온 고래를 보려고 장기간 여행을 떠났다가 숨을 거두고 말았습니다(그 고래는 뒤러가 도착하기 전에 해체되었기 때문에 결국 그는 고래를 보지 못했습니다). 그러나 바다코끼리는 볼 수 있어서 그 가시투성이 콧등을 즐거워하며 그렸습니다. 꽃과 풀과 동물과 같은 자연계의 대상을 뒤러만큼 정밀하게 그린 인간은 없습니다. 그러나 뒤러에게는 뭔가, 말하자면 내면이 결여되어 있었던 듯합니다. 그가 풀을 그린 유명한 수채화_{도판58}를 레오나르도의 소묘와 비교해보세요. 뒤러의 수채화에는 강렬한 목적의식이나 유기적인 생명의 느낌이 보이지 않습니다. 꼭 동물의 박제가 보관된 진열장 배경 같습니다.

그러나 설령 레오나르도처럼 자연의 내적 생명을 깊이 들여다보려 하지 않았고, 거기서 용솟음치는 자립성을 느끼지는 못했을지언정 뒤러는 인간의 신비로운 내면에 관심이 많았습니다. 스스로의 인격에 사로잡혔던 것은 인간 일반의 심리에 대한 열렬한 흥미가 부분적으로 드러난 예입니다. 그리고 이런 흥미를, 이윽고 그는 서구인의 손에 의한 위대한 예언적 기록 중 하나인 〈멜랑콜리아 I〉_{도판59}이라는 제목의 동판화로 보여주었습니다. 중세에 '멜랑콜리아'는 문맹이 많은 사회에서 흔해빠진 나태, 권태, 무기력의 단순한 조합을 가리켰습니다. 그러나 뒤러는 여기에 각별한 의미를 부여했습니다. 이 그림의 인물은 보다 높이 날갯짓하기 위한 날개를 가지고 가장 진화한 상태에 있는 인간입니다. 그녀는 로댕의 〈생각하는 사람〉과 같은 자세로 앉아서는 과학이 세계를 정복하는 도구인 컴퍼스, 즉 측정의 상징을 손에 쥐고 있습

146 네덜란드 남서부의 주.

도판59 알브레히트 뒤러, 〈멜랑콜리아 I〉, 1514년

니다. 그녀 주위에는 건축과 관련된 상징인 톱, 대패, 펜치, 천칭, 망치, 도가니, 그리고 입체기하학의 두 가지 요소인 다면체와 구체가 있습니다. 그러나 이러한 온갖 건설 보조도구는 버려져 있고, 그녀는 인간이 치러온 노력의 헛됨에 대해 생각하면서 앉아 있습니다. 무언가에 사로잡힌 듯한 그녀의 눈빛은 어떤 깊은 정신적 불안을 반영합니다. 뒤러와 종교개혁을 낳은 독일의 정신은 정신분석학을 낳았습니다. 이 장을 시작하면서 나는 문명의 적에 대해 언급했습니다. 이제 뒤러의 예언적 비전을 통해 우리는 문명이 또 다른 방향, 즉 내면에서부터 파괴될 수 있다는 걸 알게 됩니다.

그러나 정작 뒤러의 위대함은 그가 눈에 보이는 다양한 현상들을 대단히 풍성한 독창성으로 단단히 붙들었다는 데 있습니다. 종교적인 주제를 다룬 그의 목판화와 동판화는 절대적인 설득력을 지닙니다. 또 시간이 지나면서 그는 당시의 온갖 기법, 그 중에서도 투시화법을 완벽하게 습득했습니다. 이 화법을 그는 앞서 피렌체 사람들이 그랬던 것처럼 그저 지적인 유희로 여기지 않고 현실감을 한층 더하기 위해 사용했습니다. 뒤러가 제작한 목판화를 통해 예술을 마술적이거나 상징적인 것이 아니라 정확하고 사실에 바탕을 둔 것으로 파악하려는 새로운 태도가 보급되었습니다. 목판화 연작 〈성모마리아의 생애〉를 구입했던 소박한 사람들 대다수는 그것을 정확한 기록으로 받아들였을 것입니다.

뒤러는 당대의 지적 생활에 열중했습니다. 에라스뮈스가 성 히에로니무스의 편지를 모두 번역한 바로 그해, 뒤러는 햇빛이 잘 들고 정돈되어 있으며 쿠션도 많이 두고 있어서 수도원 같은 곳으로는 볼 수 없는, 그야말로 에라스뮈스풍 방에서 성 히에로니무스가 일에 열중하는 모습을 동판화에 담았습니다. 이보다 더 노골적으로 에라스뮈스를 참조한 것은 동판화 〈기사와 죽음

과 악마〉입니다. 뒤러는 이 동판화를 만들 때, 분명 에라스뮈스의 유명한 저작 《기독교 기사의 안내서》을 염두에 두었을 것입니다. 뒤러가 그에 대해 언급한 일기에 이렇게 썼기 때문입니다. "오, 로테르담의 에라스뮈스여, 그대는 어떤 입장을 취하려는 건가. 들으라, 그대 그리스도의 기사여. 주 예수를 향해 말을 달려라. 진실을 수호하여 순교자의 영광을 얻으라." 그런데 이는 에라스뮈스의 방식이 아니었습니다. 결의를 굳건히 하고 묵직한 중세풍 갑옷을 걸치고는, 어지간히도 그로테스크하고 무서운 이들이 말을 걸어오는 것도 개의치 않고 말을 몰아 나아가는 기사의 모습은 대학자 에라스뮈스의 명민한 지성이나 신경질적인 곁눈질과는 동떨어져 있습니다.

뒤러가 에라스뮈스를 향해 던진 외침은 15년 동안 당시 온 유럽에 울려 퍼졌습니다. 그 외침은 지금도 낡은 역사책 속에서 찾을 수 있습니다. 왜 에라스뮈스는 여기 개입하지 않았을까요? 아마도 그는 문명 세계의 한복판에 극심한 분열이 생기는 것을 무엇보다 피하고 싶었다고 대답했겠지요. 그는 혁명이 조금이라도 민중을 행복하게 만들리라고는 생각하지 않았습니다. 실제로 혁명이 그런 결과를 낳은 적은 거의 없었지요. 뒤러가 자신을 그린 초상화를 완성하고 얼마 지나지 않아 쓴 편지에서 에라스뮈스는 프로테스탄트에 대해 이렇게 썼습니다. "나는 그들이 설교를 듣고는 마치 악마에게 홀린 것 같은 모습으로 돌아온 것을 보았습니다. 그들의 얼굴에는 한결같이 이상한 분노와 잔인성이 담겨 있었습니다." 에라스뮈스는 우리가 보기에는 대단히 현대적이지만 실은 늦게 태어난 사람이었습니다. 그는 원래 한 세기 앞선 사람, 즉 피우스 2세[147]처럼 더 넓은 의미에서 인문주의자였습니다.

147 이탈리아 시에나 출신. 외교관으로 활약하다가 추기경을 거쳐 교황이 된 인물. 정치적 역량과 함께 문학적 역량도 뛰어나 시와 애정소설, 희곡을 남겼다(이 책 167쪽 참조).

1500년에 피렌체에서 태어난 영웅적인 세계는 그에게 어울리는 정신적 풍토가 아니었습니다. 참으로 신기하게 여기는 건, 어떻게 그토록 많은 이들이 에라스뮈스를 신봉했고 그토록 에라스뮈스의 혹은 에라스뮈스적인 견해가 널리 받아들여졌느냐 하는 것입니다. 심지어 위기의 시대에도 많은 이들이 관용과 이성과 간소한 생활, 즉 문명을 갈망한다는 사실을 이로써 알 수 있습니다. 그러나 이는 벅찬 감정적·동물적 충동의 조류 앞에서는 무력합니다. 미켈란젤로의 작품에 드러났던 영웅적인 정신은 20년 가까이 지나서 독일에서 루터(Martin Luther, 1483~1546)라는 인물의 말과 행동으로 나타났습니다.

아무튼 루터는 영웅이었습니다. 인문주의자들의 회의와 주저, 그리고 에라스뮈스의 방황이 계속된 이후라서 "내가 여기에 있노라"라는 루터의 말은 감정적으로도 구원받는 느낌을 줍니다. 이 불타오르는 인물의 풍모를 알 수 있는 것은 비텐베르크에 살았던 화가 루카스 크라나흐(Lucas Cranach, 1472~1553)가 그의 가장 믿음직한 동료 중 한 사람이었기 때문입니다. 루터와 크라나흐는 에라스뮈스와 홀바인이 친했던 것보다 훨씬 더 친밀했습니다. 루터와 크라나흐는 서로 아이들의 대부가 되었고, 크라나흐는 다양하게 바뀌어가는 루터의 모습을 빠짐없이 그렸습니다. 긴장한 얼굴로 정신적 고투를 계속하던 수도사, 조야한 농부의 턱과 미켈란젤로의 이마를 지닌 위대한 신학자, 재색을 겸비한 수녀와 결혼한(결혼식 때 크라나흐가 증인 노릇을 했습니다) 자유로운 평신도, 이름을 숨기고 비텐베르크로 몸을 피했을 때 변장했던 모습 등. 루터도판60는 인상이 대단히 강렬했으며, 신실한 독일인들이 늘 기다렸던 지도자였음이 틀림없습니다.

그가 독일인들의 의혹을 떨쳐버리고 믿음에 용기를 불어넣었을 뿐만 아니라 앞서 말한 저 잠재적인 광포함과 히스테리마

도판60 루카스 크라나흐, 〈마르틴 루터의 초상〉, 1528년

저도 해방시킨 것은 문명 입장에서는 불행이었습니다. 이밖에도 문명과 근본적으로 대립하는 북유럽적인 특징이 있었습니다. 분별과 예의범절에 대한 조야하며 동물적인 적의인데, 이는 북유럽 사람들이 원시림에서 살던 이래로 줄곧 지녀온 듯합니다. 북유럽 전설에 나오는 거인왕Troll King처럼 생긴 이 노인도판61은 마치 땅속에서 나온 것 같습니다. 크라나흐가 루터의 아버지를 그린 그림입니다(실제로 루터의 아버지는 땅속에서 나왔습니다. 갱부였지요).

H. G. 웰스(H. G. Wells, 1866~1946)는 복종의 사회와 의지의 사회를 구별했습니다. 복종의 사회는 문명의 고향인 이집트와 메소포타미아와 같은 안정된 사회를 낳았고, 의지의 사회는 북유럽의 정처 없는 방랑민을 낳았다는 것입니다. 이러한 개괄이 옳다면 그의 생각은 맞을 것입니다. 종교개혁이라는 이름으로 불리는 '의지의 사회'는 근본적으로 일종의 대중운동이었습니다. 찌푸린 얼굴로 교회에서 나오는 프로테스탄트에 대해 언급한 앞서의 편지 서두에서, 에라스뮈스는 그들 중 모자를 벗고 인사한 사람은 단 한 사람, 어느 노인뿐이었다고 썼습니다. 에라스뮈스는 종교의 형식과 의식에는 반대했지만 사교에 대해서는 생각이 달랐습니다. 매우 기묘한 노릇이지만 루터 또한 마찬가지였습니다. 농민전쟁으로 알려진 민중의 대폭동을 목격한 루터의 가슴에서는 증오가 끓어올랐고, 자신을 후원했던 군주와 제후들에게 어떤 잔인한 짓을 해서라도 폭동을 진압해야 한다고 거듭 간원했습니다. 루터는 우상 파괴든 뭐든 파괴라는 걸 인정하지 않았습니다. 그러나 루터의 신봉자들은 대개 과거에 대해 은혜 같은 걸 느낄 여유가 없었습니다. 그들에게 과거란 견디기 어려운 예속 상태였을 뿐입니다. 그런 연유로 프로테스탄티즘은 파괴적인 양상을 띠었고, 시각에 호소하는 것을 사랑하는 사람들이 보기에는 그야말로 재난이었습니다.

도판61 루카스 크라나흐, 〈한스 루터〉(루터의 아버지), 1527년

당시에 벌어졌던 우상파괴, 오늘날의 방식으로 표현하자면 예술품 파괴에 대해서는 누구나 알고 있습니다. 위원들이 그이상 조잡한 교구 교회는 존재하지 않을 만한 곳까지 돌아다니며 간 김에 할 수 있는 일은 다 하겠다면서 거기에 있는 모든 아름다운 것, 우상뿐만 아니라 세례반의 조각을 장식한 덮개나 제단의 배후를 장식하는 칸막이까지, 손에 닿는 것은 무엇이라도 때려 부순 것입니다. 영국의 거의 모든 교회가 또 프랑스에서는 꽤 많은 오래된 교회와 대사원이 이런 끔찍한 일을 겪었습니다. 이를테면 일리Ely[148]의 성모 예배당에서는 유리를 전부 부수고 성모의 생애를 묘사한 아름다운 연작 조각상을 하나하나 손에 닿는 대로 머리를 때려 떨어뜨려 철저히 파괴했습니다. 그 동기는 종교적이라기보다 오히려 무엇이든 아름다운 것, 미숙한 인간은 함께 할 수 없는 높은 정신상태가 반영되어 있는 것을 부수고 싶어하는 본능이라고 생각합니다. 그들은 자신이 이해할 수 없는 가치가 존재한다는 것에 분노했습니다. 하지만 불가피한 일이기도 했습니다. 문명은 고대 이집트 사회와 같은 고갈 내지 석화를 피하고자 한다면 르네상스의 지적이고 예술적인 대업적을 키워온 것보다 더 깊은 근원에서 생명을 끌어내야만 했습니다. 그리고 결국 새로운 문명이 창조되었습니다. 그러나 그것은 이미지가 아니라 언어의 문명이었습니다.

사상은 언어 없이 존재할 수 없습니다. 루터는 자신의 동포들에게 언어를 주었습니다. 에라스뮈스는 라틴어로만 글을 썼습니다. 반면에 루터는 성경을 독일어로, 게다가 아마도 기품 있는 독일어로 번역해서 사람들이 스스로 성경을 읽고, 나아가 사색의 도구로 삼을 수 있도록 했습니다. 인쇄술이라는 매체가 성경을 입수하기 쉽도록 만들었습니다. 칼뱅(Jean Calvin, 1509~1564)

148 영국 동부 아일 오브 일리 주에 있는 도시. 대수도원으로 유명하다.

의 프랑스어 성경과, 틴들(William Tyndale, 1494?~1536)과 커버데일(Myles Coverdale, 1488?~1569)이 제각각 영어로 옮긴 두 성경은 서구인의 정신적 발달에 결정적인 영향을 미쳤습니다. '문명의 발달'이라고는 차마 말할 수 없지만, 그건 성경이 각각의 언어로 번역되는 작업이 동시에 내셔널리즘 발전의 한 단계를 이루었기 때문입니다. 또 앞서도 썼고 앞으로도 쓰겠지만, 문명의 진보는 거의 모든 경우 민족주의가 아니라 국제주의의 시기에 성취되었기 때문입니다. 그러나 프로테스탄티즘의 장기적 영향은 차치하고 그 직접적인 결과는 아주 처참했습니다. 예술에서만이 아니라 생활에서도 형편없었습니다. 북유럽 곳곳에서 난폭한 자들이 사방을 휘젓고 다니면서 구실만 있으면 사람들을 두들겨 팼습니다. 그들은 16세기 독일 미술에 곧잘 나타나는데, 무척 만족스러워하는 모습이고 꽤 주앙받았던 듯합니다. 온갖 파괴적 요소가 해방되었습니다. 이보다 30년 앞서 뒤러는 목판화 연작 〈묵시록〉을 제작했습니다.도판62 이 연작은 뒤러의 기질에서 고딕적인 측면을 드러낸다고 할 수 있습니다. '묵시록'은 중세 사람들이 즐겨 다룬 주제이기 때문입니다. 뒤러의 연작을 일종의 예언으로 볼 수도 있습니다. 왜냐하면 서로 적대하는 두 세력이 신을 대신해 불의를 무찌른다고 선언한 터라, 이윽고 서유럽을 덮칠 참사를 오싹할 만큼 정확하게 나타내기 때문입니다. 불이 하늘에서 비처럼 내려와 국왕과 교황, 수도사와 가난한 가정 위로 떨어집니다. 그리고 겨우 불을 피한 사람들도 하늘에서 내려온 칼을 맞습니다. 온갖 종교전쟁이(이 경우 종교는 물론 정치적 야망의 구실로 이용되었지만), 말하자면 감정 표출의 에너지를 공급했던 셈입니다. 그러한 종교를 둘러싼 전쟁이 1백 20년 동안 거듭되어 '생 바르텔르

도판62 알브레히트 뒤러, 〈묵시록〉 중 '네 기사', 1498년

미 축일의 학살'[149] 같은 역겨운 사건이 거듭된 것은 생각만 해도 실로 끔찍한 노릇입니다. 최근 불길하게도 다시 유행하는 싸구려 이름이 된 소위 '매너리즘Mannerrism'은 르네상스기에 체득했던 인간의 품위와 고매한 운명에 대한 믿음을 모두 내팽개치다시피 했습니다. '즐기기 위해 행하라.' 이것이 매너리즘의 모토였는데, 품위가 결여된 온갖 표현 형식이 그렇듯, 거기에는 저항할 수 없는 매력이 있습니다.

16세기 중엽 유럽에서 지적이고 관대한 인간은 무슨 일을 할 수 있었을까요? 침묵을 지키며, 고독 속에서 일하고, 외적으로는 순응하며 내면의 자유를 지키는 것입니다. 거듭되는 종교전쟁은 중국의 위대한 여러 시대처럼 유럽 문명에서 새로운 인물, 즉 지적인 은둔자를 배출했습니다. 페트라르카와 에라스뮈스는 둘 다 군주의 고문이었기에, 수준 높은 정치행위를 추구했습니다. 그들의 후계자인 16세기 중엽의 위대한 인문주의자는 자신의 탑에 틀어박혔습니다(틀에 박힌 말이 된 '상아탑'이 아니라 진짜 탑이었습니다). 미셸 드 몽테뉴(Michel de Montaigne, 1533~1592)입니다. 그는 보르도의 양심적인 시장이었지만 권력의 중심에 더 이상 가까이 가려고 하지 않았습니다. 종교개혁이 펼쳐놓은 종교적 신념에서 나온 결과에 대해 몽테뉴는 어떤 환상도 품지 않았습니다. 그의 말에 따르면 "인간은 스스로를 천사로 만들려고 했으나 짐승으로 변신해버린 존재"입니다.

몽테뉴는 1533년 남부 프랑스에서 태어났습니다. 어머니는 유대계의 프로테스탄트 교도였고 아버지는 상당한 자산과 폭넓은 교양을 갖춘 가톨릭교도였습니다. 그러나 몽테뉴는 구교와 신교 어느 쪽에도 얽매이지 않았을 뿐 아니라 기독교 전체에 대

149 1572년 8월 24일에 파리에서 구교도들이 신교도들을 학살한 사건. 학살은 다른 지역으로도 번져 같은 해 10월 3일까지 약 2만 5천 명이 살해되었다.

해 무척 회의적이었습니다. "나는 기꺼이 한 손으로 성 미카엘을 위해, 다른 손으로 용을 위해 촛불을 나를 것이다"라고 했지요.[150] 몽테뉴의《에세Essais》는 서로 대립하는 성직자들의 팸플릿처럼 인용문으로 가득합니다. 성경이 아니라 그리스와 로마의 저술에서 인용한 것으로, 몽테뉴는 그것을 거의 외우다시피 했던 것 같습니다. 그러나 몽테뉴에게서 고전을 두루 보고 두루 기억하는 일보다 훨씬 중요한 것은 미증유의 초연함입니다. 두 가지 감정만이 그를 움직였습니다. 아버지에 대한 사랑과 테니슨[151]이 할람에 대해 품었던 것과 같은 에티엔 드 라 보에시(Étienne de La Boétie, 1530~1563)[152]와의 우정입니다. 그리고 이 두 사람이 세상을 뜨자 몽테뉴는 더 이상 사람들과 사귀지 않았습니다. 그의 마음을 끌었던 것은 단 한 가지, 진실을 이야기하는 일이었습니다. 하지만 그것은 진실한 사람들이 콜레트의 설교나 에라스뮈스의 신약 성경에서 찾았던 것과는 전혀 다른 의미의 진실이었습니다. 모든 문제의 다른 면을, 그것이 인습적인 기준에서 얼마나 충격적이든 늘 주시하는 것이었습니다. 그 진실이란 부끄러워하지 않고 편안한 마음으로 살펴볼 수 있는 유일한 인간, 즉 자기 자신의 증언에 의존하는 것이었습니다. 지난날 자기반성은 고통과 후회를 동반했으나 몽테뉴에게는 즐거움이었습니다. 그래서 그는 "어떤 쾌락도 다른 이에게 전할 수 없으면 재미없는 것이다"라고 했던 것입니다. 그래서 그는 '에세이'라는 형식을 창안했고, 이는 베이컨에서 해즐릿(William Hazlitt, 1778~1830)에 이르는 3세기 동안 인문주의의 소통형식이 되었습니다.

150 신약 〈묵시록〉 7장에 나오는 용과 싸우는 대천사 미카엘을 가리킨다.

151 영국의 시인 테니슨(Alfred Tennyson, 1809~1892)은 케임브리지대학 재학 시절 사랑했던 친구 아서 할람(Arthur Henry Hallam, 1811~1833)이 갑자기 죽자 오래 슬퍼하며 그를 애도하는 시집을 발간했다.

152 프랑스의 판사이자 작가, 그리고 프랑스 근대 정치철학의 창시자, 《자발적 복종Discours de la servitude volontaire》을 썼다.

그와 같은 자기 성찰은 실제로 르네상스의 영웅적 정신에 종지부를 찍었습니다. 몽테뉴는 "가장 높은 왕좌에 앉더라도 결국 우리는 꼬리 위에 앉을 수밖에 없다"라고 했습니다. 하지만 신기하게도 권좌에 앉아 있던 이들은 몽테뉴를 미워하기는커녕 오히려 그와 사귀고 싶어 했습니다. 만약 몽테뉴가 살아 있었더라면 그의 친구였던 앙리 4세(Henri IV, 1553~1610)[153]가 그를 억지로라도 재상 자리에 앉혔을지 모릅니다. 물론 그는 자기 탑에 머물려 했을 테지만요.

16세기 후반 유럽에서 거듭된 종교전쟁의 결과로 가장 높은 교양을 갖춘 인간이 강요받은 것은 자기중심적인 고립이었습니다. 그러나 1570년 이후에도 (예수회 수도사라면 몰라도) 내란이나 보복의 기습을 두려워하지 않고 살 수 있는 나라가 있었습니다. 영국입니다. 엘리자베스가 나스리던 영국이 문화적이라 할 수 있는지에 대해서는 의견이 엇갈립니다. 분명히 당시 영국은 18세기 프랑스처럼 재현 가능한 문명의 양상을 제공해주지는 않습니다. 당시는 난폭하고 파렴치하며 무질서한 시대였습니다. 그러나 문명에 필수적인 것이 지적 에너지, 정신적 자유, 미의식, 그리고 영원성에 대한 열망이라면, 말로(Christopher Marlowe, 1564~1593)[154]나 스펜서(Edmund Spenser, 1552?~1599)[155], 다울런드(John Dowland, 1563?~1626)[156]나 버드(William Byrd, 1540?~1623)[157]의 시대는 일종의 문명을 이루었습니다. 또한 독특한 건축을 낳았습니다. 유리와 돌로 된 저택은 흑과 백으로 화려하게 칠했지만 해자가 없어 공격받기 쉬웠고, 벽 틈으로 견딜 수 없을 정도로 바람이 들어오지만 인간은 물론 자연과도 자유로운 관계를 유지하도록 설계되

153 프랑스 부르봉 왕조의 첫 번째 군주. 1598년 낭트 칙령을 반포했다.
154 영국의 극작가, 시인. 《탬벌레인 대왕》, 《파우스트 박사》를 썼다.
155 영국의 시인. 《요정여왕》을 썼다.
156 영국의 작곡가. 류트 연주자.
157 영국의 작곡가. 오르간 연주자.

었지요. 자유로운 관계의 회복을 시도한 건축이었던 것입니다.

　　이것이 셰익스피어(William Shakespeare, 1564~1616)가 놓여 있던 배경입니다. 물론 그의 전모를 지금부터 소개하는 몇 가지 독백에 압축할 수는 없습니다. 그렇다고 아예 생략해버릴 수는 없습니다. 왜냐하면 이처럼 웅대한 천재를 낳을 수 있다는 점이 내가 문명을 옹호하는 중요한 근거이기 때문입니다. 셰익스피어는 정신적 자유와 자기인식의 역량을 갖고서 어떠한 독단으로부터 완전히 벗어났을뿐더러, 앞서 이야기해왔던 것과 같은 역사를 요약하고 설명했습니다. 그의 원숙한 희곡은 몽테뉴의 지적인 성실함이 시적으로 달성된 것입니다. 잘 알려진 대로 셰익스피어는 플로리오(John Florio, 1553?~1625)의 번역본으로 몽테뉴를 읽고 깊은 인상을 받았습니다. 그러나 셰익스피어의 회의는 더욱 치밀하고 복잡했습니다. 몽테뉴의 초연한 태도와 달리 셰익스피어에게는 열렬하게 참여하는 정신이 있었으며, 에세이가 아니라 연극에서의 긴박한 전달이 있었습니다.

　　　이봐, 마을 양반. 그 잔혹한 손을 거두시지.
　　　왜 그 창녀를 때리는 거야.
　　　당신 등이나 때리지 그래.
　　　창녀라고 매질을 하는데,
　　　그런 너야말로 그 여자를 사려고 안달하는군…….
　　　아무도 죄를 짓지 않았어.
　　　아무도, 아무도, 짓지 않았어. 내가 보증하지.
　　　_《리어 왕》제4막 제6장

　　전체적으로 몽테뉴풍이지만 그래도 역시 다른 사람의 것입니다. 셰익스피어는 종교적 신념을 갖지 않고서도, 또 인문주

의적인 신념마저 갖지 않고도 다시없이 뛰어난 시인으로서 최초의 존재임에 틀림없으며 또 최후의 존재일런지도 모릅니다. 앞서 인용한 알베르티의 주문과 정반대를 이루는 것이 햄릿의 독백입니다.

인간이란 이 무슨 조화의 묘를 이룬 걸까! 드높은 지성! 무한한 재능! 적절하며 훌륭한 형체와 운동! 거동은 사뭇 천사와 같고, 깨달음은 마치 신과도 닮아, 바로 우주의 미!
만물의 영장! 그리고 내겐 인간의 정수가 어떻게 느껴지는 걸까? 재미라곤 없다.
_《햄릿》제2막 제2장

셰익스피어 이래 오늘날까지 레오파르디(Giacomo Leopard, 1798~1839)[158]나 보들레르(Charles Baudelaire, 1821~1867)[159] 같은 위대한 염세가들이 나왔습니다. 그러나 인생의 어쩔 수 없는 무의미함을 셰익스피어만큼 강렬하게 느꼈던 사람이 있을까요?

내일, 또 내일, 또 내일하고
하루하루가 조금씩 기어가서
마침내 '때'의 기록이 마지막 한 글자에 도달한다.
그래서 지나간 어제가 한 발 한 발
멍청이들을 무덤 구멍으로 안내한다.
꺼져라, 꺼져라, 덧없는 촛불!
사람의 일생은 요컨대 떠도는 그림자다, 불쌍한 배우다.
자신이 나갈 장면만 무대 위에서 거들거리며 떠들어대고,
그 다음 대목부터는 이젠 안 들린다. 그것은 어리석은 자가

158 이탈리아 시인이자 평론가. 언어학자.
159 프랑스의 낭만주의 시인이자 비평가.

말하는 이야기,

소리만 떠들썩할 뿐 무의미하기 짝이 없다.

_《맥베스》제5막 제5장

기독교 세계의 붕괴, 그리고 종교개혁에 이은 비극적인 분열이 생기기 전에는 상상도 할 수 없었을 인생관입니다. 그러나 인간의 정신은 이 공허함을 이겨내면서 새로운 위대함에 도달했다고 생각합니다.

7

장엄과 순종

다시 로마로 돌아와서 오래된 산타 마리아 마조레Santa Maria Mag-giore 성당의 계단 위입니다. 로마의 수많은 차량이 만들어내는 엄청난 소음이 성당 밖을 소용돌이처럼 감싸고 있지만, 내부도판 63에는 이 성당이 건립되던 5세기 당시의 기둥이 원형 그대로 남아 있습니다. 위쪽에는 구약의 내용을 주제로 삼은 모자이크가 있는데, 성경의 내용을 보여주는 그림으로는 현존하는 것들 가운데 가장 오래된 것으로 여겨집니다. 옛 산 피에트로 성당이 헐려서 라테라노Laterano 성당의 치장용 벽토가 된 이후, 야만족에게 정복되기 이전 기독교 교회 건축물을 산타 마리아 마조레 성당만큼 힘차고 인상적으로 보여주는 곳은 로마 어디에도 없습니다. 이것이야말로 로마 가톨릭교회가 지난날 성취했고 또 다시 성취한 장엄입니다. 산타 마리아 마조레 성당의 지붕에 올라가 보면, 길게 쭉 뻗은 거리가 위아래로 몇 마일이나 뻗어 있고, 그 가닥마다 끄트머리에는 라테라노, 트리니타 데이 몬티, 산타 크로체 예루살렘 같은 유명한 성당들이 자리 잡은 광장이 보입니다. 그 광장에는 인류 최초의 문명국이자 나중에 로마에 복속된 신정 국가인 이집트를 상징하는 오벨리스크obelisk가 서 있습니다. 여기가 그 뒤로 오늘날까지 그 모습을 간직하고 있는 교황의 수도 로마, 역사상 가장 장대한 도시계획으로 이루어진 도시 로마입니다. 놀

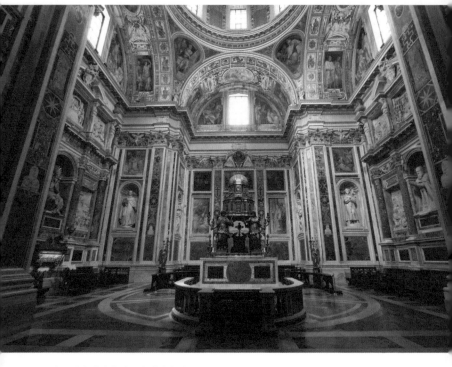

도판63 산타 마리아 마조레 대성당 내부

랍게도 이러한 대사업은 로마가 지도에서 거의 사라질 만큼 완전한 굴욕을 겪은(혹은 그렇게 보였던) 뒤로 겨우 50년이 지난 시점에 전개되었습니다. 로마는 약탈과 방화를 수없이 겪었습니다. 북유럽 사람들은 이교도였고, 투르크인들은 빈을 위협했습니다. 만약 1940년 당시의 프랑스 지식층처럼 전망을 지닌 지식인이 있었다면, 교황이 취할 선택은 그저 한 가지, 형편을 직시하고 아메리카에서 스페인을 통해 들어오는 황금에 의지하는 길밖에 없다고 했을 것입니다.

그러나 그렇게 되지 않았습니다. 로마와 가톨릭교회는 잃어버린 영토를 대부분 회복했습니다. 중요한 것은 로마가 정신 세계에서 또 다시 일대 세력이 되었다는 사실입니다. 이것이 문명화를 촉진하는 힘이었을까요? 영국인들은 부정적인 대답을 내놓을 듯합니다. 자유수의적인 프로테스탄트 역사가들이 몇 세대에 걸쳐 어떤 사회든 복종과 억압과 미신에 근거하는 한 진정으로 문명화될 수는 없다고 가르쳐왔기에 우리는 그런 생각에 익숙해져버렸습니다. 그러나 조금이라도 역사적인 감각과 철학적으로 초연한 태도를 갖춘 사람이라면, 위대한 이상과 거룩한 것에 대한 열정적인 믿음, 그리고 신을 위해 헌신하는 천재성의 발현을 모를 리 없습니다. 사실 바로크풍의 로마에서는 한 발짝씩 걸음을 옮길 때마다 그런 것들이 우리 눈에 당당하게 다가옵니다. 바로크 시대의 로마를 어떻게 부르든 그것은 야만적이지도 지방적이지도 않습니다. 이에 더해 가톨릭의 부활이 하나의 대중운동이며, 그 덕에 일반인들도 의식과 여러 우상과 상징을 통해 자신들의 근본적인 충동을 만족시키는 수단을 얻었으며, 따라서 마음이 안식을 찾았음을 고려해야 합니다. 그렇다면 역대 교황의 수도 로마를 직접 보기 전까지, 문명이라는 말을 정의하는 걸 보류하는 데 동의하리라 생각합니다.

도판64 미켈란젤로 부오나로티, 〈최후의 심판〉(부분), 1536~1541년

우선 받는 인상은 르네상스를 거치며 이탈리아 사람들의 창조적 재능이 고갈되었다는 생각은 크게 잘못되었다는 것입니다. 1527년의 참혹했던 '로마의 약탈' 이후, 이곳에서는 일시적으로 자신감이 고갈되었지만 어쩌면 이는 그리 이상하지 않은 일입니다. 역사가들의 말대로 로마의 약탈은 역사적으로 중요한 사건이라기보다 오히려 하나의 상징일지도 모릅니다. 하지만 상징은 때로 사실보다도 훨씬 상상력을 북돋기 마련이지요. 아무튼 신성로마제국군의 독일 용병들이 로마를 약탈한 사건은 그것을 목격했던 사람이라면 누구에게나 지나칠 정도로 충분히 현실적이었습니다. 그에 대한 이른바 속죄로서 교황 클레멘스 7세(Clemens VII, 재위 1523~1534)가 주문한 미켈란젤로의 〈최후의 심판〉도판64의 아래 부분을 〈아담의 창조〉나 라파엘로가 그린 〈성체의 논의〉에 등장하는 군상과 비교하면 기독교도의 상상력에 뭔가 아주 격렬한 작용이 일어났음을 알 수 있습니다.

미켈란젤로는 〈최후의 심판〉을 그리 내켜하지 않았지만 클레멘스 7세의 뒤를 이은 파르네세 가문 사람, 즉 교황 파울루스 3세에게 마침내 설복을 당했고, 처음 목적과는 달라졌지만 그걸 그리게 되었습니다. 그것은 신성모독죄라든가 악몽을 외면화하려는 시도가 아니라 교회의 힘, 그리고 이교도와 종파 분리를 주장하는 무리에게 이윽고 내려질 운명을 나타낸 최초이며 최대의 작품이 되었습니다. 그것은 가톨릭교회가 여러 가지 문제에 직면하던 시대에 신교도처럼 엄격하고 금욕적인 태도로 대처해야 했던 필요성의 산물이었습니다. 이처럼 새로운 시대를 불러온 인물이 파울루스 3세(Paulus III, 재위 1534~1549)였음은 기묘한 노릇입니다. 그는 여러 면에서 최후의 인문주의자 교황이기 때문입니다. 그는 부패와 타락 속에서 자랐습니다. 추기경에 서품된 것은 '라 벨라La Bella'라고 알려진 그의 누이가 알렉산데르 보르자

(Roderic Llançol i de Borja, 1431?~1503)[160]의 정부였기 때문입니다. 교양과 취향으로 볼 때 파울루스는 르네상스인이었습니다. 언뜻 보면 그는 노련한 여우 같지만 나폴리에 있는 〈파울루스 3세의 초상〉 도판65에서는 나이 든 현자의 모습입니다. 티치아노(Vecellio Tiziano, 1488?~1576)가 그린 이 그림은 초상화의 최대 걸작 가운데 하나로 꼽힙니다. 보면 볼수록 깊은 감동을 주지요. 파울루스는 이윽고 종교개혁에 대한 효과적인 대책으로 두 가지 결정을 했습니다. 첫째로 예수회를 인정했고, 둘째로 트리엔트 종교회의[161]를 열었습니다.

교황의 요구를 거부할 수 없었던 미켈란젤로는 〈최후의 심판〉을 완성했을 뿐만 아니라 파올리나Paolina 예배당에 신비롭고 장엄한 프레스코를 그렸습니다. 그는 그림에서 성 파울루스의 얼굴에 개안開眼의 고뇌와 그에 앞서 눈이 먼 모습을 묘사했는데, 여기서 성 바오로의 얼굴은 미켈란젤로의 이상화된 자화상이었던 터라 훨씬 감동적입니다. 1546년에 미켈란젤로는 교황 파울루스 3세의 요청으로 산 피에트로 대성당 공사 감독이라는 지위를 수락했습니다. 이리하여 미켈란젤로는 천재적인 역량만이 아니라 긴 생애로 인해 르네상스와 반종교개혁을 잇는 고리가 되었습니다.

중세와 르네상스 건축이 현대 건축보다 훨씬 뛰어난 이유 중 하나는 건축가가 예술가였다는 점입니다. 고딕 대성당을 건설한 우두머리 석공도 애초에는 성당 건물의 정문 위쪽 팀파눔을 장식하는 조각가였습니다. 르네상스 시대의 건축가로는 브루넬레스키가 애초에 조각가였고 브라만테는 화가였으며, 라파엘로와 페루치(Baldassare Peruzzi, 1481~1536)와 줄리오 로마노(Giulio

160 교황 알렉산데르 6세. 재위 1492~1503년.
161 1545년 이래로 세 번에 걸쳐 열린 종교회의. 반종교개혁의 정신으로 가톨릭교회의 교리를 새로이 제정했다.

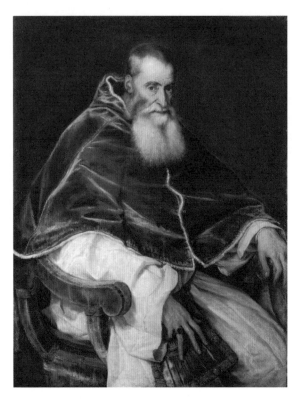

도판65 베첼리오 티치아노, 〈파울루스 3세의 초상〉, 1543년

Romano, 1499?~1546)는 모두 초기에는 화가였다가 중년에 건축가가 되었습니다. 17세기 로마의 위대한 건축가 가운데 피에트로 다 코르토나(1596~1667)는 화가이며 베르니니(Gian Lorenzo Bernini, 1598~1680)는 조각가였습니다. 따라서 그들의 작업은 조형적 발명과 균형감각, 인체 연구에 기반한 효과적인 표현을 갖추었습니다. 그러한 특질은 강철의 장력에 관한 지식, 그밖에 현대 건축에 필수적인 기술에 소양이 있다고 해서 만들 수 있는 게 아닙니다.

전문 직업인이 아닌 모든 건축가들 중 미켈란젤로는 가장 모험적이며 고전주의와 기능 면의 다양한 요구에 누구보다도 거침이 없었습니다. 그렇다고 그가 실용성을 무시했다는 것은 아닙니다. 피렌체의 방어시설을 위해 그가 그린 소묘는 군사적 필요의 규율 면에서 가장 교묘한 것이었고, 동시에 뛰어난 추상예술 작품 같기도 합니다. 미완성의 거대한 덩어리였던 산 피에트로 대성당을 조합해낸 정신적 에너지는 아마도 미켈란젤로만이 가지고 있었겠지요. 그보다 앞서 네 명의 뛰어난 건축가가 이 공사에 참여했으며, 중앙의 대지주와 주위의 벽도 일부 지어져 있었습니다. 그러나 미켈란젤로는 결국 자신의 독자성으로 이 건축물을 혼연일체의 통일체로 만드는 데 성공했습니다. 그것은 그가 행했던 모든 설계 중 가장 조각적인 것으로서 하나의 거대한 단위가 마치 토르소처럼 시선을 끌어들입니다. 이 대성당의 돔은 미켈란젤로의 정신적 열망이 드러난 고귀하고도 힘찬 곡선으로 몇 세기 동안이나 비평가들과 예술 애호가들의 영혼을 사로잡았습니다. 아마도 세계에서 가장 당당한 돔이라고 할 수 있을 것입니다. 로마 시내를 조망하면 알겠지만 다른 쿠폴라를 확실히 위압합니다. 그러나 미켈란젤로의 궁극적인 의도는 이와 달랐음을 보여주는 증거가 여럿 있습니다. 애초에 그가 좀 더 둥글고 덜 뾰족한 돔을 만들고 싶었다는 사실을 설계도로 알 수 있습니

다. 미켈란젤로가 죽은 뒤 자코모 델라 포르타(Giacomo della Porta, 1537?~1602)가 돔을 다시 설계했습니다. 확실히 이 돔은 이후로도 칭찬할 만한 것이며, 델라 포르타가 수정한 것 또한 그렇습니다.

델라 포르타는 16세기 후반 로마에서 몇 안 되는 훌륭한 건축가 중 한 사람이었습니다. 도메니코 폰타나(Domenico Fontana, 1543~1607)를 비롯해 교황 식스투스 5세(Sixtus V, 재위 1585~1590)의 장대한 계획을 실행에 옮긴 건축가들은 범용했습니다. 왜냐하면 이전에 예술 부흥은 개개의 재능 있는 예술가들이 아니라 그들의 후원자가 갖춘 상상력과 에너지에 의존했기 때문입니다. 화가는 상황이 더 나빴지요. 사람들이 오늘날의 미술계에 대해 낙심할 때면 나는 16세기의 약 50년 동안 로마에서 줄곧 생산되었던 유약하고 틀에 박히고 자기도취적인 회화를 떠올립니다. 이 시기는 창조의 시대라기보다는 오히려 공고하게 만드는 시대였던 겁니다. 또 당시 정신적 지도자 성 카를로 보로메오(Carlo Borromeo, 1538~1584)[162]로 대표되는 엄격과 억제의 시기였습니다. 그의 전설적인 고행을 후세에 전하고 있는 것이 다니엘레 크레스피(Daniele Crespi, 1598~1630)의 그림입니다.도판66 그러나 우리의 주제인 문명의 뜻밖의 성격 때문에, 육중한 건축과 장황한 회화로 알려진 이 시대가 위대한 음악가 팔레스트리나(Giovanni Palestrina, 1525?~1594)를 낳습니다. 그는 라테라노 성당에서, 그리고 뒤에는 산 피에트로 대성당에서 성가대를 지휘합니다. 그가 만든 음악은 트리엔트 종교회의가 제정한 전례의 원칙과 일치한다고 여겨졌습니다. 성 카를로 보로메오는 특히 산 피에트로 대성당에서 연주되는 음악을 정결하게 하기 위한 위원 중 한 명이었지만, 감각을 즐겁게 하는 팔레스트리나의 아름다운 음악에 반대하지는 않은 듯합니다.

162 이탈리아의 귀족, 성직자. 반종교개혁의 지도자로서 가톨릭교회의 위신을 다시 세우는 데 힘썼다.

도판66 다니엘레 크레스피, 〈성 카를로 보로메오의 식사〉, 1625년경

1930년대에 쇼스타코비치(Dmitrii Shostakovich, 1906~1975)[163]를 괴롭혔던 비난과 구속을 팔레스트리나는 겪지 않았던 것 같습니다.

산 피에트로 대성당의 돔에 마지막 돌이 박힌 것은 1590년 식스투스 5세가 숨을 거두기 겨우 몇 달 전 일이었습니다. 오랫동안 엄격과 통합이 지배하던 시대는 거의 지나갔고, 가톨릭교회의 승리를 형상화하게 될 세 명의 예술가인 베르니니, 보로미니(Francesco Borromini, 1599~1667), 피에트로 다 코르토나가 그 전후 10년 사이에 태어났습니다.

어떻게 그 승리를 쟁취했을까요? 영국인 대부분은 그것이 이단 심문과 금서목록과 예수회를 통해 얻었다고 배웠습니다. 1620~1660년에 로마에서 갑작스레 분출한 창조력이 그런 소극적인 요인의 결과일 수는 없다고 생각하지만, 당시 문명이 오늘날 영국과 미국에서는 인기 없는 몇 가지 전제에서 나왔음을 인정합니다. 첫 번째 전제는 물론 권위, 즉 가톨릭교회의 절대적 권위에 대한 신앙입니다. 이것이 오늘날이라면 당연히 반체제적이라고 여길 사회집단에까지 널리 퍼져 있었습니다. 당시 위대한 예술가들이 단 한 명을 제외하고는 모두 진지한 체제 순응형 기독교인이라는 사실은 조금 놀랍기도 합니다. 당시 이런 진지한 예술가들 중에서 구에르치노(Guercino, 1591~1666)[164]는 아침에 긴 시간 기도했고, 베르니니는 곧잘 외진 곳으로 가서 성 이그나티우스 로욜라(Saint Ignatius Loyola, 1491~1556)[165]가 주창한 심령 수업을 실천했으며, 루벤스(Peter Paul Rubens, 1577~1640)는 매일 아침에 일을 시작하기 전에 미사에 참석했습니다. 카라바조만은 예외였습니다. 그는 회화에 대한 비범한 재능을 빼면 어딘지 현대극의 주인

163 소비에트 연방 시절 러시아의 작곡가. 제2차 세계대전 전후로 공산당으로부터 형식주의자라며 비난받았다.

164 볼로냐 출신의 화가.

165 스페인 성직자. 예수회를 창립했다.

공과 닮았습니다.

교회에 대한 이러한 순응은 이단 심문을 두려워했기 때문이 아니라, 신앙이 이전 세대의 위대한 성인들에게 영감을 주었으니 자신들도 그로써 생활을 영위해야 한다는 단순하고 소박한 신념에서 비롯되었습니다. 16세기 중엽에는 거의 12세기에 그랬던 것만큼이나 로마 가톨릭교회의 신성불가침을 믿었습니다. 위대한 신비주의 시인인 십자가의 성 후안(Saint Juan, 1542~1591),[166] 군인이었다가 심리학자로 변신한 신비주의자 성 이그나티우스 로욜라, 위대한 수도원장으로 신비체험과 상식을 매혹적으로 결합시킨 아빌라의 성 테레사, 그리고 엄격한 위정자였던 성 카를로 보로메오. 이들 위대한 인물을 배출한 반세기에 대해서는 실천적인 가톨릭교도가 아니더라도 외경심을 느낄 수 있을 것입니다. 이그나티우스, 테레사, 필리꼬 네리(Filippo Neri, 1515~1595),[167] 그리고 프란시스코 하비에르(San Francisco Javier, 1506~1552)[168]는 모두 1622년 5월 22일 같은 날에 성자로 서훈되었습니다. 말하자면 갱생한 로마가 그날 세례를 받았다고 할 수 있겠지요.

그러나 문명의 역사에서 이 일들이 가치 있다고 하는 건 주로 예술가와 철학자에게 끼친 영향 때문이 아닙니다. 반대로 북유럽의 보다 자유로운 분위기에서 지적 생활은 더욱 발전했다고 생각합니다. 가톨릭교회의 위대한 업적은 무지한 민중의 가장 뿌리 깊은 충동을 조화시켜 교화, 즉 문명화를 이끌어나간 것입니다. 성모숭배를 예로 들어보지요. 12세기 초에 성모마리아는 문명의 다시없는 옹호자였습니다. 마리아는 조야하고 난폭하고 무자비한 야만족에게 자비로움과 연민의 미덕을 가르쳐주었습니다. 중세의 대성당은 지상에서 성모가 거주하는 장소였습니다.

166 스페인의 신비주의자. 성 테레사와 함께 카르멜 수도회를 창립했다.
167 이탈리아의 성직자. 오라토리오회를 창설했다.
168 스페인의 예수회 선교사. 인도, 중국, 일본에 포교했다.

르네상스 시기에도 마리아는 여전히 천국의 여왕이었으나 만민에게 그 따뜻함과 사랑과 자비로움을 인정받아 인류의 어머니가 되었습니다. 그런데 종교개혁 때 북유럽의 이교도들이 성모를 모욕하고 그녀의 성소를 더럽히고 상을 부수거나 그 머리를 깨뜨렸다는 이야기를 듣고 순진한 갑남을녀, 이를테면 스페인의 농민이나 이탈리아의 직인들이 어떤 감정을 품었을지 상상해보세요. 이들은 충격이나 분노보다 더 깊은 무엇, 즉 자신의 감정생활의 어떤 부분이 위협받는다고 느꼈습니다. 그렇게 느끼는 것도 무리는 아니었습니다.

사람의 마음을 안정시켜주는 포괄적인 세계의 여러 종교, 인간 존재의 모든 부분에 파고드는 이집트, 인도, 중국 등의 여러 종교는 여성 중심의 창조원리를 적어도 남성 중심의 그것과 동등하게 중시했습니다. 아마도 양쪽 모두를 담지 않는 철학은 받아들이지 않았을 것입니다. 이처럼 종교는 모두 웰스가 말한 복종의 사회였습니다. 웰스가 말한 의지적 사회, 즉 이스라엘이나 이슬람 혹은 북유럽의 프로테스탄트처럼 공격적이고 방랑적인 사회는 자신들의 신을 남성으로 여겼습니다. 남신만 있는 종교에서는 우상이 나오지 않았으며, 오히려 대부분의 경우 우상을 적극적으로 금했다는 점은 기묘한 노릇입니다. 세계의 위대한 종교예술은 여성 중심의 창조원리와 깊이 관련되어 있습니다. 물론 성모마리아에게 기도드린 일반 가톨릭교도는 그러한 것을 전혀 의식하지 않았고, 남녀를 불문하고 일반 신자는 '처녀 수태'의 가르침에서 생겨난 불가해하기 이를 데 없는 신학의 문제들에는 흥미가 없었습니다. 일반 신자에게 성모마리아는 엄격한 직인장master을 보살펴준 진짜 어머니처럼 자신을 보살펴줄 유순하고 인정 깊고 친근한 존재입니다. 그런 성모를 이교도들이 자기에게서 빼앗아 가려 한다는 것 외에는 염두에 두지 않았습니다.

또 한 가지, 조화롭게 만들 수는 있지만 억압할 수는 없는 인간적인 충동인 고백의 충동을 살펴보겠습니다. 고백의 필요는 필그림 파더스Pilgrim Fathers[169]의 나라에서조차 (아니 오히려 그러한 나라이기에 더욱 더) 재차 생겨난 양상은 역사에 분명하게 드러납니다. 같은 고백이라도 거룩한 권위의 무게가 뒷받침된 전례에 따르면 간단하고 위로도 얻겠지만, 현대인의 경우 그와 달리 암중모색으로 내면의 미궁으로 들어가서는 온갖 시행착오를 거칠뿐더러 여태까지의 전망까지 잃어버리기 십상입니다. 이는 고매한 목적을 위한 것이겠지만 두려운 책임이기도 합니다. 정신분석 전문가가 다른 어떤 직업보다 높은 자살률을 보이는 것도 납득이 됩니다. 그래서 결국 오래된 방법에 장점이 있다면, 아마도 치유하려는 시도가 아니라 고백이라는 실천이 중시되었기 때문일 것이라 생각합니다.

가톨릭 부흥을 이끈 지도자들은 프로테스탄트 측의 어떤 이의에도 타협하지 않았습니다. 오히려 프로테스탄트가 가장 힘차게 때로는 의심의 여지없이 가장 논리적으로 거절한 교리 자체를 자랑스럽게 내세우는 용단을 내렸습니다. 루터가 교황의 권위를 거부했던 것에 대해, 그렇다면 이쪽에서는 초대 로마 주교인 성 베드로가 신의 뜻에 따라 지상에서 그리스도의 대리인, 즉 교황으로 임명된 것을 모든 노력을 다해 대대적으로 주장하겠다, 또 에라스뮈스 이래 북유럽의 지식인들이 성인의 유골에 대한 신앙을 모욕했는데, 그렇다면 성유골의 중요성을 강조해서는 산 피에트로 대성당 안에 네 개의 대지주를 거대한 성유골함으로 만들겠다 하는 식이었습니다. 이들 대지주 중 하나에는 그리스도의 옆구리를 찌른 창의 일부가 들어 있고, 그 앞에는 새로운 광명에

169 1620년 메이플라워호를 타고 영국에서 미국 매사추세츠로 건너가 플리머스 식민지를 개척한 102명의 청교도들.

눈이 부신 것 같은 표정으로 하늘을 우러러보는 베르니니가 만든 롱기누스[170] 상이 서 있습니다. 성유골 숭배는 성인 숭배와 결부되었는데, 성인 숭배 또한 신교 진영의 비난을 받았습니다. 그렇다면 성인들의 상을 더욱 박진감 있게 만들어서 상상력에 호소하도록 하고, 성인들의 고뇌와 황홀경을 더욱 생생하게 표현하겠다는 것이었습니다.

이런 식으로 교회는 인간의 뿌리 깊은 충동을 풍부한 상상력으로 표현했습니다. 그리고 교회는, 지중해 문명의 일부라고 한다면 어폐가 있겠지만, 아무튼 이교적인 르네상스의 유산이라고 할 수 있는 또 하나의 커다란 장점을 갖고 있었습니다. 인간의 몸을 두려워하지 않았던 것입니다. 전성기 바로크보다 1백 년 가까이 앞서 티치아노는 바로크적인 성격을 지닌 〈성모승천〉도판67을 그렸습니다. 이교를 찬양한 자신의 다른 걸작들과 같은 시기에 그렸던 것입니다. 16세기가 시작될 무렵에 그는 이처럼 교리와 관능성을 융합하는 작업에 커다란 권위를 부여했습니다. 그래서 가톨릭교회가 트리엔트 종교회의를 거치며 신교도들의 영향을 떨쳐버린 뒤에도 티치아노의 작품은 건재했고, 루벤스와 베르니니라는 두 거장에게 영감을 주었습니다. (루벤스는 티치아노를 멋지게 모사했습니다.) 루벤스와 베르니니의 작품에서는 영혼과 육체의 상극이 훌륭하게 해결되었습니다. 베르니니의 〈우르바누스 8세 영묘〉 위에 놓인 사랑의 상보다 더 즐겁게 육체를 나타낸 예는 상상하기 어렵겠지요. 그리고 지극히 비非프로테스탄트적인 주제로 그린 〈참회로 구원받은 죄인들〉을 보세요. 루벤스는 회개하는 마리아 막달레나[171]뿐 아니라 그리스도의 모습마저도 절대적인 신앙과 완전히 일치하는 숭고한 관능성으로 탁월하게 표현했습니다.

170 3세기 그리스의 신플라톤주의 철학자.
171 갈릴리 호수 서쪽 해안 막달라 출신의 여성으로 일곱 악령에게 시달렸는데, 예수에게 치유받은 이후 신앙의 길로 들어섰다.

도판67 베첼리오 티치아노, 〈성모승천〉, 1516~1518년

이런 여러 이유로 말미암아 우리가 바로크라고 부르는 예술은 민중의 예술이었습니다. 르네상스 예술은 기하학, 투시화법, 고대에 관한 지식과 같은 지적 수단을 통해 인문주의자의 작은 그룹에만 호소했습니다. 반면에 바로크 예술은 감정을 통해 한껏 많은 사람들에게 호소했지요. 바로크 예술의 주제는 곧잘 애매하고 어떤 신학자가 생각해낸 것이지만 전달수단은 대중적이어서 오늘날의 영화를 떠올리게 합니다. 이탈리아에서 이 시기에 가장 빨리 이름을 알렸고 또 가장 위대한 화가였던 카라바조(Michelangelo Caravaggio, 1571?~1610)는 1920년대에 지식인을 위한 영화에서 유행했던 것과 같은 조명을 시도해서 새로운 극적 충격을 줄 수 있었습니다.도판68 바로크 시대 후반의 예술가들은 살짝 열린 입술이나 눈물로 반짝이는 눈 등으로 감정을 극대화시키기를 좋아했습니다. 거대한 규모, 끊이지 않는 운동, 변해가는 조명과 어두운 배경. 이런 장치는 나중에 영화에 다시 등장합니다. 놀랍게도 바로크 예술가들은 필름 대신 청동과 대리석으로 그런 것들을 보여주었습니다. 사실 이런 비교는 경박스럽습니다. 왜냐하면 아무리 영화를 상찬하는 사람이라도 그것이 곧잘 저급하고 단명한다는 걸 인정해야 하기 때문입니다. 그런데 베르니니의 작품은 이상적인 것으로서 영원한 생명을 지닙니다. 베르니니는 정말이지 위대한 예술가입니다. 그의 작품은 미켈란젤로의 장엄한 진지함과 집중성이 결여된 것처럼 보일 수도 있습니다. 그러나 17세기에는 그의 작품이 더 널리 보급되었고 더 큰 영향력을 가졌습니다. 그는 바로크풍의 로마에 특징을 부여했을 뿐만 아니라 유럽 전역으로 확산된 국제적 양식의 본보기가 되었습니다. 앞서 고딕 양식은 온 유럽으로 뻗어갔지만 르네상스 예술은 결국 그러질 못했지요.

베르니니는 놀랍도록 조숙했습니다. 그가 16세에 조각한

도판68 카라바조, 〈마태오를 부르심〉, 1599~1600년

작품 하나를 보르게세 가문[172]이 사들였고, 스무 살도 되지 않아 보르게세 가문 출신의 교황 파울루스 5세의 초상 조각을 제작했습니다. 그 뒤로 3년 동안 베르니니는 역사상 어느 누구보다 대리석을 능숙하고 정교하게 다루는 조각가가 되었습니다. 그가 만든 〈다윗〉은 미켈란젤로의 관능적인 '다윗'과 달리, 순간적으로 뒤틀린 몸을 묘사했습니다. 얼굴에 담긴 격렬한 표정은 지나치게 과장되어 보이지요. 사실 이는 젊은 베르니니 자신의 모습입니다. 그가 거울을 보며 자신의 모습을 스케치했는데, 이때 거울을 들어준 사람이 그의 후원자인 추기경 시피오네 보르게세(Scipione Borghese, 1577~1633)라고 알려졌습니다. 〈아폴론과 다프네〉도판69는 대리석의 유동성과 변화무쌍함을 보여주는 놀라운 작품입니다. 왜냐하면 이 상은 자기 아버지에게 도와달라고 소리친 다프네[173]가 월계수로 바뀌는 순간을 보여주기 때문입니다. 그녀의 손가락이 벌써 나뭇잎으로 바뀌고 있습니다. 아폴론도 그녀를 잃게 된다는 것을 직감하고 있습니다. 그리고 시선을 조각상의 아래쪽으로 돌리면 다프네의 아름다운 다리가 나뭇가지로, 발끝이 나무뿌리로 바뀌는 모습을 볼 수 있습니다.

이처럼 찬란한 작품은 보르게세 가문을 위해 만들어졌는데, 베르니니처럼 젊은 신예에게 제작을 맡긴다는 건 실로 훌륭한 후원자의 안목이었습니다. 그러나 1620년이 되면 사실상 역대 교황을 배출했던 로마의 부유한 여러 가문이 후원자 내지 수집가로서 서로 경쟁을 시작합니다. 이런 경쟁은 때로 무지막지했지요. 이 대목에서는 20세기 초에 프릭(Henry Clay Frick, 1849~1919)[174],

172 시에나에서 발원한 가문으로, 16세기부터 19세기 초반에 걸쳐 정계와 사교계에서 중요한 위치를 차지했다.
173 아리아의 강의 신의 딸. 그녀에게 반한 아폴론의 집요한 추격을 피해 도망치다가 붙잡히려는 순간 아버지의 도움으로 월계수로 변신해 모면한다.
174 미국의 산업자본가. 그가 모은 유럽 예술품이 1935년에 뉴욕 맨해튼에 개관한 프릭 컬렉션에 상실 전시되고 있다.

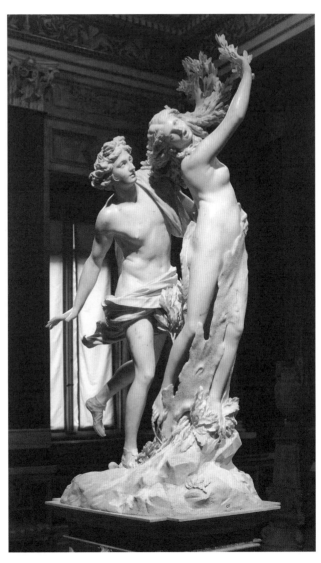

도판69 잔 로렌초 베르니니, 〈아폴론과 다프네〉, 1622~1625년

모건, 월터(William Thompson Walters, 1820~1894)와 같은 미국의 거물 수집가들이 펼쳤던 경쟁을 떠올릴 수 있겠으나, 로마의 후원자들은 정평 있는 '대가'의 작품뿐만 아니라 현역 예술가의 작품들까지도 손에 넣으려고 경쟁했다는 점이 다릅니다. 로마의 여러 유력한 가문은 스포츠 선수처럼 예술가들과 계약을 맺었습니다. 앞서르네상스 예술가들은 급료를 받았지요. 으레 그렇듯, 엄격한 시대가 지나고 갑자기 생겨난 유유자적함과 여유는 창조적 에너지를 분출했습니다. 1620년대는 베르니니가 만든 〈시피오네 보르게세〉도판70, 즉 당시 가장 부유한 추기경이었던 인물의 조각상을 보아도 알 수 있듯이 지나치게 유유자적한 시기였습니다. 교황을 배출시킨 이 모든 가문들 중에도 단연 압권은 바르베리니 가문이었습니다. 이는 마테오 바르베리니(Matteo Barberini, 1568~1644)가 1623년에 교황 우르바누스 8세(재위 1623~1644)로 즉위했기 때문입니다. 그는 진정한 미술 애호가였을 뿐만 아니라 20년 동안이나 교황의 자리를 유지했습니다. (새로운 간상의 무리가 어떻게든 줄을 넣어 여러 혜택을 볼 수 있도록, 교황의 재위기간은 5년 정도가 좋겠다고 항상 바랐습니다.) 베르니니는 우르바누스 8세가 즉위하자마자 알현을 허락받은 한 사람이었습니다. 그에게 새로운 교황은 다음과 같은 말을 해주었습니다. "그대가 교황인 마테오 바르베리니를 만날 수 있는 것은 대단한 행운이다. 그러나 짐은 기사 베르니니가 짐의 재위 동안 살아 있다는 것을 더 큰 행운이라 여긴다."

그때 베르니니는 25세였습니다. 다음 해 그는 산 피에트로 대성당의 건축기사로서 믿기 어려운 거장의 절묘한 기술인 주교단의 청동제 닫집baldacchino도판71에 착수했습니다. 청동 주조에 대해 조금이라도 상식이 있다면 이 닫집이 경이로운 걸작임을 알 것입니다. 기술적으로 온갖 어려움이 있었고 청동도 부족했습니다. 그러자 교황은 로마에서 가장 유명한 고대 건축물인 판테온

도판70 잔 로렌초 베르니니, 〈시피오네 보르게세 추기경의 흉상〉, 1632년

지붕을 벗겨 쓰겠다는 결단을 내렸습니다. 이 일로 유명한 논평이 나왔습니다. "바르베리니 가문은 야만족(바르바리)도 감히 하지 못한 일을 해냈다"라고. 이리하여 질릴 정도로 풍요롭고 대담한 창안과 완벽한 기교는 닫집 구석구석까지 담기게 되었지요. 더욱 비범하게도 베르니니는 산 피에트로 대성당의 건설이 앞으로 어떻게 전개될지를 일찌감치 내다보며 상상하고 있었던 듯합니다. 1642년에 설계된 이 닫집이 그로부터 40년도 넘게 지난 뒤에 추진된 일련의 대개축과 완전히 조화를 이루었기 때문입니다.

베르니니는 이 방대한 계획을 이처럼 장기간에 걸쳐 수행할 수 있었던 역사상 유일한 인물일 것입니다. 그 결과 어느 곳에서도 볼 수 없는 거대한 규모로 통일된 인상을 만들어냈습니다. 1600년에 로마를 방문한 순례자들은 산 피에트로 대성당의 거대하고 조화로운 돔에 용기를 얻었을 테지요. 그러나 돔 말고는 단편적이고 어수선한 인상을 받지 않았을까 싶습니다. 그런데 베르니니가 일을 마친 다음 로마를 찾은 순례자는 어땠을까요? 우선 베르니니의 공방에서 제작된 대리석 천사상이 줄지어 선 산탄젤로 다리를 건너, 모든 것이 압도적인 산 피에트로 대성당 앞 광장에 나가게 됩니다. 거대한 주랑이 그를 포옹하려는 것처럼 양팔을 벌려 다가옵니다. 그가 교황의 궁전 입구를 거닐며 만약 그 내부를 살필 수 있다면 기독교도로서 최초의 황제이며 로마 시를 정식으로 역대 교황의 수도로 헌납한 콘스탄티누스의 상인 베르니니의 〈콘스탄티누스의 개종〉을 목격했을 것입니다. 그래서 바실리카[177]의 계단을 올라가 장대한 정면 현관을 거쳐 내부로 들어가면 그는 곧 혼연일체가 된 느낌을 받습니다. 장식이 통일된 양식에 따라 갖춰져 있을 뿐만 아니라(장식에 대해서는 언제나 베르

도판71 잔 로렌초 베르니니, 산 피에트로 대성당의 '발다키노', 1623~1634년

니가 기본적인 구상을 세웠지요), 시선이 중간에 끊이지 않고 닫집까지 닿게 됩니다. 그래서 큰 물결처럼 서 있는 교부들의 조각상과 중량감이 느껴지지 않으며 경외감에 진동하고 있는 아기 천사의 조각상들을 배치한 성 베드로 주교좌 앞에 서면, 마침내 우리는 세속의 무게를 벗어나게 됩니다. 마치 발레 공연을 볼 때처럼 우리의 상상은 황홀함 속에서 중력을 거부합니다.

발레를 떠올리다 보니 정신이 번쩍 듭니다. 베르니니가 당시 최고 무대 디자이너였던 것도 우연이 아닙니다. 존 이블린(John Evelyn, 1620~1706)[176]은 1644년에 베르니니가 "무대의 배경을 그리고 초상 조각을 제작했고, 기계장치를 고안해서 작곡했고 극을 썼으며, 극장 건물까지도 세웠다"라고 로마의 어느 오페라 극장에 갔을 때 본 걸 기록했습니다. 그리고 다른 일기 작가들도 베르니니가 연출한 오페라에서는 맨 앞줄에 앉은 관객이 물을 뒤집어썼다든가, 무대에서 불길이 일자 두려워서 피했다는 따위의 내용을 적었습니다. 그가 만들어내는 환상은 이렇게도 조형적으로 뚜렷했습니다. 그가 제작한 오페라는 지금 모두 없어졌으나 그것이 어떠한 것이었는지는 그가 나보나 광장에 설치한 분수를 보면 어느 정도 알 수 있습니다. 이 분수는 보는 사람을 안절부절 못하게 만드는 위태로운 곡예 같습니다. 크고 높은 이집트의 오벨리스크가 마치 가벼운 발레리나인 양, 속이 텅 빈 바위 위에 얹혀 있습니다. 바위 주위로는 세계 4대 강인 도나우, 나일, 갠지스, 라플라타 강을 상징하는 네 개의 거대한 상이 자리 잡고 있습니다. 이 네 개의 조각상은 4대륙 또는 에덴동산의 네 강이라고도 생각할 수 있습니다. 이처럼 여러 가지를 뒤섞은 상징적 표현에

175 마데르나가 설계한 장방형 회당. 내부는 두 줄의 열주로 세 칸의 공간으로 구분되며 중앙이 신랑, 좌우가 측랑이 된다. 신랑은 측랑보다 넓고 높다. 정면 안쪽에 건물 바깥쪽으로 돌출한 반원형 제실이 있다.

176 영국의 정치가. 일기문학 작가.

서 17세기 사람들의 사고방식과 취미를 엿볼 수 있습니다. 오늘날 우리는 그렇게 생각하지 않으면서도 베르니니의 창안에 담긴 비범한 박력은 만끽할 수 있습니다. '창안'이라고 한 건 이즈음에는 대단히 솜씨가 좋은 한 무리의 조수들이 베르니니를 대신해서 제작했기 때문입니다. 이 분수에서 베르니니 자신이 직접 조각했다고 전해지는 부분은 도나우 강을 상징하는 말馬인데(부연하자면 이는 실제로 존재했던 말이고 '몬테 도로Monte d'Oro'라는 이름으로 불렸습니다), 놀랍게도 물속의 동굴에서 모습을 드러냅니다.

베르니니가 이처럼 극적 요소를 장엄하게 보여주는 또 다른 예는 산타 마리아 델라 빅토리아 성당의 코르나로 예배당입니다. 먼저 베르니니는 예배당 양측에 코르나로 가문[177] 사람들이 나란히 자리 잡은 모습을 묘사했는데, 마치 특별석에서 무대의 막이 올라가길 기다리는 것처럼 보입니다. 무대 위에서 소명이 주역을 비추는 것 같은 효과를 연출합니다. 그러나 연극과 비교하는 건 여기서 그치겠습니다. 우리가 지금 보고 있는 조각상 〈성 테레사의 열락Ecstasy of St Teresa〉은 유럽 미술에서도 가장 깊이 사람의 심금을 울리는 작품 가운데 하나이기 때문입니다.도판72 베르니니의 공감적인 상상력, 즉 다른 사람의 감정 속에 파고 들어가는 재능은 틀림없이 성 이그나티우스의 심령 수업을 실천함으로써 높아진 것이며, 그것이 감정의 온갖 상태 중 가장 드물며 귀중한 종교적 황홀감의 상태를 전달하는 데 쓰였습니다. 성 테레사는 수기에 천사가 나타나 뜨거운 금화살로 자신의 가슴을 여러 차례 찍었다고 썼는데, 그때가 생애 최고의 순간이었다고 했습니다. 베르니니는 바로 그 장면을 형상으로 만들었습니다. "고통이 너무 심했기 때문에 나는 비명을 질렀습니다. 그러나 동시에 말할 수 없는 황홀감을 느꼈습니다. 나는 이 고통이 영원히 계

177　베네치아 총독을 대대로 배출시킨 명문가.

도판72 잔 로렌초 베르니니, 〈성 테레사의 열락〉, 1645~1652년

속되었으면 하고 생각했습니다. 그것은 신이 영혼에 주신 다시없이 친절한 애무였습니다." 이러한 깊은 감정과 감각적인 무아의 경지를 예술가의 놀랄 만한 기술적 제어의 결합으로 가장 탁월하게 실현한 예는 시각예술에서가 아니라 음악에서, 특히 베르니니와 동시대인이며 그보다 나이가 많았던 위대한 작곡가 몬테베르디(Claudio Monteverdi, 1567~1643)의 음악에서 찾아야 할 것입니다.

가톨릭의 부흥을, 혹은 그 우상을 제작한 사람으로서 가장 위대한 잔 로렌초 베르니니를 과소평가했다고 나를 비난할 사람은 없을 테지요. 끝으로 문명의 역사 속에서 이 이야기를 떠올릴 때 내 가슴에는 몇 가지 불안이 일어난다는 걸 고백해도 좋을까요? 그 불안은 '환상' 그리고 '남용'이란 말로 정리할 수도 있겠습니다. 물론 모든 예술은 어느 정도 환상입니다. 그것은 상상 위의 어떤 필요를 채우기 위해 체험을 변형합니다. 그러나 예술가가 직접 체험한 것으로부터 얼마나 떨어질 작정인지에 따라 환상의 정도도 달라집니다. 베르니니는 아주 멀리 떨어져버렸습니다. 실제 성 테레사의 견실하며 사려 깊은 모습에 비해 그가 얼마나 멀리 와버렸는지 우리는 실감할 수 있습니다. 실제 성인과 코르나로 예배당에서 지금 막 기절하려는 감각적인 미녀를 비교하면 우리는 충격을 받습니다. 풍요로운 바로크는 앞서 프로테스탄트와 맞서 벌인 격렬한 투쟁에서 도주하려다 결국 현실에서 환상의 세계로 떠나버렸다고 느끼지 않을 수 없습니다. 예술에는 독자적인 관성이 있어서, 일단 이런 궤도에 오르면 더욱 과장될 수밖에 없었습니다. 그리고 이와 같은 궤도에 일 제수 성당이나 산티그나치오 성당이나 바르베리니 궁에 들어갔을 때 우리 머리 위에 공중의 춤처럼 펼쳐지는 천장화가 있습니다. 그것들은 상상의 에너지가 펑하고 마개를 열고 구름처럼 올라가서는 이윽고 증발해버릴 것만 같은 느낌을 줍니다.

다른 불안에 대해 말씀드리자면(물론 16세기 이전에도 남용과 과장의 경향은 있었지만), 이처럼 광대한 규모로 행해진 적은 없다는 점입니다. 중세 시기 동안 그것은 흔히 민중이 참여하는 형식 속에서 이루어졌습니다. 르네상스의 궁정은 어느 정도는 권력의 공간이었지만 지역 주민의 자랑이기도 했습니다. 그러나 17세기에 교황을 배출시킨 여러 명문가의 거대한 궁정은 사적인 탐욕과 허영의 표식일 뿐입니다. 파르네세, 보르게세, 바르베리니, 루도비시 같은 탐욕스러운 신흥 권세가의 가문들은 길지 않은 통치 기간 동안 누가 가장 크고 가장 화려한 중앙홀을 만들 수 있는지 경쟁했습니다. 그러느라 그들은 몇몇 장대한 예술작품을 예술가에게 주문했으며, 그 두둑한 도량에 우리는 감탄하지 않을 수 없습니다. 적어도 그들은 현대의 대부호들처럼 짓궂은 짓을 하거나 사람의 눈을 피해 비열한 짓을 하지는 않았습니다. 그러나 문명에 대한 그들의 기여는 이런 종류의 시각적 풍요에 그칠 뿐입니다. 장대함을 희구하는 것은 분명히 인간의 본능이지만, 그것도 과하면 비인간적인 것이 됩니다. 인간 정신의 진전을 도왔던 사상이 터무니없이 넓은 방에서 생각되거나 쓰인 적이 있을까요? 예외가 있다면 대영박물관의 도서 열람실일 것입니다.

8

경험의 빛

베르크헤이데(Berckheyde, 1638~1698)[178]가 하를렘Haarlem 시내의 광장을 그린 그림도판73은 오늘날에도 우리가 북서풍이 불고 햇살이 따사로운 오후 3시 무렵 그곳에 서면 볼 수 있는 풍경을 거의 정확하게 보여줍니다. 건축물도 별로 바뀌지 않았고, 공간에 대한 감각도 오늘날 보기에도 멀쩡하고 명암도 뚜렷합니다. 오늘날의 우리도 17세기에 그려진 이 그림으로 쏙 들어갈 수 있을 듯합니다. 이 그림에서는 아무런 위화감이 없지만 오늘날 우리가 당연하게 받아들이는 여러 다른 것과 마찬가지로, 이 또한 거슬러 올라가면 사상의 대변혁, 즉 신성한 권위를 버리고 체험과 실험과 관찰을 그 자리에 놓은 혁명을 표현한 것입니다.

　　내가 네덜란드를 찾은 건 네덜란드 회화가 그러한 정신적 변화를 시각적으로 표현했을 뿐만이 아니라, 네덜란드가 그 변혁에서 경제적으로나 지적으로나 최초로 이익을 얻은 나라이기 때문입니다. '그것은 신의 의지인가?'라고 묻는 대신 '그런 일을 하면 효과가 있나?' 심지어는 '이익이 있나?'라고 묻기 시작하면 잇달아 새로운 대답을 얻을 수 있습니다. 그래서 맨 처음 얻은 대답은 이렇습니다. '공유되지 않은 의견으로 억누르는 것은 거의 이익이 없으며, 차라리 관대하게 대하는 편이 낫다.' 이 결론은 종교

178　네덜란드의 화가. 거리 풍경을 주로 그렸다.

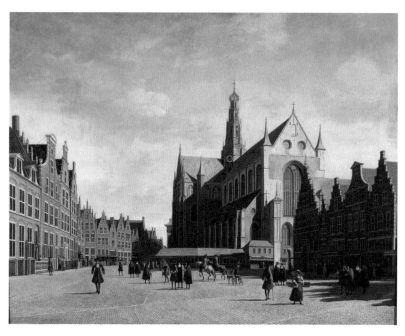

도판73 해리트 베르크헤이데, 〈하를렘의 시장광장〉, 1696년

개혁 동안에 나왔어야 했습니다. 에라스뮈스의 저작에도 함축된 생각인데, 그 또한 네덜란드인이었습니다. 안타까운 일이지만, 네덜란드에서도 신성한 권위는 자신들에게 있다는 신념이 가톨릭 측만큼이나 프로테스탄트 측도 괴롭혔습니다. 두 진영은 17세기 중엽까지 서로를 핍박했습니다. 1668년이 되어서도 여전해서 쾨르보흐^{Koerbogh}라는 두 지식인에게 끔찍스러운 박해 사건이 일어났습니다. 그래서 암스테르담에 있던 유대인은 기독교도의 핍박에서 벗어났는데, 이번에는 서로를 핍박하기 시작했습니다. 이른바 이성의 시대에 마녀 재판이 오히려 늘어났던 겁니다. 이러한 박해의 풍조는 새로운 철학으로 고칠 수는 없는, 한껏 창궐하고 나서 몸 안에서 사라지길 기다릴 수밖에 없는 독과 같았습니다. 아무튼 17세기 초에 네덜란드의 정신은 대단히 관대했습니다. 사상의 대변혁을 불러일으킨 위대한 저술이 거의 모두 네덜란드에서 처음 나왔다는 점이 그 증거입니다.

이와 같은 지적인 시한폭탄을 자국의 한복판에서 터뜨린 네덜란드는 도대체 어떤 사회였을까요? 오늘날에는 갤러리가 된 하를렘의 옛 구빈원 건물에 들어가면 증거가 많이 남아 있습니다. 아마도 1세기 무렵의 로마제국을 제외하고는, 우리는 다른 어떤 사회보다도 17세기 네덜란드 사회에 대해 더 많이 알고 있을 것입니다. 예를 들어 네덜란드 사람들은 집단에 속하면서도 저마다 자신의 모습을 있는 그대로 후세에 전하고 싶어 했습니다. 이 모두를 가장 생생하게 전해주는 사람은 하를렘의 화가 프란스 할스(Frans Hals, 1581?~1666)입니다. 그는 지극히 외향적이었습니다. 지난날 나는 (그의 유작을 제외한 모든) 그의 작품에서 가슴이 탁 트일 정도로 쾌활하며 무서울 정도로 능란한 기량을 발견하곤 했습니다. 지금 나는 그 작품에 나타나는 별 깊은 뜻 없는 명랑함과 기교를 예전보다 더 좋아합니다. 그가 그린 인물들은 새로운 철

학 같은 것을 대표하지는 않아 보이지만 17세기 초 네덜란드에서 나온 흔한 단체 초상화와 달리 문명과 관련된 어떤 것을 보여줍니다. 이들 그림 속 인물들은 공익을 위해서라면 기꺼이 함께 노력하려는 개인들이었지요. 오늘날에도 그렇겠지만 대부분은 성실하고 평범한 사람들이며 이들을 그린 이들 또한 평범한 화가들이었습니다. 그러나 이러한 천편일률적인 단체 초상화에서 유럽 회화의 절정을 이룬 작품이 탄생했습니다. 렘브란트(Rembrandt van Rijn, 1606~1669)의 〈조합 평의원Syndics〉입니다. 스페인이나 17세기의 이탈리아, 심지어 베네치아에서도 이런 군상은 상상도 할 수 없었습니다. 이 군상이야말로 부르주아 민주주의의 첫 시각적 증거입니다. 부르주아 민주주의라는 표현은 입에 올리기도 주저하게 되지만, 문명이라는 맥락에서는 이 말도 실제로 어떤 의미를 지닙니다. 즉 집단에 속하는 개개인에게는 공공의 책임이 있고, 그런 일을 할 수 있는 것은 그들에게 다소 여가가 있기 때문이며, 또 그만한 여가가 있는 것은 그들이 은행에 예금을 갖고 있기 때문이라는 의미입니다. 이것이 그림 속 군상이 보여주는 사회입니다. 그 군상이 오늘날 지방 행정기관에서 개최되는 위원회의 회합이건 병원관리위원의 회합이건 상관없습니다. 이 군상들은 일은 잘 운영되어야 한다는 철학이 실제적이고 사회적으로 적용되고 있었음을 보여줍니다.

 암스테르담은 부르주아 자본주의의 최초의 중심지였습니다. 안트베르펜과 한자동맹 도시들이 쇠퇴한 이래로 암스테르담은 북유럽의 중요한 국제 항구이자 유럽의 중요한 금융 중심지가 되었습니다. 멋진 집들이 줄지어 있고 나무가 무성하게 서 있는 운하를 지나가면서 우리는 이처럼 기품 있고 쾌적하며 조화로운 건축물을 만들어낸 것은 도대체 어떤 경제체제였을지 생각에 잠길 수도 있겠지요. 이 책에서는 경제학을 깊이 다루지 않습

니다. 무엇보다도 내가 경제학에 밝지 않기 때문입니다. 마르크스 이후 역사가들이 아무래도 경제학의 가치를 지나치게 강조한다고 여기는 것도 아마 비슷한 이유겠지요. 그러나 물론 사회발전의 어느 단계에서는 유동자본이 분명히 문명의 주요 요인의 하나입니다. 그것이 세 가지 필수 요소, 즉 여가, 활동, 독립을 보장하기 때문입니다. 또 조금이나마 부의 잉여가 이루어지면 생활의 비교적 고상한 부분, 예를 들어 더 좋은 문틀이나 보다 희귀하고 기이한 튤립을 사는 데 쓰일 수도 있게 되는 것입니다. 아주 조금만 튤립에 관해 이야기하는 것을 허락해주길 바랍니다. 자본주의 경제에서 가격 폭등과 폭락의 첫 번째 고전적인 실례는 설탕이나 철도, 석유가 아니라 튤립이었음은 꽤 인상적입니다. 이것이야말로 17세기 네덜란드 사람들의 두 가지 주요한 열정인 과학적 조사와 시각적 향락이 어떻게 결합되는지 보여줍니다. 처음 튤립은 16세기에 튀르키예에서 수입되었습니다. 그러나 북유럽 최초의 식물원이 있었던 레이던대학교의 어느 식물학 교수가 그 변이의 속성을 발견한 뒤로 이 식물은 자극적인 투기의 대상이 되었습니다. 1634년이 되자 네덜란드는 이 새로운 열광적인 유행에 완전히 사로잡혔습니다. 어느 수집가는 '총독'이라는 이름이 붙은 튤립 구근 하나를 얻으려고 치즈 1천 파운드, 수소 4마리, 돼지 8마리, 양 12마리, 침대 1개, 옷 1벌을 내주었다고 합니다. 1637년에 튤립 시장이 붕괴되면서 네덜란드 경제도 흔들렸습니다. 50년 정도 지나 경제는 되살아났는데, 이번에는 튤립이 아니라 호화로운 사치품, 이를테면 은제 술잔과 병, 금박을 입힌 피혁으로 된 벽면 장식, 청자와 백자 등의 생산에 열을 올렸습니다. 이 청자와 백자는 중국 제품을 모방한 것이었지만 매우 훌륭해서 중국으로 역수출될 정도였지요.

　　이처럼 네덜란드는 순전히 물질적인 의미에서 고도의 문

명이었습니다. 그러나 불행하게도 이런 류의 시각적 방종은 곧 허식을 낳았으며, 부르주아 민주주의에서는 곧 비속화를 의미합니다. 피터르 드 호흐(Pieter de Hooch, 1629?~1684?)라는 화가의 작품만 보더라도 이런 현상을 확인할 수 있습니다. 1660년에 드 호흐는 말끔하고 검소한 실내에 잘 정돈되어 있고 햇빛도 잘 들어오는 공간을 그렸습니다. 그로부터 10년 후에 그가 그린 그림에서 실내는 요란하게 치장되어 있습니다. 희고 밝은 벽이 아니라 금빛 찬란한 스페인 가죽을 두른 벽이 되었지요. 사람들도 전보다 부유하고 여유로워졌습니다. 그래서 이때 나온 그림은 앞선 시대의 것보다 훨씬 못합니다. 빅토리아 시대 초기의 영국 화가들이 네덜란드 화가 메취(Gabriel Metsu, 1629~1667)와 테르보르흐(Gerard Terborch, 1617~1681)의 풍속화를 모방했음은 어쩌면 당연한 노릇입니다. 또 관찰이라는 원리에 따라서 그야말로 리얼리즘이 요구되었습니다. 파울뤼스 포터르(Paulus Potter, 1625~1654)의 〈황소〉도판74는 19세기에 가장 유명한 네덜란드 그림 가운데 하나였습니다. 솔직히 고백하자면 나는 언제나 이 그림에서 거부할 수 없는 매력을 느낍니다. 현대의 추상화는 시시해졌고, 어느 것이나 비슷해서 넌덜머리가 나지만 포터르의 그림 속 양의 머리를 묘사한 신비로운 리얼리즘은 나의 눈을 붙들어 매고, 어린 수소가 아름답게 그려진 양들을 지배하는 모습에는 악몽에 가까운 무엇이 있습니다. 그러나 부르주아적인 감상이나 리얼리즘에서 비속하고 대단찮은 예술이 나올 수도 있음은 인정해야 합니다. 그래서 결정론을 역설하는 역사가라면 17세기 네덜란드 사회를 회고하면서 네덜란드에서는 이러한 예술밖에 나올 수 없다고 할 것입니다. 한데 이게 어찌 된 노릇일까요? 네덜란드에서는 렘브란트도 나왔습니다.

문명사를 연구할 때 우리는 개인의 재능과 사회의 도덕적·정신적 상태 사이에서 균형을 잡아야 합니다. 얼핏 보기에는

도판74 파울뤼스 포터르, 〈황소〉, 1647년

불합리할 수도 있겠지만 나는 천재를 믿습니다. 여태까지 세상에서 이루어진 가치 있는 거의 모든 일은 개인의 역량으로 해석해야 한다고 생각합니다. 그럼에도 단테, 미켈란젤로, 셰익스피어, 뉴턴, 괴테 등 역사상 최고의 위인들은 어느 정도까지는, 말하자면 각 시대의 집대성이라고 느낄 수밖에 없습니다. 혼자 초연하게 발전했다고 하기에는 너무나도 광대하고 총괄적이기 때문입니다. 렘브란트는 이러한 난제를 보여주는 중요한 예입니다. 렘브란트를 빼고 네덜란드 미술을 상상하기란 아주 쉬우며, 사실 역사가에게는 오히려 편한 노릇입니다. 또 네덜란드에는 렘브란트와 조금이라도 견줄 만한 인물이 없었습니다. 셰익스피어가 이전 또는 동시대의 시인들이나 극작가 집단과 결코 비교할 수 없을 정도로 탁월했듯이, 바로 그러한 점 때문에 렘브란트는 그처럼 빨리 압도적인 성공을 거두었으며, 더욱이 그 성공을 계속 유지할 수 있었습니다. 그의 동판화나 소묘는 결코 인기가 쇠한 적이 없습니다. 20년 동안 거의 모든 네덜란드 화가들이 그의 제자였다는 사실을 보더라도 네덜란드인들의 정신생활이 그를 필요로 했다는 걸 알게 됩니다. 그래서 어느 정도는 그를 빚어냈음이 분명합니다.

진실을 추구하고 경험에 호소하는 정신은 종교개혁과 더불어 생겨나서 여러 나라에서 저마다 성경을 자기들 언어로 옮기게 했지만, 그에 해당하는 시각적 표현이 나오려면 한 세기 가까이 더 기다려야 했습니다. 렘브란트는 바로 그 정신을 노래한 위대한 시인이었습니다. 그가 네덜란드의 지적 풍토와 맺었던 관계는 그가 레이던에서 암스테르담으로 옮겨 처음 주문받은 작품에서 분명히 드러납니다. 그 그림은 유명한 해부학 교수 튈프 박사의 시범을 보여줍니다.도판75 교수를 둘러싸고 있는 사람들은 학생이나 의사가 아니라 외과의사 길드의 조합원들입니다. 흔히 베

살리우스라는 이름으로 불리는, 근대 최초의 위대한 해부학자 판 베셀(Van Wessel, Vesalius, 1514~1564)은 네덜란드인이었습니다. 그래서 튈프 박사는 이 그림에서도 제법 만족스러워하는 태도이지만, 실제로 '베살리우스의 부활'이라 불리기를 좋아했습니다. 그는 약간 돌팔이 의사가 아니었을까 싶습니다. 그는 환자에게 하루에 차를 50잔 마실 것을 권고했다고 합니다. 어쨌든 그는 크게 성공했으며 그의 아들도 영국의 준남작에 오릅니다.

그러나 렘브란트가 당시 지적 생활과 관련되었음은 그러한 외적이며 공식적인 방식이 아니라 성경을 그림으로 나타내는 방식을 통해서였습니다. 경험에 직접 호소하고 전통적인 도상학의 권위는 흔들릴 수밖에 없었습니다. 렘브란트는 실제로 고전적인 전통을 깊이 연구했지만, 지금까지 누구도 본 적 없는 성경의 일화와 장면을 자신의 경험을 통해 관찰해서 그에 상당하는 무엇을 찾으려 했습니다. 그는 성경에 정신적으로 깊이 몰입했고, 성경 속 모든 이야기를 이해했습니다. 마치 초기 성경 번역가들이 조금이라도 진실을 빠뜨리지 않으려고 히브리어를 공부했듯, 렘브란트도 암스테르담의 유대인들과 직접 교류를 했습니다. 또한 유대 민족 초기를 더 잘 해명해줄 무엇인가를 공부할 수 있을지도 모른다는 마음에서 유대교의 회당(시나고그)을 자주 드나들었습니다. 그러나 결국 그가 성경 해석에 동원한 것은 자기 주변에서 보았던 실생활이었습니다. 그의 소묘를 보면 스스로 관찰한 것을 기록했는지, 성경의 이야기를 그렸는지 알 수 없을 때가 가끔 있습니다. 그만큼 두 개의 체험이 그의 내면에서 하나로 결합되었던 것이지요.

때로 그는 기독교적 관점에서의 인간 삶에 대한 자기 나름의 해석에 따라 성경 속에는 거의 존재하지 않지만 스스로는 반드시 존재했을 것이라고 확신한 주제를 묘사했습니다. 〈설교하는

도판75 렘브란트 판 레인, 〈튈프 박사의 해부학 수업〉, 1632년

그리스도〉도판76라는 동판화가 그런 예입니다. 이 작품은 고전적인 구도로 이루어져 있습니다. 사실 렘브란트가 완전히 흡수했던 라파엘로의 유명한 두 작품을 기초로 삼았습니다. 그러나 이 작은 무리와 라파엘로가 그린 이상적 인간들은 전혀 닮지 않았습니다. 제각기 무리를 지어 어떤 사람은 생각에 잠겨 있고, 어떤 사람은 시큰둥해 하고, 어떤 사람은 그저 자리를 차지하고는 졸지 않으려고 안간힘을 쓰고 있습니다. 그리고 이 동판화의 전면에 그려진 아이는 죄의 용서에 관한 설교 따위는 아랑곳없이 땅바닥에 낙서하는 중입니다. 모든 종류의 인간과 그들이 놓인 온갖 상황에 연민을 품으며 인간의 다양성에 대해 관대하다는 것이, 내가 생각하는 것처럼 문명화된 삶의 특질이라면 렘브란트는 문명에 대한 위대한 예언자의 한 사람이었습니다.

렘브란트가 회화에서 보여주는 심리학적 진실은 지금까지 존재했던 그 어떠한 예술가의 것보다 탁월합니다. 물론 렘브란트의 작품은 회화기법 면에서만 보더라도 걸작입니다. 〈밧세바Bathsheba〉에서 그는 자연이나 고대의 부조 작품 등에서 배운 것을 이용해 완벽하게 균형 잡힌 구도를 보여줍니다. 우리는 이 그림을 순수한 회화작품으로 감탄할 수 있겠지만, 결국 우리의 시선은 다시 밧세바의 얼굴로 되돌아옵니다. 렘브란트는 다윗 왕에게서 받은 편지 때문에 골똘히 생각에 잠겨 있는 밧세바의 심경을 위대한 작가가 여러 페이지에 걸쳐서도 닿을 수 없을 법한 정묘한 터치와 인간적인 연민으로 재현했습니다. 회화는 문학과 겨루어서는 안 된다는 말을 많이 들었을 것입니다. 하기야 회화가 미숙한 단계에 있는 동안은 그랬겠지요. 혹은 그보다는 오히려 회화가 훌륭한 수준에 이르기까지는 문학적 요소를 드러내지 않는 편이 좋다고 해야겠습니다. 그러나 형식과 내용이 혼연일체가 됐을 때 이런 인간적인 현시야말로 하늘이 내린 선물이 아니고

도판76 렘브란트 판 레인, 〈설교하는 그리스도〉, 1657년경

무엇이겠습니까?

　이런 특질을 나타내는 최고의 작품은 렘브란트가 그린 〈유대인 신부Het Joodse bruidje〉도판77라는 제목으로 알려진 그림입니다. 정확하게 그 제목이 어떤 것이어야 할지는 누구도 모를 겁니다. 아마 이삭Isaac과 그의 아내 리브가와 같은 구약에 나오는 인물을 그리려 했던 듯합니다. 그러나 그림의 주제는 분명합니다. 따뜻함과 부드러움 그리고 신뢰가 잘 조화된 어른의 애정이지요. 부유함은 옷소매의 묘사에서 드러나며, 손은 자상함을 표현하고, 신뢰는 얼굴에 잘 나타나 있습니다. 특히 표정은 성실함으로 넘치며 고전적 이상에 영향을 받은 화가들이 미처 도달하지 못했던 일종의 정신적 빛을 발하고 있습니다.

　렘브란트는 인간적 체험이라는 관점에서 신성화된 역사나 신화를 재해석했습니다. 그러나 그것은 계시종교가 진실이라는 신념에 바탕을 둔 감정적 반응입니다. 당시 가장 위대한 인물이었던 그는 다른 종류의 진실, 즉 감정적인 것이 아니라 지적인 수단으로 입증될 수 있는 진실을 추구했습니다. 이는 관찰된 증거를 축적하거나 수학을 적용함으로써 성취되었습니다. 이 두 가지 가운데 17세기 사람들에게 더 매력적이었던 것은 수학입니다. 수학은 사실상 당시 가장 뛰어난 지식인들의 종교였으며, 경험이 이성과 결합할 수 있다는 신념을 표현하는 수단이었습니다. 당시 철학자 가운데 수학자가 아니었던 사람은 영국의 베이컨(Francis Bacon, 1561~1626)뿐이었습니다. 재기 넘쳤던 베이컨은 검증된 물질적 증거로 모든 것을 해결할 수 있다고 생각했고, 따라서 그는 대단히 지적이었습니다. 우리가 신주단지처럼 모시는 신념을 '종족의 우상'[179]과 '시장의 우상'[180] 같은 것으로 분류한 이 영국인 철

179　인류라는 종족 고유의 것으로 실제 발견해낼 수 있는 이상의 질서를 자연현상에 기대하는 관습.
180　언어의 부적절한 사용에서 나온 것으로, 시장에 있지도 않은 풍설이 떠돌게 되는 현상을 가리킨다.

도판77 렘브란트 판 레인, 〈유대인 신부〉, 1665~1669년경

학자의 가치는 오늘날에도 전혀 퇴색하지 않습니다. 그러나 그의 뒤를 이은 데카르트(René Descartes, 1596~1650), 파스칼, 스피노자 (Baruch Spinoza, 1632~1677) 같은 위대한 사상가들에 비하면 베이컨에게는 석연찮은 데가 있지요. 그가 정치에 관여했다는 점은 문제가 아닙니다. 그에게 17세기의 지배적인 믿음, 즉 수학에 대한 믿음이 결여되었음이 문제입니다.

　　한편 데카르트는 무척이나 연민을 불러일으키는 인물입니다. 그는 처음에는 일개 병사였습니다. 펜싱에 관한 책도 썼지만 얼마 지나지 않아 자신이 사색하는 걸 좋아한다는 사실을 깨달았습니다. 좋아하는 사람은 아주 드물고 전혀 인기 없는 일이 사색이죠. 오전 11시 무렵 친구 몇 명이 그를 찾아왔을 때 그는 아직 자리에 누워 있었습니다. "자네, 뭐하고 있나?"라고 친구들이 묻자 그는 "생각하고 있네"라고 대답했고, 친구들은 버럭 화를 냈습니다. 방해받는 것이 싫었던 그는 고국 프랑스를 떠나 네덜란드에서 살았습니다. 암스테르담 사람들은 돈벌이에 정신이 없을 테니 자신 같은 사람은 내버려두리라 생각했지요. 그러나 네덜란드에서도 훼방꾼들 때문에 성가시게 되자 이곳저곳을 전전합니다. 데카르트는 네덜란드 안에서 스물네 번이나 이사 다녔습니다. 그러는 동안 언젠가 그가 하를렘 근처에 살았음은 확실합니다. 거기서 화가 프란스 할스에게 자신의 초상화를 그리게 했으니까요.도판78 데카르트는 레오나르도 다 빈치와 거의 비슷한 방식으로 온갖 것을 탐구했습니다. 태아, 빛의 굴절, 소용돌이 등. 모두 레오나르도가 연구했던 대상입니다. 데카르트는 모든 물체가 소용돌이로 이루어져 있다고 생각했습니다. 즉 크게 굽이치는 소용돌이가 바깥 고리를 이루며, 작은 구체의 무리 진 안쪽 중핵부는 중심에 빨려 들어가는 것으로 말입니다. 데카르트는 아마 플라톤의 《티마이오스》[181]를 염두에 두었던 듯합니다. 데카르트가 이를

도판78 프란스 할스, 〈르네 데카르트의 초상〉, 1649년경

통해 말하려 했던 것이 무엇이든 간에, 레오나르도가 그린 소용돌이 그림을 결코 본 적 없는 그가 그 그림과 똑같은 것을 묘사했다는 점은 기묘한 노릇입니다. 그러나 레오나르도의 부단하고 탐욕스러운 호기심과 달리 데카르트는 프랑스인의 세심한 기질을 극단적으로 지녔으며, 그의 온갖 관찰은 이른바 철학체계에 도움을 주기 위함이었습니다. 그 체계의 근간에는 절대적인 회의론이 있었습니다. 몽테뉴의 '나는 무엇을 아는가'를 계승한 것이지요. 데카르트가 도달한 유일한 답은 '내가 아는 것은 내가 생각한다는 것이다'인데, 이를 거꾸로 '나는 생각한다, 고로 존재한다'라고 했습니다. 요컨대 자신이 생각하고 있다는 것 말고는 전부를 의심할 수 있다는 것입니다.

데카르트는 어떤 선입관에도 얽매이지 않고 관습과 인습의 영향에서 벗어나 직접 경험한 사실로 돌아가려 했습니다. 그런데 이런 정신적 태도의 예를 찾기 위해 네덜란드 예술을 죄다 살펴볼 필요는 없습니다. 페르메이르만큼 시각신경이 받아들인 것에 집착한 화가는 없기 때문입니다. 사실 〈델프트 풍경〉도판79처럼 양식적 기교가 거의 없는 그림을 보면 꽤 충격을 받게 됩니다. 언뜻 보면 컬러 사진 같지만 지적으로 대단히 뛰어난 작품이라는 것을 우리는 알고 있습니다. 그것은 네덜란드의 광선뿐만 아니라 데카르트가 '정신의 자연스러운 빛'이라고 한 것을 반영합니다. 실제로 페르메이르는 여러 면에서 데카르트와 닮았습니다. 초연하고 알쏭달쏭한 성격부터가 그렇습니다. 하지만 페르메이르는 데카르트처럼 3개월마다 이사를 하지 않았고, 오히려 델프트의 광장에 있는 자신의 집을 아주 좋아해서 줄곧 거기서 작업했습니다. 그의 그림 속 고요한 실내도판80는 모두 그의 방입니다. 그러나 페르메이르는 데카르트만큼이나 방문자를 꺼렸던 터라

도판79 요하네스 페르메이르, 〈델프트 풍경〉, 1660~1661년경

멀리서 일부러 찾아온 저명한 수집가에게 보여줄 그림이 한 점도 없었다고 합니다. 이는 거짓말이었습니다. 그가 죽었을 때 집 안에는 팔지 않은 각 시기의 그림들이 고스란히 수장되어 있었습니다. 그는 섬세한 식별력을 발휘해서 미묘한 균형에 의해 진실을 발견하기 위해 줄곧 평정 상태만을 찾았던 것입니다.

'조용하려고 노력하라'. 페르메이르가 실내를 화면에 담았던 것보다 10년 앞서 아이작 월턴(Izaak Walton, 1593~1683)[182]은 자신의 저서 《조어대전The Compleat Angler》 겉장에 이렇게 적었습니다. 그리고 같은 시기에 두 종파가 생겨났습니다. 정적주의Quietism[183]와 퀘이커Quaker 교도[184]입니다.

데카르트처럼 이성에 기대어 마음을 정돈해야 한다고 느낀 최초의 화가는 교회 내부의 면밀한 묘사에 능했던 피터르 산레담(Pieter Saenredam, 1597~1665)입니다. 그는 일찍이 1630년대에 자연에서 직접 따온 주제를 여러 점 그렸습니다. 퀘이커 교도의 이상적인 집회 장소에 걸맞은 고요하고 궁극적인 분위기를 자아내는 이러한 그림을 10~15년 동안 곁에 두고 신중하게 가필하는 경우가 많았다고 합니다. 그가 교회 내부를 그리면서 작고 검은 창, 좌석, 마름모꼴의 문장 등 하나하나에 악센트를 부여하는 면밀함은 뒷날 신인상주의 회화를 이끌었던 조르주 쇠라(Georges Seurat, 1859~1891)[185]를 떠올리게 합니다.도판81 이처럼 산레담의 작품 중 일부는 경험보다는 완전한 자연주의라는 환상을 어떻게든 유지하고 있습니다. 이와 달리 페르메이르가 나무틀이나 유리창, 악기에서 끌어낸 추상적인 디자인은 더할 나위 없이 멋집니다.도판82 그것들이 화면 속에 배치된 간격과 비례는 주의 깊은 계산의

182 영국의 수필가. 전기 작가.
183 17세기 말에 일어났던 종교적 신비주의.
184 17세기 중엽 영국에서 생겨난 개신교 종파. 모든 개인에게 '내면의 빛'이 있다고 여기며 예배라기보다는 묵상에 가까운 모임을 행한다.
185 프랑스의 신인상주의 화가. 점묘법을 처음으로 본격적으로 활용했다.

도판80 요하네스 페르메이르, 〈편지를 읽는 여인〉, 1662~1663년

도판81 피터르 산레담, 〈아센델프트의 신트 오둘푸스 교회 내부〉, 1649년

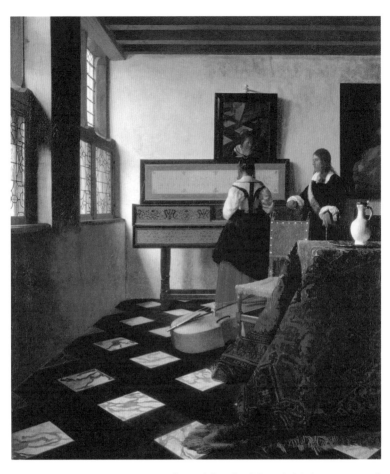

도판82 요하네스 페르메이르, 〈음악수업〉, 1662~1665년

결과일까요, 혹은 직관적으로 발견한 것일까요? 물음을 던져도 소용없습니다. 상대에게 덜미를 잡히지 않는 게 페르메이르의 특기였습니다. 그의 작품을 면밀히 살펴보면서 우리가 말할 수 있는 것은 하나입니다. 현대 화가 가운데 누구보다도 기하학적 도형에 집착했던 몬드리안(Pieter Mondriaan, 1872~1944)[186]이 같은 나라에서 태어났다는 것입니다.

그러나 몬드리안을 언급하면서 우리는 현대 추상회화와 동떨어진 페르메이르의 특성을 기억해야 합니다. 빛에 대한 열정입니다. 페르메이르가 당시 과학자나 철학자와 연관되는 것은 이 때문입니다. 단테에서 괴테에 이르기까지 문명을 대표하는 최고의 인물들은 모두 빛에 매혹되었습니다. 그러나 17세기에 빛에 대한 연구는 결정적인 국면을 맞았습니다. 렌즈의 발명은 빛에 새로운 응용 범위와 위력을 부여했습니다. (갈릴레오가 발전시켰지만 원래 네덜란드에서 발명된) 망원경에 의해 우주의 새로운 세계가 차례차례 발견되었습니다. 네덜란드 과학자 안톤 판 레이우엔훅(Anton van Leeuwenhoek, 1632~1723)[187]은 현미경을 통해 한 방울의 물에서 새로운 세계를 발견했고요. 이처럼 놀라운 관찰을 가능케 한 렌즈를 누가 만들었을까요? 바로 스피노자입니다. 그는 네덜란드 최대의 철학자이지만 또한 유럽 최고의 렌즈 제작자이기도 했습니다. 이 장치의 도움을 받은 철학자들은 빛 자체의 본질에 대한 새로운 분석을 시도했습니다. 데카르트가 빛의 굴절을 연구했다면, 하위헌스(Christiaan Huygens, 1629~1695)[188]는 파동설을 내놓았습니다. 두 사람 모두 네덜란드에서 이를 이루어냈습니다. 그리고 마침내 뉴턴이 입자설을 제창했습니다. 이는 잘못된 것이었

186 기하학적 추상으로 유명한 네덜란드 출신 화가.
187 미생물학의 창시자.
188 네덜란드의 물리학자이자 천문학자.

거나 어쨌든 하위헌스의 파동설보다 나을 게 없었지만, 뉴턴(Isaac Newton, 1642~1727)의 가설은 19세기에 이르기까지 권위를 잃지 않았습니다.

페르메이르는 그림을 보는 사람이 빛의 움직임을 느낄 수 있도록 극한의 정교함을 구사했습니다. 그는 곧잘 실내의 하얀 벽에 햇빛이 지나가는 모양을 나타냈고, 빛의 진행을 더 알기 쉽게 보여주려는 듯, 약간 주름진 지도 위를 옮겨가는 상태까지 표현했습니다. 페르메이르의 그림에는 이러한 지도가 적어도 네 장 나옵니다. 기분 좋게 빛을 옮기는 지도의 표면도 그렇지만, 이를 통해 우리는 네덜란드인들이 당대의 뛰어난 지도 제작자였음을 확인할 수 있습니다. 이처럼 페르메이르의 독립적인 정신의 근간이었던 상업적 발전이, 그가 그린 조용한 실내에도 스며들어 있는 것입니다.

눈에 비친 그대로의 모습을 기록하려 했던 페르메이르는 17세기 사람들이 자랑스럽게 여겼던 기계장치를 결코 우습게 여기지 않았습니다. 그래서인지 그의 그림 대부분은 오늘날 사진에서처럼 비율이 과장되어 있습니다. 또 그는 미세한 구슬방울 모양으로 빛을 묘사했습니다. 이와 비슷한 모습을 맨눈으로는 볼 수 없지만 구식 카메라 파인더를 통해서는 볼 수 있습니다. 페르메이르는 그림을 그리면서 카메라 옵스쿠라obscura라는 장치를 활용했습니다. 이 장치가 백지 위에 영상을 투사하는 것이라고 생각하는 사람도 있습니다. 페르메이르는 한 조각의 간유리가 설치된 상자 속에서 렌즈를 통해 그가 본대로 정확하게 그린 듯합니다. 당시 수학에 대해 점점 커지던 열정과 함께 1650년대에는 회화에서 원근법에 대한 연구가 활발해지고 있었으며, 페르메이르가 그 대가였음은 말할 필요도 없습니다. 그렇지만 경험의 과학적인 접근은 결국 시에 이르게 됩니다. 이것은 빛을 지각하는 데

있어서 거의 신비스러운 기쁨 때문인 것 같습니다. 페르메이르가 그린 퓨터 주전자와 하얀 병을 보고 우리가 느끼는 기쁨을 달리 어떻게 설명할 수 있을까요? 어느 정도 개인의 감수성 문제이지만 물질적 대상에서 기쁨을 느끼는 네덜란드인 특유의 기풍 때문에 정물화를 전문적으로 그리는 화파가 생겼고, 물질의 영성화라고 부를 만한 것을 성취하기도 했습니다. 그것은 위대한 과학자들이 정확한 관찰에 쏟는 열정과 미학적으로 대등합니다.

그러나 예술을 사회와 관련지으려는 어떤 시도도 곧 함정에 빠지고 맙니다. 시각적인 사실을 다룬 모든 회화 중에서 가장 위대한 작품은 네덜란드의 과학적인 분위기 속에서가 아니라 펠리페 4세가 다스리던 스페인의 미신과 인습이 횡행하던 궁정에서 탄생했습니다. 바로 페르메이르가 실내를 그린 가장 뛰어난 그림보다도 5년 정도 앞서 벨라스케스(Diego Velázquez, 1599~1660)가 그린 〈시녀들Las Meninas〉입니다. 결론부터 말하면 이렇습니다. 문명사를 설명하기 위해 예술작품을 이용하는 것도 좋지만 사회적인 상황이 예술작품을 낳는다거나 또는 필연적으로 예술작품의 형식을 좌우한다는 주장은 삼가야 한다는 것입니다.

드 호흐와 페르메이르의 이지적이며 정연한 화풍과 렘브란트의 풍요로운 상상력은 1660년 무렵 절정에 이르렀습니다. 그리고 스피노자의 《신학정치론》은 1670년에 출판되었습니다. 그 10년 동안 지적 생활의 주도권은 네덜란드에서 영국으로 넘어갔습니다. 이러한 변화는 영국 왕 찰스 2세(1630~1685)가 네덜란드 연안의 쉐페닝겐에서 출항해 영국으로 돌아온 1660년에 시작되어 15여 년 동안이나 영국을 괴롭히던 고립과 내핍을 끝맺었습니다. 흔히 있는 일이지만 새로이 얻은 행동의 자유는 그간 쌓여 있던 에너지를 분출시켰습니다. 마치 만조를 기다리던 배처럼 이러한 분출의 순간을 기다리던 천재들이 있기 마련입니다. 이때 영

국에서는 뛰어난 자연과학자들이 등장해 나중에 왕립협회를 구성했습니다. 화학의 아버지라고 불리는 로버트 보일(Robert Boyle, 1627~1661), 현미경을 완성한 로버트 훅(Robert Hooke, 1634~1703), 나중에 자신의 이름을 따라 명명될 혜성의 출현을 예언한 핼리(Edmund Halley, 1656~1742), 그리고 당시 천문학 교수였던 젊은 기하학자 크리스토퍼 렌(Christopher Wren, 1632~1723) 등입니다.

이들 비범한 과학자 가운데서도 특히 뛰어난 사람이 뉴턴(Isaac Newton, 1642~1727)이며, 그는 국경을 넘어 세계적인 명성을 얻은 영국인 중 다섯 손가락 안에 꼽힙니다. 나는 감히 그가 쓴 《자연철학의 원리Philosophiae Naturalis Principia》를 읽었다고 말할 수 없습니다. 읽었대도 당시 왕립협회장으로서 이 책의 출판 인가를 청구했던 새뮤얼 피프스(Samuel Pepys, 1633~1703)가 읽은 것 이상으로 이해할 수는 없었을 것입니다. 3백 년 동안이나 반박할 수 없어 보였던 우주의 구조를 이 책이 수학적인 설명으로 깨뜨렸음을 우리는 잘 알아보지도 않고 인정할 수밖에 없습니다. 이 책은 관찰의 시대의 절정을 이루는 동시에 18세기의 성경이 되었습니다. 포프(Alexander Pope, 1688~1744)는 아마 《자연철학의 원리》를 제대로 읽지 않았던 듯하지만, 당시 사람들의 감동을 이렇게 요약했습니다.

자연과 그 법칙은 어둠으로 가려져 있었다.
뉴턴이 있게 하라고 신이 말씀하시니 만물은 빛이 되었다.

빛의 연구와 별의 연구는 병행되었습니다. 찰스 2세의 위임장에 적혀 있듯이, 그리니치Greenwich 천문대의 팔각형 관측실은 "각지의 경도를 찾아내고 항해술과 천문학을 완성하기 위해" 설립되었습니다. 여기서 우리는 이 시대의 길잡이가 되는 빛, 렌

즈, 관찰, 항해, 수학을 일괄할 수 있습니다. 그리고 마치 하를렘의 광장 그림 속에 들어갔던 것처럼 이 실내 정경의 판화 속에도 들어갈 수 있습니다. 이 밝고도 조화로운 방에서 우리는 인간화된 과학의 분위기를 느끼게 됩니다. 초대 천문대장 플램스티드 (John Flamsteed, 1646~1719)가 기준 자오선을 설정하는 데 사용했던 사분의quadrant, 그리고 그의 망원경도 여기 있습니다. 하위헌스의 시계, 판 레이우엔훅의 현미경 같은 과학기구가 속출한 위대한 시기였습니다. 오늘날의 우리가 보기에 이런 기구들은 그다지 과학적이지 않습니다. 망원경은 어찌나 장난감처럼 예쁘게 치장되어 만들어졌는지 발레극의 소도구 같습니다. 또 이들 예쁘고 작은 지구의나 태양계의에는 여전히 품격이 있고 인간적 체취가 깃들어 있습니다. 예술과 과학은 아직 분리되지 않았습니다. 이러한 기구들은 목적 달성을 위한 수단일 뿐만 아니라 상징, 즉 인간이 스스로의 환경에 정통해서 더욱 인간적이고 합리적인 사회를 창조할 수 있다는 희망의 상징이기도 합니다. 이렇게 19세기 말까지 예술과 과학은 서로 분리되지 않았습니다. 인도의 어느 바라문은 인간이 알아서는 안 되는 비밀이 현미경 때문에 드러났다며 현미경을 부수었다고 합니다. 그 이야기를 전해들은 시인 테니슨은 깊은 충격을 받았지요. 아름답게 번쩍번쩍 빛나는 물체의 후예가 인류를 파멸시킬지도 모른다고 생각하게 된 것은 겨우 최근 60년 동안의 일입니다.

빛이 가득한 이 방, 이 두루 밝게 빛나는 공간을 설계한 이는 영국의 고전주의 건축가 크리스토퍼 렌 경[189]입니다. 그것은 그리니치의 옛 궁전이 내려다보이는 어느 높은 언덕에 세워졌습니다. 렌은 그 옛 궁전도 해군병원으로 개축했습니다. 지금 우리가 볼 수 있는 공간에서 어디까지를 그가 설계했는지는 말하

189 영국의 고전주의 건축가.

기 곤란합니다. 건축을 시작했을 때 렌은 궁정 공무국에서 파견된 유능한 두 조수 존 밴브루 경(Sir John Vanbrugh, 1664~1726)과 니콜라스 호크스무어(Nicholas Hawksmoor, 1661~1736)에게 시공을 맡겼습니다. 그러나 설계도를 직접 작성했던 것은 확실합니다. 그 결과 중세 이래 영국 최고의 건축물이 되었습니다. 견고하나 진부하지 않고 웅장하나 중압감이 느껴지지 않습니다. 문명이란 과연 무엇일까요? 해군병원이 이와 같은 외관을 띠고 입원 환자가 화려하게 장식된 홀에서 식사하는 것이 근사한 일이라고 생각하는 마음상태, 이것이야말로 문명입니다. 사실 그리니치 해군병원의 '회화관'은 영국에서도 가장 멋진 방의 하나이며, 제임스 손힐 경(Sir James Thornhill, 1675~1734)이 그린 천장화는 세계의 수도 로마의 화려한 바로크 예술을 한 변방국인 영국이 모방한 시도로서 유일할 것입니다.

그리니치의 이 방이 완성될 즈음 렌은 이미 영국에서 가장 유명한 건축가로서 명성을 날리고 있었습니다. 그러나 사람들은 젊은 그를 수학자 혹은 천문학자로만 알고 있었지요. 그리고 그가 서른 살에 건축을 시작한 이유는 분명치 않습니다. 자신이 기하학적·기계학적으로 해명한 것을 건축으로 구체화시키고 싶었던 게 아니었을까요? 건축양식의 기초를 배우기 위해 책을 사들였으며, 건축물을 그리거나 유명한 건축가들을 만나기 위해 프랑스로 건너갔습니다. 그는 "도면을 손에 넣으려고 온갖 수를 다 썼지만, 그 이탈리아 노인은 말없이 그것을 살짝 보여주었을 뿐이었다"라고 썼습니다. 귀국 후 렌은 건축기사로서 당장이라도 쓰러질 것 같았던 옛 세인트 폴 대성당의 재건에 관한 자문에 응했습니다. 그리고 탑 대신 돔을 얹자고 제안했습니다. 그러나 미심쩍은 이 계획이 실현되기 전에 런던에 대화재가 발생해 1666년 9월 5일에야 진화되었습니다. 그리고 6일 뒤에 렌은 '런던재건계

획'을 제출했습니다. 이때 비로소 '독창적인 렌 박사'는 건축에 진력하기 시작했습니다.

런던 시내 30개소에 새 교회가 세워진 결과에 대해서는 독창적이라고 표현해야 적절할 것입니다. 각각의 건물이 각각의 상이한 문제를 해결한 성과이며, 렌의 독창성은 결코 쇠퇴하지 않았습니다. 재건 계획의 꽃이었던 세인트 폴 대성당^{도판83}의 경우, 그는 그저 독창적이라는 말로는 성에 찰 수 없는 특징을 보여주었습니다. 고딕식 평면도에 로마식 입면도를 붙인다는 어려운 문제가 있었지만 렌은 건축 공간에 세련미와 독창성을 훌륭하게 담아 이를 영국 고전주의 건축의 가장 훌륭한 기념비로 만들었습니다.

렌의 건축물은 수학, 측정, 관찰 등 과학철학을 만들어내는 데 도움이 되는 모든 것이 건축이나 음악과도 적대적이어서는 안 된다는 점을 보여줍니다. 왜냐하면 바야흐로 영국에서 가장 위대한 작곡가의 한 사람인 헨리 퍼셀(Henry Purcell, 1659~1695)의 시대였기 때문입니다. 그런데 과학적 태도는 시에 어떤 영향을 끼쳤을까요? 아무런 해를 끼치지 않았고 심지어 유익했다고 생각합니다. 본(Henry Vaughan, 1622~1695)은 플램스티드가 망원경을 보고 끌어냈던 것과 똑같은 충동을 시적으로 표현했습니다.

나는 어느 날 밤 '영원'을 보았다.
순수하고 무한한 대광륜 같은
반짝이면서도 극히 고요한 빛.
그 아래를 '때'가 시간과, 날과, 해를 이루며
천체에 따라
세계와 그 모든 행렬이 투입되어
거대한 그림자인 양 돌며.

도판83 세인트 폴 대성당, 영국 런던

밀턴(John Milton, 1608~1674)은 갈릴레오를 '광학 유리를 갖춘 토스카나의 예술가'라고 불렀습니다. 그의 《실낙원Paradise Lost》에 이름이 실린 동시대 사람은 갈릴레오뿐이라고 여겨집니다. 갈릴레오의 여러 발견이 없었더라면 밀턴은 우주를 그토록 장대하게 묘사할 수 없었을 테지요. 본과 밀턴이 아직 글을 쓰던 1660년대에 시의 개념에도 변화가 생겼습니다. 밀턴은 어느 정도는 시대와 어긋났으며, 한편으로는 영국에서 늦게 개화한 르네상스에서 살아남은 존재였습니다. 지적으로 말해서 그는 렌보다는 이니고 존스(Inigo Jones, 1573~1652)[190]에 가까웠습니다. 《실낙원》이 출간된 1667년에 스프래트(Thomas Sprat, 1635~1713)의 《영국학술원사》가 등장했다는 점은 흥미롭습니다. 이 책은 시를 배척하는 합리주의의 다시없는 전형으로 인용될 만한 저술입니다. 스프래트는 "시는 미신의 부모"라고 했습니다. 모든 상상력의 산물은 위험스러운 허위이며, 언술의 치장은 일종의 기만이라는 것입니다. 스프래트는 진정한 철학이 출현한 그때부터 "만물의 추이는 자연의 인과관계의 독자적인 진실한 경로를 조용히 따른다"라고 했습니다.

학술원 회원 모두가 스프래트처럼 상상력을 배척했던 것 같지는 않습니다. 하지만 회원들 태반은 여전히 스스로를 기독교도라고 여겼습니다. 사실 뉴턴은 성경을 연구하며 많은 시간을 보냈습니다(낭비했다고도 할 수 있습니다). 그래서 그들은 별자리를 인간과 동물 모양으로 묶은 천구의를 계속 사용했지요. '회화관'의 천장화에서 볼 수 있는 종류의 의인화를 계속 받아들이고 있었던 것입니다. 그럼에도 불구하고 그들은 이러한 것이 모두 환상이며 현실은 다른 곳, 다시 말해 계량과 관측의 영역에 있다고 인식했습니다. 이처럼 시작된 과학적 진실과 상상력의 분열로

190 영국의 건축가.

이윽고 시극詩劇은 사라졌고, 그 뒤로 1백 년 동안 모든 시에 인위적인 감정을 부여하게 됩니다.

그러나 거기에 어떤 보상이 있었습니다. 명확하게 실현 가능한 산문이 나왔던 것입니다. 그렇지만 뭔가를 잃어버렸습니다. 토머스 브라운(Thomas Browne, 1605~1682)과 드라이든(John Dryden, 1631~1700)의 문장을 비교해봐야겠습니다. 먼저 은유와 인유로 가득 차 있고 셰익스피어와 비견될 만큼 풍성한 어휘를 사용했던 브라운의 문장을 보겠습니다.

호메로스가 노래한 솜누스는 아가멤논을 깨우러 갔으나 지금 내 몸에 밀려오고 있는 이 졸음에 그런 효과는 없다. 눈을 뜨는 것은 지구의 저편에 사는 사람들의 역할을 맡을 수밖에 없겠지. 아메리가의 사냥꾼은 페르시아에서 벌써 하루의 최초의 한잠을 자고 일어났을 때다.

다음은 드라이든의 문장입니다.

세상 사람이라는 말을 대중이란 뜻으로 해석한다면 그들이 무엇을 생각하든 문제가 아니다. 때로는 옳고 때로는 잘못을 저지를 것이리라. 그들의 판단이란 말하자면 제비뽑기와 같은 것이다.

더할 나위 없이 훌륭한 감각이지만 토머스 브라운의 문장에 담긴 언어의 마술 혹은 주술은 보다 고차원입니다. 그래도 역시 우리는 드라이든 자신이 '문학의 또 다른 조화'라 부른 것이 문명화에 기여한 힘을 인정하지 않을 수 없습니다. 네덜란드의 수학자이자 물리학자 스테빈(Simon Stevin, 1548~1620)의 십진법이 새로

운 수학의 도구였던 것만큼이나 그것은 새로운 철학의 도구였습니다. 특히 프랑스에서 그랬습니다. 3백여 년 동안 프랑스어 산문은 유럽의 지성인이 역사, 외교, 정의, 비평, 인간관계 등 형이상학 이외의 모든 영역에서 사상을 형성하고 의사를 전달하는 형식이었습니다. 그리고 명료하고 구체적인 독일어 산문이 존재하지 않았다는 점이 유럽 문명에서 가장 큰 불행의 하나였음은 따져볼 여지가 있습니다.

이성과 경험에 대한 호소가 처음 빛을 발하던 한 세기 동안에 거둔 성과가 인간 지성에서 하나의 승리였다는 점은 의심의 여지가 없습니다. 데카르트와 뉴턴의 시대에 살았던 서구인들은 자신들이 만들어낸 사색의 도구로 세상의 다른 지역 사람들과 자신들을 나누었습니다. 그래서 19세기의 평범한 역사가들을 조사해보면 유럽 문명이 성과를 출발점으로 삼아 시작되었다고 생각하고 있음을 알 수 있습니다. 이상한 노릇이지만 19세기의 이들 저술가 중 누구도 (칼라일과 러스킨을 제외하고는) 합리주의 철학의 승리가 새로운 형태의 야만주의로 귀결되리라는 것을 의식하지 못했던 듯합니다. 그리니치 천문대의 발코니에서 크리스토퍼 렌이 설계한 질서정연한 해군병원을 바라보면 구질구질하고 무질서한 산업사회가 눈길 닿는 데까지 펼쳐져 있습니다. 그 산업사회는 아름다운 도시를 건설하고 화가들을 원조하고 철학자의 저서를 인쇄하는 여유를 네덜란드인에게 주었던 조건인 유동자본, 자유경제, 수출입의 흐름, 간섭에 대한 반감, 인과율에 대한 신뢰의 결과로서 성장했습니다.

어떤 문명도 인과응보에서 벗어날 수는 없는 것 같습니다. 최초의 빛나는 충동이 탐욕이나 나태로 흐려지기도 하지만 여러 예측할 수 없는 요소가 생겨나기 때문이기도 합니다. 그리고 이런 경우 예측할 수 없는 요소는 인구의 증가입니다. 탐욕스러운

자는 더욱 탐욕을 부렸고, 무지한 자는 정통적인 기술과 접촉을 잃었고, 경험의 빛은 그리니치와 같은 장대한 설계가 오늘날에는 그 어떤 회계사도 납득할 수 없는 금전의 낭비로 보일 만큼 입지가 좁아졌습니다.

9

행복의 추구

18세기에 이르기까지 독일어권 국가들은 다시 한 번 스스로를 명확히 표현하게 됩니다. 종교개혁의 여파로 한 세기 넘게 엄청난 혼란을 겪었고, 잇따라 끝 모를 '30년전쟁'의 공포도 계속되어 이들 나라는 문명사에서 자신들의 역할을 다하지 못했습니다. 이와 같은 고비를 겪은 뒤에야 이들 나라는 평화와 안정, 회복된 국력, 그리고 자신들의 독특한 사회조직에 의해서 비로소 유럽인의 체험에 다시금 두 가지 빛나는 업적인 음악과 건축에서의 업적을 보탤 수 있었습니다. 물론 우리에게는 음악이 더 중요합니다. 시는 거의 죽었고, 시각예술은 지난날의 그림자일 뿐이었습니다. 정서생활이 거의 고갈되는 듯했던 시기에 (16세기 초에 회화가 그랬듯이) 음악이야말로 당대의 가장 진지한 사고와 직감을 표현할 수 있었습니다. 이번 장에서는 주로 음악을 다루겠습니다. 18세기 음악의 특징인 아름다운 선율과 복잡한 대위법, 장식적인 면의 독창성은 건축에서도 만날 수 있지만 음악만큼 감정에 깊이 호소하지는 못합니다. 그럼에도 로코코rococo 양식은 문명사에서 독보적인 위치를 차지합니다. 그러나 점잖은 사람들은 이 양식이 쾌락을 추구한다는 이유로 천박하고 불순하다며 질타했습니다. 반면에 천박이나 불순과는 거리가 먼 미합중국 헌법 기초자들도 행복의 추구는 인간의 정당한 목적이라고 천명했습니다. 그리고

이것이 시각적인 형태로 구체화된 적이 있다면 바로 행복과 사랑을 추구한 로코코 양식에서였을 것입니다.

일단 빠지면 몸이 두둥실 떠오를 것만 같은 로코코라는 바다에 뛰어들기 전에, 그에 앞서 존재했던 엄격한 이상에 대해 한마디 해두어야겠습니다. 그때까지 60년 동안 프랑스는 유럽을 지배했습니다. 이는 엄격하게 중앙집권적이고 권위적인 정부, 그리고 예술에서는 고전주의적인 양식을 의미했습니다. 베르사유 궁의 취향에 따라서 모든 예술에 적용되었던 양식상의 고전주의적인 원칙은 유럽 문명의 정점의 하나입니다. 그야말로 '위대한 세기le grand siècle'였습니다. 이 시대에 탁월한 극작가 두 사람, 코르네유(Pierre Corneille, 1606~1684)와 라신(Jean Baptiste Racine, 1639~1699)이 나왔습니다. 문학의 다른 어떤 국면에서도 인간의 마음에 관한 미묘한 이해를 라신만큼 일관되고 무결하게 표현한 예는 거의 없을 것입니다. 또한 위대하고 고귀한 화가 니콜라 푸생(Nicolas Poussin, 1594~1665)도 이 시기에 등장했습니다. 내가 아는 누군가는 푸생의 작품을 감상하는 것이야말로 문명의 혜택이라고 했습니다. 나로서는 문명이라는 말을 더 넓은 의미로 해석하고 싶지만 그가 전하려 했던 의도는 잘 알겠습니다. 즉 푸생은 고대 조각의 자태와 라파엘로의 회화적 독창성을 연구해서 자기 그림에 흡수한, 박식한 예술가였을 뿐만 아니라 고대의 문학과 스토아 철학이 낳은 정신을 화가의 작업에 도입했던 것입니다.

프랑스 고전주의는 웅장한 건축도 만들어냈습니다. 루브르 궁의 남쪽 정면은 더할 나위 없이 인상적입니다. 이만큼 인상적인 건축물은 같은 건물의 동쪽 정면뿐일 것입니다.도판84 루브르는 거대한 도시문화에서 나온 건축물로서 하나의 이상을 표현합니다. 그리 매혹적이지 않지만 그래도 이상이라고는 할 수 있습니다. 거기에는 권위주의 국가의 손으로 이루어낸 장엄함이 있

도판84 루브르 궁전(현재 루브르 박물관) 동쪽 파사드

습니다. 건축가 클로드 페로(Claude Perrault, 1613~1688)가 설계한 루브르의 동쪽 정면이 그와 위상이 비슷했던 장대한 로마 건축과는 어떻게 다른지, 이따금 자문해보곤 합니다. 이탈리아인 베르니니가 루브르 궁을 위해 파리로 와서 설계했지만 채택되지 않았던 터라 이런 의문은 더욱 강해집니다. 로마, 특히 베르니니의 건축이 프랑스 고전주의 건축에 결여된 일종의 따뜻함을 지녔기 때문입니다. 결국 17세기 로마의 바로크 건축은 감정에 호소했고, 가톨릭 부활을 지지한 민중의 정서 같은 데 추상적인 형태를 부여했습니다. 이와 달리 페로가 설계한 루브르 궁의 동쪽 정면은 권위주의 국가의 승리, 그래서 17세기 최대의 행정가였던 콜베르(Jean Baptiste Colbert, 1619~1683)가 프랑스의 정치와 경제를 비롯해 무엇보다도 예술을 비롯한 당시의 온갖 생활영역에 부과했던 저 논리적 해결의 승리를 반영합니다. 이 때문에 프랑스 고전주의 건축은 일종의 비인간적인 성격을 띱니다. 그것은 장인의 작품이 아니라 놀랄 만한 재능을 갖춘 관리의 작품입니다. 이 장대하고 포괄적인 조직을 반영할 때 프랑스의 고전주의 건축은 최고의 확신을 보여줍니다. 그러나 프랑스 바깥으로 나가면 따분하기 그지없는 19세기풍 관공서 건물처럼 활기 없고 공허한 형식적 외관을 과시할 뿐입니다. 이처럼 17세기 프랑스 고전주의 건축양식은 외국으로까지 보급되는 데에는 적절하지 못했습니다. 한편 여러 이유로 북유럽은 로마의 전성기 바로크 양식을 필요로 했습니다. 사실 이탈리아 바로크 건축양식의 창시자 중 한 사람이었던 보로미니는 건축양식에 어떤 규칙을 필요로 하지 않았어요. 그래서 그는 오늘날에도 아카데믹한 건축가들에게 충격을 주는 겁니다. 한마디 덧붙이자면, 보로미니가 구사한 전성기 바로크 양식에서 빙빙 돌면서 끝없이 이어진 디자인은 때로 후기 고딕 양식의 소용돌이 무늬나 회전 무늬와 흡사합니다. 그래서 우리는 그것이 15세기 후

기의 고딕 양식인지 아니면 18세기 중엽의 로코코 양식인지 거의 구별할 수 없는 장식적인 건축물을 독일 여기저기서 발견하게 됩니다.

　　그런 이유로 18세기 북유럽 건축의 표현수단은 당시에 유행하던 프랑스의 로코코 양식이 아니라 이탈리아 바로크 양식이었습니다. 음악에서도 비슷한 양상이 전개됩니다. 독일 작곡가들은 대부분 당시 평판 높던 이탈리아의 음악가들, 특히 알레산드로 스카를라티(Alessandro Scarlatti, 1660~1725)의 국제적인 양식을 기초로 삼았습니다. 긴 곡선을 자유자재로 다루며 정교하면서도 적절히 억제하며 세부에 완벽을 기한다는 점에서 보로미니의 건축과 매우 흡사합니다. 보로미니는 스위스와 국경을 접한 이탈리아의 석재 조각으로 유명한 호수 지역 출신으로, 그의 양식은 북유럽 세르반의 상인적인 전통, 즉 프랑스의 중앙집권적 관료제와 상반되는 사회질서를 추구하는 전통과 잘 맞았습니다. 사실 독일의 공작들은 프랑스의 베르사유 궁전과 같은 우아하고 섬세한 건축과 장식을 흉내 냈습니다. 그러나 독일 미술이나 독일 음악을 형성하는 요소는 그러한 궁정이 아니라 여러 도시와 교회에 있었습니다. 이들 도시와 교회는 건축가와 교회 성가대의 지휘자를 서로 경쟁적으로 찾았으며, 지역의 오르간 주자나 석고 조각가의 재능에 기대고 있었습니다. 독일 바로크 양식을 만들어낸 아잠Asam 가문[191]과 치머만 형제[192]는 장인들이었습니다. 덧붙이자면 '치머만zimmermann'은 독일어로 목수를 가리키는 말입니다. 지금부터 우리가 보게 될 가장 뛰어난 건축물도 사실은 궁정이 아니라 피어첸하일리겐(Vierzehnheiligen, 14명의 성인) 순례 성당처럼 으

191　화가인 한스 게오르크 아잠(1649~1711)과 화가이자 건축가인 그의 아들 코스마스 다미안 아잠(1686~1739), 그리고 조각가인 에기드 퀴린 아잠(1692~1750). 특히 두 형제는 바이에른 지방 여러 교회의 건축과 장식으로 유명했다.
192　남부 독일의 바로크 및 로코코의 대표적 건축가 도메니쿠스 치머만(1685~1766)과 화가인 요한 밥티스트 치머만(1860~1758).

슥한 벽지에 있는 순례 성당입니다. 그리고 여기까지 오면 서유럽의 위대한 천재 중 누군가 한명을 배출한 바흐 가문이 이런 시골에 있던 음악가 집안이었다는 데 생각이 미치게 됩니다. 바로 요한 제바스티안 바흐(Johann Sebastian Bach, 1685~1750) 입니다.

바흐의 음악을 들을 때는 18세기에 대해 이야기하면서도 종종 잊어버리는 기묘한 사실, 즉 당시의 위대한 예술이 종교예술이었음을 떠올리게 됩니다. 당시 사상은 반종교적이며 생활양식은 비속할 만큼 원색적이었습니다. 18세기 전반기를 이성의 시대라 부르는 것은 옳지만 이처럼 해방된 합리주의가 예술의 영역에서 낳은 것은 무엇일까요? 사랑스러운 화가 바토, 그리고 몇 채의 훌륭한 저택과 아름다운 가구입니다. 그러나 바흐의 〈마태 수난곡〉이나 헨델의 〈메시아〉, 바이에른과 프랑코니아에 있는 사원과 순례 교회와 같은 반열에 놓을 만한 것은 전혀 없습니다. 북유럽의 바로크를 보로미니가 싹틔웠던 것과 마찬가지로 바흐의 음악은 어느 정도는 이탈리아의 양식에서 유래했습니다. 그러나 독일에는 종교개혁의 시대부터 내려오는 나름의 음악적 전통이 존재했습니다. 루터는 뛰어난 음악가여서 스스로 작곡도 했고 놀랍게도 테너의 미성으로 노래도 잘 불렀습니다. 루터는 우리의 충동을 문명화할 수많은 예술을 금했지만 교회음악만큼은 장려했습니다. 네덜란드와 독일의 소도시에서 인간이 영적인 감동의 세계로 들어갈 수 있는 유일한 수단은 성가대와 오르간 음악이었습니다. 칼뱅주의자들이 더욱 결연한 태도로 기독교의 의식을 순화시키겠다며 오르간 음악을 금지했기에 그 영묘한 음악이 말살되었지요. 말하자면 지난날 우상파괴운동보다 더 파괴적이었습니다. 오르간은 유럽 문명사에서 다양한 역할을 했습니다. 19세기에는 당구대와 마찬가지로 벼락부자의 상징이었지만 17~18세기의 오르간은 각 도시의 자부이자 독립의 표현이었습니다. 오르간은 지방의 유

명한 장인의 작품이었고 거기에는 장식적 조각으로 치장하는 경우가 많았으며, 사람들은 오르간 주자를 존경했습니다.

　17세기 네덜란드 회화의 배경을 이루는 부르주아 민주주의는 독일 음악을 낳은 한 요인이었습니다. 게다가 독일은 네덜란드보다 더욱 근면하며 연대감이 강한 사회였지요. 이러한 지역사회가 바흐의 배경입니다. 그 세계적인 천재성은 북부 독일의 여러 프로테스탄트 도시에서 수준 높은 음악가들이 서로 치열하게 경쟁하는 환경에서 나왔지요. 1백 년 동안이나 음악을 생업으로 하던 집안에서 태어났기 때문에 몇몇 지방에서 '바흐'는 음악가를 일반적으로 가리키는 말이 될 정도였습니다. 요한 제바스티안의 생애는 양심적이며 좀 완고한 지방의 오르간 주자 겸 성가대 지휘자였지만, 이 또한 당시에는 보편적이었습니다. 어느 뛰어난 음악비평가는 그를 가리켜 이렇게 썼습니다. "그는 모든 시대와 음악적 존재의 관찰자다. 그에게 사물은 그것이 진실이라면 새것이건 낡은 것이건 모두 중요하다."

　우리가 바흐에게서 가장 높이 사는 건 바로크의 정교함이 아닙니다. 저 엄격해 보이는 머리도판85는 르네상스 시기에 혹은 중세 말기에 놓아도 이상하지 않을 것입니다. 저 가발을 벗으면 뒤러의 그림 속 인물, 아니 리멘슈나이더의 조각상에 나타난 인물을 빼닮은 모습이 나타날 테지요. 그리고 바흐가 그리스도의 수난을 묘사한 여러 곡의 오라토리오 중에서도 뛰어난 몇몇 대목에는 조토가 그린 프레스코와도 같은 엄숙한 단순성과 깊은 신심이 담겨 있습니다. 바흐의 위대한 대위법은 고딕 건축의 특성을 지닙니다. 그러나 우리는 독일의 바로크 양식이 제어된 공간을 활용하면서 사람들의 마음에 작용하는 고딕 건축의 전통을 얼마나 밀접하게 따랐는지를 기억해야 합니다. 그래서 우리는 당시의 건축을 통해 바흐의 음악을 파악할 수 있습니다. 피어첸하일

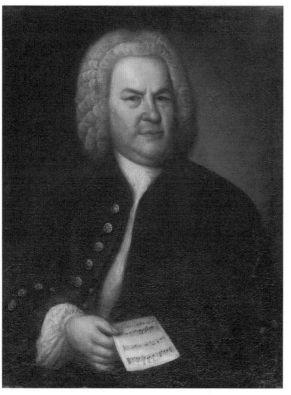

도판85 엘리아스 고틀로프 하우스만, 〈요한 제바스티안 바흐의 초상〉, 1748년

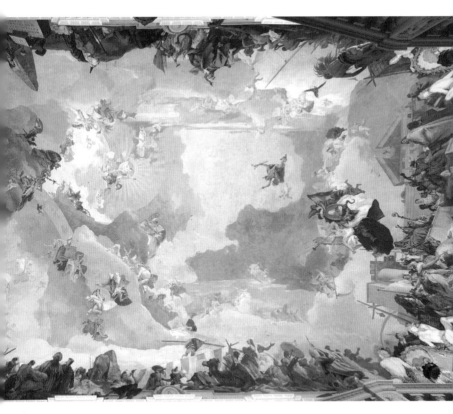

도판86 조반니 바티스타 티에폴로, 〈뷔르츠부르크 주교궁 천장화〉, 1752~1753년

리겐은 바흐보다 겨우 두 살 아래인 요한 발타자르 노이만(Johann Balthasar Neumann, 1687~1753)이라는 건축가가 세웠습니다. 영어권 사람들에게는 잘 알려져 있지 않지만 나는 그가 18세기 최대의 건축가 중 하나라고 생각합니다. 그는 여타 독일 바로크 건축가들처럼 조각이나 석고 세공 장식을 본업으로 삼지 않았고, 어디까지나 기술자였습니다. 도시계획과 축성으로 명성을 쌓았던 것이지요. 그가 지은 건축물의 내부에 들어가 보면 매우 까다로운 수학 문제처럼 복잡하게 설계되어 있습니다. 그러나 필요한 경우라면 그는 바이에른에서 가장 위세 좋은 석고 세공사들 못지않게 근사하고 기발한 장식을 사용했습니다.

노이만에게는 다행스럽게도, 그가 설계한 건축물 내부를 그림으로 꾸민 화가는 사근사근한 지방 화가가 아니라 당시 최대의 장식화가였던 베네치아 사람 조반니 바티스타 티에폴로(Giovanni Battista Tiepolo, 1698~1770)였습니다. 티에폴로가 자신의 걸작인 광대한 계단 전체를 덮은 천장화_{도판86}를 그렸던 곳은 노이만의 위대한 건축물 중 하나인 뷔르츠부르크 주교궁이었습니다. 이 천장화는 장식미술에서 한동안 유행했던 기독교의 여러 주제가 네 개의 대륙이라는 주제로 이제 막 교체되었다는 걸 보여줍니다. 이처럼 탁월하고 독창적인 그림을 보면서 어느 대륙이 사람의 마음을 가장 이끄는지, 즉 타조와 낙타와 당당한 흑인 여자가 자리 잡은 '아프리카'인지, 새털로 머리를 꾸민 매혹적인 여성들이 악어에 타고 있는 '아메리카'인지, 아니면 호랑이와 코끼리가 떼 지어 있는 '아시아'인지 하는 따위를 판별해도 즐거울 것입니다. 아시아 지역 어딘가에 민둥산이 있고 거기에 성자는 없이 세 개의 십자가만 서 있지만, 주교는 그것을 알아차리지 못했는지 더 만족할 만한 대상에 끌렸던 것입니다. 실제로 그의 저택(궁전)은 영국 버킹엄 궁전의 두 배 크기였으며 2층의 여러 방은 화

려한 장식들로 넘쳤습니다. 이곳 영주인 주교가 부린 사치를 위해 프랑코니아의 농민들이 얼마나 많은 십일조와 조세를 바쳐야 했을지 생각해보지 않을 수 없습니다. 그러나 독일의 작은 공국의 통치자들, 주교 혹은 공작이나 선거후들 중에는 실제로 상당한 교양과 지성을 갖춘 사람들이 많았음은 인정해야 합니다. 그들이 야심차게 경쟁했던 덕분에 건축과 음악이 발전했습니다. 민주적이며 범용했던 영국 하노버 왕조에서는 바랄 수도 없었던 일입니다. 독일의 쇤보른 가문이라면 몇 대째의 공작이 저 주교 저택을 만들게 한 장본인이었고, 실로 뛰어난 예술 후원자들이 수두룩했습니다. 그들의 이름은 이탈리아 피렌체의 메디치 가문과 함께 기억되어야 하지요.

　　바흐의 음악과 바로크 양식의 실내장식을 비교하는 것은 조심스러운 일입니다. 하지만 뷔르츠부르크 궁의 계단 위에서 게오르크 프리드리히 헨델(Georg Friedrich Händel, 1685~1759)의 이름을 떠올리는 것은 그다지 어색하지 않습니다. 위인이라는 존재는 기묘하게도 서로 보완하는 한 쌍으로 출현하곤 합니다. 이런 현상은 역사에서 무척 자주 나타납니다. 이야기에 균형을 부여하기 위해 역사가들이 꾸며낸 건 아니겠지만, 거기에는 인간의 온갖 능력을 균형 있게 조화를 이루도록 하는 어떤 요구가 있다고 여겨집니다. 아무튼 18세기 초엽의 양대 음악가인 바흐와 헨델이 서로 좋은 대조를 이루면서 보완하는 인물로서 앞서 말한 유형에 해당된다는 건 의심할 여지가 없습니다. 이 두 사람은 같은 1685년에 출생했고, 둘 다 악보를 옮겨쓰는 일 때문에 시력을 잃었으며, 같은 의사한테 수술을 받았으며 둘 다 수술이 성공하지 못했습니다.

　　그러나 이 두 사람은 대조적인 존재였습니다. 바흐의 천재성이 시대를 초월한 것과 달리, 헨델은 온전히 그 시대의 사람이었

습니다. 바흐는 여러 자녀를 부양하느라 오르간 주자로서 검소하고 부지런하게 살았지만, 헨델은 가극단의 감독으로서 재산을 모았다가 잃고는 했습니다. 현재 빅토리아 앤드 앨버트 Victoria and Albert 미술관에는 루비야크(Louis-François Roubiliac, 1702~1762)이 만든 헨델 상도판87이 있는데, 영국의 복스홀이라는 유원지에서 헨델의 음악이 인기를 끌었을 때 그 유원지의 소유자들이 감사의 표시로 건립한 것입니다. 헨델이 단추를 풀고 한쪽 신을 벗은 채로 의자에 한가롭게 앉아 있는 모습입니다. 무언가 괜찮은 것이라면 다른 사람의 곡을 슬쩍 훔쳐 써도 괜찮겠지 하는 태도입니다. 청년 시절의 헨델은 매력적인 존재였으리라 짐작됩니다. 왜냐하면 그 젊은 무명의 음악가가 로마에 가자마자 사교계에서는 후원자들이 나왔고, 추기경들이 그에게 곡을 받으려고 가사를 썼을 정도였으니까요. 이 조각상의 머리 부분에도 빼어난 미남이었던 흔적이 담겨 있습니다. 헨델은 말년에 영국에 정착해서 오페라 세계에 들어간 뒤로는 점점 매몰찬 사람이 되었습니다. 주연 여가수에게 음정을 정확하게 부르지 않으면 창밖으로 던져버리겠다고 위협했다는 이야기도 전합니다. 그는 죽을 때까지 이탈리아 바로크 양식에 충실했습니다. 따라서 그의 음악은 티에폴로의 장식화와 잘 어울립니다. 실제로 티에폴로의 장식화에는 어딘지 헨델이 오페라에서 다룬 역사적 주제까지 보이는 것도 있습니다. 특히 비범한 점은 수려하고 화려한 가곡이나 감정을 돋우는 합창곡을 작곡하던 이 음악가가 오페라에서 사실은 종교 오페라의 일종이었던 오라토리오로 옮겨 위대한 종교음악을 작곡했다는 대목입니다. 그가 작곡한 〈사울〉, 〈삼손〉, 〈이집트의 이스라엘인〉 등은 선율과 대위법에서 훌륭한 갖가지 독창성을 포함할 뿐만 아니라 인간 정신의 오묘함을 깊이 통찰했음을 보여줍니다. 특히 〈메시아〉는 미켈란젤로가 시스티나 예배당 천장에 그린 〈아담의 창조〉처럼 단

도판87 루이 프랑수아 루비야크, 〈헨델〉, 1738년

번에 만인의 가슴을 뒤흔들면서도 이론의 여지없이 최고의 걸작에 속하는 아주 드문 작품 가운데 하나입니다.

나는 헨델의 곡과 노이만의 건축을 양쪽 모두 바로크라고 했습니다. 그리고 이 둘을 거의 같은 의미로 로코코라 부를 수도 있을 것입니다. 사실 뷔르츠부르크 주교관 건물에서는 이 두 양식이 중복되고 있습니다. 그러나 바로크와 로코코 사이에는 뚜렷한 차이가 있으며 그것은 문명사에서 어떠한 의미를 갖습니다. 바로크는 비록 독일과 오스트리아에서 나름대로 변형되었지만 애초에 이탈리아에서 나왔습니다. 바로크는 먼저 종교 건축에서 생겨나서 가톨릭교회의 감정적인 열망을 표현했습니다. 반면 로코코는 어느 정도 프랑스 파리 특유의 산물로서 자극적이며 세속적입니다. 그것은 표면적으로는 베르사유의 웅장한 고전주의에 대한 반발이었습니다. 로코코는 고대풍의 정적과 질서 대신에 자유분방하게, 그것도 특히 이중 곡선을 이루어 굽이치는 자연물, 예를 들어 조개껍데기, 꽃, 해초 등에서 영감을 얻었습니다. 다시 말해 아카데믹한 양식에 대한 반동이었지만 부정적인 것은 아니었지요. 그것은 한껏 발달한 감수성을 나타냅니다. 새롭게 자유로운 연상을 성취했으며, 새롭고 보다 미묘한 뉘앙스를 포착했던 겁니다.

이 모든 것이 뛰어난 화가 바토의 작품에 담겨 있습니다. 바토는 바흐와 헨델보다 한 해 앞서 1684년에 플랑드르의 발랑시엔 지방에서 태어났고, 루벤스의 작품을 보며 그림을 공부했습니다. 그러나 마음으로 인생을 받아들이는 대신에 종래의 예술에서는 거의 볼 수 없었던, 쾌락은 넋없는 것이기 때문에 진지한 것이라는 기분을 스스로에게서 발견했습니다. 그가 폐병을 앓았던 이유도 있지만 플랑드르인 특유의 기질이라고 할 수도 있겠지요. 재능이 걸출했던 그는 르네상스 예술가와 같은 양식과 정교함으

로 그림을 그렸습니다. 그는 미인을 봤을 때 느낀 황홀함을 기록하는 데 그 기법을 사용하곤 했습니다. 그의 그림에는 꿈꾸는 듯한 아름다움이 담겨 있어요. 아무리 보아도 이들 우아한 사람들은 그저 행복하게만 보입니다! 하지만 다음의 시를 보세요.

아아, 환희의 신전에
베일에 가린 '우울'은 거룩한 제단을 마련한다.
이는 오직 그 거친 혀로 예민한 입 안에
'기쁨'의 포도를 넣고 터뜨릴 수 있는 사람에게만 보이는 것
이지만.
_키츠, 〈우울에 부치는 노래〉 중에서

바토는 더 할 나위 없이 '취향이 섬세한' 사람이었습니다. 그가 그린 〈베네치아의 연회〉는 야외에서 카드리유 춤을 추는 남녀가 재빨리 눈길을 주고받는 광경을 보여줍니다. 그런 정경의 온갖 미묘한 풍취를 화가는 경험했던 것일 테지요. 또 바토는 화면에 자신을 그려 넣었는데, 춤추는 사람이 아니라 외롭고 슬픈 음색으로 그곳의 분위기를 돋우는 백파이프 연주자의 모습입니다. 친구였던 켈뤼스 백작(Comte de Caylus, 1692~1765)은 바토에 대해서 "유순하고 어딘지 양치기와 같은 데가 있다"라고 했습니다. 그가 유심히 지켜본 이 우아한 사람들 사이에서 그는 여전히 이상한 사람이었습니다. 그가 키가 크고 하얀 모습으로 동료 코미디언들 위에 홀로 우뚝 선 광대를 그린 그림에서 광대는 부드럽고 단순하지만 사랑에 능하고 섬세한 직관을 가진 일종의 이상화된 자화상이었습니다.

바토는 18세기 초에 활동했습니다. 루이 14세가 아직 살아 있던 1712년에 그는 걸작 〈키테라 섬으로의 순례〉도판88를 그

렸습니다. 이 그림에는 모차르트의 오페라를 연상시키는 경쾌함과 예민함이 있으며, 또 인생의 극적 요소를 파악하는 감각이 있습니다. 비너스 섬[193]에서 한나절을 보내고 이제 돌아가야만 하는 남녀의 미묘한 관계는 《여자는 다 그런 것》[194]에서 자신에 넘친 연인들이 출발에 앞서 펼쳐 보인 무아 상태의 흥분을 연상시킵니다. 하지만 모차르트의 오페라는 바토의 그림이 나온 뒤 70년이 더 지난 뒤에야 나옵니다.

바토가 예견한 이런 새로운 감수성은 무엇보다도 남녀 관계를 둘러싼 더욱 섬세한 이해에서 드러납니다. '센티멘털 sentimental'이라는 말은 원래 말이 늘 그렇듯 말썽을 빚었지만, 그래도 당시에는 개화된 말이었습니다.[195] 스턴(Laurence Sterne, 1713~1768)은 그리 좋은 평을 받지 못했던 자신의 로코코풍 산문집 《풍류기행Sentimental Journey》을 통해 트라키아 전역에서 가장 타락했던 도시 아브데라Abdera[196]에 관한 우화를 이야기합니다.

아브데라는 데모크리토스(Democritus, 기원전 460?~기원전 370)[197]가 그곳에 살았으며, 이 고장을 바로잡기 위해 갖은 빈정거림과 조소를 받으면서도 노력을 기울였으나 여전히 트라키아를 통틀어 가장 타락하고 방탕한 도시였다. 독살과 음모, 암살과 중상모략, 비방과 분란이 계속되었기에 대낮에도 행인이 드물 지경이었고 밤에는 더 심했다.

그리하여 이런 사태가 갈 데까지 갔을 때, 에우리피데스의 《안드로메다》를 아브데라에서 상연하게 되자 관중은 모두 기뻐했다. 그러나 그들을 기쁘게 한 모든 개사 중에서도 그

193 비너스 여신이 표류했다고 알려진 동지중해의 섬.
194 Così fan tutte, 모차르트가 1790년에 작곡한 희극적인 오페라.
195 센티멘털은 당시 다감, 다정 내지 풍류라는 뜻으로 사용되었다.
196 그리스 마케도니아 동북부의 옛 이름.
197 고대 그리스 아테네의 애국적 웅변가.

도판88 앙투안 바토, 〈키테라 섬으로의 순례〉, 1717년

들의 상상력에 다시없는 영향을 미쳤던 것은 클라이맥스 장면에서 '오, 에로스여 신과 인간의 왕인 자여!'라고 페르세우스가 개탄하는 자연의 유순한 정감이었다. 이튿날 시민들은 누구나가 점잖은 억양조로 이야기를 주고받으며 페르세우스의 개탄 장면인 '오 에로스여, 신과 인간의 왕인 자여'만을 이야기했다. 아브데라의 모든 거리에서나 집 안에서 '오, 에로스여! 에로스여!' 누구의 입에서나 저절로 무의식중에 나온 신묘한 말처럼 '에로스여, 신과 인간의 왕인 자여' 밖에 들을 수 없었다. 모든 시민들이 한마음이 되어 에로스 앞에 마음을 열었던 것이다.

약방에서는 약이 전혀 팔리지 않았고, 무기를 만드는 기술자는 어느 누구도 무기를 만들 마음이 들지 않았으며, '우정'과 '미덕'이 거리에서 만나 서로 포옹했던 것이다. 황금시대가 되돌아와 아브데라의 모든 시가를 덮었다. 아브데라의 남자는 모두 보리 피리를 손에 들었고, 아브데라의 여자는 모두 진홍의 면사포를 두르고 조신하게 앉아 노래에 귀를 기울였다.

바토가 사랑의 주제 다음으로 관심을 기울인 것은 음악이었습니다. 친구들의 말에 따르면 그는 귀가 매우 예민했습니다. 그가 그린 그림은 대부분 음악에 맞추어 펼쳐지는 장면을 보여줍니다. 이때 그는 베네치아파 화가들까지 거슬러 올라가는 전통의 일부로 자신을 드러냅니다. 월터 페이터(Walter Pater, 1893~1894)는 베네치아 화가들이 "산다는 일 자체가 무엇인가를 듣는 행위로서 생각된다"는 말과 같이 생활 속의 음악적 정경을 그렸다고 했습니다. 앞서 조르조네의 〈전원의 합주〉(도판37 참조)는 인간이 자연과 완전한 조화를 이루었기 때문에 무위 속의 만족을 그린 최초의 작품이라고 했습니다. 조르조네야말로 바토의 직계 선배인

셈입니다. 그래서 베네치아 화가들과 마찬가지로 바토 또한 체험을 다른 종류의 감각적 수단, 즉 색채로 옮길 수 있는 음악적 효과를 획득했습니다. 바토가 구사한 진줏빛 색채는 곧바로 음악과의 유사성을 떠올리게 합니다. 그러면서도 모든 세부는, 가령 류트 연주자들의 손을 봐도 알 수 있듯이 모차르트의 선율처럼 정확하고 명쾌하게 구성했습니다.

바토는 1721년 라파엘로와 마찬가지로 37세에 사망했습니다. 그즈음 로코코 양식은 장식과 건축에 영향을 미치기 시작했어요. 10년 후에는 유럽 전역으로 확산되어서는 15세기 초에 국제 고딕 양식이 그랬듯 여러 나라에 걸쳐 발현되고 여타 몇몇 유사점을 지닌 양식이 되었습니다. 그것은 국제 고딕 양식과 마찬가지로 유럽 각지의 소궁정의 예술이며 위대하기보다는 우아한 예술, 엄숙한 신념이라기보다는 고상한 취향과 정서로 종교적인 동기를 다룬 예술이었습니다. 로코코 양식은 여우 사냥 같은 것을 하며 즐기는 사회 풍토 때문에 대륙에 비해 지나치게 사치스럽지는 않았지만 영국까지 퍼졌습니다. 영국에서는 음악에서 그랬던 것처럼 건축물 내부의 석고 세공 장식 같은 것을 거의 외국인에게 맡기고 있었지만, 메이휴라는 이름의 영국인이 노포크 하우스의 연주실을 꾸몄습니다. 그것은 파리의 그와 같은 음악실에 비하면 우아함에서만 약간 뒤질 뿐입니다. 진정한 국제적 양식은 일체의 형태를 지배합니다. 그것은 우리가 익숙했던 편의라든가 기능주의라 불렀던 것이 무시된 일종의 절대적인 강제입니다. 누구나 알다시피 로코코식의 칼 손잡이는 손에 쥐기 쉽지 않고, 로코코식의 수프 접시는 나르기도 무겁고 닦기도 어렵습니다. 후기 고딕 시대에는 그러한 장식에 사용되는 물건들이 나무 모양이 아니면 안 되었던 것처럼 이번에는 죄다 바위나 조개껍데기나 해초와 같은 것이었습니다. 로코코는 조개껍데기를 아주 좋

아했음에도 불구하고 고딕만큼은 묘사적이 아니며 그 구성에 사용되는 소재는 천편일률적이었습니다. "모든 예술은 음악을 동경한다." 페이터가 한 이 유명한 말은 응용미술에는 적용되지 않는 듯합니다. 그러나 가장 뛰어난 로코코식 디자인에는 해당됩니다. 율동, 압운, 구성 등에 음악적 효과가 있으며, 모두 이후 50년 동안 음악에 반영되었다고 여겨집니다.

 몇 소절만 듣고 하이든(Franz Joseph Haydn, 1732~1809)과 모차르트를 판별하기는 어렵습니다. 그럼에도 18세기 후반에 활동한 이 두 위대한 음악가의 서로 다른 성격이 그들의 음악에서도 나타납니다. 모차르트보다 24세나 연상인 하이든은 어느 벽촌에서 마차를 만드는 장인의 아들로 태어났는데, 천성이 온화하고 관대했으며 흙냄새를 의식했습니다. 그는 자신이 음악을 만드는 것은 "지치고 힘이 다 빠진 사람들, 어려움을 겪고 있는 사람들이 몇 분만이나마 위안을 받고 원기가 회복되는 기회를 가질 수 있게 하기 위해서다"라고 했습니다. 바이에른에 있는 비스Wies 성당이 가까워질 때 나는 하이든의 이 말을 생각했습니다. 전원에 자리 잡은 이 성당은 멀리서 보면 어느 시골 영주의 저택 같습니다. 그러나 안에 들어가면 눈앞에 믿을 수 없을 만한 화려함이 펼쳐집니다. 그야말로 지상의 천국입니다. 지난날 고딕 대성당에 참배하는 사람들은 물질적으로 근심과 걱정이 끊이지 않는 생활을 뒤에 두고 와서는 마치 다른 세계로 들어온 것처럼 착각했다고 합니다. 그러나 그것은 구원에 대한 희망이 죽음이나 최후의 심판의 공포와 뒤섞인 신비로운 외경심이 절로 이는 세계이며, 사실 소박한 지방이나 마을에서는 주로 공포에 강조점을 두었습니다. 모든 교구 교회의 아치 위에는 '이 세상의 종말'이라는 최후의 심판을 묘사한 조각 장식이 있고, 그것은 보는 사람의 감정을 난자합니다. 그러나 이러한 로코코식 교회에서는 공포가 아니라 환

희가 신도를 설득합니다. 그런 교회에 들어가는 건 낙원을 미리 맛보는 일입니다. 솔직히 말하자면 때때로 영혼이 육체를 벗어나는 기독교의 낙원보다도 오히려 이슬람교의 낙원에 가깝다고 느껴집니다. 설교단의 언저리를 뛰어노는 작은 에로스들의 모습을 성 바울(혹은 에제키엘)이 보았다면 뭐라 했을까요? '오, 에로스여, 에로스여! 신과 인간의 왕인 자여!' 사실 성인들에게조차 육체적인 사랑의 상징에 의지하지 않고서 정신적인 사랑을 나타내기란 늘 곤란했습니다. 천지창조는 신의 모든 행위 중에서도 가장 신비롭습니다. 그래서 치머만 형제가 만든 전원생활의 기쁨을 가만히 생각하노라면 머릿속에 떠오르는 것은 하이든의 〈천지창조〉입니다. 물론 역사가들의 분류에 따르자면 하이든의 〈천지창조〉는 바로크보다는 고전주의에 속합니다. 이 오라토리오 곡은 비스 성당이 건립되고 한참 뒤에 만들어진 후기의 작품이기 때문입니다. 그럼에도 하이든의 음악에서 느끼는 것은 바이에른 장인들에게서 받은 것과 똑같은 환희, 말하자면 생의 무도를 순수하게 기뻐하는 마음입니다.

하이든의 초기 작품, 특히 소편성의 오케스트라와 현악을 위한 작품은 그의 음악이 연주되던 로코코풍의 실내와 똑같은 양식을 갖고 있는 것처럼 생각됩니다. 그는 30년 동안 에스테르하지 가문의 궁정 음악가였습니다. 에스테르하지가는 독일을 누더기처럼 이곳저곳 나누어 경쟁하던 공국들 중 예술을 보호했던 계몽군주 명문가입니다. 밤마다 조명이 그리 밝지 않은 방에서 몇십 곡씩이나 연주가 행해졌습니다. 취향이 소박한 신하들은 얼마나 지루했을까요. 그러나 주교와 선거후가 좋아했고, 때로는 군주 자신이 플루트나 첼로를 손수 연주했던 터라 신하들도 어쩔 수 없이 붙어 앉아 있어야 했습니다. 군주의 온갖 요구를 충족시켜야 했던 하이든은 에스테르하지 공을 위해 40곡이 넘는 4중주

곡, 1백 곡이 넘는 교향곡을 만들었고, 이밖에도 즉흥곡을 비롯한 수많은 곡을 만들었습니다. 그 모든 곡이 균일하게 훌륭하지는 않습니다. 굉장한 다작가였던 디킨스의 주간 연재소설이 모두 수작은 아니었던 것과 마찬가지입니다. 그러나 이것도 위대한 일을 하는 하나의 방법이긴 합니다. 하이든은 이렇게 말했습니다. "내 자식들 가운데 몇 놈은 얌전하나 몇 놈은 그렇지 못하고 때로는 엇바뀐 아이도 섞여 있지." 당연하게도 우리는 그런 엇바뀐 것에 흥미를 느낍니다.

전체적으로 로코코 양식은 현대인의 취향과는 동떨어져 있는데도 우리가 로코코풍 음악을 좋아한다는 점은 기묘한 노릇입니다. 18세기의 건축물 대부분은 쾌락이 중요하고 그것을 위해 수고로움을 감수할 가치가 있으며 또한 예술적 특질도 지닌다고 믿었던 사람들에게 단순히 쾌락을 주기 위해 세워졌습니다. 그리고 우리는 그런 수많은 건축물을 전쟁 동안 무참히 파괴해버렸습니다.[198] 유명한 드레스덴의 츠빙거 기념관, 베를린의 샤를로텐부르크 궁전, 그리고 뷔르츠부르크 주교궁이 폭격으로 파괴되었지요. 앞서 말했듯 문명을 정의하기는 어렵지만 야만성을 가려내는 건 그리 어렵지 않습니다. 뮌헨 교외에 있는 님펜부르크 Nymphenburg 궁전의 별장은 요행히도 폭격당하지 않았습니다. (뮌헨이라는 도시 자체는 영국군의 폭격으로 초토화되었습니다.) 그 별장을 세운 사람은 퀴비예(François de Cuvilliés, 1695~1768)라는, 이름은 프랑스식이지만 플랑드르 출신 건축가입니다. 그는 선제후選帝侯 막스 엠마누엘의 궁정 난쟁이였는데, 선제후는 얼마 뒤에 그가 천재 건축가라는 걸 알아차렸습니다. 그가 지은 아말리엔부르크 도판89 는 로코코의 극치를 보여주는 걸작이며, 바토와 모차르트의 간극을 잇는 가교라고 할 수 있지요.

198 제2차 세계대전 동안 연합군이 독일 지역에 행한 폭격을 가리킨다.

도판89 님펜부르크 궁전의 아말리엔부르크, 뮌헨

그러나 아말리엔부르크에서 모차르트 운운하는 것은 위험합니다. 모차르트가 로코코풍의 작곡가일 뿐이라는 생각을 그럴듯하게 꾸며주기 때문입니다. 20세기 초반에는 대다수가 모차르트를 그렇게 생각했습니다. 그러한 생각을 뒷받침한 것은 그를 그야말로 18세기의 바보처럼 묘사한, 자그마하고 조악한 석고 흉상입니다. 나 역시 학생 시절 그 흉상을 하나 사서 찻장 위에 얹어 두었습니다. 그러나 G단조의 현악 5중주곡을 처음 듣고는, 저 민숭민숭하고 희멀건 인물이 이런 곡을 작곡했을 리 없다며 그 흉상을 쓰레기통에 버렸습니다. 나중에는 랑게(Joseph Lange, 1751~1831)[199]가 그린 〈모차르트의 초상〉도판90을 알게 되었는데, 비록 걸작은 아니지만 뭔가에 몰입한 천재의 모습을 잘 보여줍니다. 물론 모차르트는 대부분의 곡을 18세기 당시 통용되던 양식으로 썼습니다. 그는 음악의 황금시대를 풍미하던 여러 형식에 정통해 안주했던 터라 그러한 형식을 부술 필요를 느끼지 않았습니다. 실은 그는 당시 음악에서 완벽하게 구현된 명료함과 정밀함을 정말로 좋아했습니다. 나는 참신한 악상이 머릿속을 스쳐갈 때 모차르트가 어떤 모습이었는지에 대한 이야기를 좋아합니다. 모차르트는 냅킨을 아기자기한 모양으로 수없이 접으면서 우두커니 식탁 앞에 앉아 있었다고 합니다. 그러나 이처럼 완성된 형식은 로코코 양식과는 거리가 먼 두 가지 특징을 표현합니다. 하나는 우울입니다. 천재의 고독에 흔히 따라다니는 거의 공포와도 같은 우울이지요. 모차르트는 아주 어렸을 때부터 그것을 느꼈습니다. 또 다른 특징은 거의 정반대로, 인간 존재 또는 인간관계라는 드라마에 대한 열정적인 흥미였습니다. 모차르트가 관현악을 위해 쓴 협주곡이나 4중주곡에서 우리는 곧잘 부지불식간

199 모차르트 아내 콘스탄틴의 언니인 알로이시아의 남편. 배우이자 아마추어 화가였는데, 그가 1782년에 모차르트를 그린 초상화가 유명하다.

도판90 요제프 랑게, 〈모차르트의 초상〉(미완성), 1782~1783년

에 드라마와 대화에 끌려 들어갑니다. 물론 이와 같은 감정은 오페라 속에서 자연스러운 결론에 도달합니다.

오페라는 고딕 건축과 함께 서구인이 만든 가장 기묘한 발명품입니다. 오페라에는 논리적 과정으로 예측할 수 있는 게 없습니다. 존슨 박사가 오페라를 정의했다는 '엉뚱하고 불합리한 오락'이라는 표현은 곧잘 인용되는데, 결코 그가 한 말은 아니나 그 자체로는 지극히 온당합니다. 오페라가 이성의 시대에 완성되었다는 사실은 언뜻 놀랍습니다. 그러나 18세기 초의 최대 예술이 종교 예술이었던 것처럼 로코코 양식 최대의 예술적 창조는 불합리하기 짝이 없는 것입니다. 오페라는 일찍이 17세기에 창안되었으며 몬테베르디라는 선구적인 천재가 어엿한 예술형식으로 확립시켰습니다. 오페라는 가톨릭의 나라 이탈리아에서 출발해 북유럽에 이르렀고, 빈, 뮌헨, 프라하 같은 가톨릭 국가들의 수도에서 꽃을 피웠습니다. 분개한 신교도들은 로코코풍의 교회가 마치 오페라 극장 같다며 곧잘 빈정댔습니다. 맞는 말이지만 앞뒤를 바꿔야 옳습니다. 퀴비예가 제작한 뮌헨 주교관의 오페라 극장은 그야말로 로코코풍 교회입니다. 교회가 쇠퇴하자 오페라 극장이 생겼는데, 이 극장들은 새로운 세속적 종교의 입장을 한껏 표현하면서 1백 년 동안, 심지어 로코코 양식이 쇠퇴한 후에도 계속 이 양식으로 세워졌습니다. 유럽뿐만 아니라 남아메리카의 여러 가톨릭 국가에서도 오페라 극장은 종종 가장 훌륭하고 가장 큰 건축물입니다.

서구 문명에서 오페라는 온갖 유행이나 사고방식보다 오래 명성을 누리고 있습니다. 도대체 무엇이 그런 명성을 만들었을까요? 왜 사람들은 한마디도 알아들을 수 없고 줄거리도 거의 알 수 없는 공연에 귀를 기울이면서 3시간 동안이나 묵묵히 앉아 있을 자세가 되는 걸까요? 왜 독일이나 이탈리아에서는 전국적

으로 나라 안 곳곳, 아주 작은 지방까지도 이런 불합리한 오락에 여전히 많은 예산을 쏟아부을까요? 물론 어떤 면에서는 그것이 축구 경기처럼 숙달된 기량을 펼쳐 보이기 때문입니다. 그러나 무엇보다 그것이 불합리하기 때문입니다. '어처구니없어서 말로는 할 수 없는 것도 노래할 수는 있다'는 것입니다. 물론 맞습니다. 그러나 너무도 미묘해서 혹은 너무도 깊이 느껴서 혹은 너무도 계시적이거나 신비로워서 말로 할 수 없는 것도 노래로는 할 수 있으며, 또 노래할 수밖에 없는 경우가 있습니다. 모차르트가 작곡한 《돈 조반니Don Giovanni》의 첫 장면에서 주인공이 기사장을 찔러 죽일 때 갑작스레 터져 나오는 멋진 음악에 맞추어 주인공과 그를 짝사랑한 기사장의 딸, 하인, 그리고 죽어가는 기사장이 저마다 자신들의 감정을 표현합니다. 이때 오페라는 인간의 능력을 확상시키는 상이 됩니다. 당연하게도 그 음악은 무척 복잡합니다. 오늘날 우리가 《돈 조반니》에서 받는 인상 또한 결코 단순하지 않기 때문이지요. 주인공 돈 조반니는 여러 영웅과 악한 가운데서도 가장 모호한 존재입니다. 그때까지 행복과 사랑에 대한 추구는 단순하고 생기 있다고 여겨졌지만 이제 복잡하고 파괴적이 됩니다. 그래서 돈 조반니를 영웅으로 만든 참회의 거절, 이것은 문명의 또 다른 국면에 속하는 문제입니다.

10
이성의 미소

프랑스의 국립극장인 코메디 프랑세즈^{Comédie Française}는 현대인이 보기에는 이상할 수도 있지만 1백년이 넘게 양식과 인간애를 증진시키는 데 크게 기여한 장소입니다. 중앙홀에는 18세기 파리에서 성공한 극작가들의 흉상이 나란히 놓여 있습니다. 그들의 얼굴은 얼마나 기지 넘치고 지성적인지요! 그중 가장 기지에 차 있고 지적이며, 어쩌면 견해에 따라서는 역사상 가장 총명한 인물은 볼테르(Voltaire, 1694~1778)일 것입니다.^{도판91} 그는 미소를 띠고 있습니다. 이성의 미소이지요. 이러한 정신상태는 프랑스의 철학자 퐁타넬(Bernard de Fontenelle, 1657~1757)로부터 시작되었습니다. 퐁타넬은 백 살 가까이 장수하며 과학아카데미의 종신 간사를 지냈기에 17세기와 18세기, 그러니까 뉴턴의 세계와 볼테르의 세계를 매개하는 역할을 했습니다. 그는 언젠가 자신은 달려본 적도 없으며 화를 내본 적도 없다고 했습니다. 어느 친구가 그에게 웃어본 적은 있느냐고 묻자, "아닐세, 하하하 소리를 내서 웃어본 적은 없다네"라고 대답하면서 미소 지었습니다. 크레비용(Prosper de Crébillon, 1674~1762), 마리보(Pierre de Marivaux, 1688~1763), 달랑베르(Jean d'Alembert, 1717~1783), 디드로를 비롯한 18세기 프랑스의 저명한 작가, 철학자, 극작가 그리고 살롱^{salon}의 여주인 할 것 없이 모두 그랬습니다.

도판91 장 앙투안 우동, 〈볼테르 좌상〉, 1781년

우리 눈에는 그러한 미소는 어딘지 피상적으로 보입니다. 워낙 20세기 이후 우리는 모두 심연에 빠져 허우적대며 고뇌해 왔으니까요. 우리는 인간이 더욱 정열적이어야 하며, 또 더 확신을 갖거나 더욱 전념해야 한다고 여깁니다. 사실 18세기 프랑스의 문명화된 미소는 문명이라는 일반적인 개념에 대해 좋지 못한 인식을 낳은 한 가지 원인일지도 모릅니다. 왜냐하면 17세기에는 예술과 과학의 양면에서 천재가 속출했지만 여전히 무의미한 박해와 비인간적인 전쟁이 잔인하게 치러졌다는 사실을 오늘날은 모두가 잊고 있기 때문입니다. 1700년 무렵이 되자 사람들은 약간 냉정하고 초연해져도 좋겠다고 생각했습니다. 이성의 미소는 인간의 더 깊은 감정이 지닌 불가해함을 드러내는 것처럼 보일지도 모르겠습니다. 그러나 이성의 미소는 몇몇 확고한 신념, 즉 자연법이나 정의나 관용에 대한 신념을 거부하지 않습니다. 그것으로 충분합니다. 계몽주의enlightenment 철학자들은 유럽 문명을 몇 단계나 끌어올렸으며, 어쨌든 이론적으로 이러한 진보는 19세기를 거치면서 강화되었습니다. 마녀라거나 여타 소수파에 속한다는 이유로 사람들을 태워 죽이거나 고문해서 자백을 강요하거나 진실을 말했다는 이유로 감금하는 일이 금지되었습니다. 이는 계몽주의라는 이름으로 알려진 운동이며, 무엇보다 볼테르 덕분입니다. 물론 1930년대를 비롯해 제2차 세계대전 동안에는 이 원칙이 지켜지지 않았지만요.

이성과 관용이 승리를 거둔 나라는 분명히 프랑스였지만, 승리의 계기를 만든 나라는 영국입니다. 프랑스 철학자들도 겨우 20년 사이에 뉴턴과 로크, 그리고 무혈혁명을 한꺼번에 낳은 영국이 자신들을 앞질렀음을 부정하지 않았습니다. 오히려 프랑스의 지식인들은 영국의 정치적 자유를 과대평가했으며, 영국의 문인들로부터 받은 영향을 곧잘 과장했습니다. 그렇지만 몽

테스키외(Charles Louis de Montesquieu, 1689~1755)와 볼테르가 목격한 1720년대의 영국은 앞서 반세기 전부터 지적 생활이 활발했습니다. 스위프트(Jonathan Swift, 1667~1745), 포프, 스틸(Richard Steele, 1672~1729), 애디슨(Joseph Addison, 1672~1719) 등은 글을 통해 격렬한 논쟁을 주고받았지만, 화가 난 귀족이 고용한 폭력단에게 폭행당하거나 (대니얼 디포Daniel Defoe를 제외하고) 체제를 풍자한 혐의로 투옥을 당하지는 않았습니다. 볼테르는 방금 예로 든 두 가지 일을 모두 겪었고, 그 때문에 1762년에 영국으로 망명했습니다.

당시 영국은 대저택의 시대였습니다. 그중에서도 가장 장대한 것이 1722년에 말버러 공(Duke Marlborough, 1650~1722)을 위해 건립되었습니다. 말버러 공은 볼테르의 조국인 프랑스에게 패배를 안긴 장군이지만 볼테르는 조금도 개의치 않았을 겁니다. 애초에 그는 전쟁을 인명과 인력의 어리석은 낭비라고 생각했으니까요. 블레넘Blenheim 궁도판92을 본 볼테르는 "매력도 멋도 없는 커다란 돌덩어리!"라고 했습니다. 그렇게 말한 까닭을 알 것 같습니다. 베르사유 궁전을 설계한 프랑스 건축가 망사르(Jules Hardouin Mansart, 1646~1706)[200]나 페로의 건축을 보았던 입장에서 블레넘 궁은 처참하리만치 질서와 타당성을 결여한 것으로 여겨졌을 테니까요. 그러나 블레넘 궁에는 활기찬 독창성이 어느 정도 담겨 있습니다. 그 독창성이 서로 잘 맞아떨어지게 결합되지는 않았지만요. 궁을 만든 건축가 존 밴브루 경(Sir John Vanbrough, 1664~1726)은 천재적이긴 했지만 실제로는 아마추어였을 테니까요. 게다가 이 건축가는 천성이 낭만주의적이고 공상가여서 멋이나 질서 따위는 전혀 신경 쓰지 않았습니다.

18세기 영국은 아마추어들의 낙원이었습니다. 아마추어란 무엇이든 자기가 좋아하는 일을 할 수 있을 만큼 부유하며 뛰

200 프랑스의 건축가. 베르사유 궁을 설계했다.

도판92 블레넘 궁 북측 파사드, 영국

어난 사람들입니다. 그들은 상당한 전문 지식이 필요한 일들을 수행했어요. 건축에도 곧잘 손을 댔는데, 앞서 말했던 크리스토퍼 렌 경도 탁월한 아마추어로 출발했습니다. 온갖 문제에 여전히 아마추어적인 태도로 자유로이 접근해 나중에는 전문가가 되었던 겁니다. 그리고 그의 중요한 두 후계자 또한 어떻게 봐도 아마추어였습니다. 밴브루 경은 한편으로 희곡도 썼고, 벌링턴 백작(Richard Boyle, Lord Burlington, 1694~1753)은 미술품 감정과 수집의 권위자였는데, 요즘 같으면 아주 경멸받을 유형의 사람이었습니다. 그러나 벌링턴 백작은 소형 주택 건축의 걸작인 치즈윅 하우스를 지었습니다. 바깥쪽 계단이 현관과 연결되는 기발한 방식을 보면, 과연 오늘날 수많은 건축 전문가들이 벌링턴처럼 설계에서 이런 문제를 이 만큼 절묘하게 처리할 수 있을지 의심스러워집니다. 물론 이는 전체 건축물의 일부일 뿐입니다. 현관 뒤에는 일상 생활이 아니라 사교, 담화, 음모, 정치계의 뒷소문 그리고 간단한 연주를 위해 마련된 지난 시절의 목사관만 한 크기의 건물이 있습니다.

이들 18세기 아마추어들은 어떤 의미에서는 전인적 인간이라는 르네상스의 이상을 계승했습니다. 르네상스 시대에 전인적 인간의 전형이었던 알베르티 또한 건축가였습니다. 그래서 오늘날에도 건축을 사회적 예술, 즉 인간의 생활을 더욱 충실하게 만드는 예술로 본다면, 건축가는 전문적인 영역에 매몰되지 않고 여러 방면으로 인생을 접해야 할 것입니다.

18세기의 아마추어 정신은 화학, 철학, 식물학, 박물학[201] 등 전 분야를 망라했습니다. 그 정신은 지칠 줄 모르는 조지프 뱅크스 경(Sir Joseph Banks, 1743~1820)[202] 같은 사람들을 낳았습니다.

201 생물학, 광물학, 지질학을 아우르는 학문.
202 영국의 박물학자이자 탐험가.

(그는 저녁 식사 동안에 음악을 들려줄 호른 주자 두 명의 동반을 허락해주지 않는다면 쿡 선장의 두 번째 항해에 참가하지 않겠다고 했습니다.) 이러한 사람들에게는 제약이 엄격하고 영역이 세분화된 전문직에서 때로 잃어버리기 쉬운 일종의 신선함과 정신적 자유가 있습니다. 그리고 그런 상태에서 생겨날 수 있는 사회에 대한 여러 손익에도 불구하고 그들은 독립적이었습니다. 그들이 현대의 유토피아에는 적합하지 않을지 모릅니다. 최근에 나는 어느 사회학 교수가 TV에서 "금지되지 않은 것은 강제해야 합니다"라고 하는 말을 들었습니다. 영국의 철학이나 여러 제도, 관용 정신에서 영감을 얻었던 볼테르나 루소(Jean-Jacques Rousseau, 1712~1778) 같은 명망 높은 이들이 들었다면 별로 매료되지 않았을 것입니다.

그러나 여느 일처럼, 이 빛나는 메달에도 어두운 면이 있었습니다. 그런 면을 특히 생생하게 보여주는 게 호가스(William Hogarth, 1697~1764)의 작품입니다. 나는 개인적으로 호가스를 좋아하지 않습니다. 그의 그림은 모두 지리멸렬하기 때문입니다. 17세기 네덜란드에서는 평범한 화가의 그림에서도 흔히 볼 수 있던 공간감이 호가스에게는 전혀 없습니다. 그러나 그가 이야기꾼으로서 독창적인 재능을 지녔다는 점은 부정할 수 없습니다. 그리고 말년에 선거를 묘사한 그림들은 그의 역작 〈방탕아의 편력〉보다는 구성이 훌륭하며 영국의 정치제도를 매우 설득력 있게 비판했습니다. 그림에서 호가스는 투표소에서 백치나 곧 숨이 넘어갈 것 같은 중환자가 투표용지에 표를 기입하도록 설득당하는 장면 등을 보여줍니다. 입후보자는 뚱뚱하게 살이 쪄서 거세된 수탉이 분을 떡칠한 듯한 모습으로 억센 사나이들한테 떠받쳐져 의기양양합니다, 그 무뢰배들이 서로 다투는 장면도 있습니다.도판93 여기서 고백하자면, 호가스는 눈먼 바이올린 연주자의 모습을 그려넣음으로써 나의 편견을 씻어주었습니다. 이는 상투

도판93 윌리엄 호가스, 〈선거 연작〉 중 '개선행렬', 1754~1755년

적인 도학자류 저널리즘의 수준을 훌쩍 뛰어넘는 것이며, 상상력의 진정한 발휘입니다.

　　18세기 영국은 중산계급이 주도한 혁명의 결과로, 사실상 서로 동떨어진 두 개의 사회로 나뉘어져 있었습니다. 하나는 점잖은 시골 신사의 사회인데, 이에 대한 완벽한 기록은 데비스(Arthur Devis, 1712~1787)[203]라는 화가의 그림에서 볼 수 있습니다. 냉랭하고 휑한 방에 이상하리만치 뻣뻣하고 무표정한 사람들이 앉거나 서 있는 그림입니다. 또 하나의 사회는 도시입니다. 이에 대해서는 호가스가 많은 그림을 남겼는데, 그의 친구 필딩(Henry Fielding, 1707~1754)의 희곡이 그 내용을 확인해줍니다. 거기 나온 인물들은 상당한 활력을 갖고 있지만 아무래도 문명인이라고 부를 만한 사람들은 아닙니다. 호가스의 〈당대풍의 심야의 단란A Midnight Modern Conversation〉이라는 판화를 비슷한 시기의 프랑수아 드 트루아(Jean François de Troy, 1679~1752)가 그린 〈몰리에르 읽기 A Reading from Molière〉와 비교한다고 해서 안이하다고 생각하지 말아주세요. 이 책에서 나는 문명이라는 말이 갖는 좁은 의미를 뛰어넘으려고 노력해왔습니다. 좁으면 좁은 대로 가치가 있습니다. 드 트루아의 그림이 문명생활을 나타낸다는 건 아무도 부정하지 못합니다. 그림 속의 가구도 아름다우면서 안락해 보입니다. 그리고 호가스의 〈당대풍의 심야의 단란〉 속 인물은 모두 남성인데 반해 드 트루아의 그림에서 일곱 명 중 다섯 명이 여성인 것도 한 가지 이유입니다.

　　앞서 12~13세기를 다루면서 여성적인 여러 특질을 갑자기 의식하면서 문명이 얼마나 큰 진보를 이룩했는지에 대해 이야기했습니다. 이는 18세기 프랑스에도 해당됩니다. 나는 문명에 남성적인 것과 여성적인 것의 조화가 반드시 필요하다고 생각합

203　영국의 작가. 《톰 존스》와 같은 세태 소설을 썼다.

니다. 18세기 프랑스에서 여성들이 발휘했던 영향력은 대개 긍정
적인 것이었고, 여성들은 살롱이라는 18세기의 저 신기한 제도를
만들어냈습니다. 유럽 각국에서 호기심에 끌려 나온 지적인 남
녀들이 데팡 부인(marquise du Deffand, 1697~1780)이나 조프랭 부인
(Madame Geoffrin, 1699~1777) 같은 재치 있는 여주인의 살롱에서 만
났던 자그마하고 친밀한 사교 모임은 40년 동안이나 유럽 문명
의 중심을 이루었습니다. 그러한 모임은 우르비노의 궁정만큼 낭
만적이지는 않았지만, 지적인 면에서는 훨씬 민감했습니다. 살롱
을 주재한 여성들은 그리 젊지도 또 부유하지도 않았습니다. 페
로노(Jean-Baptiste Perronneau, 1716?~1783)나 모리스 캉탱 드 라 투르
(Maurice Quentin de La Tour, 1704~1788) 같은 프랑스 화가들이 전혀
미화하지 않고 마음의 미묘한 움직임을 잘 포착해낸 그림들을 통
해 그녀들이 어떠했는지 정확히 알 수 있습니다. 고도로 문명화
된 사회였기에 그녀들은 유행을 좇아 그럴싸하게 꾸며 그린 초상
화보다 그처럼 진솔한 초상화를 더 좋아할 수 있었던 것입니다.

이 여성들이 어떻게 자신들의 역할을 수행했을까요? 인
간적인 공감으로 사람들을 편안하게 했고, 혹은 기지로 그 역할
을 다했습니다. 고독은 물론 시인이나 철학자에게는 필연적인 것
이겠지만, 활력을 불러일으키는 어떤 종류의 생각은 사람들과의
대화로부터 생겨납니다. 그리고 그 대화는 소수의 친밀한 사람
이 거만한 사람의 방해를 받지 않고 모일 때 비로소 꽃피울 수 있
습니다. 궁정에서는 그런 대화가 불가능했습니다. 파리에서 살롱
이 융성했던 중요한 이유 중 하나는 프랑스 궁정과 정부가 파리
가 아니라 베르사유에 있었다는 점입니다. 베르사유는 별세계였
습니다. 관료들은 베르사유를 가리켜 언제나 '본국'이라고 불렀
다고 합니다. 오늘날까지도 나는 이 거대하고 무뚝뚝한 베르사유
앞뜰을 이제 막 학교에 입학한 학생처럼 일종의 낭패감과 피로가

뒤섞인 기분으로 들어섭니다. 공평을 기하기 위해 한마디 보태자면, 베르사유의 폐쇄 사회에서도 18세기의 그 지적 영광이 기울어진 다음에 몇몇 훌륭한 건축과 장식 디자인이 탄생되었습니다. 위대한 건축가 자크 앙주 가브리엘(Jacques-Ange Gabriel, 1698~1782)이 루이 15세를 위해 세운 소 트리아농Petit Trianon 궁은 거의 완벽에 가까운 건축물입니다. 물론 완벽이라는 말은 제한된 목적을 암시하는 것이며 동시에 이상을 향한 노력을 의미하기도 합니다. 저 아름다운 정면에 구현된 표현 하나하나의 기지와 절제, 그리고 그 섬세한 정확성은 숱한 아류들이 결코 성취할 수 없었던 것입니다. 털끝만큼이라도 바꾸면 그 전체가 진부하고 저속하게 되어버립니다.

이야기를 건축설계의 기술에서 지성의 역할로 돌려보겠습니다. 18세기에 베르사유라는 공간은 시성의 영역에 별달리 기여하지 않았지만, 파리 사교계는 궁정의 어리석기 짝이 없는 의식 절차나 정치에 대한 사소하고도 일상적인 편견에서 벗어나 있었다는 점에서 행복했습니다. 18세기 살롱이 역겨운 아부와 추종이나 거만함에서 자유로울 수 있었던 또 하나의 이유는 프랑스의 상류계급이 압도적인 부자가 아니었다는 점입니다. 그들은 재계의 귀재 존 로(John Law, 1671~1729)라는 스코틀랜드인이 불러일으킨 증권 폭락으로 거금을 잃었습니다. 자산이 풍족하다는 건 문명에 도움이 됩니다. 그러나 참으로 희한하게도 거대한 부는 오히려 해가 됩니다. 결국 호화로움은 인간성을 해치는 것이며 어떤 면에서는 규제할 줄 아는 센스가 이른바 좋은 취향의 필요조건인 것 같습니다.

18세기 중엽 프랑스 화가들 중에서 가장 뛰어난 화가 샤르댕(Jean-Baptiste-Siméon Chardin, 1699~1779)이 이 점을 분명하게 보여줍니다. 색채와 구도에 대해서 그만큼 확실한 심미안을 갖춘 사

람은 없었습니다. 하나하나의 면적, 간격, 색조가 아주 적절하다는 인상을 줍니다. 그러나 샤르댕은 상류계급이나 궁정에 관련된 것은 전혀 그리지 않았습니다. 그는 아이들한테 옷을 입히거나 이야기하거나 하는 조용한 중산층 사람들, 또 때로는 가난한 서민에게서 주제를 찾았습니다. 그중에서도 노동계급과 함께 있을 때 가장 행복했으리라 생각됩니다. 그는 인물화뿐만이 아니라 주방에 있는 항아리나 통을 즐겨 그렸기 때문입니다.도판94 항아리나 통에는 예부터 변함없이 인간의 필요를 채워줘야만 했던 물건 특유의 훌륭한 디자인이 있습니다. 샤르댕의 그림은 라퐁텐(Jean de La Fontaine, 1621~1695)이나 몰리에르의 시에 담겨 불멸이 된 몇 가지 특질인 양식과 정성, 그리고 인간관계에 대한 소박하고 진지한 태도가 18세기 중엽, 아니 프랑스의 시골이나 이른바 '아르티장(artisanat, 직인)' 사이에서는 오늘날까지도 보존되고 있음을 보여줍니다.

프랑스에서 가장 뛰어난 지성들이 모였던 살롱은 좀 더 호화로웠지만 사람을 위압할 만한 규모는 아니었습니다. 방들은 보통 크기였고, 장식(이라는 것이 당시 사람들의 생활에는 불가결했기에)도 사람들이 격식을 의식할 만큼 거추장스럽지는 않았습니다. 사람들은 서로가 인간으로서 자연스럽게 교류한다고 느꼈습니다. 18세기 중엽 프랑스에서 사람들이 어떤 모습으로 살았는지를 알 수 있는 완전한 기록이 남아 있습니다. 왜냐하면 모로 르 죈(Moreau le Jeune, 1741~1814)[204] 같은 이류 화가는 무수히 많았기 때문입니다. 그들 화가들은 '자기표현'을 하려는 욕망 없이 당시의 생활 모습을 기록하는 것으로 만족했기에 오늘날의 우리에게도 흥미롭습니다. 이들은 어느 젊은 귀부인의 생활을 매 시간 단위로 보여주기도 합니다. 난로 앞에서 스타킹을 신거나, 출산이 얼마

204 프랑스의 화가로 형 루이 모로와 구별해서 이렇게 부른다.

도판94 장 시메옹 샤르댕, 〈구리 냄비가 있는 정물〉, 1735년

남지 않은 친구를 보러 가서는 '걱정 마, 애'라고 격려하거나, 아이들에게 카나르(커피에 적신 각설탕)를 주거나, 음악이 연주되는 다과회에서 이야기에 너무 빠져들었다가 옆 사람에게서 '좀 조용히 해주세요'라고 지적을 받거나, 열애하는 청년에게서 연애편지를 받거나, 차려입고 오페라 극장에 나타나거나 하면서 하루를 보내고는 마침내는 졸려서 잠자리에 든다는 식입니다. 어딘가 어긋난 사람이거나 위선자가 아니라면 이런 삶을 즐겁다고 여기지 않을 이유가 없을 겁니다. 그런데 왜 오늘날 많은 사람들은 그런 삶의 방식에 대뜸 반발할까요? 그것이 착취를 바탕으로 이루어졌다고 생각하기 때문일까요? 사람들이 정말 거기까지 생각하는 것일까요? 그렇다면 동물을 불쌍히 여기면서도 채식주의자가 되지 않는 것과 같습니다. 우리 사회는 여러 가지 착취를 바탕으로 존립하고 있습니다. 혹은 그런 생활이 천박하고 하찮아 보여서 반발하는 걸까요? 그건 당찮은 노릇입니다. 그런 생활을 즐겼던 사람들은 결코 어리석지 않았습니다. 탈레랑(Charles de Talleyrand, 1754~1838)[205]은 18세기 프랑스 사교생활을 체험했던 사람만이 '삶의 즐거움*douceur de vivre*'을 안다고 했습니다. 탈레랑은 여태까지 정치에 관여했던 이들 중 분명히 가장 지적인 인물입니다. 18세기 프랑스의 살롱에 자주 드나들었던 사람들은 그저 유행을 좇는 난봉꾼이 아니었습니다. 그들은 당대의 걸출한 철학자이거나 과학자였습니다. 그들은 종교에 대해서 아주 급진적인 견해를 공표하고 싶어 했습니다. 또한 나태한 국왕과 무책임한 정부의 권력을 줄이려 했고, 사회를 바꾸려 했지요. 결국 그들은 애초에 예상했던 것보다 훨씬 더 과격한 변혁을 겪어야 했는데, 이는 변혁에 성공한 사람들이 흔히 겪는 운명입니다.

　　데팡 부인과 조프랭 부인의 살롱을 드나들던 사람들은

205　프랑스대혁명과 나폴레옹 전쟁 전후로 활동한 프랑스의 정치가이자 외교관.

《백과전서Encyclopedia》 혹은《과학, 예술, 기술에 관한 체계적인 사전》이라는 대사업에 참여했습니다. 이는 무지를 정복해서 인류를 발전시키려는 계획이었지요. 이 사업 또한 일찍이 1751년에 영국에서 출판된 체임버스Chambers《백과사전Encyclopedia》의 전례에 따른 것이었습니다. 이 사업은 결국 24권이나 되는 방대한 사업이 되었습니다. 당연히 여러 집필자가 참여했는데, 사업 전체의 동력이었던 인물은 디드로(Denis Diderot, 1713~1784)였습니다. 우리는 이성의 미소를 띠고 있는 그를 반 로(Louis-Michel Van Loo, 1707~1771)의 그림에서 볼 수 있는데,도판95 정작 디드로 자신은 이 그림을 싫어했다고 합니다. 그림 속 자신의 모습이 "미련스럽게 아부나 떨려고 드는 매춘부처럼 보인다"라고 했습니다. 디드로는 수준 높은 지성을 갖춘 다재다능한 인물이었습니다. 소설가이자 철학자였고, 한편으로는 미술평론가로서 샤르댕을 강력하게 지지했습니다. 또《백과전서》를 작업하면서 디드로는 그리스 철학자 아리스토텔레스에서 산업사회의 조화造花에 이르기까지 모든 것을 집필했습니다. 다음 순간에 어떤 말을 할지, 무슨 일을 벌일지 알 수 없다는 게 그의 매력이었습니다. 18세기에 대해 개괄하려는 이는 누구든 디드로의 저작 때문에 당혹스러울 것입니다.

《백과전서》를 만든 이들은 결코 불순한 의도를 품지 않았습니다. 그러나 권위주의적인 정부는 사전과 같은 책을 싫어했습니다. 그런 정부는 허위의식과 추상적인 개념에 의지해 존립되기에 언어가 정확하게 정의되어서는 곤란합니다.《백과전서》는 두 차례나 발행 금지처분을 받았지만 마침내는 승리를 거두었고, 이 책을 낳은 우아한 살롱의 기품 있는 모임은 혁명 정치의 선봉이 되었습니다. 동시에 과학의 선봉이기도 했습니다.《백과전서》의 부록인 도감에는 기술적인 과정을 나타내는 그림이 많이 실려 있습니다. 그러나 태반이 르네상스 이래 거의 변화하지 않았음을

도판95 루이스 미셸 반 로, 〈디드로의 초상〉, 1767년

도판96 더비의 라이트, 〈공기 펌프 실험〉, 1768년

인정해야만 합니다. 18세기의 마지막 사반세기 동안 과학은 더비의 라이트(Joseph Wright of Derby, 1734~1797)[206]가 그린 그림에서처럼, 당대를 풍미했던 낭만주의를 반영했습니다. 공기 펌프의 실험을 보여주는 그의 그림도판96은 우리를 새로운 과학적인 발명의 시대로 이끕니다. 숨을 죽이며 응시하는 장발의 과학자, 귀여워하던 앵무새가 실험으로 죽는 모습을 차마 보지 못하는 여자아이들, 그런 아이들에게 과학을 위해서 어쩔 수 없는 희생이라고 타이르는 남성. 이런 식으로 서술적인 회화의 훌륭한 예를 보여줍니다. 더비의 그림 속 인물들은 모두가 실험을 진지하게 받아들이고 있지만, 실제로는 19세기에 과학 실험은 피아노 연주처럼 저녁 식사 후의 여흥과 비슷했습니다. 불에 녹인 금속을 저울로 재거나 벌레를 잘라 관찰하느라 많은 시간을 보냈던 볼테르조차도 그저 단순한 딜레탕트dilettante였습니다. 그에게는 끈기 있게 한 발짝씩 나아가는 실험가로서의 현실의식이 결여되어 있었습니다. 그러한 끈기는 재빠른 두뇌 회전이 그리 높이 평가되지 않는 환경에서만 존재하나 봅니다.

18세기에 그러한 끈기는 당시까지는 활력이 있었던 스코틀랜드에서 나타났습니다. 스코틀랜드인의 성격은 (이렇게 말하는 나 역시 스코틀랜드 사람이지만) 현실주의와 앞뒤 가리지 않는 무모함이 기이하게 결합되어 있습니다. 이러한 감정이 민간 전설로 전해져온 걸 보면 스코틀랜드인은 그걸 자랑스레 여기는 듯합니다. 무리도 아니지요. 도시 한복판에 낭만적인 풍경이 출현하는 곳이 에든버러 말고 어디 있을까요? 그러나 더 중요한 것은, 즉 빈곤하고 거의 야만적인 변방 국가였던 18세기 스코틀랜드를 유럽 문명의 한 세력으로 완성시킨 것은 현실주의였다는 점입니다. 18세기의 사상계와 과학계에서 활약한 스코틀랜드인의 이름을

206 영국의 풍속화가이자 초상화가.

몇몇 들어볼까요? 애덤 스미스(Adam Smith, 1723~1790), 데이비드 흄(David Hume, 1711~1776), 조지프 블랙(Joseph Black, 1728~1799) 그리고 제임스 와트(James Watt, 1736~1819). 이러한 인물들이 1760년 이후 유럽의 사상과 생활의 흐름을 아주 바꿔버린 것은 중요한 역사적 사실입니다. 조지프 블랙과 제임스 와트는 열, 특히 증기를 동력원으로 삼을 수 있다는 사실을 발견했습니다. 증기기관이 세계의 모습을 얼마나 크게 바꿨는지는 새삼 더 말할 필요도 없습니다. 애덤 스미스가 쓴 《국부론The Wealth of Nations》은 경제학이라는 학문을 낳았습니다. 이는 카를 마르크스(Karl Marx, 1818~1883)의 시대, 아니 그 뒤로도 이어진 사회과학의 모태가 되었습니다. 데이비드 흄은 경험과 이성 사이에 아무런 필연적인 관련이 없음을 《인간본성론Treatise of Human Nature》에서 훌륭하게 증명했습니다. 합리적 신념 같은 것은 존재하지 않는다는 주장이었지요. 스스로도 밝힌 것처럼 흄은 개방적이고 사교적이며 쾌활해서 파리 살롱의 귀부인들에게서 대단한 인기를 끌었습니다. 그러나 오늘날까지도 철학자라면 누구든 골치 아파 하는 흄의 책을 귀부인들이 읽었을 것 같지는 않습니다.

　이런 위대한 스코틀랜드인들은 모두가 에든버러 구시가지, 즉 성의 뒷산에 들어찬 끔찍스럽게 비좁은 연립식 가옥에 살았습니다. 그러나 그들 생애 동안 스코틀랜드 건축가인 애덤 형제, 즉 존 애덤(John Adam, 1721~1792), 로버트 애덤(Robert Adam, 1728~1792), 제임스 애덤(James Adam, 1730~1794)이 유럽에서 가장 뛰어난 도시계획을 마련했습니다. 그것이 바로 에든버러의 신시가지입니다. 더욱이 이 형제가 구사한, 아니 창시했다고 해도 과언이 아닌 저 완벽하고도 순수한 고전주의는 뒷날 온 유럽에 영향을 미쳤습니다. 심지어 러시아에서도 캐머런(Charles Cameron, 1745~1812)이라는 다른 스코틀랜드인이 그 고전주의를 화려하게

실현시켰습니다. 문학에서는 어떤 스코틀랜드인[207]이 신고전주의를 친근하게 알린 데 이어 월터 스콧 경(Sir Walter Scott, 1771~1832)은 중세 고딕 취미를 퍼뜨려서 그 뒤로 한 세기 동안 낭만적인 사람들에게 상상의 밑천을 마련해주었습니다. 이밖에도 영어 이야기책 중 한 권[208]을 쓴 제임스 보스웰(James Boswell, 1740~1795), 최초의 위대한 민중 서정시인인 로버트 번스(Robert Burns, 1759~1796), 그리고 영감에 넘친 솔직한 필치로 스코틀랜드의 저명인사들을 그린 화가 레이번 경(Sir Henry Raeburn, 1756~1823) 등이 있습니다. 그러므로 우리는 문명사를 개괄하면서 스코틀랜드를 빼놓을 수는 없음을 인정해야 합니다. 스코틀랜드인과 잉글랜드인의 실용적인 재능으로 《백과전서》에 실려 있던 기술 분야 도판이 교체되었고, 그래서 미국과 프랑스에서 정치적인 혁명이 실현되기 이전에 이미 그보다 훨씬 뿌리 깊고 더욱 파국적인 전환이 진행되고 있었습니다. 이른바 산업혁명입니다.

실질 면에서 스코틀랜드가 무대여야 한다면, 도덕에서는 다시 프랑스로 되돌아가야 합니다. 그것도 파리가 아니라 스위스 국경에 가까운 곳으로요. 국경에서 2~3킬로미터 떨어진 곳에 볼테르가 살고 있었기 때문입니다. 몇 차례 좋지 않은 일을 겪은 뒤 그는 국가 권력을 믿을 수 없어서 그 힘이 미치지 않는 장소로 옮겨 살았습니다. 망명객이라는 처지가 고통스럽지는 않았습니다. 투기로 많은 돈을 벌었던 터라 마지막 피난처였던 페르네 관館은 널찍하고 쾌적한 별장이었습니다. 그는 더운 날에도 산보할 수 있도록 훌륭한 밤나무가 즐비한 길과, 잘 가꾼 측백나무의 초록이 무성한 터널 길을 만들었습니다. 제네바의 고상한 귀부인들이

207 제임스 맥퍼슨(1736~1776)을 가리킨다. 그는 3세기의 켈트 시인 오시안의 영역본이라며 《오시안의 작품집》을 출간해 당시 고풍 취미에 영향했다. 뒤에 맥퍼슨 자신이 쓴 위작이라는 게 드러났지만 각국의 낭만주의 시인들에게 큰 영향을 주었다.
208 《새뮤얼 존슨 전》을 가리킨다.

방문하면 그는 길의 끄트머리에 있는 벤치에 앉아서 그녀들을 맞았다고 합니다. 당시 유행하던 스타일로 언덕처럼 올려서 치장한 머리가 나뭇가지에 엉키지 않도록 안간힘을 쓰며 걸어오는 모습을 보면서 즐거워했겠지요. 이젠 그 밤나무들도 훨씬 높이 자랐을 테니 아무리 높이 올린 머리도 나뭇가지에 걸리지는 않을 테지요. 페르네 관은 오늘날까지 볼테르가 거기를 떠났을 때의 모습 그대로 남아 있습니다. 이 쾌적한 환경 속에서 그는 적을 논파하기 위한 신랄한 경구를 궁리했던 것입니다.

글을 쓰는 사람이 지닌 장점은 문체와 떼려야 뗄 수 없음을 볼테르는 잘 보여줍니다. 그리고 진정한 문체는 옮길 수 없습니다. 볼테르 스스로도 이렇게 썼습니다. "더 할 나위 없이 아름다운 사상도 한 마디가 어긋나면 다 망쳐버린다." 아마 우리가 그의 저작을 번역해서 인용하면 녹특한 기지와 해학적인 익살을 모두 망칠 것입니다. 그 기지와 익살은 오늘날에도 미소를, 이성의 미소를 자아냅니다. 그래서 볼테르는 평생토록 농담을 그치지 않았습니다. 그러나 한 가지 문제에 대해서는 유독 진지했다고 합니다. 정의입니다. 그가 살아 있을 때도, 또 사후에도 많은 이들이 그를 원숭이에 빗댔습니다. 그러나 부정과 싸울 때 그는 불독이었습니다. 한 번 물면 놓아주지 않았습니다. 볼테르는 모든 친구에게 폐를 끼쳤고, 소책자를 계속해서 썼으며, 심지어는 박해를 겪은 몇몇 사람들을 페르네 관에 살게 했습니다. 그러는 동안에 서서히 세계는 그를 뻔뻔스러운 자유사상가가 아니라 장로 또는 현자로 여기게 되었습니다. 1778년이 되자 파리로 귀환해도 안전할 것 같았습니다. 그의 나이 84세 때였지요. 지금까지 어떤 개선장군도, 어떤 단독 비행의 영웅도 그와 같은 환영을 받은 적이 없었습니다. 사람들은 그를 '세계인' 또는 '인류의 친구'라고 부르며 환호했습니다. 모든 계층의 사람들이 그의 저택 주위에

모였고, 그의 마차를 끌었으며 그가 가는 곳이라면 어디든 몰려들었습니다. 마침내는 국립극장인 코메디 프랑세즈의 무대 위에 흉상 조각이 대관되었습니다. 영광 속에 생을 마감한 셈입니다.

　18세기는 경박해 보이지만 진지했습니다. 르네상스의 인문주의를 계승하면서도 결정적인 차이를 만들었습니다. 르네상스는 기독교 내부에서 생겨났습니다. 소수의 인문주의자들이 회의적인 분위기를 드러내기는 했지만, 기독교 전체에 대해 회의를 표명한 사람은 없었습니다. 사람들은 의심할 여지가 없는 신앙 속에서 안락한 도덕적 자유를 구가했습니다. 그러나 18세기 중엽에 이르면 진지한 사람들은 교회가 마치 특정 주류 회사의 직영 술집tied house[209]처럼, 재산과 지위에 얽매여 억압과 부정의로 교회의 이익을 지킨다는 점을 깨닫기 시작했습니다. 볼테르는 다른 어떤 사람보다 이 점을 절감했습니다. 'Ecrasez l'infâme!' 영어로 옮기기에는 좀 어렵지만 대강 '기생충을 박멸하라!' 정도가 됩니다. 이런 의식이 그의 만년을 지배했고, 그는 그것을 자신의 추종자들에게 물려주었습니다. 20세기의 볼테르라고 할 수 있을 웰스가 한 말을 기억합니다. 프랑스에서는 성직자를 치고 싶은 유혹이 자신을 너무 강하게 사로잡는 바람에 자동차를 몰 수 없다는 말이었습니다. 마찬가지로 볼테르는 마지막까지 일종의 신자였습니다. 그런데 《백과전서》를 만드는 데 참여한 몇몇 필자들은 완전한 유물론자였습니다. 그들은 도덕적·지적 특질은 신경과 세포조직의 우연한 결합에서 나온 것일 뿐이라고 생각했습니다. 1770년에 이러한 신념을 지닌다는 건 용감한 일이었지만, 그러한 신념으로 문명을 창시하거나 유지하는 건 어려운 노릇이었습니다. (앞으로도 쉽지는 않을 것입니다.) 그런 이유로 18세기는 계시도 교회의 승인도 없이 새로운 도덕을 구축해야 한다는 어려운 과제

209　반대말은 특정 주류 회사에 소속되지 않은 '프리 하우스free house'.

와 마주했습니다.

　　새로운 도덕은 두 개의 기초 위에 마련되었습니다. 하나는 자연법의 학설이며, 다른 하나는 고대 로마의 공화제 치하에서 펼쳐진 스토아학파의 도덕이었습니다. 자연 개념과 그 위대한 해설자 장 자크 루소에 대해서는 조금 뒤에 살펴보겠습니다. 계몽주의의 새로운 도덕성을 이해하려면 자연인의 단순한 선함이 세속적인 사람의 인위적인 선함보다 더 낫다고 여겼던 당시의 신념을 고려해야 합니다. 이 기분 좋은 망상을 보충하는 것은 십중팔구 플루타르코스에게서 끌어낸 이상적인 미덕이었습니다. 그의 《비교열전Parallel Lives》[210]은 15세기에 《장미 이야기Roman de la Rose》가 그랬던 만큼이나 18세기 동안에 널리 읽혔을 뿐더러 범례를 통해 행위에서도 영향을 끼쳤습니다. 국가를 위해 자신과 가족을 희생한 로마 공화정의 엄격하고 청교도적인 영웅들이 새로운 정치질서의 모델로 여겨졌습니다. 그리고 그런 영웅들은 고전주의 화가 자크 루이 다비드(Jacques Louis David, 1748~1825)의 회화적 상상을 통해 불멸의 존재가 되었습니다.

　　다비드는 특출한 화가였습니다. 그처럼 뛰어난 묘사력으로 당대의 미녀나 멋진 신사들을 그렸더라면 한 재산을 모았을 것입니다. 그러나 그는 도학자의 길을 택했습니다. 자신의 젊은 제자였던 그로 남작(Antoine-Jean Gros, 1771~1835)에게 이렇게 말했습니다. "자네는 예술을 깊이 사랑하니까 경박한 주제는 다루지 않을 것 같군! 그렇다면 어서 《플루타르코스 영웅전》을 읽어보게나!" 다비드가 처음 그린 대작은 1785년에 내놓은 〈호라티우스 형제의 맹세〉입니다. 피카소의 〈게르니카Guernica〉가 처음 전시되었을 때의 일을 기억하는 사람이라면 다비드의 대작이 미친 영향을 어렴풋이나마 상상할 수 있을 것입니다. 〈호라티우스 형

210 《플루타르코스 영웅전》을 가리킨다.

제의 맹세〉는 그 주제뿐만 아니라 기법에서도 혁명적 행동을 나타낸 뛰어난 그림입니다. 앞 세대 로코코 화가인 프라고나르(Jean Honoré Fragonard, 1732~1806)가 보여주었던 당장이라도 녹아내릴 듯한 윤곽과 관능적인 그림자의 덩어리는 모두 사라지고, 그 대신에 확고한 윤곽이 강력한 의지를 드러냅니다. 호라티우스 형제는 세 사람 모두 전체주의를 연상케 하는 몸짓을 하고 있는데, 이 몸짓에는 나치의 상징인 하켄크로이츠처럼 최면적인 성격이 있습니다. 그림 속 건축마저도 당시 세련된 장식적인 양식에 대한 의식적인 반항이지요. 이 무렵 파에스툼[211]의 옛 사원에서 갓 출토된 토스카나식 기둥[212]은 검소한 인간의 탁월한 미덕을 나타냅니다. 〈호라티우스 형제의 맹세〉를 그리고 나서 2년 뒤, 다비드는 플루타르코스의 교훈을 더욱 엄격하게 따른 그림을 그렸습니다. 두 아들에게 반역죄로 사형을 선고한 브루투스의 집에 관헌들이 처형된 시체를 실어 나르는 그림입니다. 이는 로마 역사 속에 등장하는 사건으로서 오늘날 우리에게는 생소하지만 대혁명을 앞둔 프랑스인들의 정서에는 울림이 있는 장면이었지요. 이 그림은 이후 5년 동안 일어난 여러 사건을 해명하는 데 도움이 될 만한 것입니다. 1789년 프랑스대혁명이 발발하기 몇 년 전부터 이미 유럽인들은 '삶의 즐거움'에서 손을 놓고 있었습니다. 사실 저 새로운 도덕은 유럽 바깥에서 이미 혁명을 고취하고 있었습니다.

이제 우리는 문명의 오랜 중심지를 떠나서, 새롭고 불안정한 창조물의 신선함을 아직 간직하고 있으며 인구가 적은 신생국인 아메리카로 눈길을 돌려야겠습니다. 인디언의 땅과 맞닿은 이 변경지에 1760년대에 버지니아의 어느 젊은 변호사가 집을 지었습니다. 토머스 제퍼슨(Thomas Jefferson, 1743~1826)이라는 변호사는

211 이탈리아 남부 해안에 있는 고대 도시. 그리스 로마 시대의 유적이 있다.
212 로마 건축의 한 양식. 장식이 거의 없고 기둥에도 홈이 없으며 거울 모양의 기둥머리가 특색이다.

도판97 몬티셀로, 1768년에 건립, 1826년까지 증축과 개축

자신의 저택을 작은 동산이라는 뜻의 '몬티셀로Monticello'라고 불렀습니다.도판97 그것은 저 황량한 풍경 속에서 이상한 환영으로 보였을지 모릅니다. 제퍼슨은 미국 전체에 한 권밖에 없었던 르네상스의 위대한 건축가 팔라디오(Andrea Palladio, 1508~1580)의 저서를 가지고 있었다고 합니다. 이걸 참고삼아 자신의 저택을 지었던 것이지요. 물론 대부분은 자기 자신이 고안해야 했을 텐데, 그는 아주 독창적이었습니다. 사람이 가까이 가면 저절로 열리는 문, 요일을 나타내는 시계, 두 방의 어느 쪽으로도 나갈 수 있게 배치된 침대 등. 그 저택은 세상에서 받아들여지는 전통적인 체계에 따르지 않고 혼자서 일하는 창조적 인간이 지닌 색다른 발명의 재능을 나타내는 것으로 가득 차 있습니다.

그렇다고 제퍼슨이 별난 사람이었던 것은 아닙니다. 그는 18세기 특유의 전인적 인간이었습니다. 언어학, 과학, 농학, 교육, 도시계획, 건축에 능란했고, 음악을 좋아했고, 말을 잘 탔습니다. 그리고 그처럼 큰 도량이 아니었다면 독선적이라고 여겨졌을 기질까지 갖추었지요. 그는 그야말로 르네상스의 천재 알베르티를 연상시키는 인물입니다. 제퍼슨은 알베르티만큼 뛰어난 건축가는 아니었지만 미국이라는 나라를 설계한 대통령이었지요. 또 건축가로서도 그 누구에게 뒤지지 않았습니다. 그의 저택 몬티셀로가 계기가 되어 단순하고 목가적인 고전주의 건축이 미국 동해안을 따라 북쪽으로 1백 년 동안 퍼져서 세계 어디에 내놓아도 손색없는 수많은 문화적인 주택 건축을 낳았습니다.

제퍼슨의 묘는 몬티셀로의 택지 안에 있습니다. 그는 자신의 묘에 대해서도 지침을 남겼습니다. 묘비에는 다음과 같은 문장을 새겨넣고 "한 글자도 보태지 말"고 했습니다. "아메리카의 독립선언, 버지니아 프로테스탄트 자유신앙법을 기초하고 버지니아대학교를 창립한 토머스 제퍼슨 여기 잠들다." 대통령이었

다는 사실과 루이지애나 매입[213]에 대해서는 한마디도 없습니다. 이러한 긍지와 독립정신이 그 이후 미국에서 광범위한 국민 여론 형성을 저지해온 셈입니다. 당시 그토록 심한 증오와 매도를 겪으며 겨우 확립한 종교의 자유도 오늘날 우리는 당연하게 여깁니다. 그러나 버지니아대학교는 여전히 경이롭습니다. 그 전부를 제퍼슨이 설계했기 때문에 그의 성격이 구석구석까지 미쳐 있는 버지니아대학교를 그는 '학원촌'이라 불렀습니다. 열 명의 교수를 위해 별관이 열 채 지어졌고, 별관들을 잇는 아케이드 뒤로는 학생용 거실이 있습니다. 모든 부분이 서로 연락 가능하면서도 동시에 별개의 단위를 이루는, 집단 내의 휴머니즘이라는 이상을 잘 살렸지요. 안마당 바깥쪽에 여러 개 마련된 작은 정원은 사생활에 대한 그의 배려를 잘 보여줍니다. 그 정원을 제퍼슨 특유의 뱀 모양으로 구부러진 벽이 둘러싸고 있습니다. 이런 곡선은 경제적이기도 했습니다. 즉 벽돌 한 줄만으로 족하며 받침벽도 필요 없는 것입니다. 그것은 또 호가스의 이른바 '미적인 곡선'[214]과도 일치합니다. 학원촌의 낮고 널찍한 윤곽, 그리고 건물 사이의 통로를 지붕으로 덮고 각각의 조그만 정원에 초록이 무성한 큰 나무들을 심어서 고전적인 교정의 분위기를 냈는데, 거기엔 어딘지 일본의 사원 경내 비슷한 특징이 부여되어 있습니다. 그의 부친의 친구였던 인디언들이 사는 멀찍한 산들을 젊은 학생들이 바라볼 수 있도록 안마당의 네 둘레 중 한 군데를 터놓은 것 등은 제퍼슨의 낭만주의를 보여줍니다.

　　미국 건축의 아버지들은 이 거의 미개한 땅에서 얼마나 대담하게 공화주의적 정신을 받아서 프랑스 계몽주의의 관념을 실천으로 옮긴 것일까요. 계몽주의 시대의 유명한 조각가 우동

213　1803년 1천 5백만 달러라는 헐값에 나폴레옹의 프랑스로부터 미국이 매입했고, 이로써 미국 영토는 단번에 2배로 불어났다.
214　화가 윌리엄 호가스가 그의 저서 《미의 분석》에서 펼쳐 보인 S자형 미학론을 가리킨다.

(Jean-Antoine Houdo, 1741~1828)[215]에게 미국 독립전쟁의 영웅을 기념하는 조각을 의뢰할 정도였습니다. 그 결과 완성된 〈워싱턴 상〉도판98은 버지니아 주 리치먼드Richmond 의사당 안에 서 있는데, 이 의사당은 제퍼슨이 남프랑스의 님에 있는 로마 시대 유적인 메종 카레 신전을 본떠 설계했습니다. 이 장을 이성의 미소를 띤 우동의 〈볼테르 상〉으로 시작했으므로 우동의 〈워싱턴 상〉으로 끝내는 것도 좋겠습니다. 그러나 〈워싱턴 상〉은 미소를 띠고 있지 않습니다. 우동은 사람들이 좋아했던 저 공화제 로마의 영웅, 이웃의 자유를 수호하기 위해 농장에서 소집에 응해 출전한 고결한 신사[216]를 주제로 삼았습니다. 그래서 우리도 이따금 낙관적인 기분이 들면, 오늘날 미국 정치가 보여주는 온갖 속악과 타락에도 불구하고 애초에 지녔던 이상이 얼마간은 이런 데 남아 있다고 느낄 수도 있겠습니다.

초대 대통령의 이름을 따서 명명된 수도 또한 프랑스 계몽주의가 낳은 아이, 너무 자라버렸지만 조금은 서툰 아이입니다. 수도 워싱턴은 제퍼슨의 지휘 아래 랑팡(l'Enfant, 1754~1825)[217]이라는 프랑스인 기사가 설계했는데, 이는 교황 식스투스 5세가 로마를 도시로서 재건한 이래 가장 장대한 도시계획이었습니다. 광대하게 우거진 숲이 있으며, 길고 곧은 울창한 가로수가 뻗어 있고, 그 교차점에는 공공 건축물이 주위의 점포나 가옥과는 상관없이 우뚝 솟아 있지요. 어찌 보면 거대한 빙산 같습니다. 이는 미국에 없어서는 안 될 활력을 결하고 있는 것처럼 보일 수도 있습니다. 그러나 구세계에서 신세계로 건너간 서로 다른 여러 전통과 사상을 지닌 이주민들을 위해 새로운 신화를 만들어내야 했

215 프랑스의 조각가. 〈볼테르 상〉, 〈몰리에르 상〉, 〈디드로 상〉으로 유명하다.
216 고대 로마의 장군이자 집정관이었던 킨키나투스를 가리킨다. 오하이오 주의 주도[州都] 신시내티는 그의 이름을 따서 지은 것이다.
217 랑팡은 프랑스어로 '아이'를 의미한다.

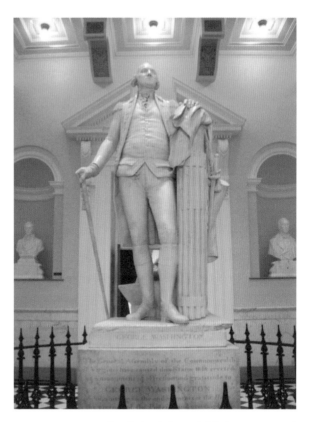

도판98 장 앙투안 우동, 〈워싱턴 상〉, 1785∼1792년

을 겁니다. 그러한 이유로 워싱턴, 링컨, 제퍼슨에 바쳐진 백악의 대기념관이 같은 종류의 석조 건축물들에서는 볼 수 없는 감동적인 특질을 띠는 것입니다. (마지막으로 세워진) 제퍼슨 기념관Jefferson Memorial 내부에는 그의 저술에서 인용한 구절이 걸려 있습니다. 먼저 미국 독립선언문에 실린 숭고한 불멸의 문장이 보입니다. "우리는 다음과 같은 사실을 자명한 진리로 받아들인다. 즉 모든 사람은 평등하게 창조되었고, 창조주는 몇 개의 양도할 수 없는 권리를 부여했으며, 그 권리 중에는 생명과 자유와 행복의 추구가 있다. 이 권리를 확보하기 위하여 인류는 정부를 조직했다. '자명한 진리' (……) 이것은 18세기 계몽주의의 목소리이다." 그러나 맞은편 벽에는 덜 친숙하지만 여전히 우리에게 숙고하게 만드는 제퍼슨의 말이 있습니다. "…신은 공정하고 그의 정의가 영원히 잠들 수 없음을 깨달을 때 나는 조국을 위해 전율한다. 주인과 노예 사이의 무역은 전제정치이다. 이들이 자유로워질 것이라는 사실보다 더 확실하게 운명의 책에 쓰여진 것은 없다." 평화로워 보이는 광경, 위대한 이상이 가시적으로 구현되었습니다. 하지만 그 너머에는 거의 해결할 수 없거나, 적어도 이성의 미소로는 해결할 수 없는 문제들이 있습니다.

11
자연숭배

1천 년 가까이 서유럽 문명을 만들어낸 주요한 힘은 기독교였습니다. 그런데 1725년 무렵에 기독교는 돌연히 쇠퇴해 지성계에서 거의 소멸하다시피 했습니다. 물론 그다음에 일종의 진공상태가 남겨졌지요. 사람들은 자신의 바깥에 있는 그 무언가를 믿지 않고서는 삶을 영위할 수 없었습니다. 그 지점에서 이후 1백 년에 걸쳐 하나의 새로운 신앙을 만들었습니다. 비록 우리 현대인에게는 불합리하게 여겨지나 서유럽 문명에 커다란 기여를 해왔던 신앙, 바로 자연의 거룩함에 대한 신앙입니다. '자연nature'이라는 말은 52가지 다른 해석이 가능하다고 합니다. 18세기 초에는 자연이 '상식'의 의미로 쓰였습니다. 예를 들어 우리가 이야기를 나누다가 곧잘 '자연스럽게'라는 표현을 씁니다. 그러나 기독교를 대신해 그 자리에 등장한 '자연'이란 말이 갖는 거룩함의 증거는 '자연'의 모든 현상, 즉 눈에 보이는 세계는 인간이 창조한 것이 아니라 감각기관을 통해 지각 가능한 부분일 뿐인 것입니다. 이처럼 인간 정신의 새로운 방향을 설정한 첫 단계는 대부분 영국에서 이루어졌습니다. 기독교 신앙이 맨 처음 무너진 나라 또한 영국이었다는 점은 아마 우연이 아닐 테지요. 1730년 무렵에 프랑스 철학자 몽테스키외는 이렇게 썼습니다. "영국에는 종교 같은 것은 없다. 누구든 종교 이야기를 꺼내기만 하면 사람들은 대뜸

웃음을 터뜨린다."

　몽테스키외는 종교의 잔해만 봤습니다. 그리고 아무리 명민한 사람이라도 다른 어떤 것도 아닌 낡은 교회의 폐허가 뒷날 신묘하게도 신의 힘에 대한 믿음을 다시금 서구인의 정신에 어렴풋하게나마 소생시키는 계기가 되리라고는 예상조차 못했을 것입니다. '신앙의 시대'의 잔해가 자연의 일부를 이루고 있었습니다. 혹은 오히려 정취와 추억을 통해 일종의 자연으로 이끌었습니다. 18세기 초에 폐허는 늘 자연미를 즐기기 위한 전조가 되었던 저 이상한 기분, 즉 조용한 우수를 자아내곤 했습니다. 그러한 기분에 촉발되어서 아름다운 시가 생겨났습니다. 바로 그레이(Thomas Gray, 1716~1771)의 〈애가Elegy〉나 윌리엄 콜린스(William Collins, 1721~1759)의 〈저녁에 바치는 송시Ode to Evening〉입니다.

　　그러면 조용한 수녀여, 잔잔히 퍼지는 호수가
　　쓸쓸한 황야를 위로하며, 혹은 신비스런 옛 교회의 터전이나
　　언덕바지 위 잿빛의 공터
　　호수의 마지막 푸른 섬광을 반사하는 데로 안내해주오.

　　그러나 사납게 몰아치는 차가운 바람과 후드득 내리는 비가
　　막 나아가려는 발을 멈추게 할 때 황야를 뒤덮는 홍수와
　　마을 아련히 보이는 첨탑을 산허리에서 바라보며,

　　그 잔잔한 종소리를 들으며
　　이 세상 위 너의 이슬 맺힌 손으로
　　바라보니 나의 오두막이여
　　가만히 어둠의 베일을 벗기리라.

대단히 아름다운 시이지만 비슷한 시기에 게인즈버러(Tho-
mas Gainsborough, 1727~1788)[218]나 윌슨(Richard Wilson, 1714~1782)[219]이
그린 그림에 비하면 그다지 '자연'스럽지 않습니다.도판99

　　윌리엄 콜린스는 영국 바깥에서는 그리 알려지지 않았습
니다. 18세기 영국의 자연 시인 대부분이 그랬고, 당시 유럽에서
가장 유명한 시인이었던 제임스 톰슨(James Thomson, 1700~1748)까
지도 그랬습니다. 인간의 능력이 한껏 확장되면 대개 그 공적은
천재적인 개인에게 귀결되곤 합니다. 그러나 자연에 대한 감정적
인 반응은 양상이 다릅니다. 처음에는 평범한 시인들과 지방의
화가들에게서 시작되어, 심지어 유행이 되기까지 합니다. 가령 전
형적인 정원의 곧게 난 가로수 길을 제법 자연스러운 경치를 곁
들인 구부러진 길로 바꾸는 일이 유행처럼 번졌던 예가 여기에
해당합니다. 이것이 지난 1백 년 동안이나 선 세계에 알려진 영
국식 정원이지요. 19세기 초에 유행했던 남성의 패션을 제외하면
영국이 지금까지 유럽에 가장 광범위한 영향을 끼친 예일 것입니
다. 대단찮은 것일까요? 하기야 유행은 모두 대단찮은 것처럼 보
이겠지만, 그러나 역시 진지하게 살펴봐야 합니다. 포프는 '이 인
간사'를 일러 '지도 없이 거대한 미로를 활보하는 일'이라 했는데,
이는 유럽인의 정신에서 싹을 틔운 심오한 변화를 가리킵니다.[220]

　　자연에 관한 18세기 전반의 예술적 견해에 대해서는 이 정
도만 언급하겠습니다. 그런데 1760년 무렵 영국에서 처음 등장한
'우울한 이류 시인', 그리고 '그림 같은 정원'은 천재 장 자크 루소
의 마음을 울렸습니다. 자연을 사랑했던 루소의 성향은 어느 정
도 영국에서 유래했지만, 자연에 대한 몰입이 마침내 신비로운

218　18세기에 활동한 영국 화가. 초상화로 명성을 떨쳤다.
219　18세기에 활동한 영국의 풍경화가.
220　이 인용은 저자 클라크의 잘못인 듯하다. 포프의 《인간론》 제1서한 앞부분에는 "거대한 미로!
　　그러나 지도가 없는 것은 아니다"라고 쓰여 있다.

도판99 토머스 게인즈버러, 〈서펴 풍경〉, 1746~1750년경

경험이 된 것은 스위스의 호수와 알프스의 아름다운 계곡에서였습니다. 2천 년이 넘도록 산은 그저 장애물, 비생산적인 것, 교통의 장애물, 산적이나 이단자들의 은신처였습니다. 1340년 무렵 페트라르카가 산에 올라 정상의 전망을 즐겼다는 것은 사실입니다. (그러나 나중에 성 아우구스티누스가 글로 창피를 주었지요.) 그리고 18세기 초에는 그가 식물학과 지질학을 연구했다는 의의가 따라붙지만, 사실 16세기 초엽을 살던 레오나르도의 그림 속 배경을 이루는 경치를 보면 그가 거기서 본 것에 감동을 받았음을 암시합니다. 레오나르도를 빼고는 등산 기록은 남아 있지 않습니다. 에라스뮈스, 몽테뉴, 데카르트, 뉴턴 등 이 책에서 문명사와 관련해 언급된 위인들은 다들 등산을 어리석다고 여긴 듯합니다. 화가들은 달랐습니다. 피터르 브뤼헐(Pieter Brueghel, 1525~1569)[221]은 1522년에 안트베르펜에서 로마로 가는 길에 알프스를 스케치했습니다. 이 그림에는 지형에 대한 단순한 흥미를 넘어서는 요소가 보이며, 훗날 그의 그림 속에 이용되어 감동적인 효과를 자아냅니다.

그러나 16~17세기에 알프스를 넘던 일반적인 여행자가 경치를 만끽한다는 건 생각지도 못할 노릇이었습니다. 1739년에 그랑드 샤르트뢰즈Grande Chartreuse[222]를 방문했던 시인 토머스 그레이가 처음으로 어느 편지에 "어떠한 벼랑도, 어떠한 급류도, 어떠한 절벽도 종교와 시를 품지 않은 것은 없었습니다"라고 썼습니다. 놀랄 만한 일입니다. 그레이는 마음만 먹었으면 러스킨처럼 되었을지도 모릅니다. 말하자면, 바이런과 터너가 등장하기 전까지는 산의 시적 박력이 제대로 표현되지 않았습니다. 그러나 18세기 중엽에는 선량한 많은 사람이 스위스 호반의 매력을 깨달

221 플랑드르에서 활동한 풍속화가.
222 프랑스 남동부 그르노블 근처의 알프스 산중에 있는 카르투지오 수도원 본원 이름. 1903년까지 있었다.

고는 그곳의 경치를 기분 좋고 딜레탕트적인 방식으로 즐겼던 듯합니다. 스위스에는 일종의 관광산업까지 생겨서 회화적인 아름다움을 찾는 여행자에게 기념품을 공급함으로써 훌륭하지만 거의 잊혔던 한 사람의 화가, 바로 터너보다 거의 30년이나 앞서 카스파르 볼프(Caspar Wolf, 1735~1783)를 배출했습니다.도판100 그러나 18세기 영국의 자연 시인과 마찬가지로 이 역시 변방의 방식이었고, 루소 같은 천재가 없었다면 그 시대의 일부가 되기 어려웠을 것입니다.

인간으로서 결점이 많았고, 또 그 결점은 그를 도우려고 했던 모든 사람이 알았지만 루소는 역시 천재였습니다. 그는 모든 시대를 통틀어 가장 독창적인 정신을 지녔던 사람이며, 비할 데 없는 산문가이기도 합니다. 고독하며 의심 많은 성격 덕분에 그는 국외자가 될 수 있었습니다. 그는 어떤 발언도 개의치 않았고, 그 때문에 혹독한 박해를 겪어야만 했습니다. 그의 생애 절반을 이 나라에서 저 나라로 계속 쫓겨 다녔습니다. 1765년에 드디어 '모티에'라는 소공국에 자리를 잡나 싶었는데, 그 지방 목사가 사람들을 부추겨 그에게 돌을 던지도록 하는 바람에 결국 그가 살던 집의 창문이 죄다 부서졌습니다. 그는 빌Biel 호수의 한 섬으로 피신했고, 그곳에서 감정을 온통 뒤흔드는 강렬한 체험을 했습니다. 밀려왔다가 밀려가는 물결 소리를 들으며 그는 자연과 혼연일체가 되어 자아에 대한 의식도, 과거의 쓰라린 기억도, 장래에 대한 불안도, 요컨대 존재감 이외의 모든 것을 잃어버렸다며 이렇게 썼습니다. "우리 존재는 감각을 통해 인식하는 순간의 연속일 뿐이라는 걸 나는 깨달았다."

이렇게 바꿔 쓸 수 있습니다. '나는 느낀다. 그러므로 존재한다.' '이성의 시대'의 한복판에서 이루어진 발견이라기에는 어딘지 기묘합니다. 그보다 수년 앞서 스코틀랜드의 철학자 흄은

논리적 수단으로 같은 결론에 도달했습니다. 지적인 시한폭탄으로서 2백 년 가까이나 지글지글 타다가 막 폭발한 그것은 18세기의 문명에 상당한 영향을 끼쳤으며, 감수성을 숭배하는 새로운 흐름에 한몫했습니다. 그러나 감각에 몸을 맡기면 도대체 어디까지 매혹될지, 또 의심의 여지가 있는 신성神性을 증명할 수 있는 게 무엇인지를 깨달은 사람은 그때까지 없었던 것 같습니다. 예외는 새로운 신 혹은 여신의 정체를 처음부터 꿰뚫어보았던 사드 후작(Marquis de Sade, 1740~1814)[223]뿐이었습니다. 그는 1792년에 이렇게 썼습니다. "자연은 범죄를 싫어한다고? 사실 자연은 범죄 덕분에 죽지 않고 살아 숨 쉬는 것이며, 온통 피에 굶주려 있고 온 마음으로 더욱 잔학성을 갈구한다."

사드 후작은 비주류로 정평이 나 있었던 터라 자연에 대한 그의 달갑지 않은 견해는 18세기에는 거의, 아니 전혀 언급되지 않았습니다. 반면 자연의 아름다움과 순결을 믿어 의심치 않았던 루소의 신념은 초목에서 인간으로 확장되었습니다. 그는 자연상태의 인간에게는 덕성이 있다고 믿었습니다. 이런 믿음은 한편으로 '황금시대'라는 오랜 신화의 잔영이며, 또 한편으로는 유럽 사회의 타락에 대한 수치심, 즉 몽테뉴가 〈식인종에 관하여Of Cannibals〉라는 에세이의 마지막을 장식한 훌륭한 구절에서 처음으로 표현한 마음이기도 했습니다. 그러나 루소는 《인간불평등기원론》에서 그런 느낌을 하나의 철학으로 확장시켰습니다. 루소는 이 책을 볼테르에게 보냈는데, 볼테르는 특유의 위트를 담은 유명한 편지에 이렇게 썼습니다. "어리석게 되라고 우리를 설득하는 데 지금까지 이처럼 많은 지성을 사용한 사람은 없습니다. 귀하의 저서를 읽으면 마땅히 네 발로 기어다녀야 할 것 같은 생각이 듭니다. 그러나 유감스럽게도 지난 60년 동안 저는 네 발로 기

223 프랑스 작가. 비도덕, 패륜 문학의 창시자.

도판100 카스파르 볼프, 〈라우터라르의 빙하〉, 1776년

어다니는 습관을 잃어버렸습니다." 볼테르가 논리적으로 승리를 거두긴 했지만 그뿐이었습니다. 왜냐하면 이 뒤로 반세기 동안, 자연인의 우월성이라는 신념은 모든 것의 원동력이 되었기 때문입니다. 그렇게 루소가 제창한 이론은 20년이 안 되어 확증되는 것 같았습니다. 1767년에 프랑스 탐험가 부갱빌(Louis Antoine de Bougainville, 1729~1811)이 타히티 섬에 도달했고, 1769년에 쿡 선장(James Cook, 1728~1779)이 금성의 태양면 통과를 관측하기 위해 4개월 동안 그곳에 머물렀습니다. 부갱빌은 루소의 제자였습니다. 그가 타히티 사람들에게서 숭고한 야만인의 여러 특질을 발견했던 것은 당연한 노릇이었습니다. 그러나 쿡 선장은 완고한 요크셔 사람이었습니다. 그런 그도 타히티 섬에서 본 섬사람들의 행복하고 조화로운 생활을 유럽의 불결하고 야수적인 생활과 비교하지 않을 수 없었습니다. 얼마 지나지 않아 파리와 런던에서 가장 기지 넘치는 사람들 사이에서는 문명이라는 말이 18세기 유럽의 극도로 타락한 사회가 아니라 남태평양의 순수한 섬사람에게 어울리지 않겠느냐는 의문이 생겨났습니다.

1733년에 존슨 박사 앞에서 누군가가 펼친 생각도 그랬습니다. 저 '미개한 생활의 행복에 대해서 그에게 장황하게 늘어놓은 한 신사'였습니다. "그렇게 불합리하게 그냥 넘어가서는 안 됩니다. 말도 안 되는 이야기지요. 만약 황소가 말을 할 수 있다면 이렇게 말하겠죠. '자, 보렴. 나에게 이런 암소와 이런 풀이 있지. 어느 누가 나보다 더 큰 행복을 맛볼 수 있단 말인가'라고요." 존슨 박사가 워낙 위선적인 말을 싫어한 나머지 영혼에 관한 기독교의 믿음을 얼마 동안 잊어버렸다는 것은 차치하더라도, 유럽 문명을 연구한 사람이라면 누구라도 폴리네시아인 가운데 단테나 미켈란젤로, 셰익스피어, 뉴턴, 괴테는 단 한 사람도 나오지 않았다는 사실을 알 것입니다. 그리고 타히티와 같은 지역에 유

럽 문명이 미친 충격이 얼마나 비참한 것이었는지는 아무도 반론
을 제기하지 않을 테지요. 바로 그와 같은 목가적 사회의 허약함
때문에, 즉 몇 안 되는 영국인 선원에 이어 몇몇 선교사가 조용히
모습을 나타내자 곧바로 남김없이 무너진 이런 사회는 적어도 우
리가 지금까지 언급한 의미에서의 문명사회는 아니라는 것을 보
여줍니다.

　　자연숭배에는 또한 그것대로 위험이 있었지만, 이 새로운
종교의 예언자들은 진지함과 더불어 경건함까지 갖춘 사람들로
서 오로지 자신들이 섬기는 여신이 존경할 만한 대상이며 도덕적
인 존재라는 것을 증명하려 했습니다. 그들은 자연과 진실을 근
접시켜 이 기묘한 지적 업적을 성취했지요. 이런 과제에 전념하
던 사람들 가운데 가장 탁월했던 인물은 괴테(Johann Wolfgang von
Goethe, 1749~1832)입니다. '사인'이라는 말이 그의 모든 작품에서,
그의 이론적이고 비평적인 저술의 거의 모든 페이지에 등장해 그
가 내린 모든 판단에 대해 궁극적으로 인정하도록 유도합니다.
사실 괴테의 '자연'은 루소의 '자연'과 약간 다릅니다. 괴테가 자
연이라 할 때는 사물이 어떻게 보이는지가 아니라 간섭받지 않을
경우에 사물이 어떻게 작용하는지를 가리킵니다. 그는 직접 식물
을 관찰하고 사생할 만큼 뛰어난 식물학자였고, 온갖 생물은 한
없이 오랜 적응의 과정을 통해서 최대한 충분히 발달한다고 생각
했습니다. 식물과 동물이 서서히 문명화한다고 믿었다 해도 과
언은 아닐 것입니다. 이런 관점에서 뒷날 다윈의 진화론이 나왔
습니다. 그러나 자연에 대한 이처럼 분석적이며 철학적인 접근은
영국의 낭만주의 시인 콜리지와 워즈워스가 순전히 영감에 의해
얻은 계기만큼 사람들의 마음을 곧바로 뒤흔들지는 못했습니다.

　　자연을 바라보는 콜리지(Samuel Taylor Coleridge, 1772~1834)
의 시각은 무척 신비로웠습니다. 다음에 예를 든 것은 샤모니 계

곡에서 해돋이를 보면서 읊은 노래로, 그가 거기에서 스위스의
산을 어떻게 노래했는지를 보여주는 대목입니다.

오, 무겁고도 조용한 산이여, 너를 바라보고 있었다,
너는 내 육체의 감각에서는 아직 존재하지만
내 상념에서는 사라져버렸다. 기도에 도취되어
나는 그저 영계the Invisible만을 숭앙했다.

독일의 풍경화가 중에서 가장 게르만적이며 가장 뛰어난
이는 카스파르 다비드 프리드리히(Caspar David Friedrich, 1774~1840)
입니다. 콜리지가 이 위대한 화가에 대해 몰랐다는 것이 믿기지
않을 만큼 두 사람의 견해는 닮았습니다.
워즈워스(William Wordsworth, 1770~1850)가 자연을 바라보면
서 드러낸 종교적인 태도는 도덕성이 강한 영국 국교회를 떠올리
게 합니다. 그는 이렇게 노래했습니다.

내 오만함을 탓하지 마오.
자연과 함께 거닐며
허약한 내 몸이 다할 수 있는 한
내 마음을 날마다 진실의 희생물에 바친다 하더라도.
나는 지금 자연과 진실을 확언하노니
그들의 신성이 인간 행위에 반란을 일으켰다고.

자연이 인간의 행위에 노여워한다는 생각은 사실 어처구
니없어 보입니다. 그러나 우리는 워즈워스가 거만하다거나 어리
석다며 함부로 나무랄 수는 없습니다. 이러한 시를 쓸 즈음 그는
인생에서 이미 많은 일을 겪었습니다. 그는 젊었을 때 프랑스에

건너가 발랄한 프랑스 여성과 동거했고 두 사람 사이에 딸이 태어났습니다. 당시 열렬한 지롱드[224] 당원으로 프랑스대혁명에 연루되었던 터라 만약 운이 나빴더라면 '9월학살'[225] 때 속절없이 목이 잘렸을 수도 있었지요.

영국으로 돌아간 워즈워스는 그 뒤로 프랑스대혁명이 전개된 양상에 염증을 느꼈지만, 혁명의 이상 자체를 부정하지는 않았습니다. 그는 이전과 달리 가난한 사람들이 실제로 겪는 곤경을 시로 묘사했습니다. 그 시에는 위안이나 희망이라곤 없습니다. 그는 솔즈베리의 고원이나 웨일스 평원을 몇 킬로미터나 혼자 걸어가서 부랑아와 거지, 출옥한 죄수들과 이야기를 나누었습니다. 그는 인간이 인간에게 저지른 잔학한 처사를 목격하고 몹시 낙담했고, 마침내 틴턴Tintern[226]에 이르게 됩니다. 물론 그는 자연의 아름다움을 늘 예민하게 느꼈습니다. 아주 이른 시기에 쓴 시에도 그런 감성이 담겨 있습니다. 그러나 1793년 8월에 워즈워스는 생피에르 섬에 머물던 루소가 그랬던 것처럼, 자연에의 완전한 몰입만이 자신의 영혼을 치유할 수 있을 거라고 생각했습니다. 5년 뒤 그는 다시 틴턴으로 갔고, 처음에 품었던 감정을 어느 정도 되찾을 수 있었습니다.

처음 왔을 때와 나는 많이 달라졌지만

그때는 한 마리 사슴처럼

자연이 부르는 대로 어디든

깊은 강, 쓸쓸한 냇가를 뛰어다녔지.

사랑하는 것을 찾기보다

두려운 곳에서 도망치는 사람처럼. 그때 자연은

224 프랑스 혁명 당시 온건파 공화주 세력. 이들과 대립한 과격파가 자코뱅이다.
225 1792년 9월 초 당시 파리의 감옥에 갇혀 있던 왕당파가 학살당한 사건.
226 잉글랜드 남서부 와이 강변에 있으며 옛 성당으로 유명하다.

(······)

내게는 모든 것이었다. 나는 그 시절의 나를

떠올릴 수 없네. 어마어마한 폭포는

열정처럼 내 마음을 사로잡았고, 우뚝 솟은 바위,

산, 깊고 컴컴한 숲,

그 빛깔과 모양이 그때 내게는

갈망이었다. 느낌이고 사랑이었다,

동떨어진 매력은 더더욱 필요 없는

눈으로는 빌려올 수 없는

이미 더 이상 흥미도 없는.

19세기에 그를 추종했던 이들과 달리, 워즈워스는 자연에 몰입할 수 있었습니다. 이런 점에서 그는 루소와 통했습니다. 《고독한 산책자의 몽상Rêveries du promeneur solitaire》으로 알려진 루소는 혁명의 복음서인 《사회계약론Du Contrat Social》의 저자이기도 하기 때문입니다. 이 점을 강조하는 데는 이유가 있습니다. 자연숭배에는 인간이 됐든 동물이 됐든 제 소리를 내지 못하거나 핍박받는 존재에 대한 연민이 반드시 수반되는 것이기 때문입니다. 실제로 성 프란체스코 이래 그래왔고요. 낭만주의 시의 여명기에 로버트 번스는 자신이 들쥐의 집을 헐어버린 데 대해 깊이 괴로워하지 않았더라면 "그래도 인간은 인간이다"라고는 쓰지 않았을 것입니다. 새로운 종교는 계급제도에 반대하는 입장에서 새로운 가치체계를 제창했습니다. 그리고 이것은 학문보다는 오히려 적절한 본능에서 나왔다는 워즈워스의 신념에서 엿볼 수 있습니다. 말하자면 루소가 발견한 직접적인 감정의 연장이지만 '도덕적'이라는 표현을 수반하는 것입니다. 왜냐하면 순진한 인간이나 동물이 고도로 세련된 사람들보다도 용기와 충성심과 봉사정신을 더

욱 발휘하며, 삶 전체를 더욱 깊이 감득한다는 사실을 워즈워스
는 깨달았기 때문입니다.

> 봄의 숲에서 느끼는 하나의 충동이
> 인간에 대하여, 선악에 대하여,
> 모든 현자들보다
> 더 많은 것을 가르쳐 주리라.
> 자연이 베푸는 가르침은 달콤한데,
> 인간의 집적대는 지성이
> 온갖 아름다움을 일그러뜨리네.
> 우리는 해부하려고 살해하네.

워스워스가 인산에서 자연으로 눈을 놀린 건 왜일까요? 누이동생인 도로시가 그의 삶 속에 다시금 모습을 나타냈기 때문입니다. 두 사람은 처음에 서머싯에 집을 마련했습니다. 그러고는 강한 충동에 이끌려 고향으로 돌아가 작은 오두막집에 정착했습니다. 그곳에는 비탈진 정원과 작은 거실이 있었는데, 워즈워스는 바로 거기서 가장 영감에 찬 시를 썼습니다. 도로시가 이때 쓴 글을 보면 그가 때때로 그녀의 선명한 체험 여기저기서 영감의 단서를 얻었음을 알게 됩니다. 워즈워스 자신도 그것을 의식하고 있었지요.

> 그녀는 내게 눈을 주었고 귀를 주었다.
> 또한 자상한 보살핌과 세심한 걱정도.
> - 워즈워스, 〈참새 둥지〉

자연이라는 새로운 종교에서 이 수줍고 겸손한 여성은 성자

이자 예언자였습니다.

그러나 불행하게도 이들 오누이가 서로에 대해 품은 감정은 세속적인 관습에서 보면 지나치게 강렬했습니다.

> 내 사랑하는 친구여
> 내 사랑, 사랑하는 친구여, 그리고 네 목소리에서 나는
> 내 옛 마음의 언어를 듣고,
> 네 열정에 찬 강렬한 눈빛에서
> 나는 지난날 내가 누렸던 즐거움을 읽는다. 오, 잠깐이라도
> 지난날의 나를 네게서 찾을 수 있으련만,
> 내 사랑, 사랑하는 누이여, 나는 이렇게 기도한다.
> 자연은 자신을 사랑한 그 진심을
> 결코 배신하지 않음을 알기를⋯⋯.

그야말로 타오르는 낭만적인 자기 본위의 열기입니다. 바이런과 마찬가지로 워즈워스도 자신의 누이동생과 깊은 사랑에 빠졌습니다. 금기라는 필연은 두 사람에게 큰 불행이었습니다. 워즈워스는 커다란 고뇌에 사로잡혔습니다. 바이런은 동요하며 냉소적인 태도를 취했지만 〈돈 주앙〉을 썼습니다. 워즈워스는 도로시와 헤어진 후 감당할 수 없는 슬픔에 싸여 서서히 영감을 잃고는 학창시절의 옛 동무와 결혼해 단란한 삶을 꾸리지만, 그 뒤로 쓴 시는 그다지 감동적이지 않았으며 그 수도 점점 줄어들었습니다. 도로시는 결국 정신을 놓아버렸지요.

영국의 시가 격동의 과정을 겪던 시기에 회화에서도 두 사람의 천재가 나왔습니다. 터너(William Turner, 1775~1851)와 컨스터블(John Constable, 1776~1837)입니다. 워즈워스가 호반의 지방에 정착하기 수개월 전에 터너는 초기의 걸작인 〈버터미어 호수

도판101 윌리엄 터너, 〈버터미어 호수〉, 1798년

Buttermere Lake〉도판101를 그렸습니다. 그러나 워즈워스와 진정으로 일맥상통한 예술가는 터너가 아니라 컨스터블입니다. 워즈워스와 컨스터블 모두 강렬한 욕망을 다스릴 줄 아는 시골 사람이었고, 육체적인 정열을 통해 자연을 파악했습니다. 레슬리(Charles Robert Leslie, 1794~1859)는 컨스터블의 전기에 이렇게 썼습니다. "나는 어느 날, 그가 마치 어여쁜 아이를 양팔로 안아 올리는 것처럼 황홀한 기분으로 어느 멋진 나무를 찬미하는 걸 보았다." 컨스터블은 자연이란 스스로 인간의 감각에 주어지는 나무나 꽃, 강, 들판, 하늘과 같은 가시적인 세계라고 믿었습니다. 그래서 그는 자연물이 절대적으로 진실하다고 강조함으로써 우주의 도덕적인 숭고함을 어느 정도까지는 표현할 수 있다는 워즈워드의 신념에 본능적으로 가 닿은 듯합니다. 아래 시를 보세요. 그는 자연현상의 찬란하고 변화무쌍한 외관을 표현하는 데 전념했기에 발견할 수 있었던 겁니다.

> 사고하는 모든 것
> 모든 사고하는 대상을 이끌어서
> 모든 것을 뚫고 흐르는 그 움직임과 영혼.

워즈워스와 컨스터블은 둘 다 자신들의 고향을 사랑했고, 어린 시절부터 자신들의 상상 속에 들어앉아 있는 데 싫증을 느끼지 않았습니다. 컨스터블은 이렇게 썼습니다. "물레방앗간의 둑에서 나는 물소리, 낡고 허물어질 것 같은 제방, 반질반질한 기둥이나 벽돌 벽…… 그런 모습들이 나를 화가로 만들었으니 감사하게 생각한다." 우리는 이런 종류의 회화적인 정경에 아주 익숙합니다. 그래서 번듯한 화가라면 로마로 가서 호메로스나 플루타르코스의 이야기를 주제로 대작을 그리려고 했을 당시, 갑옷을

갖춰 입은 영웅이 아니라 반들반들한 기둥이나 곧 허물어질 것 같은 제방을 그리는 화가가 얼마나 괴상하게 보였을지를 실감하지 못하는 것이지요.

컨스터블은 웅장함이나 화려함을 싫어했습니다. 워즈워스와 마찬가지로 컨스터블의 단순성에 대한 상찬도 종종 평범한 것이 되곤 합니다. 조그만 애기똥풀이나 들국화를 노래한 워즈워스의 시가 수많은 엉터리 시들을 낳은 것처럼, 터너의 〈강변의 버드나무〉도 수많은 범작들을 낳았습니다. 〈강변의 버드나무〉는 당시 런던의 아카데미에서 거부당한 그림입니다. 결정권이 있던 자가 이 그림을 보고 "저 구역질나는 푸른 그림을 치워버려!"라고 했기 때문이지요. 최근 1백 년 동안 이 그림은 그의 작품들 중에서도 가장 인정받은 것임이 분명한데 말입니다. 그러나 컨스터블이 자신의 감정을 고스란히 받아늘였을 때 그가 전원을 그린 삭품_{도판}102은 워즈워스의 표현을 빌린다면, 그것에 의해 "인간의 열정이 자연의 아름답고 영원한 형태와 일치되는" 특질을 진정 이룬 것이었습니다.

소박한 생활. 이는 자연이라는 새로운 종교에서 필수적인 부분이며, 앞선 시대 사람들이 품었던 동경과 뚜렷이 대조됩니다. 그렇게 오랫동안 대사원이나 궁전 또는 으리으리한 가구로 잘 장식된 살롱에 의존하던 문명이 이제야 소박한 농가로 확산될 수 있었던 것입니다. 바이마르 궁정에 있던 괴테조차도 작고 간소한 정자에서 지내기를 더 좋아했습니다. 그리고 워즈워스가 그래스미어에서 누이동생과 함께 살았던 도브 코티지^{Dove Cottage}는 무척 검소했습니다. 이곳에 마차는 다니지 않았습니다. 이렇게 말하고 보니 자연숭배가 산책과 얼마나 밀접한 관계에 있었을지 상기하게 됩니다. 18세기 내내 고독한 산책자는 오늘날 로스앤젤레스에서 어슬렁거리는 것만큼이나 수상쩍게 보였을 테지요. 그

도판102 존 컨스터블, 〈데덤 골짜기〉, 1828년

러나 워즈워스 남매는 자주 바깥에 나가 거닐었습니다. 드퀸시 (Thomas De Quincey, 1785~1859)의 계산에 따르면, 워즈워스는 중년 에 이를 때까지 약 30만 킬로미터를 걸었습니다. 운동을 싫어했 던 콜리지조차도 산책을 자주 했습니다. 그들에게는 저녁 식사를 마친 뒤 편지를 우체통에 넣으러 25킬로미터를 걷는 것쯤은 아무 렇지도 않은 일이었습니다. 그래서 1백 년이 넘도록 시골의 산책 은 모든 지식인, 시인, 철학자에게 육체적 훈련이자 정신적 수련 이었습니다. 이제는 대학에서도 오후의 산책 같은 건 더 이상 지 적 생활의 일부가 아닙니다. 많은 이들에게 산책은 여전히 물질 세계의 압박에서 벗어나는 더없이 좋은 방법입니다. 그래서 지난 날 워즈워스가 고독하게 걸었던 시골에는 이제 루르드[227]나 베나 레스[228]처럼 순례자들이 몰려옵니다.

우리가 보기에 워즈워스와 컨스터블은 분명히 닮았지만 당시 사람들은 이를 알아차리지 못했습니다. 컨스터블이 1825년 까지 거의 알려지지 않은 데다 워즈워스가 이미 영감을 잃었던 것도 한 가지 이유입니다. 또한 컨스터블이 단조로운 시골 모습 을 그렸던 것과 달리, 워즈워스는 실은 자연을 예찬하며 온통 산 을 언급했기 때문이기도 합니다. 이러한 두 가지 이유에 더해 컨 스터블이 그림을 세련되게 완성하지 않았던 점도 있었기에 그를 과소평가한 러스킨은 자신의 생애 내내 터너를 예찬했습니다. 터 너는 그레이가 그랑드 샤르트뢰즈에서 자연을 앞에 두고 느꼈던 반응, 미적 장엄이라고 부를 만한 것을 더할 나위 없이 훌륭하게 표현했습니다. 바이런의 수사법이 상식을 벗어났듯이 터너의 폭 풍이나 눈사태도 터무니없어 보입니다. 그러나 새로운 종교는 자 연의 힘과 숭고함에 대해, 들국화나 애기똥풀이 드러내는 것보다

227 프랑스 서남부의 성모마리아를 모신 동굴이 있는 곳. 이 동굴에서 기도하면 어떠한 난치병도
 치유된다고 전해진다.
228 인도 북부 갠지스 강변의 힌두교 성지.

좀 더 분명하게 힘과 장엄함을 내세워야 했습니다.

내가 터너를 과소평가한다고 생각하지 말아주세요. 그는 가장 높은 수준의 천재이며, 단연코 영국이 낳은 최고의 화가입니다. 비록 당시 유행하는 양식으로 그림을 그리기는 했지만 자연에 대한 직관적인 이해를 잃지는 않았습니다. 터너는 누구보다도 자연현상에 대해 잘 알았습니다. 그는 아주 잠깐 스쳐 가는 빛이라도, 이를테면 해돋이, 지나가는 폭풍, 걷히는 안개처럼 이전에는 결코 캔버스에 담기지 않았던 것들까지도 기억을 이용해 자신의 백과사전적인 지식 속에 담을 수 있었습니다.

그가 그런 탁월한 재능으로 30년 동안 그린 회화작품들은 당시 사람들을 현혹시켰지만, 현대인의 눈에는 너무도 인위적입니다. 그러나 터너는 스스로를 만족시키기 위해 오늘날에서야 인식할 수 있는 완전히 새로운 화법을 완성했습니다. 요컨대 모든 것을 순수한 색채로 바꾸어 보여주는 화법입니다. 빛도 색채로 나타내며 생활감정도 색채로 나타내는 것이지요. 우리는 이런 방식이 당시에는 혁명적이었음을 실감하기가 어렵습니다. 그러나 몇 세기 동안이나 물체는 고체로만 실재한다고 여겨졌다는 사실을 고려해야 합니다. 누구나 물체를 만져보거나 툭툭 건드려보고 실재성을 확인했습니다. 물론 지금도 그렇게 하고 있지요. 그래서 훌륭한 예술이라면 모형을 만든다거나 윤곽을 확실하게 그려서 그런 입체성을 명확하게 하려 했습니다. 블레이크도 이렇게 말했습니다. "단단하고 튼튼하고 곧은 선이 없다면 도대체 무엇으로 진실을 속임수와 구분할 수 있을까?"

과거에는 색채를 부도덕한 것이라고 여겼습니다. 어쩌면 당연한 노릇입니다. 왜냐하면 색채는 곧바로 감흥을 일으키고, 도덕의 바탕인 규제된 기억과는 상관없이 작동하기 때문입니다. 그러나 터너의 색채는 제멋대로의 색채, 이른바 장식적인 색채는

전혀 아니었습니다. 그것은 반드시 실제로 있었던 체험의 기록이었습니다. 터너는 지난날 루소가 그랬듯이 진실을 발견하기 위해 자신의 눈이 받는 느낌을 이용했습니다. '나는 느낀다, 그러므로 나는 존재한다'라는 것이지요. 이 사실은 테이트^{Tate} 미술관에 있는 터너의 그림을 보면 확인할 수 있습니다. 다시 말해 윤곽이 흐릿해질수록, 순수한 색채를 더할수록 자연을 온전히 느끼는 진실을 생생하게 전해줍니다. 터너는 색채의 독립을 선언함으로써 인간 정신에 새로운 능력을 하나 더 보탰습니다.

터너가 루소를 의식했던 것 같지는 않습니다. 그러나 자연에 관한 또 한 사람의 예언자였던 괴테는 그에게 큰 의미가 있었습니다. 터너는 정규 교육은 거의 받지 못했지만 괴테의 저작, 그중에서도 《색채론^{Theory of Colours}》을 공들여 읽었습니다. 터너는 일정한 법칙에 따라 작용하는 그 무엇처럼 자연노 하나의 유기체라는 괴테의 느낌에 공감했습니다. 이는 터너에 관해 러스킨을 기쁘게 한 대목입니다. 그 결과 러스킨이 《근대화가론^{Modern Painters}》이라는 오해를 일으키기 쉬운 표제를 붙인 방대한 터너 옹호 저작은 이른바 자연현상에 관한 백과사전이 되었습니다. 중세에 나온 백과사전은 기독교의 진리를 증명하기 위해 부정확한 관찰에 의지했지만, 러스킨은 자연이 법칙에 따라 작용한다는 걸 증명하기 위해 식물, 암석, 구름, 산에 대해 아주 정확한 관찰을 축적했습니다. 자연은 아마도 그처럼 법칙에 따라 움직일 것입니다. 그러나 그런 법칙은 인간이라는 존재가 의도적으로 만들어낸 것이 아닙니다. 자연은 도덕률의 지배를 받거나 혹은 도덕률을 드러낸다는 러스킨의 신념에 대해, 오늘날 우리는 아무도 진지하게 받아들이지 않을 겁니다. 그래도 러스킨이 "식물의 각 부분이 서로 돕게 하는 힘, 이것이 생명이다. 생명의 강렬함은 또한 도움의 강렬함이기도 하다. 이 도움의 중단이야말로 부패다"라고 했을 때,

그는 적어도 성경에서 얻는 대개의 교훈 못지않게 설득력이 담긴 교훈을 자신의 관찰에서 끌어냈던 것입니다. 그가 쓴 엄청나게도 방대한 《근대화가론》이 출간되고 나서 50년 동안이나 그가 당대의 중요한 예언자로 여겨졌던 이유가 여기 있습니다.

이처럼 자연이라는 새로운 종교의 여러 성격은 지난날의 종교 또한 열망을 쏟았던 장소, 즉 하늘에서 만나 서로 뒤섞였습니다. 자연숭배자는 인간의 운명에 영향을 미치는 혹성의 운동이라든가 천국에 대한 환상 대신 구름에 몰두했습니다. 1802년에 퀘이커 교도 루크 하워드(Luke Howard, 1772~1864)가 발표한 논문 〈구름의 변화〉는 린네(Carl von Linné, 1707~1778)가 식물을 분류한 방식을 구름에 적용하려는 시도였습니다. 괴테는 하워드의 논문을 보고 기뻐하며 그에게 시를 바쳤습니다. 하워드는 화가들에게도 영향을 미쳤습니다. 하워드의 저서를 읽고 구름의 모습을 모으고 분류하겠다고 결심한 컨스터블은 구름을 수백 장이나 스케치했고,도판103 스케치마다 뒷면에 관찰하고 그린 시간과 풍향을 기록했습니다. 러스킨도 "나는 (포도주 상인이었던) 아버지가 셰리주를 병에 넣을 때만큼이나 신중하게 구름을 병에 담았다"라고 썼습니다.

그러나 구름을 그리는 건 어렵다고 합니다. 러스킨도 낙심한 끝에 단념했지요. 그런 이유로 한동안 하늘을 흥미로워 했던 이들은 분석적인 정신을 지닌 사람들이기보다 루소처럼 감상적인 몽상에 빠진 자연숭배자들이었습니다. 낭만주의에 대해 일찍부터 논했던 어느 저술가는 이렇게 썼습니다. "정신 자체가 마침내는 구름이 떠도는 반구 같은 어떤 것이 되어 늘 움직이면서 바뀌고 녹아내리는 갖가지 모양으로 넘칠지도 모른다."

컨스터블은 풍경화에서 구름이 감정의 주요 기관 노릇을 한다고 했습니다. 한편 터너는 구름에 상징적인 의미를 부여했습

도판103 존 컨스터블, 〈구름 연구〉, 1821년

니다. 그의 작품 속에서 핏빛 구름은 파괴의 상징이었지요. 그는 평화의 하늘과 불화의 하늘을 나눠 그렸습니다. 태양이 수면 위로 떠오르는 모습을 보는 걸 평생의 목표로 삼았습니다. 그래서 그렇게 태양을 직접 볼 수 있는 집을 몇 채나 갖고 있었습니다. 그리고 그는 특히 하늘과 바다가 맞닿은 선, 그 색채의 조화가 대립되는 요소들을 온통 화해시키는 융합에 매혹되었습니다. 그런 광선을 관찰하기 위해 그는 켄트 동부의 해안에 살았는데, 그곳 이웃들은 그를 가리켜 은퇴한 뒤에도 바다를 보지 않고는 못 배기는 '퍼기 부드'라는 괴상한 선장이라고 여겼습니다.

'바다와 하늘의 대화', 인상주의의 음악가 드뷔시(Claude Achille Debussy, 1862~1918)가 자신의 교향시곡 〈바다〉의 일부에 붙인 제목입니다. 그가 〈바다La Mer〉를 작곡한 건 터너로부터 60년 뒤였지만, 그것을 훨씬 먼저 등장한 회화작품과 관련지어도 전혀 이상하지 않습니다. 왜냐하면 터너는 자신의 시대와 완전히 동떨어진 양식으로 그림을 그렸기 때문입니다. 위대한 예술가가 그랬던 사례는 아마도 그가 처음일 것입니다. 터너의 〈비, 증기, 속도- 그레이트 웨스턴 철도〉도판104 같은 작품은 당시 유럽에서 행해지던 것이나, 이후로 거의 한 세기 가까이나 행해졌을 어떤 것과도 아무런 관계가 없었습니다. 1840년 당시 사람들은 그 작품을 정신 나간 것으로 여겼지요. 실제로 사람들은 곧잘 "또 터너 씨의 쓸데없는 장난이 시작되었군"이라고 했습니다.

터너는 풍경화의 전통 속에서 성장했습니다. 그 전통에서는 자연에서 몇 군데 눈에 띄는 요소만을 가져와 그리는 것이 예술의 적절한 방식이었습니다. 그러나 그러한 전통이 프랑스에 뿌리내린 일은 없었습니다. 프랑스 화가들은 컨스터블을 좋아해서 "지금까지 추한 것을 하나도 본 적이 없다"는 그의 말을 되풀이했습니다. 일종의 평등주의 내지는 사회주의 이념에 기울었던 쿠

도판104 윌리엄 터너, 〈비, 증기, 속도 – 그레이트 웨스턴 철도〉, 1844년

르베는 예술의 역사에서 자연을 가장 엄밀하게 반영한 몇몇 그림을 그렸습니다. 그러한 그림은 진정 민주적인 예술형식, 즉 그림엽서와 아주 가깝습니다. 이 솔직하고 자연주의적 풍경화라는 회화양식은 그로부터 거의 한 세기 동안 인기를 누렸는데, 오늘날의 화가라도 신념을 갖고 이런 것에 몰두한다면 여전히 인기를 얻으리라 생각합니다. 그러나 결정적인 순간에 사진이 등장해 풍경화의 자리를 차지했습니다. 그래서 자연을 깊이 사랑했던 19세기 후반의 세 명의 화가인 모네(Claude Monet, 1840~1926), 세잔(Paul Cézanne, 1839~1906), 반 고흐는 다시 급격하게 주제를 바꿔야만 했지요.

애초에 장 자크 루소를 감각의 세계로 끌어들인 저 황홀한 시각은 19세기에 또다시 승리를 거둡니다. 무척이나 기이하게도 그 승리 또한 물결을 바라보는 데서 생겨났습니다. 수면에 반짝이는 햇빛, 그리고 돛대가 어른거리는 영상 말입니다. 1869년에 모네와 르누아르(Pierre Auguste Renoir, 1841~1919)가 파리 교외, 센 강변의 '라 그르누예르La Grenouillère'라는 카페에서 뻔질나게 만나면서 일이 시작되었습니다. 거기서 만나기 전에는 두 사람 모두 평범한 자연주의적 양식으로 그리는 화가였습니다. 그러나 저 잔물결과 수면의 반사를 그림에 담으면서 그간 끈질기게 이어져온 자연주의도 꺾이고 말았습니다.도판105

인간이 할 수 있는 일이란 인상impression을 불러일으키는 게 전부라는 것입니다. 무엇에 대한 인상일까요? 바로 빛입니다. 우리가 볼 수 있는 것은 빛뿐이기 때문입니다. 오래전에 철학자 흄이 같은 결론에 도달하긴 했지만, 인상주의 화가들은 자신들이 철학적인 이론을 추구한다고는 전혀 생각지 않았습니다. 그러나 "빛이야말로 그림의 주인공이다"라는 모네의 말은 그들 작품에 철학적 통일성을 부여했으며, 그 결과 위대한 인상주의의 시

도판105 클로드 모네, 〈라 그르누예르〉, 1869년

대는 우리의 눈을 즐겁게 해주었을 뿐만이 아니라 인간의 능력에 무엇인가를 보태어왔던 것입니다. 마르셀 프루스트(Marcel Proust, 1871~1922)의 소설 《잃어버린 시간을 찾아서》를 처음 읽었을 때, 그 속에서 경탄할 만한 표현을 구사하는 보편적 의식, 고양된 감성은 우리의 감각을 거의 새롭게 만드는 것처럼 보였습니다. 이제 빛을 대하는 우리의 의식도 그러한 보편적인 의식, 고양된 감성의 일부가 되었습니다.

인상주의 화가의 아름다운 그림이 이 세상에 얼마나 많이 존재하며, 또 그 때문에 우리가 사물을 바라보는 시각이 얼마나 달라졌는지를 생각하면 그 유파가 하나의 운동으로 그토록 짧은 기간 동안만 지속된 것은 놀라운 일입니다. 사람들이 한 가지 목적을 향해서 분발해 행복한 협력관계를 유지하는 시기는 아주 짧습니다. 이는 문명의 비극 중 하나입니다. 20년 후 인상주의 그룹은 해체되었습니다. 어떤 이들은 빛을 과학적으로 마치 스펙트럼을 통과한 것처럼 기본 색으로 표현해야 한다고 생각했습니다. 이 이론은 탁월한 화가 쇠라에게 영감을 주었습니다. 그러나 그것은 모든 풍경화가 결국 의존해야만 하는 자연의 근본적이며 자발적인 기쁨과는 너무 동떨어진 것이었지요.

한편 인상주의의 창시자이며 일관되게 활동했던 모네는 순수한 자연주의가 한계에 이르렀음을 깨닫습니다. 그는 수시로 바뀌는 빛의 효과를 표현하기 위해, 말하자면 색채 상징주의를 시도하게 됩니다. 이를테면 그가 대성당 정면을 그린 일련의 그림들은 현실과 동떨어진 보라색, 청색, 황색 같은 제각각 다른 색채로 표현했습니다.[229] 그다음으로 그가 몰두한 대상은 자신의 저택에 조성한 정원의 연못이었습니다. 그는 거기서 수련과 수면에 비친 구름의 황홀한 관조를 최후의 대걸작에 담았던 것입니다.도

229 모네의 〈루앙 대성당〉 연작을 가리킨다.

파리에 있는 '수련의 방'이라는 두 개의 공간에서 그는 자기의 감각을, 말하자면 교향시와 같은 하나의 연속적 형식으로 전개시키고 있습니다. 이 시는 경험에서 출발하지만 감각의 흐름은 의식의 흐름이 됩니다. 그러면 의식은 어떻게 그림으로 표현될 수 있을까요? 이것은 기적입니다. 온갖 효과에 대한 지식이 본능으로 바뀌면 바뀔수록 완벽해지며 또 화필 하나하나의 움직임이 곧 기록일 뿐더러 자기 계시의 몸짓이기도 하기 때문입니다. 그렇다고 해도 역시 이러한 변형을 완수하는 데 필요한 의지는 실로 장대한 것임에 틀림없습니다. 아마도 모네는 그의 친구 클레망소(Georges Clemenceau, 1841~1929)[230]의 지원이 없었더라면 그 위업을 달성하지 못했을 것입니다. 저 위대한 옛 전사[231]는 국난을 지키기 위한 다난한 일과 중에서도 틈을 내어 모네를 찾아와 격려했습니다. 모네는 야외의 강한 햇빛 아래에서 오래 그림을 그렸던 탓에 만년에는 실명 직전의 상태에 놓였고, 절망해서는 이제 더 이상 그림을 그릴 수 없다고 클레망소에게 편지를 썼습니다. 그러면 클레망소는 내각회의도 간단히 끝내고 허겁지겁 달려와서 모네에게 화필을 잡도록 간청했습니다. 그래서 모네는 다시 한 번 추억과 감각이 깊이 고인 곳으로 몰입했습니다. 온전한 몰입. 이것이 바로 자연에 대한 사랑이 이토록 오랫동안 종교로 받아들여져 왔던 궁극적인 이유입니다. 그것은 인간이 온전한 세상 속에서 정체성을 잃고 더욱 강렬한 존재의식을 획득하는 수단인 것입니다.

230 프랑스의 정치가. 제1차 세계대전 당시 프랑스의 수상이었다.
231 클레망소는 '호랑이'라는 별명으로 알려져 있었다.

도판106 클로드 모네, 〈수련〉, 1919년

12
거짓된 희망

18세기의 도서관은 당대 사람들이 생각했던 합리적인 세계를 보여줍니다. 좌우대칭이며 일관성이 있고 폐쇄적입니다. 좌우대칭은 인간적인 개념입니다. 여러 군데 어긋나긴 하지만 인간은 대체로 좌우대칭적이지요. 애덤풍 벽난로의 장식 선반이나 모차르트의 악구가 갖춘 균형은 우리가 두 눈, 두 팔, 두 다리를 지닌다는 만족감을 반영합니다. 그러나 일관성에 대해 말하자면, 이 말을 여러 차례 찬사로서 사용했지만, 그게 폐쇄적이어서는 곤란합니다. 폐쇄적인 세계는 영혼의 감옥입니다. 사람들은 거기에서 벗어나기를 또 움직이기를 갈망합니다. 좌우대칭과 일관성이라는 장점도 있지만 우리는 그것이 어쩔 수 없이 움직임을 억누른다는 점도 알고 있습니다. 저 긴박함과 분노, 그리고 정신적인 갈망의 음악은 누구의 것일까요? 베토벤(Ludwig van Beethoven, 1770~1827)입니다. 이 유럽인이 만들어낸 소리는 한 번 더 궁극에 도달하려는 음향입니다. 우리는 장식적이고 유한한 18세기 고전주의 세계에서 과감히 벗어나 무한과 맞서야 합니다. 우리 앞에는 길고도 고달픈 항해가 놓여 있는데, 그 항해는 아직 끝나지 않았고 언제 어디서 끝날지 알 수도 없습니다. 현대인은 여전히 낭만주의의 후예이며 '거짓된 희망'의 희생자입니다.

　내가 바다의 은유를 쓰는 건 바이런 이래 모든 낭만주의자

들이 이 움직임과 도피의 이미지를 사용해왔기 때문입니다.

> 또다시 바다로구나! 또다시!
> 파도는 내 아래에서 준마처럼 날뛴다.
> 주인을 알아보며 포효하며 맞이한다.
> 어서 데려가라, 어디든 좋다!

　낭만주의 예술의 결말은 대체로 불행했습니다. 좌우대칭으로부터의 탈출은 또한 이성으로부터의 탈출이었습니다. 18세기 철학자들은 이성의 힘으로 인간 사회를 정돈하려 했습니다. 그러나 이성적인 논쟁은 지난 1백 50년 동안 한껏 커져버린, 활력 없는 전통의 중압을 뒤엎을 만큼 강력하지 못했습니다. 미국에서라면 새로운 정치체제를 성취할 수도 있었을 것입니다. 그러나 유럽의 육중한 기반을 날려 보내기에는 종교개혁과 같은 좀 더 폭발적인 무엇이 필요했습니다.

　이러한 과정은 다시금 루소로부터 시작되었습니다. 그는 지성이나 보편적인 조류보다는 감성에 호소해 그것을 사랑과 교육, 그리고 정치에까지 확산되도록 했습니다. "인간은 자유롭게 태어났지만 모든 면에서 사슬에 매여 있다."[232] 얼마나 멋진 서두인지요! 《햄릿》의 첫 문장을 떠올리게 할 정도입니다. 18세기 말에 이성적인 논쟁이 시들어가면서 활기에 찬 주장이 그 자리를 차지했습니다. 그리고 윌리엄 블레이크(William Blake, 1757~1827)만큼 이 같은 주장에 선명한 영감의 각인을 새긴 사람도 없습니다. 1789년 무렵에 그가 쓴 《천국과 지옥의 결혼》은 니체의 《차라투스트라는 이렇게 말했다》에 견줄 만한 반反이성적인 지혜의 안내서입니다. "과잉이 지혜의 궁전에 이르게 한다", "날뛰는 호랑이가

232　루소의 《사회계약론》 제1편 제1장.

길들인 말馬보다 낫다", "활력이야말로 유일한 생명이며, 그건 육체로부터 나온다. 이성은 활력의 경계이자 그 바깥 주변이다."

거의 같은 시기에 스코틀랜드에서는 계급제에 대한 반대의 목소리가 좀 더 흙냄새 풍기는 사람에게서 나왔습니다. 로버트 번스입니다. 번스 이전의 시인들은 가난하게 살았지만 대개는 쾌적한 목사관에서 살기보다는 하루 벌어 하루 연명하며 떠도는 생활을 더 좋아하는 가난한 학자들이었습니다. 번스는 방이 하나밖에 없었고, 그것도 외양간과 맞붙어 있던 시골집에서 태어나 생애의 절반 이상을 농장 노동자로 보냈고, 그때의 체험을 시로 썼던 최초의 위대한 시인이었습니다. 그는 정치적 사상을 주장하기보다는 마음 훈훈한 노래를 짓는 편이 더 어울렸습니다. 그러나 그는 앞서 본 루소의 문장처럼 몇 세기 동안이나 줄곧 메아리쳐 온 한 줄의 글을 서정시에 담았습니다. "그래도 역시 인간은 인간이다." 보다 분명히 살피기 위해 마지막 몇 줄을 보겠습니다.

그래도 이윽고 때는 올 것이다.
온 세상 사람들이
그래도 형제가 될 때가.

정의와 자연법에 대한 이러한 호소를 뒷받침하는 것은 관습, 신중함, 이성적인 통찰력 등이 실은 인간 정신에 질곡이 되어버렸다는 느낌입니다.

나팔을 불어라, 닥치는 대로 불어라
음탕한 세상 구석구석까지 퍼뜨려라,
영광스러운 인생의 떠들썩한 한 시간은
이름 없는 평생과 맞먹는다고.

모돈트(Thomas Osbert Mordaunt, 1730~1809)라는 영국의 무명 시인이 1790년 이전에 쓴 시입니다. 이 시는 혁명의 미덕이 살아 있던 시대에 줄곧 불렸고, 요즘까지도 낭만주의적인 내용의 영화에 그림자를 드리우고 있습니다. 이 시가 보여주는 것은 1780년대에 지표를 뚫고 분출한 화염처럼 드러난 충동이었습니다. 그다음에 우리가 잘 아는 대로 대혁명이라는 불꽃이 터졌습니다. 그리고 이 불은 18세기에는 표면 아래에서 오랫동안 계속 이글거리고 있었기 때문에, 불만을 품은 몇몇 법률가들의 항의에서부터 부르주아 입헌주의에 대해 마땅한 불평과 불만을 토로하는 사람들을 통해 민중운동의 노골적인 구호로 전개되었습니다. 온건한 중재를 통해 사태를 수습하려는 시도는 결국 모두 무위로 돌아갔습니다.

1789년 6월, 프랑스대혁명의 첫 번째 단계인 자유주의적 부르주아의 활동은 절정에 이르렀습니다. 평소에 모이던 장소가 폐쇄되자 국민의회 의원들은 비분강개해 테니스 코트로 달려갔습니다. 거기서 그들은 헌법을 제정하겠다는 맹세를 했습니다. 공화주의에 심취해 있던 화가 다비드에게 이 광경을 기록하라는 임무가 주어졌습니다. 다비드는 그림을 완성하지 못했고 미완성작은 뒷날 난도질당했습니다. 그러나 다비드가 작품을 위해 그린 소묘는 남아 있는데, 여기서는 〈호라티우스 형제의 맹세〉의 인물들이 복장만 현대식으로 바꾼 채 같은 몸짓을 되풀이합니다. 화면 한복판에는 교회와 우호적인 귀족의 연합을 상징하는 그룹이 자리 잡고 있습니다(실제로는 이때 성직자들은 참석하지 않았습니다. 선전을 목적으로 그린 그림들이 모두 그렇듯 이 그림도 엄밀히 말해서 정확하지 않습니다). 한편에는 입헌정치체제에 열광해서 무아지경에 빠진 사람들이 있습니다. 오른편에는 (이것은 역사적 사실인데) 입헌정치체제를 지지하기를 거부하는 대표가 보입니다. 도판107 지

난 1백 50년 동안 워낙에 민주주의, 민주주의 하는 소리를 귀가 따갑도록 들었고 근래 50년 동안 그런 선전화가 양산되다 보니 (비록 그것들 중 어느 하나도 다비드의 작품에는 미치지 못하지만) 이제는 여기 싫증이 난 우리가 보기에 다비드의 그림은 전체적으로 약간 터무니없습니다. 그리고 사실 프랑스대혁명의 초기 단계는 구호가 요란하고 혼란스러웠습니다. 방해 세력은 마치 그들 자신의 방식으로만 대응할 수 있을 것 같았습니다. 프랑스대혁명 초기의 입헌군주주의 단계, 즉 미국 민주주의 체제와 유사한 이 단계는 이성의 시대에 속합니다. 3년 뒤인 1792년에 신실한 마르세유 시민들이 '무기력한 집행부'에 참다못해 찌는 듯한 무더위 속 7월에 세 문의 대포를 끌고 새로운 노래, 〈라 마르 세예즈La Marseillaise〉를 부르며 저 멀리 마르세유에서 파리까지 놀라운 행진의 위업을 감행했을 때, 우리는 신세계의 소리를 들었습니다.

오늘날 마르세유 사람들의 진군가를 듣고 감동하지 않는다면 그 사람은 영혼이 죽은 것이나 마찬가지입니다. 당시 가장 뛰어난 사람들이 대혁명에 열광했다는 사실은 놀랍지 않습니다. 이때 블레이크는 (오늘날에는 아무도 읽지 않지만) 프랑스대혁명에 대한 시를 쓰기 시작했고, 워즈워스도 시를 썼습니다. 모두가 인용하는 그 시를 인용해보겠습니다.

그때 우리 편의 조력자는 강대했다,
사랑으로 단단히 묶인 우리는 힘이 있었다.
그 여명에 살아 있다는 것은 축복이었다,
하물며 젊음이란 그야말로 천국이 아니었던가!

워즈워스는 또다시 그 혁명이 루소가 꿈에 그렸던 백발이 성성한 자연인의 선경仙境을 당장이라도 실현시킬 듯이 보였다고

도판107 자크 루이 다비드, 〈'테니스 코트의 맹세'를 위한 소묘〉, 1791년

이야기합니다. 이제 혁명은 더 이상…….

하늘만이 어딘지 아는 신비스러운 섬!
하지만 이 세상, 바로 이 세상이
우리 모두의 것이다.

이 시점에서 낭만주의가 현실에서 실현되고 맙니다. 후세까지 전해진 혁명의 가장 위대한 유산은, 아마도 사랑에 대한 강렬한 열정을 가졌다면 우리를 속박하는 낡아빠진 양피지에서 빠져나갈 길을 찾아낼 수 있다는 메시지일 것입니다.

혁명 초기의 감동적인 사실이라면 새로운 세계에 대한 사람들의 신뢰가 아주 구체적이고도 선명해서 달력을 변경할 수 있을 정도였다는 점입니다. 1792년을 원년으로 삼았고 열두 달의 이름도 바꾸었기 때문이지요. 연호가 바뀐 것은 성가신 노릇이었지만 새로운 달의 이름, 예를 들어 방토즈Ventose[233], 테르미도르Thermidor[234], 브뤼메르Brumaire[235] 같은 시적인 이름은 계속 남았더라면 좋았을 듯합니다. 이 이름들은 혁명과 밀접하게 관련되었던, 자연에 대한 사랑을 나타냅니다. 자연으로 돌아가려고 했던 이와 같은 열망은 여성들의 복식에도 영향을 미쳤습니다. 18세기의 부자연스러운 형식을 벗어던진 결과, 의상은 단순하면서도 기품 있게 몸의 라인을 따라갑니다. 이젠 높게 치켜 올려 분가루를 뿌린 가발 대신 간소한 리본으로 묶은 흘러내린 스타일로 유행이 바뀌었습니다. 당시 가장 유명했고 가까이할 수 없는 미인이었던 레카미에 부인(Madame Récamier, 1777~1849)은 화가 다비드를 위해 맨발로 포즈를 취하기도 했습니다.

233 프랑스 공화력의 제6월. 2월 중순부터 3월 중순까지.
234 프랑스 공화력의 제11월. 7월 중순부터 8월 중순까지.
235 프랑스 공화력의 제2월. 10월 말부터 11월 말까지.

프랑스대혁명 동안 벌어진 더욱 놀랄 만한 일은 기독교를 자연이라는 종교로 바꾸려는 시도였습니다. 그것은 때로 극단으로 치닫기도 했지요. 가령 샤르트르 대성당을 부수고 그 자리에 지성의 사원을 새로 세우겠다는 제안도 나왔습니다. 그런 분위기에서 프랑스 전역에서 수많은 교회 건물에 대한 파괴가 자행되었습니다. 유서 깊은 클뤼니 수도원과 생 드니 성당을 비롯해, 여러 문명의 성지가 파괴되고 소장 중이던 귀중품들이 약탈당한 건 무척 안타까운 노릇입니다. 한편 기독교적 색채가 퇴색한 교회에서 새 의식에 따른 세례 집전 장면을 담은 판화를 보면, 자연이라는 종교에는 인간의 심금을 울리는 무언가가 있어 보입니다. 현대 세계에 관해서 설교하는 사람들은 곧잘 새로운 종교가 필요하다고 역설합니다. 정말로 그런지도 모르겠지만 새로운 종교를 만들기란 쉽지 않습니다. 그에 열광하며 강력한 설득력을 지녔던 로베스피에르(Robespierre, 1758~1794)조차 뜻을 이룰 수 없었습니다.

그리고 로베스피에르라는 이름에서 우리는 이 모든 이상주의가 얼마나 끔찍한 비탄을 초래했는가를 기억하고 있습니다. 문명사에서 중대한 전례로 남은 사건에는 대개 어떤 불유쾌한 결말이 뒤따릅니다. 그러나 그 어느 쪽을 보더라도 1792년 당시 과열 상태였던 프랑스대혁명만큼 처참한 복수가 이루어졌던 경우는 없을 겁니다. 프랑스대혁명 하면 떠오르는 굵직한 사건은 안타깝게도, 그해 9월에 벌어졌던 대학살입니다. 여태까지 역사적인 관점에서 '9월대학살'을 설명한 사람은 아무도 없습니다. 그리고 그것이 일종의 집단적 사디즘이었다는 오래된 설명이 결국 옳았습니다. 말하자면 조직적 학살이었으며, 그 이후 우리에게는 익숙한 현상이 되었던 겁니다. 또 다른 잘 알려진 감정, 즉 집단적 공포가 새로운 자극을 더했습니다. 1792년 7월에 프랑스대혁명의 공안위원회는 '국가의 위기'를 공식 선포했고, 이어서 당연

히 '내부에 배신자가 있다'라는 결론에 이르렀습니다. 그것이 무엇을 의미하는지는 오늘날 우리는 누구나 알고 있습니다. 두 차례의 세계대전 동안, 처형에 이르지는 않았어도 본국에 인도되거나, 캐나다로 건너가는 도중에 익사하거나 하면서 얼마나 많은 무고한 독일인 여성 교사와 예술사가들이 고통을 겪었는지요. 실제로 1792년에 프랑스대혁명은 위기에 처해 있었습니다. 그리고 정말로 국왕과 왕비를 필두로 외국 세력이 간섭하도록 내통했던 배신자들이 있었습니다. 프랑스는 구체제의 부패한 세력에 맞서 필사적으로 싸웠습니다. 그래서 수년간 프랑스대혁명의 지도자들은 무엇보다도 무서운 망상에 사로잡혀 있었지요. 자신들을 고결한 존재로 여겼던 것입니다. 로베스피에르의 친구였던 생쥐스트(Louis Antoine de Saint-Just, 1767~1794)는 이렇게 말했습니다. "미덕만이 그 기초가 될 수 있는 공화국에서 범죄에 조금이라도 연민의 정을 나타내는 것은 반역의 명백한 증거다."

그러나 주저하면서도 우리는 그 이후에 일어났던 수많은 참사들이 단순히 무정부 상태에서 기인했음을 인정하지 않을 수 없습니다. 무정부주의는 대단히 매력적인 정치이론이지만 지나치게 낙관적이라는 점이 두렵습니다. 1793년 당시 사람들은 폭력으로 무정부 상태를 통제하려고 필사적이었지만, 결국은 자신들이 마련한 흉악한 수단에 의해 멸망했습니다. 욕조에 몸을 담근 채 살해된 마라(Jean Paul Marat, 1743~1793)[236]의 모습은 우리 마음을 더할 나위 없이 복잡하게 만듭니다.도판108 이 그림에는 다비드의 깊은 감동이 담겨 있습니다. 이 그림은 마라를 지난날 공화국 로마에서 브루투스가 보여주었던 충절에도 뒤지지 않을 위대한 애국자로, 그 추억을 불후의 것으로 만들려는 의도에서 그려졌습니다. 예술작품으로서 이처럼 충격적인 선전화는 달리 없습니다.

236 프랑스 혁명 때 과격파였던 자코뱅파의 지도자였고 9월 학살을 선동했다.

하지만 마라는 '9월대학살'의 책임과, 또 워즈워스의 마음에 비쳤던 희망의 서광을 덮어버리고 초기 낭만주의의 낙관을 현대까지 지속되고 있는 염세주의로 전락시킨 책임에서 벗어날 수 없었습니다.

우리가 프랑스대혁명에 관한 책들을 읽으면서 어리둥절하게 되는 것은 각 페이지마다 나타나서는 흔적도 없이 사라지고만 수많은 이름들입니다. 러시아 소설보다도 끝이 좋지 않습니다. 왜냐하면 10년 동안 혁명은 아마 로베스피에르를 제외하고는 위대한 인물을 전혀 배출하지 못했기 때문입니다. 비록 그의 사후에도 혁명 정신은 계속 살아 있었지만 지도자가 드물었습니다. 프랑스의 정치는 그 이후 1백 50년 동안 용렬한 정치가들이 펼친 아수라장의 반복이었습니다. 그런데 1798년 프랑스 국민은 뜻하지 않게 장쾌한 지도자를 얻었습니다.

그간 혁명에 쏟았던 정열은 보나파르트 장군(Napoléon Bonaparte, 1769~1821)이 등장하면서 새로운 방향, 정복과 모험에 대한 끝없는 욕망으로 수렴되었습니다. 그러면 이것이 문명과 어떤 관계가 있을까요? 오랫동안 인간의 여러 활동 가운데 가장 찬미되었던 전쟁과 제국주의에 대해 이제 (아마도 러시아를 제외하면) 사람들은 염증을 품게 되었고, 나 또한 그 둘을 미워하는 이 시대 사람입니다. 그럼에도 그것들이 여러 파괴적 요소를 포함하면서도 인간을 활기 있게 하는 충동의 징후라고 생각합니다.

자, 너희들 여기를 보아라, 하지선의 한복판에서 서쪽으로
지구의 밤이 지샐 곳에까지
얼마나 광대한 육지가 가로놓여 있는가를.
가라앉아 안 보이게 된 태양도
지구의 뒤쪽에서 새로운 해를 돋게 하느니……

도판108 자크 루이 다비드, 〈마라의 죽음〉, 1793년

다시 남극에서 동쪽으로 눈을 돌리려무나……
미지의 땅이 아직도 많이 있어
거기에는 진주의 덩어리가
하늘을 장식하는 뭇별들에 뒤지지 않으려고 빛나고 있다.
이것을 정복하지 못하고 나는 죽는 것이다.

말로가 임종을 맞은 티무르 대제[237]의 입을 빌려 했던 이 말을 과연 위대한 시인, 예술가, 과학자들 몇이나 할 수 있었을까요? 정치적 활동의 분야에서 이런 말은 이제 끔찍스럽게 여겨집니다. 하지만 나는 이게 동전의 양면과 같지 않을까 싶어 마음이 편치 않습니다. "지상의 그 어떠한 위대한 예술가도 군사 강대국 바깥에서 나온 경우는 없다"는 러스킨의 달갑지 않은 문장도 역사적으로는 여태까지 논란의 여지없이 확실하다고 생각됩니다.

정복에 대한 욕구는 나폴레옹의 역설적인 성격의 일부일 뿐입니다. 그는 다면적인 인물이었습니다. 현실주의적 정치가, 걸출한 행정가, 고전적인 법률체계인 나폴레옹 법전의 저자(좀 더 엄밀히 말하자면 그 법전의 편찬자)였습니다. 그를 그린 여러 초상화에서 우리는 젊은 혁명파 군인이 (아직 혁명가적 열정의 잔영이 얼굴에 남아 있는데) 통령으로 용해되어가는 과정을 지켜볼 수 있습니다. 그로부터 2년이 못 되어 그는 샤를마뉴 대제의 후계자가 됩니다. 앵그르(Jean Auguste Dominique Ingres, 1780~1867)가 그를 그린 놀랄 만한 초상화가 파리의 군사박물관에 걸려 있습니다.도판109 로마 말기의 상아 조각과 그리고 10세기에 제작된 오토 3세의 세밀한 초상과 의식적으로 관련되어 있습니다. 또 벨벳 망토에 달려 있는 작은 황금 곤충은 당시 발굴된 5세기 프랑크왕국의 첫 번째 국왕 쉴데리크(Childéric, 440?~481)의 예복에 담긴 것과 같습니다.

237 중앙아시아를 정복해 대제국을 건설한 몽골 통치자.

이처럼 나폴레옹은 그리스와 로마의 이상을 중세에 전해 주었던 통일과 안정의 위대한 전통을 자신이 부활시켰다고 믿었습니다. 그는 마지막까지 유럽이 자신의 지배 아래에 통일되었더라면 훨씬 잘되었을 거라고 주장했습니다. 어쩌면 그랬을지도 모르지요. 그러나 현실 속의 지배자는 낭만주의적 정복자에게 지배당하기에 그런 일은 일어날 수 없었습니다. 그리고 앵그르가 그린 정적이고 성직자 같은 느낌을 주는 초상화는 다비드가 그린 〈생 베르나르 고개를 넘는 보나파르트〉를 보면 곧바로 잊게 됩니다.도판110 이 그림이야말로 진정으로 나폴레옹이 그 시대 사람임을 보여줍니다.

물론 끝없는 정복에 대한 이런 꿈은 알렉산드로스 대왕으로 거슬러 올라갈 수 있겠습니다. 알렉산드로스의 인도 원정은 무의미한 일일 뿐이었지만, 어쩌면 중세 영국에서 귀족들의 공유지 독점인클로저 행위에 대한 항의의 원형이라고도 볼 수 있습니다. 나폴레옹이 좋아했던 그림 중에는 16세기 독일 화가 알트도르퍼(Albrecht Altdorfer, 1480~1538)가 그린 〈알렉산드로스 대왕의 이수스 전투〉가 있습니다. 나폴레옹은 알렉산드로스의 대모험을 선명하게 보여주는, 페르시아 왕 다리우스 3세에게 승리를 거두는 장면을 묘사한 이 그림을 매일 마음껏 보려고 뮌헨에서 빼앗아 와서는 자신의 침실에 걸도록 했습니다. 바야흐로 역사의 영역이 고대 로마의 사학자 리비우스나 그리스의 투키디데스가 기록했던 세계를 넘어 아득한 동양이나, 서양에서 멀리 떨어진 미개한 세계와 낯선 땅으로 확장되던 시대였습니다. 50년 동안 유럽의 위대한 사람들은 게일족의 음유시인 오시안이 썼다는 〈핀갈Fingal〉이라는 시에 매료되어 있었습니다. 사실 이 시는 맥퍼슨이라는 사기꾼 기질이 가득한 스코틀랜드인이 여러 자료에서 이것저것 뽑아 만든 일종의 위작입니다. 하지만 이를 몰랐던 괴테

도판109 장 오귀스트 도미니크 앵그르, 〈황좌에 앉은 나폴레옹 1세〉, 1806년

도판110 자크 루이 다비드, 〈생 베르나르 고개를 넘는 보나파르트〉, 1801년

는 칭찬했고, 고전주의 미술의 대표 주자였던 앵그르도 오시안의 꿈을 커다란 화면에 그렸습니다. 말메종 궁에 있는 나폴레옹의 서재 천장에 처음으로 그려진 영웅이 오시안입니다. 나폴레옹은 〈핀갈〉을 좋아했고 전장으로 돌아다닐 때도 삽화가 들어간 이 시집을 챙겼습니다. 핀갈의 천국은 구체제의 취향으로 오염되지 않았습니다. 나폴레옹은 화가들 중 누구보다도 번드르르하게 잘 꾸며 그리기로 유명한 지로데(Anne-Louis Girodet-Trioson, 1767~1824)에게 자신의 전사들, 즉 장군들의 영혼이 발할라Valhalla[238]에서 오시안에게 환영받는 장면을 그리라고 명했습니다.도판111 이쯤 되면 히틀러가 바그너를 좋아했던 게 떠올라 가슴이 아파집니다. 그렇지만 나폴레옹의 영광이 불러일으키는 흥분을 거부할 수 없습니다. 집단적 열광은 위험한 마취제인지도 모릅니다. 그러나 인간이 영예심을 완전히 잃어버린다면 그만큼 초라한 존재가 될 테지요. 그리고 종교가 쇠퇴하고 있을 때에 그러한 영예심은 노골적인 실리주의의 대체물이 되는 법입니다.

　　그런데 혁명 동안 영예를 누리며 인간의 가치를 내세우던 영웅들은 어떻게 되었을까요? 그들의 태반은 공포 때문에 입을 열 수 없었습니다. 혼란과 유혈에 대한 공포, 그래서 결국 인간에게는 아직도 자유가 주어질 자격이 없다는 공포였습니다. 역사속 여러 일화 중에서도 위대한 낭만주의 시인의 퇴조는 가장 마음 아픈 노릇입니다. 영국 국교회를 위해서라면 자신의 목숨까지 버릴 수 있다고 했던 워즈워스가 그랬고, 국내의 정치적 혼란을 용인하는 것보다 거짓을 옹호하는 것이 낫다고 했던 괴테가 그랬습니다. 그러나 결코 물러서지 않았기에 낭만주의적 영웅의 원형이 되었던 두 사람이 있습니다. 베토벤과 바이런입니다. (이 두 사람보다 더 멀리 떨어진 존재는 상상하기 어려울 만큼) 그들은 서로 달

238　북유럽 신화에서 전사들이 죽은 뒤에 가게 되는 천국.

도판111 안루이 지로데-트리오종, 〈오딘의 궁에서 나폴레옹의 장군들을 맞이하는 오시안〉, 1801년

랐지만 두 사람 모두 사회의 인습에 대해 도전적이었고 자유의 가치를 굳게 믿었습니다. 전설적인 용모의 소유자이며 기지와 지식이 풍부했던 바이런이 영국 사교계에서 추방당한 반면, 작은 체구에 털이 많으며 친구들과 매사 싸움만 하고 자신의 후원자를 곧잘 모욕했던 베토벤을 빈의 귀족사회가 인내와 연민, 나아가 애정을 갖고 대접했다는 사실은 기묘한 역설입니다. 아마 런던보다 빈이 천재를 높이 평가했기 때문이겠으나, 주된 이유는 베토벤의 무례한 태도가 실은 고귀한 순진함의 표시였기 때문일 겁니다. 또 그처럼 예의범절을 무시했기에 베토벤이 바이런보다도 새로운 세계의 더할 나위 없는 상징이 되었다는 점 때문이라고 생각합니다. 빈의 귀족사회는 한 세기 동안 보수정치가 정착되어왔지만 유럽 정신의 새로운 특질에 저항하지 못하고 이끌렸습니다. 특히 그런 특질이 그들에게 가장 잘 이해될 수 있는 형식, 즉 음악의 형식을 취했을 경우에는 더욱 그랬습니다.

베토벤은 정치적 인간은 아니었지만 혁명을 둘러싼 고결한 감정에는 민감하게 반응했습니다. 그는 나폴레옹을 혁명적 이상의 사도라고 여기며 찬양했습니다. 동시에 베토벤 자신이 패권을 좋아했다는 사실도 무시해서는 안 됩니다. 베토벤은 만약 자신이 음악의 대위법에 대해 아는 것만큼 나폴레옹이 전략에 대해 알고 있다면 자신의 돈을 나폴레옹에게 몽땅 바치겠다고도 했습니다. 베토벤은 자신의 가장 뛰어난 작품 중 하나인 제3번 교향곡을 보나파르트에게 헌정했습니다. 그러나 초연을 목전에 두고 나폴레옹이 황제의 자리에 오르자 헌사가 쓰인 교향곡의 표지를 찢어버렸지요. 악보마저 찢으려는 것을 사람들이 가까스로 말렸다고 합니다. 베토벤이 혁명에서 가장 귀중하게 여긴 개념은 자유와 미덕이었습니다. 청년 시절 빈에서 그는 모차르트의 《돈 조반니》를 보고는 거기에 담긴 냉소주의에 충격을 받았습니

다. 그 뒤에 베토벤은 고난을 겪고도 변치 않는 사랑이 자유와 결합하는 오페라를 쓰려고 결심했습니다. 그 주제는 몇 년 동안이나 그의 마음 한구석에 남아 있다가 먼저 〈레오노레 서곡Leonora Overtures〉[239]을 쓰고 마침내 《피델리오Fidelio》를 완성하도록 이끕니다. 여기서 베토벤은 정의와 드높은 사랑의 주제를 다루었을 뿐만이 아니라 불의와의 투쟁에서 희생된 사람들이 광명을 향해 지하감옥에서 기어 나가려고 하는 장면에서처럼 다시없을 위대한 자유의 찬가를 우리에게 들려줍니다. "오 빛을 볼 수 있다니, 공기를 느끼고 다시 한 번 새로 태어날 수 있다니, 이 얼마나 행복하랴. 이 감옥은 무덤이었다. 오 자유 자유여, 다시 우리에게 오라!" 이 환성, 이 희망은 19세기의 모든 혁명운동 속에서 메아리쳤습니다. 얼마나 많은 혁명이 프랑스, 스페인, 이탈리아, 오스트리아, 그리스, 헝가리, 폴란드에서 일어났는지 우리는 잊곤 하지만, 이러한 혁명의 양상은 언제나 동일합니다. 이상주의자, 직업적 선동가, 바리케이드, 칼을 뽑아 든 군인, 공포에 사로잡힌 시민, 잔인한 보복 말입니다. 결국 우리는 그리 많이 나아가지 못했습니다. 1789년에 시민들이 정치범을 가둔 감옥으로 여겨졌던 바스티유 요새를 함락시켰을 때, 그곳에 수감되어 있던 이는 신경쇠약에 시달리던 7명의 노인이 전부였습니다. 그러나 제2차 세계대전에서 승승장구하던 1940년의 독일, 혹은 1956년 헝가리에서의 봉기 때 정치범 수용소의 문이 열렸더라면 베토벤이 《피델리오》에서 묘사했던 그 장면의 의미를 알 수 있었을 것입니다.

베토벤은 귀가 들리지 않았지만 그래도 낙천적이었습니다. 인간은 자연을 사랑하고 우정을 구할 때 스스로의 내면에서 신성한 불꽃이 타오른다는 것이 그의 신념이었습니다. 그는 인간이 마땅히 자유를 누려야 한다고 믿었습니다. 낭만주의의 숨

239 레오노레는 《피델리오》에 나오는 여주인공 이름. 이 오페라의 원제이다.

도판112 프란시스코 데 고야, 〈5월 3일〉(1808), 1814년

을 멈추게 했던 절망이 그의 혈관 속에는 아직 들어가지 않았던 것입니다. 이 독은 도대체 어디에서 생겼을까요? 이미 18세기에 공포를 즐기는 폐습이 생겨났지요. 제인 오스틴(Jane Austen, 1775~1817)의 소설 속 여주인공들도 고딕 소설[240]을 읽으며 두려움을 만끽했습니다. 하지만 어디까지나 일시적인 유행처럼 보였습니다. 그런데 1790년대에 그 공포는 현실이 되었고, 1810년 무렵에는 앞서 18세기에 사람들이 품었던 온갖 낙천적인 희망이 결국 거짓이었다는 게 분명해졌습니다. 인권, 과학의 발전, 산업의 혜택 등 모든 것이 망상이 되고 말았습니다. 혁명으로 얻은 갖가지 자유는 곧 반혁명, 혹은 혁명정부를 장악한 군인 독재자가 박탈했습니다. 고야(Francisco de Goya y Lucientes, 1746~1828)가 그린 〈5월 3일〉(1808)도판112에서는 바로 엊그제 씩씩하게 권리를 주장하며 팔을 높이 치켜들었던 사람들이 이제는 한 무리의 불온한 시민을 향해 소총을 나란히 겨누고 있습니다. 하기야 오늘날 우리는 이런 모습에 익숙합니다. 거듭된 환멸에 우리는 거의 마비되다시피 했습니다. 그러나 1810년 당시에는 새로운 발견이었고 낭만주의 운동에 참가했던 모든 시인, 철학과, 예술가들은 그 앞에서 분쇄되었습니다.

이런 염세주의를 대변한 이가 바이런(George Gordon Byron, 1788~1824)이었습니다. 그는 그런 것을 겪지 않았더라도 염세주의자였을 겁니다. 염세주의는 그의 자아의식의 일부였습니다. 그러나 그가 등장한 시기는 때가 때인 만큼, 환멸의 풍조에 휘말려 결국 그는 나폴레옹 이후 유럽에서 가장 유명한 인물이 되었습니다. 괴테나 푸시킨(Aleksandr Pushkin, 1799~1837) 같은 위대한 시인, 비스마르크와 같은 위대한 행동가에서 가장 아둔한 사람에 이르기까지 모두가 바이런의 작품을 감격하다 못해 거의 광적으로 읽

240 옛 성 등을 무대로 해 공포와 괴기를 다룬 소설.

었습니다. 바이런의 장시 〈라라Lara〉나 〈이단자The Giaour〉의 무의미한 미사여구를 겨우 읽어내는 우리는 그 시절의 감격을 실감하기 어렵습니다. 바이런을 유명하게 한 것이 걸작 〈돈 주앙〉이 아니라 다른 형편없는 시였기 때문이기도 합니다. 시대의 총아였던 바이런은 감옥, 즉 쉬용 성[241] 지하감옥의 해방에 대해 한 편의 장시를 지었습니다. 낡은 혁명조의 소네트로 시작됩니다. "쇠사슬 없는 인간의 영원한 영혼이여, 토굴 감옥 속에서 오히려 가장 찬연한 너, 자유여"라는 구조입니다. 그리고 거듭된 공포를 거친 끝에 쉬용의 죄수가 석방되는 대목에 이르면 무언가 새로운 음조가 울려옵니다.

> 마침내 사람들이 나를 풀어주러 왔다.
> 나는 이유를 묻지 않았고 어디로 가는지도 상관치 않았다.
> 사슬에 묶이든 말든 내겐
> 결국 마찬가지였다.
> 나는 절망을 사랑하게 되었던 것이다.

바이런 이후 사뮈엘 베케트와 사르트르에 이르기까지 수많은 지식인이 이와 같은 심정을 토로했습니다. 이처럼 부정적인 결말이 바이런의 전부라고 할 수는 없습니다. 쉬용의 죄수들은 성에서 겹겹이 자리 잡은 산과 호수를 바라보며 자기 자신도 자연의 일부라고 느꼈습니다. 이것은 천재 바이런의 긍정적인 측면이며 자연의 위대한 힘과 자아의 일치입니다. 워즈워스가 노래한 들국화나 수선화가 아니라 험준한 바위산, 폭포, 태풍 등 한마디로 숭고함과의 합일이지요.

숭고함에 대한 의식은 낭만주의 운동이 유럽인의 상상력

241 스위스의 제네바 호 부근의 고성으로 정치범 수용소가 있었다.

에 부여한 능력입니다. 그것은 자연의 발견과 관련해 영국인이 발견한 것이지만, 이 경우 자연은 괴테가 생각했던 것처럼 진실을 내포한 자연도 아니고 워즈워스가 생각했던 도덕적인 자연도 아닙니다. 우리 바깥에 존재하면서 인간의 온갖 계획이 부질없음을 일깨우는 거칠고도 불가해한 힘으로서의 자연입니다. 블레이크는 이 힘을 여러 차례, 더할 나위 없이 강렬하게 표현했습니다. 이를테면 "포효하는 사자, 노호하는 늑대, 광란하는 폭풍의 바다, 그리고 무시무시한 칼은 너무나 광대해서 인간의 눈으로는 파악할 수 없는 영원의 몫이다"라고 읊었지요. 너무나 광대해서 인간의 눈으로 파악할 수 없다고요? 혁명이 나폴레옹의 독단적인 모험으로 변질되었듯, 숭고함도 눈으로 볼 수 있고 손으로 만질 수 있는 것이 되었습니다. 바이런이 이해하기 쉬운 표현에 담은 것도 이러한 감정이었습니다. 스스로를 이처럼 부서운 힘과 동일시했기 때문에 사람들은 그에게 매료되었던 것입니다. 그는 폭풍을 향해 "내게도 너의 거칠고 요원한 기쁨을 나누어 폭풍과 너의 몫으로 삼아다오!"라고 외칩니다. 블레이크가 말한 '영원의 일부'에게 자신을 받아들이라고 요구합니다. 그의 친구 셸리가 〈아도니스Adonaïs〉에서 그에 대해 언급한 유명한 시구는 적절합니다. "영원한 순례자, 그 하늘 같은 머리 위로 명성이 굽어 있다."

　　그러나 숭고함에 몸을 맡기려면 자유를 추구할 때만큼이나 엄청난 긴장이 필요했습니다. 흔히 하는 말이지만 자연은 냉담하거나 혹은 잔혹합니다. 터너는 어떤 위대한 예술가보다 면밀하게 자연의 광포하고 적대적인 분위기를 관찰했습니다. 그리고 터너는 비관적이었습니다. 터너를 잘 알고 존경했던 러스킨의 최종적인 판단이지요. 터너는 자기가 좋아했던 바이런의 시에서 인용한 어구를 자기 그림의 제목으로 삼기도 했습니다. 하지만 바이런의 걸작 《차일드 해럴드의 순례》는 터너가 보기에는 염세적

인 성격이 부족했기에, 자신이 단편적인 시를 써서 그림 제목으로 사용했습니다. 그 시에 그는 '거짓된 희망'이라는 제목을 붙였습니다. 시 자체는 형편없었지만 그림들은 훌륭했습니다. 그중 가장 유명한 것은 당시 노예무역에서 일어났던 실화를 그린 것인데, 낭만주의적 상상력을 뒤흔들었던 끔찍스러운 사건을 다루고 있습니다. 터너는 이 그림에 〈시체와 죽어가는 사람을 바다에 내던지는 노예 상인 — 폭풍우의 습격〉이라는 제목을 붙였습니다. 지난 50년 동안 우리는 이 무서운 이야기의 내용에는 전혀 관심을 기울이지 않고, 그저 이 그림 속 흑인 노예의 다리에 칠해진 절묘한 보랏빛이나 그것을 둘러싸고 다가드는 분홍색 물고기에만 흥미를 가졌지요. 그러나 터너는 보는 사람들이 이 그림에 담긴 이야기를 더 읽어주기를 바랐습니다. 그는 "희망, 희망, 거짓된 희망이여, 그대의 장터는 지금 어디에 있는가?"라고 썼습니다.

그보다 약 20년 전에 독일의 낭만주의 풍경화가 카스파르 다비드 프리드리히는 얼음에 갇힌 배를 그린 〈희망호의 난파Wreck of the Hope〉도판113로 명성을 얻었습니다. 이 역시 그가 신문기사에서 읽은 실화를 그린 겁니다. 그리고 그와 거의 같은 시기에 어느 화가보다도 바이런적이었던 제리코(Théodore Géricault, 1791~1824) 역시 난파선의 뗏목을 그린 그림도판114으로 유명해졌습니다. 프랑스 군함 메뒤즈 호가 세네갈로 항해하던 도중 사고로 침몰하자 승선했던 1백 49명이 뗏목에 옮겨 탔고, 그 뗏목을 보트에 나눠 탔던 승무원들이 끌고 갔습니다. 그런데 얼마 뒤 승무원들은 보트와 뗏목을 연결했던 로프를 잘라버리고 보트를 저어 떠납니다. 뗏목은 망망대해를 표류했고 거기 탔던 사람들은 절망 상태에서 죽음을 기다리는 처지가 되었습니다. 13일 만에 지나가던 배에 발견되어 구조되었을 때, 뗏목에는 15명만 살아남아 있었습니다. 제리코는 이들 생존자들에게 당시 상황을 직접 듣고, 자기 화

실 안에 뗏목을 다시 만들도록 요청했습니다. 제리코는 죽어가는 사람의 모습을 파악하기 위해 병원 근처에 방을 빌렸습니다. 그는 생활의 즐거움을 포기하고 머리를 짧게 깎고는 시체 보관실에서 옮겨온 연고 없는 시체와 함께 지내며 작업했습니다. 그는 이 사건을 주제로 걸작을 그릴 결심이었고, 결국 그는 성공합니다. 하지만 그토록 면밀한 고증을 거쳐 제작된 이 작품이 전체적으로는 웅장한 영화의 한 장면처럼 보인다는 건 기이합니다. 이는 제리코가 앞선 영웅적인 시대, 다시 말해 르네상스 전성기에서 표현을 가져왔기 때문입니다. 그중에서도 미켈란젤로의 〈홍수〉와 시스티나 예배당 천장에 자리 잡은 운동선수 같은 남성들, 그리고 라파엘로가 그린 〈그리스도의 변용〉에서까지 전거를 구했던 것입니다. 이처럼 전통적인 작품에서 전거를 찾았던 것이 제리코의 바이런적인 면입니다. 게다가 이 비중이 적지 않은 부분을 차지합니다. 그럼에도 제리코의 역작인 〈메뒤즈 호의 뗏목〉에는 이른바 사회주의 리얼리즘의 의도가 담겨 있었고, 애초부터 그렇게 받아들여졌습니다. 여기서 더 나아가 제리코는 혁명을 주제로 더 큰 작품을 두 점 더 그릴 계획이었습니다. 그 하나가 '종교재판소 감옥에서의 해방'이고(이 대목에서는 베토벤의 오페라 《피델리오》가 떠오릅니다. 그러나 제리코가 이 오페라를 알고 있었는지는 의문입니다. 당시 이 오페라는 실패작으로 여겨져 좀처럼 상연되지 않았으니까요), 다른 하나는 노예무역을 다룬 것이었습니다. 이를 위해 제리코는 소묘 몇 장을 그렸지만, 두 점 모두 완성하지 못했습니다. 제리코는 앞서 〈메뒤즈 호의 뗏목〉을 그리느라 탈진한 나머지 친구들에게 죽고 싶다고 털어놓기도 했습니다.

　　기력을 회복하려고 제리코는 런던으로 갑니다. 평소 영국 회화에 찬사를 보낸 데다 말馬을 무척 좋아했기 때문입니다. 누군가는 낭만주의 회화에서 말이 난파선의 보완재라고 할 것입니

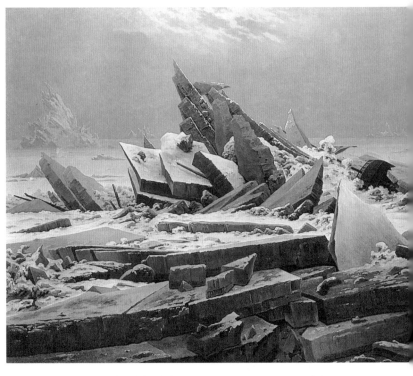

도판113 카스파르 다비드 프리드리히, 〈빙해〉(또는 '희망호의 난파'), 1823~1824년

도판114 테오도르 제리코, 〈메뒤즈호의 뗏목〉, 1819년

다. 당시 영국은 말의 본고장이었습니다. 제리코는 더비경마장에서 열린 경기를 여러 차례 그렸고, 그밖에도 여러 점의 소묘와 석판화를 통해 영국 풍물에서는 말이 얼마나 중요한지, 또 말을 다루는 방식이 얼마나 야비한지를 유감없이 보여주었습니다. 파리로 돌아온 제리코는 이번에는 광인들의 모습을 줄기차게 그렸습니다. 나는 개인적으로 그러한 그림들이 19세기를 대표하는 명화라고 생각합니다. 회화는 어느 것이나 이성을 벗어난 영역까지도 탐구하려는 낭만주의적인 충동에 이끌리기 마련입니다. 이때쯤 제리코는 내상으로 거의 죽어가는 상태였는데, 하필이면 가장 다루기 힘든 야생마를 몇 마리씩이나 타서 길들이고는 건강이 더욱 나빠졌습니다. 아무리 강한 사람이라도 그처럼 결연하게 죽음을 추구하지는 않았을 것입니다. 그는 33세의 나이로 세상을 떠났습니다. 바이런보다는 적고 셸리와 키츠보다는 많은 나이입니다.

다행히도 제리코에게는 영혼의 후계자가 있었습니다. 더욱 지성적이었던 만큼 염세적이었던 그 후계자는 들라크루아(Ferdinand Victor Eugéne Delacroix, 1798~1863)입니다. 들라크루아가 처음 본격적으로 그린 〈지옥의 강을 건너는 단테와 베르길리우스〉가 살롱에 전시되었을 때, 이 작품을 본 사람들은 제리코에게 "당신이 그린 것 아닙니까?"라고 물었고 제리코는 "그랬더라면 정말 좋았겠군요"라고 대답했다고 합니다. 그로부터 2년 뒤인 1824년에 들라크루아는 〈키오스 섬의 학살〉에서 자신의 독특한 역량을 한껏 드러냈습니다. 낭만주의 회화의 걸작이 대개 그렇듯, 이 작품도 실제로 일어났던 사건[242]을 담았습니다. 당시 그리스에 있던 시인 셸리와 영국에서 의용군을 거느리고 현장으로 달려간 열렬한 시인 바이런 등이 품고 있던, 그리스의 자유와 독립을 열망하는 자유주의자들의 고결한 감정을 반영합니다. 이 그림에는 들

242 투르크의 압제에 항거해 일어났던 그리스 독립전쟁.

라크루아가 다시는 보여줄 수 없을 연민에 찬 항의가 담겨 있습니다.

당시 프랑스는 나폴레옹이 실각하고 뒤이어 부활한 부르봉 왕조의 반동정치 시대였습니다. 이때 잠재되어 있던 혁명적인 정취가 압제의 희생자들로 옮겨갔던 것입니다. 그래서 1830년에 유럽 역사 전체를 통해서 가장 어리석은 몇 가지 사건을 거친 끝에 샤를 10세와 그 총리대신은 '7월혁명'을 유발시키고 맙니다. 이 혁명은 기간도 짧고 범위도 제한적이어서 앞뒤로 일어난 다른 혁명들에 비해 대단치 않아 보였지만, 어쨌든 혁명의 불씨는 완전히 꺼지지 않았으며 1789년의 저 열렬한 격정이 1820년대의 젊은 낭만주의에 여전히 깃들어 있었음이 분명해졌습니다. 사실 1830년의 혁명 때 정부군에 대항해 혁명세력인 국민군을 지휘했던 라파예트(Lafayette, 1757~1834)는 1789년 혁명 때도 국민군을 지휘했던 사람입니다. 들라크루아는 (제복이 마음에 든다는 이유로) 국민군에 참여했고, 자유의 여신이 민중을 이끄는 장면을 그렸습니다. 혁명의 기치를 든 작품 중에서 드물게 예술적 가치를 지녔지만, 들라크루아의 작품 중에서 가장 뛰어나다고는 도저히 말할 수 없습니다. 또 들라크루아는 이 뒤로는 예술에 정치적 발언을 담지 않았습니다. 오히려 그는 실리주의와 진보에 대한 자기 나름의 믿음을 갖고 있었고, 자신이 살던 시대를 무척 경멸했습니다. 그의 예술이야말로 당대로부터 벗어나려는 시도였습니다. 그는 셰익스피어, 바이런, 월터 스콧 같은 낭만주의 시에서 다루던 주제로 도피했습니다. 들라크루아의 몇몇 걸작은 바이런에게 영감을 받았습니다. 들라크루아에게는 숭고한 힘, 특히 '포효하는 사자와 무시무시한 칼'에 자아를 일치시키는 바이런적인 능력이 있었습니다. 들라크루아를 격찬했던 보들레르는 들라크루아가 뭔가 착상을 떠올리면 근육을 발작하듯 떨었고, 마치 먹이를

노리며 다가가는 호랑이처럼 눈을 번득였다고 했습니다. 그래서 들라크루아는 어쩌다 파리의 동물원에서 맹수에게 먹이를 줄 때면 행복감에 압도되었다고 합니다. 사자 사냥을 그린 몇몇 굉장한 그림들은 가장 개인적인 요소가 강한 작품입니다.

들라크루아는 또한 당시 번영을 구가하던 부르주아 세계에 안주하지 않았습니다. 1834년 그는 아프리카의 모로코로 떠납니다.[243] 막상 가보니 현실은 자신이 상상했던 것과 전혀 달랐습니다. 그가 거기서 본 것은 자신의 바이런적인 몽상에 걸맞은 관능적인 광포함이 아니라, 그의 말에 따르면 틀에 박힌 프랑스 아카데미의 고전주의보다도 훨씬 고전적인, 옛날로부터 그대로 내려오는 생활양식이었습니다. 그는 스케치북에 '아랍인의 몸짓은 카토[244]의 몸짓 같다'라고 썼습니다.

들라크루아에게는 시인과 작가, 그리고 그가 무척 좋아했고 경탄해 마지않던 유일한 사람인 쇼팽을 비롯한 몇몇 친구들이 있었습니다. 보들레르는 쇼팽의 음악이 "무서운 심연 위에서 눈부신 깃털이 달린 날개를 퍼덕이는 새와 같다"고 했습니다. 이 비유를 (그가 열렬히 찬양했던) 들라크루아의 그림에도 적용할 수 있을 것입니다. 하지만 들라크루아는 심연 같은 걸 전혀 두려워하지 않았다고 덧붙여야겠습니다. 오히려 그는 심연 속에서도 기뻐했지요. 마침 들라크루아의 친구인 티에르(Louis Adolphe Thiers, 1797~1877)[245]가 총리가 되었고, 들라크루아는 프랑스 국회도서관을 비롯한 여러 공공건축물의 장식화 제작을 위촉받습니다. 들라크루아가 이때 그린 장식 벽화와 천정화 가운데 가장 인상적인 것은 고대 문명을 유린하는 훈족의 대왕 아틸라를 묘사한 작품입니다. 이것이 바로 들라크루아적인 면입니다. 우리 인류가 위

243 들라크루아는 1832년 프랑스에 병합된 모로코에 수행사절로 갔다.
244 로마의 군인이자 정치가.
245 프랑스의 정치가이자 역사가. 뒷날 제3공화국의 대통령이 되었다.

태로운 지경을 거쳐 가까스로 살아남았다는 것을 들라크루아만큼 생생하게 실감한 사람은 없을 겁니다. 마음이 내키면 문득 생각난 것처럼 '도대체가 이 삶은 고생할 가치가 있는 것일까?'라고 덧붙였을지도 모릅니다. 그러나 그는 약간 주저하면서 결국 '역시 고생할 가치가 있다!'라고 대답했을 테지요. 그는 자신이 서유럽에서 가장 걸출한 인물들인 단테, 미켈란젤로, 타소, 셰익스피어, 루벤스, 푸생 같은 이들의 후계자임을 자각했습니다. 그들의 이름을 일기에 수없이 언급했고, 그들의 작품에서 영감을 얻었습니다. 삶이 고생할 가치가 있느냐는 물음에 대해 그가 내린 결론은 천사와 맞붙어 싸우고 있는 야곱을 그린 생 쉴피스Saint Sulpice 성당의 거대한 벽화에 담겨 있습니다. (들라크루아는 신실한 기독교도는 아니었지만 19세기에 유일하게 위대한 종교화가였습니다.) 이 그림에서 원시적 자연을 상징하는 커다란 느티나무 아래에서 인간은 스스로의 존재를 아주 슬프고 복잡하게 만들 영적인 통찰력이라는 사자使者에게 하룻밤 내내 저항하며 싸웠던 것입니다. 그는 냉정한 천사를 향해서 수소처럼 돌진하지만 결국 자신의 운명에 굴복할 수밖에 없습니다.

들라크루아는 문명이 취약하다는 것을 알았기에 오히려 더욱 문명의 가치를 중시했습니다. 뒷날 어느 화가처럼 문명의 대체물을 찾아 타히티Tahiti 섬으로 떠날 만큼 어수룩하지 않았습니다. 누가 봐도 고갱(Paul Gauguin, 1848~1903)은 어수룩함과는 거리가 먼 사람이었습니다. 그러한 고갱이 의외로 타히티 섬에 관해서는 제대로 파악하질 않았습니다. 그가 도착했을 때 타히티는 이미 한 세기 전부터 유럽인이 몰려와 오염되어 있었습니다. 고갱은 바이런이 그랬듯이 당시 유럽 사회를 증오했던 터라 어떤 대가를 치르고서라도 유럽 문명에서 탈출할 작정이었지요. 고갱은 들라크루아와 마찬가지로 자신이 기대하던 것을 찾지 못했지

만, 자신이 꿈꾸었던 것을 찾아낸 것에 담을 수 있었습니다. 그래서 그는 결국 들라크루아가 모로코에서 발견한 것과 거의 비슷한 것을 타히티에서 발견했습니다. 고귀함, 위엄, 영원성입니다. 온갖 고난에도 굴하지 않고 자신의 꿈을 끝내 지켜온 고갱의 용기는 실로 영웅적입니다. 그리고 이는 그가 타히티 섬에 살면서 겪었던 갖가지 불결하며 끔찍한 사건을 잊게 해줍니다. 고갱이 그린 〈타히티의 여인들〉은 실로 들라크루아의 〈알제의 여인들〉과 비견할 만한 걸작입니다. 그러나 이처럼 오랜 방황, 이처럼 커다란 단념이 필요했다니 도대체 유럽 정신이 어디가 그렇게 잘못되었나 하는 생각에 잠기게 됩니다.

　19세기 초에는 앞서 16세기에 기독교 세계를 분열시켰던 것만큼이나 큰, 어떤 의미에서는 그보다 더 위험한 간극이 유럽인의 정신에 생겨납니다. 그 간극의 한편에는 산업혁명을 거치며 새로이 성장한 중산계급이 있었지요. 그들은 희망과 활기에 넘쳤지만 가치기준이 없었습니다. 타락한 귀족과 야만스러운 빈민 사이에 낀 이들은 인습적이고 자기만족적이며 위선적인 방어 본위의 도덕을 낳았습니다. 당시에 도미에(Honoré Daumier, 1808~1879), 가바르니(Paul Gavarni, 1804~1866), 귀스타브 도레(Paul Gustave Doré, 1832~1883)처럼 재치 있는 만화가들은 점잔 빼는 신사들에 관한 박진감 있는 기록을 그림으로 남겼습니다. 그들은 뚱뚱한 몸에 긴 코트의 단추를 꽉 채우고는, 그러나 역시 어딘지 신경질적인 표정으로 자신들을 지키기 위한 것처럼 우산을 든 모습입니다. 그 반대편에 시인, 화가, 소설가라는 예민한 인간들이 있습니다. 이들은 낭만주의의의 계승자였으며, 아직까지도 재난에 쫓기며 여전히 천사와 싸우는 야곱이었습니다. 어쩔 수 없이 그들은 자기들이 부유한 다수파에서 완전히 단절되어 있다고 느꼈습니다. 그들은 번듯한 중산계급과 부르주아적인 국왕 루이 필리프(Louis

Philippe, 재위 1830~1848)[246]를 속물이라거나 야만인이라며 조롱했습니다. 그러나 그들이 중산계급의 도덕성을 대신 내세울 수 있었던 이유는 무엇이었을까요? 그들 자신은 아직도 영혼을 찾아 헤매고 있었습니다.

이러한 탐구는 19세기 동안 줄곧 이어졌습니다. 키에르케고르, 쇼펜하우어, 보들레르, 니체가 그런 탐구를 수행했지요. 시각예술에서는 조각가 로댕(François Auguste René Rodin, 1840~1917)이 있습니다. 그는 낭만주의의 마지막 거장으로서 제리코, 들라크루아, 바이런의 후계자였습니다. 런던 하이드파크에 건립될 바이런 기념비 공모에서 낙선한 일은 로댕에게 더할 나위 없이 실망스러웠습니다. 선배 조각가들과 마찬가지로 그의 충만한 활기로는 인류의 비극적 운명에 대한 자신의 감정을 가라앉힐 수가 없었습니다. 또한 선배 예술가들처럼 로댕도 작품에 절망을 표현하면서 때로 수사적인 과장을 구사했습니다. 하지만 그는 얼마나 굉장한 예술가인지요! 지금으로부터 겨우 20년 전까지도 로댕은 "뒷날의 판단에 맡긴다"는 불리한 비평의 어두운 구름에 덮여 있었습니다. 로댕은 언제까지나 마음에 남는 상징적인 형상을 만들어냈습니다. 그러한 형상은 산만한 감정을 너무 단순하게 표현했을 경우처럼 아주 분명합니다. 유명한 〈생각하는 사람〉도 그것만 따로 놓고 보자면 진부할 만큼 일반화되어 있었습니다. 그러나 원래 위치에 놓고 보면 의미가 분명해집니다. 그것은 로댕이 만든 자그마한 조각상들을 전부 담아 둘 장소로서 기획된 〈지옥문〉이라는 거대하고 종합적인 작품의 중심에 놓여 있습니다. 〈생각하는 사람〉은 애초에 작은 작품이었습니다. 로댕은 조각상을 모두 그가 손가락을 쫙 펴면 가릴 만한 크기로 만들었습니다. 자신의 손으로 그 조

246　1830년 '7월혁명'의 결과 수립된 입헌왕정의 군주로 즉위했다가 1848년 '2월혁명'으로 내쫓겼다.

각상에 생명을 부여했던 것이지요. 그런 원형을 조수들이 확대해서 만들었는데, 이런 과정에서 생기를 다소 잃었고, 다시 대리석으로 옮기는 과정에서 생기는 더 많이 사라졌습니다. 로댕은 단테의 《신곡》에 실린 "여기 들어오는 자들 모두 희망을 버려라"라는 구절에서 '지옥문'이라는 표제를 떠올렸습니다. 로댕이 《신곡》을 정독했을 것 같지는 않습니다. 그는 단테를 염두에 두고서가 아니라 강렬한 관능적 충동에 따라 조각상을 만들었을 겁니다. 〈지옥문〉에서 여러 개의 문은 전체적으로 미쳐오는 효과, 즉 아르누보Art Nouveau251의 리듬으로 끊임없이 소용돌이치고 부유하고 있어 보기에 어지럽지만 하나하나의 상은 그 힘차고 자유로운 조형으로 살아 있습니다. 어느 것이나 (로댕 자신이 말한 것처럼) 그 긴장이 극한에 이른 지점에서 바깥으로 밀려 나오는 것입니다. 이러한 조각상을 위해 만들어진 몇 백 개나 되는 석고 모형은 17세기 바로크 미술에 비견할 만한 창조력을 느끼게합니다.

　　로댕은 그리스 조각과 고딕 조각에 대해 수없이 찬사를 보냈지만, 정작 그의 작품은 내용과 양식 모두 17세기 바로크 전통과 19세기 낭만주의 전통의 혼합물입니다. 그러나 로댕은 시대를 뛰어넘는 작품을 하나 남겼습니다. 보기에 따라서 고대적이기도 하고 근대적이기도 한 그 작품은 바로 〈발자크 상〉도판115입니다. 로댕은 세상을 떠난 지 한참 지난 발자크(Honoré de Balzac, 1597~1654)의 모습을 조각상으로 만들어달라는 의뢰를 받았는데, 의뢰한 쪽에서는 이상적인 초상 조각상을 요구했지요. 하지만 늘 실물 모델을 직접 보면서 제작하던 로댕으로서는 너무 불리한 조건이었습니다. 그가 기껏 실마리로 삼을 수 있었던 건 발자크가 키가 작은 비만형이며 집필할 때 늘 실내복을 걸치고 있었다

247　19세기 말 건축과 공예를 중심으로 일어난 예술운동. 낡은 전통의 타파와 새로운 양식의 창조를 표방했다. 식물의 형태에서 가져온 유동적인 곡선과 곡면을 많이 사용했다.

도판115 오귀스트 로댕, 〈발자크 상〉, 1892~1897년

는 기록뿐이었습니다. 그럼에도 로댕은 발자크를 거대한 존재로, 즉 시대에 군림하면서 또한 시대를 초월하는 상상력을 지녔던 존재로 묘사하려 했습니다. 로댕은 특별한 방식으로 작업을 시작했습니다. 발자크의 외양에 충분한 현실감을 부여하기 위해 뚱뚱한 남성의 나체상을 대여섯 개 만들고는 몇 달 동안이나 면밀히 검토한 뒤, 그중 하나를 골라서 저 유명한 실내복을 나타내는 천의 주름을 씌워보았습니다. 이와 같은 방법으로 그 조각상은 기념상으로서의 성격과 동세의 표현이라는 성격을 함께 갖추게 됩니다. 그 결과 나온 이 작품은 19세기 최고의 조각상, 아니 미켈란젤로 이래 최고 걸작입니다. 그러나 이 조각상을 1898년 살롱 전시에서 처음 보았던 당대 사람들은 그렇게 생각하지 않았지요. 그들은 혐오감을 느꼈고 로댕을 사기꾼이라고 매도했습니다. 심지어 "조국이 위기에 놓였다"라며 탄식했다고 합니다. 프랑스 사람들이 예술을 얼마나 진지하게 받아들이는지를 여기서도 알 수 있습니다. 〈발자크 상〉 앞으로 몰려와서 경멸하며 주먹을 들고 위협하던 군중이 다들 이러한 자세는 불가능하며, 이런 늘어진 천을 그냥 두른 육체 같은 것은 현실적으로 있을 수 없다며 비난에 열을 올렸다고 한 것을 보면 말입니다.

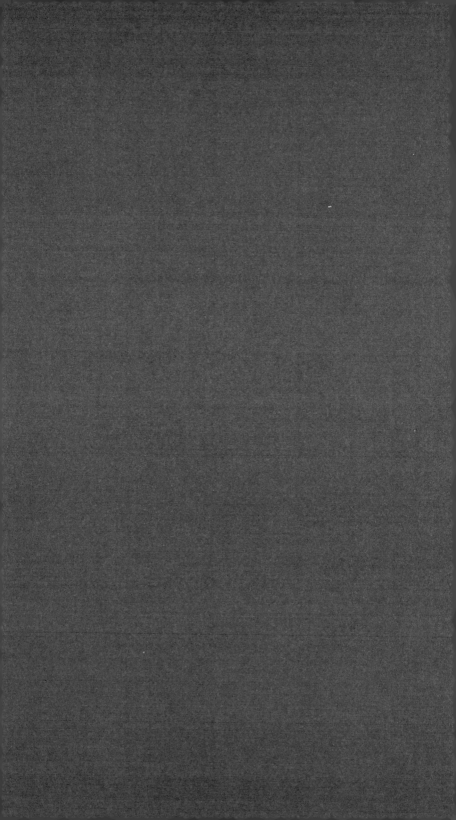

13
영웅적인 물질문명

지난 1백 년 동안 뉴욕 맨해튼 섬의 모습을 대단히 빠른 속도로 촬영한 영화가 있다고 가정해봅시다. 그렇게 찍은 필름을 한 번에 돌려보면 맨해튼은 인간이 이룩한 업적이라기보다 오히려 굉장한 지각 융기와 같은 느낌을 줄 것입니다. 신의 손길 따위는 없으며 잔인하고 냉릴합니다. 그러나 그것을 비웃을 수만도 없습니다. 왜냐하면 뉴욕의 전설에 쏟아진 에너지와 의지력, 이해력에 의해 물질문명은 스스로를 뛰어넘어 왔기 때문입니다. 도로시 워즈워스는 19세기 당시 웨스트민스터 다리에서 바라본 런던의 모습에 대해 "그것은 마치 자연의 위대한 장관과 같다"라고 했습니다. 하기야 자연은 원래가 거칠고 또한 난폭하기에 우리는 어떻게 대처해야 할지 모릅니다. 그러나 뉴욕은 결국 인간의 손으로 이루어졌습니다. 뉴욕이 오늘날과 같은 모습이 되기까지는 중세 고딕 대성당이 준공되기까지와 거의 같은 기간이 걸렸습니다. 여기서 우리가 뻔히 아는 생각이 가슴을 스쳐갑니다. 대성당은 신의 영광을 위해 세워졌지만 뉴욕은 금전과 이윤, 즉 19세기의 새로운 신神인 배금주의의 영광을 위해 세워졌다는 점입니다. 뉴욕의 건설에도 대성당과 마찬가지로 인간의 엄청난 노력을 들이부었기에, 멀리서 보면 천상세계의 도시가 있다면 저런 모습이겠구나 싶은 느낌도 듭니다. 어디까지나 멀리서 봤을 때 그렇습니다.

가까이서 보면 그다지 훌륭하지 않습니다. 대기오염과 불결함은 이루 말할 수 없고, 사치스러움에는 어딘지 기생적인 면이 있습니다. 그래서 우리는 왜 영웅적인 물질문명이 여전히 불안과 관련되어 있는지 알 법합니다. 애초부터 늘 연관되어 있었을 테지요. 역사적으로 말하자면 뉴욕의 건설을 가능하게 했던 저 기술적 수단이 처음으로 발견되어 이용된 시기는 인간의 운명을 개선하려는 조직적 계획이 처음으로 실천에 옮겨졌던 시기와 정확하게 일치합니다.

캐런 공장Carron Works이라든가 콜브룩데일Coalbrookdale 같은 최초의 대규모 주물 공장은 1780년 무렵에 조업을 시작했습니다. 한편 형법 개혁에 관한 하워드의 저서는 1777년에, 또 클라크슨(Thomas Clarkson, 1760~1846)이 쓴 노예 폐지에 관한 에세이는 1785년에 출간되었습니다. 단순한 우연이었을지도 모르지요. 왜냐하면 당시 대부분의 사람들은 기계적인 힘을 산업 생산에 응용한다는 것을 무언가 자랑할 만한 일로 여겼으니까요. 초기의 중공업을 둘러싼 상황은 낙관적이었습니다. 노동자들이 중공업에 반대했던 것은 그것이 가혹해서가 아니라 기계가 자신들의 일자리를 빼앗아 갈 거라는 두려움 때문이었습니다. 공업시대 초기 단계에 산업주의의 본질을 꿰뚫어본 사람들은 시인들뿐이었습니다. 윌리엄 블레이크는 당시 우후죽순처럼 생겨나는 공장들을 보며 사탄의 소행이라고 생각했습니다. 그는 이렇게 썼습니다. "나의 막내아들 사탄이여, 네가 할 일은 기계와 용광로와 함께 영원히 죽는 것이다." 그리고 로버트 번스는 1787년에 캐런 공장 곁을 마차를 타고 지나면서 마차 유리창에 즉흥적으로 이렇게 썼습니다.

더 지혜로워지려고
이 공장을 보러 온 건 아니야,

그저 지옥에 가서

놀라지 않으려는 것뿐.

얼마나 흉한 괴물이 생겨난 것인지를 보통 사람들도 깨닫기 시작한 건 이로부터 20년이 넘게 지난 뒤였습니다.

그러는 동안 한편에서는 자선의 정신이 생겨났습니다. 감옥이 개선되었고 프리드릭 이든 경(Sir Frederick Eden, 1766~1809)이 《빈민의 상태The State of the Poor》라는 제목으로 사회학적 조사에 관한 최초의 저술을 간행했습니다. 하지만 여러 갈래의 개선 운동 중에서도 단연 괄목할 만한 것은 노예무역 폐지운동이었습니다. 문명은 노예제도라는 기반 없이는 존재할 수 없다고 말한 젠체하는 이들이 적지 않습니다. 이들은 기원전 5세기의 그리스 문명을 예로 들곤 했지요. 하기야 여가와 잉여라는 관점에서 문명을 정의하는 그 지겨운 학설에도 한 톨의 진리는 있을 것입니다. 그러나 이 책의 각 장마다 나는 창조력과 인간 능력의 확대라는 관점에서 문명의 정의를 시도했습니다. 그런 관점에서 노예제도는 혐오할 만합니다. 그렇게 본다면 극빈도 마찬가지입니다. 나는 인간이 위대한 업적을 남긴 여러 시대에 대해서 계속 말해왔지만, 그런 시대 내내 제 목소리를 내지 못한 대다수 민중은 고달픈 생활을 영위했습니다. 빈곤, 기아, 재난, 질병 등이 19세기 말까지 줄곧 역사의 배경을 이루었고, 대다수는 그것들을 악천후처럼 피할 수 없다고 여겼습니다. 아무도 그런 것이 구제될 수 있으리라고는 생각지 않았지요. 성 프란체스코는 빈곤을 근절하는 것이 아니라 그것을 거룩하게 만들려고 했습니다. 지난날의 구빈법은 빈곤을 근절하기 위해서가 아니라, 가난한 사람이 성가신 존재로 되는 것을 막기 위한 정책이었습니다. 이따금 생각날 때마다 자선을 베풀고는 그걸로 족하다고 여겼던 것입니다. 비치 경(Sir

William Beechey, 1753~1830)이 그린 〈구걸하는 소년에게 동전을 주는 프란시스 포드 경 아이들의 초상〉도판116 이라는 그림을 모사한 동판화가 생각납니다. 귀여운 소녀가 굶주림과 추위에 벌벌 떠는 초라한 소년에게 머뭇거리면서 손을 내미는 모습인데, 아래쪽에 이렇게 쓰여 있습니다. "모자도 없는 불쌍한 아이. 자, 반 페니를 받으렴." 이런 정도로는 가난에 대한 관심을 충분히 나타낸 것이라 할 수 없습니다. 그러나 노예나 노예무역은 달랐습니다. 우선 그것은 기독교의 가르침에 어긋났으며, 또 비밀스러워서 자국 내에 있는 가난처럼 주위의 공기가 같은 것은 아니었기 때문입니다. 그리고 노예무역의 양상은 빈곤보다 훨씬 끔찍스러웠습니다. 어지간한 18세기 사람들조차 노예무역의 중앙 항로[248]에서 벌어졌던 일에 역겨워했습니다. 아프리카에서 아메리카로 수송되면서 비좁은 선창에 빼곡하게 실려 더위와 질식으로 죽어간 노예는 9백만 명이 넘을 거라고 추정됩니다. 오늘날의 기준으로 봐도 엄청난 숫자입니다.

그래서 노예제도 반대운동은 사회가 양심에 눈을 떴음을 보여주는 최초의 징후였습니다. 운동이 성공하는 데는 오랜 세월이 필요했습니다. 노예제도에 방대한 기득권이 얽혀 있었기 때문입니다. 노예는 재산이었고, 가장 열렬한 혁명가였던 로베스피에르조차도 재산에 대한 신성한 권리라고 믿었습니다. 영국의 가장 존경받는 사람들도 노예제가 마땅히 필요하다며 지지했지요. 당시 수상 글래드스턴(William Gladstone, 1809~1898)이 의회에서 행한 최초의 연설은 노예제에 대한 찬성을 표방했던 것입니다. 그러나 클라크슨은 그 누구도 함부로 반박할 수 없는 객관적인 통계를 작성했으며, 또 윌버포스(William Wilberforce, 1759~1833)[249]는 지금

248 아프리카 서해안과 중앙아메리카의 서인도 제도를 연결하는 노예무역 항로.
249 영국의 정치가. 노예제도 폐지론자.

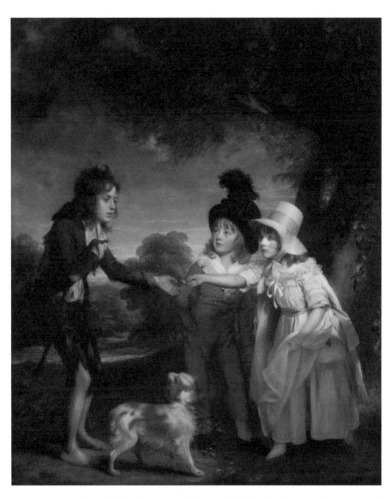

도판116 윌리엄 비치 경, 〈구걸하는 소년에게 동전을 주는 프란시스 포드 경 아이들의 초상〉, 1793년 이전

돌이켜보면 전설적인 매력과 헌신으로 자신의 목적을 관철시켰습니다. 격렬한 논쟁 끝에 노예제 폐지론자의 의견이 영국 의회에서 다수의 지지와 묵인을 받음으로써 노예무역은 1807년에 법적으로 금지되었으며, 1833년에 윌버포스가 임종을 맞을 무렵 노예제 자체도 폐지되었습니다.

우리는 이것을 인류가 한 발짝 전진한 것으로 보아야 할 것이며, 다른 곳이 아니라 영국에서 맨 먼저 일어났다는 데 긍지를 가져야 합니다. 그러나 그것은 그리 자랑할 수만은 없는 일입니다. 19세기 빅토리아 시대 사람들은 그런 일에 점잔만 빼고는 자기 나라 사람들이 벌이는 무시무시한 일을 외면했습니다. 당시 영국은 역사상 유례없이 발전한 자국의 새로운 공업력을 의식하고 우쭐댄 나머지 이웃 프랑스와 전쟁을 벌였습니다. 20년 후 영국은 승리를 거두었지만 자국 산업의 발달을 제어하는 데 실패해 인간다운 삶이라는 관점에서 본다면 어떠한 군사적인 참패보다 훨씬 더한 패배를 맛보고 말았습니다.

산업혁명 또한 초기 단계에서는 낭만주의 운동의 일부였습니다. 이야기가 곁길로 새는데, 화가들은 자기 그림에 담은 상상력의 충격을 이른바 낭만적인 효과로 더욱 높이기 위해 오랫동안 제철소를 이용했습니다. 그림 속 제철소는 지옥 입구를 상징합니다. (내가 아는 한) 제철소를 맨 처음 그런 식으로 묘사한 그림은 1485년 무렵 히에로니무스 보스(Hieronymus Bosch, 1450?~1516)가 그린 것입니다. 보스의 출신지는 지금의 베네룩스 3국에 해당하며 유럽에서 최초로 공업화된 지역의 하나인 네덜란드의 저지대였습니다. 그러니 보스의 마음속에 자리 잡고 있던 상상적인 공포에, 어릴 적부터 제철소의 용광로에 불어넣어지는 풀무질 소리가 박진감을 더했을 것입니다. 또 보스의 그림은 베네치아에서 크게 환영받았습니다. 자의식을 가진 최초의 낭만주의 예술가

인 조르조네와 그의 제자가 그린 그림에도 제철소가 이교의 황천길로 통하는 입구로 등장합니다. 불을 내뿜는 용광로가 19세기 초 낭만주의 풍경화가인 코트맨(John Sell Cotman, 1782~1842), 그리고 때때로 터너의 그림에서 다시 나타납니다. (그러나 좀처럼 나타나지 않습니다. 터너는 산업혁명와 마치 라파엘로가 인문주의와 갖고 있던 것과 같은 관계를 가졌어야 했습니다.) 그 가장 특이한 예는 '미치광이 마틴'이라는 별명으로 오해받았던 존 마틴(John Martin, 1789~1857)이라는 이류 화가로, 그는 산업혁명의 효과나 건축양식까지 소화해서 그것을 밀턴의 저작 또는 성서의 삽화 자료로 사용했습니다. 그가 그린 '악마의 왕국' 파노라마는 미국의 영화 제작자이자 감독인 그리피스(D. W. Griffith, 1875~1948)가 만들어낸 영화 촬영용 세트 장치보다도 더 광대하고 무시무시해서, 틀림없이 당시 산업혁명의 기계적인 양식에서 힌트를 얻어 전개한 것이라 여겨집니다. 마틴은 19세기 초의 상상력에서 터널이 갖는 중요성을 처음으로 인식한 인물이기도 합니다.도판117

　　　그러나 산업혁명이 낭만주의 회화에 미친 영향은 그것이 인간의 생활에 미쳤던 영향에 비한다면 부차적이거나 심지어는 거의 무관할 정도로 사소합니다. 산업혁명이 그 뒤로 60~70년 동안 얼마나 많은 사람을 잔혹하게 타락시키고 착취했는지 여기서 구태여 말할 필요는 없습니다. 그 원인은 노동의 성격보다는 오히려 노동의 조직에 있었습니다. 초기 제철소는 자그마한 가내공업과도 같은 것으로, 그 단계에서 산업화는 지극히 가난하고 어찌해도 구제할 수 없는 농촌생활에서 사람들을 구제하는 것을 적극적으로 도왔습니다. 그러나 파괴적으로 작용한 것은 규모였습니다. 대체로 1790년부터 1800년까지의 10년 사이에 대규모 제철소와 공장이 들어섰고, 생활의 비인간화가 진행되었습니다. 1770년 무렵에 발명된 아크라이트(Richard Arkwright, 1732~1792)

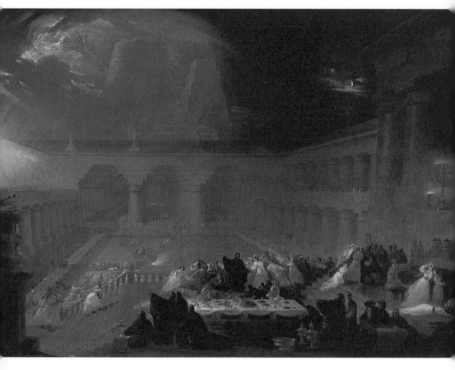

도판117 존 마틴, 〈벨사살의 연회〉, 1820년

의 방적기는 곧잘 근대 산업주의의 대량생산의 시작으로 여겨집니다. 그리고 더비의 라이트가 충실하게 기록한 인물화는 오늘날까지 산업을 지배하는 새로운 권력자들의 전형적인 모습을 보여줍니다. 그런 사람들을 필두로 영국은 19세기 경제계에 일찌감치 뛰어들었지만, 한편으로 그들은 당시 상상력이 뛰어난 거의 모든 대작가들의 마음에 들러붙어서 떠나지 않았던 비인간화를 조장했습니다. 칼라일과 마르크스보다 훨씬 앞서 1810년 무렵에 워즈워스는 야간근무 교대자들을 이렇게 묘사했습니다.

> 이제 낮의 사역자들이 쏟아져 나온다.
> 환하게 불 켜진 공장에서 나오는 그들과
> 새로이 교대할 무리가 만난다. 붐비는 입구에서,
> 그리고 안마당에서, 와르릉거리는 물줄기가
> 수많은 물방아를 횡횡 돌린다.
> 눈 아래 바위틈 강바닥에서 고뇌하는 영혼처럼
> 번뜩이는 감시의 눈초리 밑에서 남자들, 여자들, 젊은이들,
> 어머니와 어린 아이들, 소년과 소녀들이
> 들어가 저마다 익숙한 작업을 재개한다.
> 이 신전에서, 성역의 주신主神인 이윤에
> 끝없이 희생을 바치는 것이다.

이윤이라는 새로운 종교는 그것을 지탱하는 한 무리의 학설을 갖추고 있었는데, 그것이 없었다면 이 종교도 (근면한) 빅토리아 시대의 사람들에 대해서 그 권위를 유지할 수 없었을 것입니다. 그 '경전'들 중 첫 번째는 1789년에 맬서스(Thomas Robert Malthus, 1766~1834)라는 성직자가 내놓은 《인구론》입니다. 언제나 인구가 생산량보다도 더 급속하게 증가할 것임을 예시한 것이었

지요. 오늘날에도 그저 무시할 수는 없는 이 우울한 이론은 과학의 정신에서 나온 것입니다. 유감스럽게도 맬서스의 이 책에는 "인간은 나중엔 최소한의 식량을 나눠 가질 권리마저 주장할 수 없을 것이다"라는 문구가 실려 있는데, 나중에 이것이 노동의 비인간적인 착취를 정당화하는 데 동원됩니다. 그리고 또 다른 경전은 리카도(David Ricardo, 1772~1823)의 경제이론이었습니다. 리카도 역시 대단히 성실한 사람으로서 과학적 정신에 입각해 저술했습니다. 한편으로는 냉혹했지요. 맬서스와 마찬가지로 리카도 역시 자유기업정신과 적자생존을 자연법칙처럼 떠받들었습니다. 그래서 실제로 이 두 학설은 뒷날 다윈의 자연도태설과 관련을 맺게 됩니다.

그들의 저술을 경전이라고 한 건 농담이 아닙니다. 더할 나위 없이 성실하고 신앙심 두터운 사람들까지도 맬서스와 리카도의 주장을 복음으로 받아들이며 인간적인 입장에서는 결코 생각할 수 없을 행동을 정당화하는 데 이용했습니다. 위선일까요? 그러나 위선은 어디에나 있었습니다. 몰리에르 이래 위선 없이 도대체 어떻게 위대한 희극 작가가 존재할 수 있었을까요? 그러나 불안정한 중산계급이 비인간적인 경제제도에 의존하고 있었기 때문에 19세기는 역사상 유례없는 규모의 위선을 낳았던 것입니다. 최근 40년 동안 위선이라는 말은 19세기에 붙은 일종의 꼬리표였습니다. 이것은 마치 경박이라는 말이 18세기에 대해 붙여진 것과 마찬가지이고, 또 그럴 만한 여러 이유가 있습니다. 19세기에 대한 반발은 계속되고 있습니다. 이렇게라도 의혹을 일소한 것은 좋은 일이지만 이 반발은 모든 미덕의 표명을 의심스럽게 여기다보니 도리어 해로운 것이 되었습니다. '신앙심 두터운', '존경할 만한', '가치가 있는'이라는 표현까지도 이제는 농담과 같은 것이 되어 누군가의 태도나 주장을 비꼴 때만 사용됩니다.

집단적 위선을 가리켜 때로 '빅토리아적'이라고 합니다. 실은 19세기 초부터 시작되었습니다. 윌리엄 블레이크는 1804년에 이렇게 썼습니다. "다 말라붙은 빵을 먹고 살라고, 우아하고 부드러운 수완으로 가난한 사람에게 강요하세요. 노동과 궁핍으로 창백한 얼굴을 한 사나이에게 건강하고 행복하게 보인다고 말하세요. 그의 아이들이 병들었을 때엔 죽게 내버려 두세요. 새로 태어나는 인간들이 충분히, 아니 과잉상태일 때 그러한 수단이라도 쓰지 않으면 지구는 넘쳐버리니까요."

그러나 맬서스의 인구에 관한 학설을 받아들였던 당시 저 비정함을 제아무리 미워한다고 해도 실제로 인구 증가로 우리는 거의 파멸될 거라는 무시무시한 사실은 존재합니다. 야만족의 침입 이래 우리 문명에 유례가 드문 심각한 타격입니다. 우선 그것은 끔찍스러운 도시의 빈곤 문제를 만들어냈고, 그다음 관료주의와 조직화라는 암울한 대응책을 내놓았습니다. 이 문제는 해결 불가능한 문제로 여겨졌음에 틀림없으며, 여전히 그렇게 생각될지도 모르겠습니다. 그러나 그렇다고 부유한 사람들이 가난한 이들의 실태를 냉담하게 무시했다는 것은 용서할 수 없는 일입니다. 부유한 이들은 번영의 대부분을 가난한 사람에 대한 상대적인 착취에 의존해 있던 셈이며, 가난에 대한 상세하고도 설득력 있는 수많은 묘사를 알고 있었음에도 무시했던 것입니다. 착취를 통한 부의 축적을 묘사한 것으로는 1844년에 프리드리히 엥겔스(Friedrich Engels, 1820~1895)의 《영국 노동계급의 상태》, 소설가 디킨스(Charles Dickens, 1812~1870)가 1839~1854년에 썼던 《니콜라스 니클비》에서 《어려운 시절》에 이르는 소설들만 보아도 충분합니다.

엥겔스의 저서는 증거자료였지만 실제로 젊은 사회운동가로서의 정열적인 외침인 만큼 마르크스주의에 정열적인 활력소를 공급했으며, 그 이후로도 계속 그러했습니다. 마르크스 빼고

는 누가 엥겔스를 읽었을지 알 수 없습니다. 그러나 당시에는 누구나 디킨스의 소설을 읽었지요. 살아있는 동안 디킨스만큼 사회 각층 사람들이 히스테리하게 좋아했던 작가는 거의 없습니다. 디킨스의 소설은 치안판사에 의한 재판과 공개 처형의 중지 등 10가지도 넘는 악법과 악습을 개정하게 했습니다. 그러나 그의 지독하고 처참한 빈곤 묘사도 실제적인 영향을 미치는 일은 거의 없었습니다. 일단 문제가 너무 컸기 때문입니다. 정치가들이 고전경제학이라는 지적 감옥에 갇혀 있었던 이유도 있습니다. 게다가 디킨스 자신이 그 고결한 정신에도 불구하고 끔찍스러운 일들을 묘사하면서 일종의 가학적인 쾌감을 느꼈다는 점도 알아야 할 것입니다. 디킨스의 초기 작품에 삽화를 그렸던 화가들은 내용이 너무 희극적이라서 사회에 대한 그의 감정을 그림으로 전할 만한 여지가 없었습니다.

그러나 디킨스의 소설에 꼭 알맞은 장면은 프랑스의 삽화가이자 판화가인 귀스타브 도레에게서 나왔습니다. 도레는 원래 익살스러운 장면과 참혹한 역사적인 장면을 동판화로 신랄하게 묘사해 이름을 날렸지만, 런던의 현실을 묘사한 그의 판화에서는 익살기가 싹 가셨습니다. 그의 그림은 디킨스가 사망한 직후인 1870년대에 그려졌습니다. 이것을 봐도 사정은 디킨스 당시와 그리 달라져 있지 않음을 알 수 있습니다. 아마도 런던을 있는 그대로 보기 위해서는 국외자의 눈이 필요했던 듯합니다. 인간의 이러한 처참하고 비참한 단면을 믿길 만한 것으로 보이게 하기 위해서는 도레의 놀랄 만한 표현력을 기다리지 않으면 안 되었습니다.

디킨스는 양심을 일깨우는 데 다른 누구보다도 많은 기여를 한 사람이라 생각합니다. 19세기 초에 활약한 퀘이커 교도 엘리자베스 프라이(Elizabeth Fry, 1780~1845)는 더 일찍 태어났더라면 틀림없이 성인의 반열에 올랐을 것입니다. 그녀가 뉴게이트 감옥

의 죄수들에게 끼쳤던 정신적 감화는 바로 기적이었기 때문입니다. 그리고 19세기 후반에는 샤프츠베리 경(1st Earl of Shaftesbury, 1801~1850)이 등장합니다. 공장에서 연약한 청소년들이 혹사당하고 착취당하는 것을 막기 위해 오랜 세월 고용주와 사회에 대항해 어려운 싸움을 전개해온 그는 인도주의의 역사에서 윌버포스에 버금가는 사람입니다.

초기 사회 개혁가들이 공업화되는 사회와 벌인 투쟁은 19세기가 문명화의 면에서 거둔 최대의 위업이라 생각되는 것, 즉 인도주의를 가리킵니다. 우리는 오늘날 인도주의를 당연한 것으로 여기기에 지난날 문명사의 여러 시대를 통해서 그것이 얼마나 하잘 것 없이 여겨졌는지를 망각했습니다. 정상적인 영국인이나 미국인 누구에게든 괜찮으니 인간의 행위에서 무엇이 가장 중요하다고 생각되느냐고 물어보세요. 아마 대다수가 '친절'이라 대답할 테지요. 하지만 여태까지 이 책에 등장한 그 어떤 영웅도 이렇게 대답하지는 않았을 것입니다. 성 프란체스코에게 인생에서 중요한 것이 무엇인지 물었다면 아마도 '순결, 복종, 그리고 가난'이라고 대답했을 것입니다. 그리고 단테나 미켈란젤로에게 물었다면 '비열과 부정에 대한 경멸'이라 대답했을지도 모릅니다. 만약 괴테에게 물었다면 '전체와 미美 속에서 사는 일'이라고 했겠지요. 결코 '친절' 같은 말을 하지는 않았을 것입니다. 우리 조상들은 그런 말을 사용하지 않았습니다. 연민을 중히 여겼다고 하는 정도라면 또 다르지만 친절이라는 특질을 그리 중요하게 평가하지 않았지요. 요즘은 19세기의 인도주의적 위업에 대해서 과소평가하는 경향이 있습니다. 빅토리아 시대 초기 영국에서 당연하게 여겨졌던 그 끔찍스러운 일들, 가령 군대에서 사병들을 매질했던 것이나 여성 유형수들을 쇠사슬로 묶어서 아무런 덮개나 가리개를 씌우지 않은 짐마차에 실어 각지를 돌아 형지까지 가게

했던 것을 비롯해, 그밖에 더욱 무참한 일들이 대개의 경우 가진 자들의 재산을 지켜주기 위해 체제 의 관리자들에 의해서 실행되었습니다.

어떤 철학자들은 헤겔까지 거슬러 올라가서는 인도주의는 나약하고 조잡하며 방종한 상태이며, 잔인함과 폭력보다 영적으로 훨씬 열등한 것이라고 주장합니다. 그리고 일부 소설가나 극작가들 중에는 그러한 주장을 열심히 받아들이는 사람도 있습니다. 물론 친절이라는 것이 어느 정도까지는 실리주의의 소산이기도 하며, 그 때문에 반反 실리주의자들은 친절을 니체의 이른바 '노예의 도덕'에서 생긴 것이라고 경멸합니다. 니체였다면 분명히 불가능은 없다고 생각하는 사람들, 가령 영국에 최초로 철도를 부설한 부류의 영웅적인 자신감 쪽을 더 좋아했을 것입니다.

증기기관은 공업의 발전을 선도하면서 이전의 오붓한 상황을 아예 요란한 것으로 일변시켰을 뿐이었습니다. 그러나 증기기관차는 실로 통합의 새로운 기반, 새로운 공간 개념, 요컨대 현재까지도 발전 중에 있는 새로운 상황을 만들어냈습니다. 스티븐슨(George Stephenson, 1781~1848)이 만든 기관차 '로켓 호'가 맨체스터와 리버풀 사이를 운행하기 시작한 뒤로 20년 동안 벌어진 일은 대규모 군사 작전과도 같았습니다. 의지, 용기, 무자비함, 뜻밖의 패배와 뜻밖의 승리가 잇따랐습니다. 철도를 건설한 아일랜드 노동자들은 나폴레옹의 대육군grande armée이 그랬던 것처럼, 무뢰한이었지만 자신들의 위업에 긍지를 지녔습니다. 대육군을 이끌었던 장군들처럼 엔지니어들이 노동자들을 이끌었습니다.

이 책의 첫머리에서 나는 어떤 문명에 대해 이야기할 때 다른 무엇보다도 건축에 근거하는 것이 최상의 방법이라고 했습니다. 회화와 문학은 대개의 경우 그 출현을 예측할 수 없는 천재에 의존합니다. 그러나 건축은 어느 정도 공공적인 예술이며 적

어도 다른 여러 예술보다도 훨씬 밀접하게 사용자와 제작자의 관계에 의존하지요. 좁은 의미에서의 건축으로 본다면 19세기는 그리 좋지는 않았습니다. 거기에는 여러 이유가 있었습니다. 하나는 역사적 전망이 확대되면서 건축가들이 여러 가지 상이한 양식을 구사할 수 있게 된 것입니다. 이는 한때 생각했던 것만큼 불행한 일은 아니었습니다. 예를 들어 영국 국회의사당을 고전적 양식으로 지었더라면 결국 고대의 모방에 그쳤을 테니, 역시 지금 보는 바와 같은 준고딕식 외관이 훨씬 훌륭하다고 생각합니다. 국회의사당의 설계를 맡았던 배리 경(Charles Barry, 1795~1860)의 디자인은 템스 강의 약간 구부러진 지형과 잘 어울리게 연관지었으며, 퓨진(Augustus Pugin, 1812~1852)이 설계한 고딕식 작은 첨탑도 안개 낀 런던의 대기와 잘 어울립니다. 그러나 19세기 공공건축이 더러는 품격과 신념이 결여되어 있음을 인정해야만 합니다. 당시 가장 강력한 창조적 충동이 시청 건물이라든가 대지주의 저택이 아니라 이른바 토목공사라는 기술적인 구축물에 쏟아졌기 때문이라 생각합니다. 이 시기에 건축술을 변혁했던 새로운 건축재료, 즉 철재를 충분히 이용할 수 있는 분야는 토목공사였습니다. 인류의 역사에서 맨 처음 철기가 등장하면서 문명은 전환점을 맞았는데, 제2의 철기시대에 대해서도 그와 같이 말할 수 있는 것이지요. 1801년에 텔퍼드(Thomas Telford, 1757~1834)가 설계한 런던 다리는 중앙의 경간徑間이 다리 전체에 하나밖에 없었습니다. 이것은 당당하기도 하고 기술적으로나 외양으로나 시대를 뛰어넘었습니다. 하지만 그 공사는 결국 실행되지 않았지요. 당시 기술적 수준으로는 무리였던 모양입니다. 그러나 1820년경 텔퍼드는 최초의 현수교인 메나이Menai 다리250를 훌륭하게 완성시켰습니다. 현수교라는 착상은 아름다움과 기능을 완벽하게 결합시켰

250 웨일즈 지방의 북서안 메나이 해협에 있는 교량. 웨일즈 본토와 앵글시 섬을 연결한다.

기 때문에 현재에 이르기까지 거의 변경되지 않고 단지 그 규모만 약간 확대했을 뿐입니다.

16세기 피렌체에서 바사리는 그 유명한 《미술가 열전》을 썼습니다. 19세기 영국에서는 새뮤얼 스마일스(Samuel Smiles, 1812~1904)[251]가 《기술자 열전》을 썼는데, 이는 당시 사회상의 확실한 지표입니다. 스마일스는 무엇보다도 양식과 절제의 가치를 믿었습니다. 아마 그렇기 때문이겠지요. 그는 이 같은 경향의 사회에서 나온 아주 엄청난 인물, 이 책의 각 장에서 소개한 주인공들의 대열에 충분히 낄 수 있을 만한 인물인 브루넬(Isambard Kingdom Brunel, 1806~1859)에 대해서는 거의 언급하지 않았습니다. 브루넬은 천성이 낭만주의적이었습니다. 저명한 기술자 집안에서 태어난 그는 어려서부터 완전히 계산에 기초하는 일 속에서 자라났으면서도 일생 불가능한 일에 계속 매료되었습니다. 사실 그는 어려서 벌써 그 자신이 불가능하다고 여겼던 한 가지 계획을 물려받았습니다. 그의 아버지가 고안한 템스 강 해저터널의 건설안이었지요. 그의 아버지는 갓 20세가 된 그를 공사 책임자로 임명했습니다. 이로부터 브루넬의 운명이 된 승리와 실패의 연쇄가 이렇게 시작되었습니다. 현재 그 두 가지 기록이 모두 남아 있습니다. 터널이 반쯤 뚫렸을 때 열렸던 대만찬회를 묘사한 그림에서는 아버지 브루넬이 아들에게 축하를 전하는 연설을 하고 있고, 이들 부자의 뒤편으로 저명인사들의 모습이 보입니다. 터널의 다음 구획에서 1백 50명의 갱부에게도 비슷하게 성대한 만찬을 열어주었던 사실은 브루넬의 배포를 보여줍니다. 그러나 그로부터 두 달 뒤, 받침틀이 무너졌고 세 번째 침수를 겪었습니다. 이때 시체를 인양하는 모습을 몇몇 그림에서 볼 수 있습니다. 그러나 결국 터널은 완성됐지요. 브루넬이 설계한 것은 대

251 영국의 저술가이자 사회운동가. 《자조론》이 유명하다.

개가 그런 것들이었습니다. 착상이 너무나 대담하고 규모가 너무나 커서 공사 주최 측의 주주들은 놀라서 뒤로 물러났는데, 어쩌면 당연한 노릇이었습니다. 오랫동안 세계에서 가장 아름다운 현수교로 이름 난 클리프턴Clifton 다리도 설계를 마친 지 30년 뒤에야 준공되었습니다. 그러나 이것 하나는 그가 밀어붙여 완성했습니다. 그레이트 웨스턴 철도입니다. 이들 다리와 터널 각각이 당당한 위업을 이루는 한 편의 드라마였고, 성공을 위해서는 어마어마한 상상력과 열정과 설득력이 요구되었습니다. 그런 중에서도 최대의 드라마가 박스 터널이었습니다. 이것은 길이가 3.2킬로미터이고, 경사졌으며, 그 반은 바위를 뚫어서 된 것입니다. 조언이란 조언은 모두 무시했던 브루넬은 바위에 받침대를 세우지 않고 그냥 두었습니다. 도대체 어떻게 공사를 진척시켰던 것이 있을까요? 사람이 손수 횃불을 늘고 괭이로 일일이 바위를 캐고, 캐낸 바위를 말이 끌어내가며 공사를 진행했던 것입니다. 침수와 붕괴가 잇따랐으며 1백 명이 넘는 인명의 희생이 따랐습니다. 그러나 결국 1841년에 열차가 힘차게 그 터널을 통과했으며, 그날 이후 1세기가 넘도록 모든 아이들이 기관사가 되기를 꿈꾸었습니다. 브루넬의 마지막 일은 살타쉬Saltash의 테이머 강 양편을 잇는 다리였습니다. 그가 임종을 맞을 무렵 다리의 완성을 알리는 개통 열차가 다리를 건넜습니다.

살타쉬 다리는 클리프턴 다리만큼 아름답지 않지만, 기술 면에서 말하자면 각별히 독창적입니다. 중앙 교각의 처리기술이며 또 캔틸리버cantilever식의 가교252 모두 이후 한 세기 동안 토목 기사들이 모범으로 삼았습니다. 브루넬은 말하자면 저 뉴욕시 건설의 선조인 셈입니다. 그의 풍모도 과연 그랬습니다. 잎담배를

252 강의 양쪽에서 외팔 모양으로 내밀어 중간에서는 아무런 받침이 없이 중앙에서 결합시켜 만든 다리.

물고 있는 빈틈없는 모습의 사진이 남아 있습니다._{도판118} 그 뒤에 보이는 것은 그가 만든 거대한 기선 '그레이트이스턴Great Eastern 호'를 (진수시켰을 때가 아니라 오히려) 진수시키는 데 실패했을 때 사용되었던 쇠사슬입니다. 이 거대한 기선의 건설은 브루넬의 가장 장대한 꿈이었습니다. 1838년에 처음으로 대서양을 횡단한 기선은 겨우 7백 톤이었습니다. 그러나 브루넬이 설계한 그레이트이스턴호는 무려 2만 4천 톤이라는 해상 궁전이 될 예정이었습니다. 놀랍게도 그는 그 거대한 기선을 만들어냈습니다. 그러나 그의 발걸음이 너무 급했던 것도 사실입니다. 그레이트이스턴호는 어렵사리 진수해서 대서양을 건너갔지만 온갖 난관과 사고를 겪었고, 브루넬은 그 사고 소식을 들은 직후 세상을 떠났습니다. 그러나 대서양 횡단 정기 여객선의 완성으로 19세기는 그 새로운 외향적 세계, 그 독자적 건축을 또 다른 모양으로 만들어낸 셈입니다.

'여러 가지 모양이 나타난다'고 1860년대에 월트 휘트먼 (Walt Whitman, 1819~1892)은 썼습니다.

공장, 병기고, 제철소, 시장의 모양이
두 줄의 실을 편 것 같은 철도선로의 모양이
다리의 받침목, 거대한 골조, 대들보, 그리고 아치의 모양이
나타난다.

휘트먼은 1867년에 로블링(John Augustus Roebling, 1806~1869) 이라는 위대한 기술자가 설계한 뉴욕 브루클린 다리를 생각하며 이 시를 썼던 것 같습니다. 그것은 오랫동안 뉴욕에서도 가장 높은 건조물이었습니다. 사실 현대적인 뉴욕, 영웅적인 뉴욕은 브루클린 다리에서 시작된 것입니다. '거대한 골조, 받침목, 그리

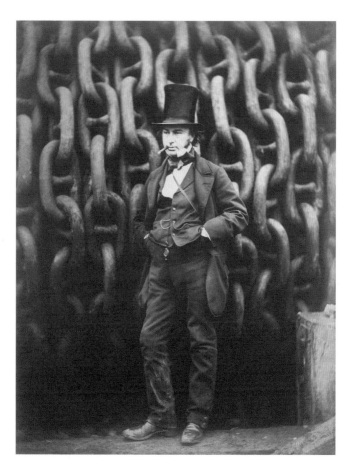

도판118 로버트 호울릿의 사진, 〈이점바드 킹덤 브루넬〉, 1857년

고 아치'라고 노래한 휘트먼은 포스Forth 다리253도 마찬가지로 좋아했을 것입니다. 나 역시 좋아하긴 하지만 아무튼 이 다리는 시대착오도 이만저만이 아닙니다. 말하자면 선사시대의 괴수, 공업 기술이 낳은 공룡인 것입니다. 왜냐하면 그 다리가 준공된 해인 1890년에는 새로운 형태가 반대의 경향, 즉 현수교의 특징인 날씬하고 경제적인 쪽으로 옮겨가고 있었기 때문입니다.

새로운 포스 다리254는 우리 시대 양식으로, 마치 바로크 양식이 스스로 17세기를 나타내고 있듯이 현대를 나타냅니다. 그것은 새롭게 만들어진 것이지만, 서유럽 정신의 면면한 여러 전통 중에서도 중요한 하나인 수학적 전통에 의해 과거와 연결되어 있지요. 이것이 있었기 때문에 고딕식 대성당을 건립했던 위대한 건축가와 화가들, 또 17세기의 위대한 철학자 데카르트, 파스칼, 그리고 뉴턴이나 크리스토퍼 렌과 같은 사람들 모두가 이 다리를 보았다면 경의를 표했을 것입니다.

19세기 예술을 터널이나 다리, 그밖에 공학의 위업에서 생각하는 방식은 꽤나 이상하다고 여겨질지 모릅니다. 확실히 그러한 관점은 당시 비교적 민감한 사람들을 소름끼치게 했을 것입니다. 철도에 대한 러스킨의 격노는 독설의 걸작을 낳게 했지요. 그러나 러스킨은 그렇게 했으면서도 또 한편으로는 사뭇 그답게 증기기관차에 대해 열광적으로 묘사했습니다. 1851년 런던 만국박람회를 참관하게 하는 것이 이들 유미주의자들에 대한 하나의 대답이 되었을 것입니다. 박람회장이었던 수정궁은 브루넬의 원칙에 따라 지어진 (사실 브루넬 본인도 격찬한) 순수 공학의 산물이었습니다. 다소 삭막한 양식으로 건립되었지만 인상적인 수정궁은 1930년대의 '기능주의적인' 건축가들로부터 찬사를 받았습니

253 스코틀랜드 동해안 포스만에 있는 길이 2.4킬로미터의 철도교.
254 옛 포스 다리의 상류에 개통한 약 1.8킬로미터 길이의 현수교.

다. 그러나 수정궁은 공학의 산물이면서도 내부에 예술을 품었습니다. 하기야 취미의 역사에는 이따금 이상한 일이 일어나기도 하지만, 만국박람회에서 그토록 신뢰와 찬사를 받았던 수많은 예술작품이 과연 다시금 인기를 얻을 수 있을지 의문입니다. 그 작품들이 어떠한 진정한 확신도 표현하지 않고 어떤 양식적 충동도 보여주지 않기 때문입니다. 당시에 새로운 형태는 직선에서 나왔습니다. 철제 대들보의 직선, 공업도시의 직선적인 가도, 즉 두 점 사이의 최단 거리에 기반을 두었지요. 그러나 수정궁 안에 전시된 장식 예술품들은 그야말로 곡선, 매끈하며 수공이 더해진 무의미하고 지난 세기의 사치 예술을 풍자하는 느낌의 곡선을 바탕으로 삼았습니다.

물론 전통적인 의미에서 예술작품, 즉 회화와 조각은 만국박람회 낭시에도 제작되었지만 대부분 썩 훌륭하지는 않았습니다. 예술의 역사에서 어느 시기에나 맞닥뜨리게 되는 권태로운 국면이었던 것입니다. 위대한 예술가들, 가령 앵그르나 들라크루아도 만년에는 몇몇 초상화를 빼고는 주로 전설과 신화를 작품의 주제로 삼았습니다. 반면 비교적 젊은 세대의 예술가들은 현재를 마주하려는 시도로 이른바 사회의식을 나타냈습니다. 그런 방면으로 영국인이 시도한 가장 유명한 작품은 포드 매덕스 브라운(Ford Madox Brown, 1821~1893)이 1852년부터 그리기 시작한 〈노동〉도판119입니다. 이 그림은 칼라일의 철학을 반영합니다. 그림 속에서 칼라일(Thomas Carlyle, 1795~1881)이 기독교적 사회주의를 신봉하는 친구 프레더릭 데니슨 모리스(Frederick Denison Maurice, 1805~1872)와 함께 오른편에서 매우 냉소적인 표정으로 인부들을 바라봅니다. 화면 한복판에는 19세기의 번영을 온통 짊어졌던 노동자들이 자리 잡고 있습니다. 브라운의 그림이 대개 그렇듯 약간 그로테스크하지만, 일하는 사람들은 씩씩하고 힘찬 모습입니다.

도판119 포드 매덕스 브라운, 〈노동〉, 1852~1863년

이들이야말로 박스 터널을 만들어낸 사람들이지만 이 그림에서는 왜 하필이면 햄스테드의 조용한 거리 한복판에서 이처럼 요란스럽게 커다란 구덩이를 파고 있어야만 하는지 납득이 잘 가지 않습니다. 이 그림에는 또 노동자들 주위로 게으름뱅이들이 보입니다. 매끈하게 차려입고 유행의 첨단을 걷는 사람들, 남의 눈을 피하는 남루한 자들, 그리고 아주 부유한 무리가 섞여 있습니다. 이처럼 노동자를 예찬하는 그림을 그리면서도 브라운은 인물들, 특히 행색이 비참한 인물을 집중적으로 강렬하게 묘사합니다. 이 때문에 그의 작품은 사회적 리얼리즘이 흔히 빠지게 되는 진부함에서 벗어나는 것이지요. 그렇지만 아무래도 이 그림은 묘사적이어서 어느 정도 변방의 특성이 묻어납니다. 그러나 이와 같은 시기에 프랑스에서는 사회적 현실주의를 보여주는 화가 두 사람이 나타났습니다. 쿠르베와 밀레(Jean François Millet, 1814~1875)입니다. 누 사람 모두 혁명가였습니다. 1848년 당시 밀레는 아마도 공산주의에 기울었던 것 같지만 자신의 작품이 인기를 얻게 되자 사상의 흔적을 없애버렸습니다. 하지만 이와 달리 줄기차게 저항했던 쿠르베는 1871년의 파리코뮌Paris Commune에 가담한 죄[259]로 투옥되었다가 겨우 처형을 면했습니다. 그런 쿠르베는 초기인 1849년에 뙤약볕 아래 돌을 캐는 고된 노동을 하는 노인과 소년을 아무런 회화적인 꾸밈도 없이 적나라하게 그렸습니다. 그렇지만 안타깝게도 이 걸작은 제2차 세계대전 중 폭격으로 소실되었습니다. 쿠르베는 자신이 눈으로 본 그대로를 기록했던 것이지요. 그 그림을 본 쿠르베의 친구 막스 뷔숑(Max Buchon, 1818~1869)은 "노동자에 바쳐진 최초의 위대한 기념물"이라고 말했습니다. 쿠르베는 그 의견이 마음에 들어 고향 오르낭 사람들이 그 그림을 고향

255 쿠르베는 파리코뮌에 가담했으며, 당시 방돔 광장에 높다랗게 세워져 있던 나폴레옹 기념주를 헐어버렸다.

의 성당 제단 위에 걸고 싶어 한다고도 했습니다. 터무니없는 일화라고 생각되지만, 만약 사실이라면 현재에도 그 그림이 여전히 갖고 있는 '숭배대상ᵒᵇʲᵉᵗ ᵈᵉ ᶜᵘˡᵗᵉ'으로서의 지위가 이때 비롯되었을 겁니다. 마르크스주의를 표방하는 예술이론가들이 신주단지처럼 모시는 작품입니다. 이듬해 쿠르베는 〈오르낭의 매장〉도판120이라는 대작을 그려 민중에 대한 자신의 공감을 다시 한 번 더욱 인상적으로 나타냈습니다. 회화적 기교를 구사하면 아무래도 계급적 차이나 종속 관계가 드러나기 때문에 쿠르베는 그러한 기교를 모두 버리고 장례식에 참석한 사람 모두를 아예 똑같이 일렬로 나란히 세워서는 죽음 앞에서 모두가 평등하다는 관념을 잘 표현했습니다.

밀레의 작품이 오늘날 그리 높이 평가되지 않는 것은 세속적인 인기에 영합한 감상적인 그림을 만년에 가서도 여럿 그렸기 때문입니다. 그러나 들일을 하는 남녀 농부를 그린 그의 스케치도판121는 쿠르베의 그것보다 더욱 대담하며, 더욱 직접적인 체험에서 나왔습니다. 그의 스케치북이 나중에 반 고흐에게 커다란 영향을 끼쳤다는 것을 실감하게 합니다. 그것을 보고 있노라면 농민이라는 존재를 처음으로 상류사회에 알렸던 17세기 에세이스트 라 브뤼예르(La Bruyère, 1645~1696)의 글을 떠올리게 됩니다. "농촌의 이곳저곳에 암수 두 쌍의 야수 같은 것이 흩어져 있다. 검게 납색으로 햇볕에 그을린 그들은 흙에 달라붙어서 끈질기게 잘도 판다. 그러나 그들은 분명한 소리를 내는 것 같으며, 몸을 세우면 인간의 얼굴 같은 것이 보인다. 아니, 실제로 그들은 인간인 것이다."

나는 문명의 여러 국면을 설명하기 위해 예술작품을 언급해왔습니다. 그러나 예술과 사회의 관계가 단순했거나 예측 가능했던 때는 전혀 없었습니다. 마르크스주의와 유사한 연구방법은 장식예술이나 더비의 라이트와 같은 범용한 예술이나 화가의

도판120 귀스타브 쿠르베, 〈오르낭의 매장〉, 1849~1850년

도판121 장 프랑수아 밀레, 〈낫질하는 농부〉, 연대미상

경우에는 적절하지만, 정작 진정한 재능을 가진 예술가들은 어느새 빠져나가 반대 방향으로 헤엄쳐 가버리는 것 같습니다. 의심의 여지없이 19세기 최고의 명화 중 하나인 쇠라(Georges Seurat, 1859~1891)의 〈아니에르의 물놀이〉도판122을 예로 들어봅시다. 배경에 공장의 굴뚝이 있으며, 앞쪽에는 중절모, 구두의 가죽끈 등 무산계급의 상징이 있습니다. 그러나 〈아니에르의 물놀이〉을 사회적 리얼리즘의 작품으로 분류하는 것은 억지입니다. 이 그림의 요점은 그 주제가 아니라 르네상스의 프레스코에 담긴 저 기념비적인 고요함을, 인상주의 화가들이 파악한 저 요동치는 광선과 어떻게 결합하느냐에 있습니다. 이것은 한 사람의 예술가가 사회적 압력과는 관계없이 창조한 작품인 것입니다.

이른바 인상주의 화가들은 역사상 다른 어느 유파보다도 사회에서, 또 국가의 관료적 조직에게서 외면당했습니다. 색채를 매개로 풍경을 감각적으로 파악한 그들의 방법은 당대의 지적 경향과는 전혀 상관없어 보입니다. 그들은 1865년에서 1885년까지 한창 활동하던 동안에도 미친 사람 취급을 받거나 완전히 무시되곤 했습니다. 그러나 그들이 20년 동안 역사상 잊을 수 없는 시대를 만든 화가였음은 확실합니다. 그중 가장 위대한 세잔은 엑스앙 프로방스로 일찌감치 은퇴한 뒤 줄곧 그림을 그렸는데, 주위 시골 사람들이 전혀 이해를 하지 못한 탓에 오히려 마음 편하게 작업을 이어나갈 수 있었습니다.

인상주의 화가들은 대개 파리 주변 지역에 살면서 자신들의 감각을 키웠지만 오귀스트 르누아르만은 파리에 살면서 주위 사람들의 삶을 계속 그렸습니다. 르누아르는 가난했기에 그의 그림 속 사람들도 지위나 재산이 없는 서민층이었습니다. 그러나 그림 속 그들은 행복했습니다. 19세기 후반에 대해 가난한 사람들의 비참함, 부자들의 위압적인 사치 풍조 등으로 음산한

도판122 조르주 쇠라, 〈아니에르의 물놀이〉, 1883년

개괄을 하기에 앞서 르누아르가 그린 〈뱃놀이하는 사람들의 점심〉도판123과 〈물랭 드 라 갈레트의 무도회〉도판124는 당시의 그림들 가운데 가장 아름답다는 점을 강조하고 싶습니다. 여기에는 각성된 사회적 양심도 영웅적인 물질주의도 없습니다. 그리고 니체도, 마르크스도, 프로이트도 관계가 없습니다. 그저 평범한 사람들이 무리지어 즐거워하고 있을 뿐입니다.

　　인상주의 화가들은 세속적인 성공을 기대하지 않았습니다. 오히려 세간의 조소가 너무 심해서 아예 면역이 되어버렸지요. 그러나 결국 그들은 어느 정도 성공을 거두었습니다. 19세기의 위대한 화가들 가운데서 어떤 의미에서든 인정받기를 갈망했던 단 한 사람은 이상하게도 살아 있는 동안에는 전혀 성공을 거두지 못했던 빈센트 반 고흐(Vincent van Gogh, 1853~1890)입니다. 사회적인 양심의 각성도 비교적 초기 단계에서는 실제적·물질적인 면모를 보였습니다. 강력한 종교적 심성을 갖춘 엘리자베스 프라이조차 상식적인 감각은 충분했습니다. 그러나 19세기 후반에 이르자 사회적인 일반 정세에 대해 그것을 부끄러워하는 마음이 커졌습니다. 그로 인해 자선행위 대신 속죄하는 삶에 대한 필요가 등장하게 됩니다. 반 고흐의 회화, 소묘, 편지, 그리고 그의 생활보다 더 완벽히 그러한 사회적 속죄의 행위를 나타낸 것은 없습니다. 그의 편지는 인간 정신의 가장 감동적인 기록 가운데 하나이자 그의 깊은 신심을 보여줍니다. 사회에 나와서 처음 얼마 동안 그는 두 갈래 길, 즉 화가와 성직자 중 어느 쪽을 택할지 고민했습니다. 실제로 얼마 동안은 성직자 쪽으로 기울었습니다. 그러나 설교하는 것만으로는 충분치 않았습니다. 성 프란체스코가 그랬던 것처럼 반 고흐는 사람들 가운데서도 가장 가난하고 가장 비참한 사람들과 함께하지 않고서는 견딜 수 없었습니다. 그리고

도판123 피에르 오귀스트 르누아르, 〈뱃놀이하는 사람들의 점심 식사〉, 1880~1881년

도판124 피에르 오귀스트 르누아르, 〈물랭 드 라 갈레트의 무도회〉, 1876년

공업국 벨기에의 상태는 아마도 13세기의 움브리아[256]보다도 더 나빴겠지요. 반 고흐가 궁핍한 사람들과 함께하는 생활을 포기한 것은 궁핍 때문이 아니라, 그림을 그리고 싶다는 억누를 수 없는 갈망 때문이었습니다. 그래서 처음에 그는 가난한 사람들이 스스로의 생활을 견뎌내는 용기와 위엄을 보여주기 위해 그들을 스케치하고 유화로 그렸습니다. 자신의 내부에서 서로 다투는 두 가지 충동을 이런 식으로 결합시키려 했던 것입니다. 사실 그는 밀레처럼 그리고 싶었습니다. 그는 밀레를 신처럼 여겼습니다. 편지에 일주일 동안 밀레의 〈씨 뿌리는 사람Sower〉을 연거푸 일곱 점이나 모사했다고 쓰기도 했지요. 반 고흐의 그림은 북유럽에서는 짙은 녹색과 갈색이었지만, 남프랑스의 햇빛 아래에서는 오렌지색과 황색으로 바뀌었습니다. 그 자신은 격렬한 감정 때문에 미쳐버렸습니다. 하지만 그런 뒤에도 밀레의 이미지를 죽을 때까지 계속 재현했습니다.

　　반 고흐를 비롯해 19세기 후반에 살았던 모든 고결한 이들은 톨스토이(Lev Nikolaevich Tolstoi, 1828~1910)를 영웅으로 여겼습니다. 민중과 소통하기를 원했던 톨스토이는 영화가 발명되자 기뻐했으며 영화 대본을 쓰려고도 했습니다. 때는 이미 늦었지만 그러나 죽기 얼마 전에 자신의 모습을 필름에 담을 수 있었습니다. 따라서 우리는 이 책에 마지막으로 등장하는 위인이 움직이는 모습을 직접 볼 수 있습니다. 그 필름에서 톨스토이는 나무를 톱으로 썰며 자기 자신도 노동하는 사람들과 함께해야 한다는 마음을 드러냅니다. 톨스토이가 그랬던 것은 노동하는 이들을 오랫동안 지배하고 압제했던 것에 대한 속죄였고, 또 그런 생활방식이야말로 인간 존재의 현실에 더 가까운 것이기 때문이었습니다. 톨스토이가 지난날 자신의 농노였던 농민들과 대등하게 이야기하며

256　옛 이탈리아의 중북부 지방. 성 프란체스코의 고향이다.

걸어가고, 썩 내키지 않는 표정으로 말을 타고 자기 부인과 함께 거니는 장면도 볼 수 있습니다. 톨스토이는 단테나 미켈란젤로나 베토벤처럼 나이를 뛰어넘어 우뚝 섰습니다. 그의 장대한 소설들은 끊임없는 상상력의 놀랄 만한 소산입니다. 그러나 그는 모순적인 존재입니다. 농민들과 한마음, 한 몸이 되고 싶어 하면서도 줄곧 귀족처럼 살았지요. 그는 보편적인 인간애를 주장했지만 가련하게도 미쳐버린 부인과 쓰라리게 결별하고 82세의 나이로 집을 떠나 방랑길에 나섰던 것입니다. 지독스럽게 고생스러운 방랑 끝에 그는 어느 시골 철도역에서 그만 쓰러지고 맙니다. 역장 관사의 침대에 누운 채 역사 바깥에서 신문기자들이 법석을 떠는 가운데 숨을 거두었습니다. 그는 임종을 앞두고 이렇게 중얼거렸습니다. "농민들은 어떤 식으로 죽을까?" 그가 숨을 거두었다는 소식을 듣고 근처의 농민들이 몰려와서 대성통곡했고, 민중이 모이는 걸 막으려고 진압군이 파견되어 칼을 뽑았지만 애도의 물결을 막을 수는 없었습니다. 남아 있는 기록영화에는 길을 올라가는 장례 행렬, 눈물을 흘리는 농민, 자청해서 돕는 사람들, 상심한 제자들이 보입니다. 이것은 일종의 새로운 역사적 기록물이며, 또 가장 감동적인 것 가운데 하나입니다.

톨스토이가 세상을 떠난 건 1910년인데, 그로부터 2년 동안 러더퍼드(Ernest Rutherford, 1871~1937)와 아인슈타인(Albert Einstein, 1879~1955)은 각각 최초의 발견을 성취합니다. 따라서 우리가 지금 살고 있는 시대는 1914년 제1차 세계대전 이전에 이미 시작된 것입니다. 물론 과학은 19세기에 여러 방면에서 대성공을 거두었지만, 거의 모두 실제적이고 기술적인 진보와 관련되어 있었습니다. 가령 에디슨의 발명들은 다른 어떠한 발명보다도 우리의 물질적 편익을 증대시켜주었지만 그는 과학자라기보다는, 말하자면 최고의 '일요목수' 같은 인간이라고 할 벤저민 프랭클린

(Benjamin Franklin, 1706~1790)의 후계자였던 것입니다. 그러나 아인 슈타인, 닐스 보어(Niels H. D. Bohr, 1885~1962), 그리고 캐번디시 과학 연구소의 출현 이래 과학은 이제 인간의 필요에 봉사하기 위해서 가 아니라 그 자체로서 존재하게 되었습니다. 수학을 이용해 물질 의 변환에 성공했을 때 과학자들은 물질세계에 대해서 예술가와 거의 마찬가지로 마술적인 관계를 성취했던 것입니다. 사진가 카 쉬가 아인슈타인을 찍은 사진을 보세요. 앞서 어디선가 본 것 같 은 얼굴이 아닌지요? 나이 든 렘브란트의 얼굴입니다.

이 책에서 나는 문명의 발흥과 쇠퇴에 대해 대강 역사적으 로 살펴보았고, 여러 가지 원인뿐만 아니라 그 결과도 찾아보려 했습니다. 여기서 더 이상 작업을 계속하는 건 무리입니다. 우리 는 스스로가 어디를 향해 가고 있는지 전혀 알지 못합니다. 미래 에 대한 포괄적이며 자신만만한 전망 같은 건 지적인 면에서 보 자면, 여태까지 공표되었던 모든 언설 중에서도 가장 어줍잖은 것으로 생각됩니다. 그런 것에 대해 말할 자격을 누구보다도 더 잘 갖춘 과학자들은 정작 입을 다물고 있습니다. 영국의 생물학 자이자 유전학자 홀데인(J. B. S. Haldane, 1892~1964)은 이렇게 말했습 니다. "우주는 우리가 생각하는 것보다 더 기묘할 뿐만 아니라 우 리가 생각할 수 있는 것보다도 더 기묘한 것은 아닐까 싶다." 또 이런 말을 하기도 했어요. "나는 새로운 천지를 보았다. 왜냐하 면 오래된 천지는 이미 사라져버렸기 때문이다." 이 대목에서 〈묵 시록〉이 떠오릅니다. 그 문서에 생생하게 묘사된 우주 역시 무척 이나 기묘하지만 언어나 문자 혹은 그림으로 표현하지 못할 것은 아닙니다. 이와 달리 우리의 우주는 그렇게라도 이야기할 수조차 없는 것입니다. 이 점은 뜻밖에도 우리 모두에게 직접 영향을 끼 칩니다. 예를 들어 예술가들은 사회체제의 영향을 거의 받지 않고 우주의 형태에 대한 여러 잠재적 가정에 대해서 언제나 직관적으

로 반응해왔습니다. 결국 우리의 새로운 우주가 불가해하기 때문에 현대 예술도 혼란스러운 것 같습니다. 나는 과학에 대해 거의 아무것도 모르지만 여태까지 평생 예술을 연구해왔습니다. 그런 나 또한 현재 벌어지는 일이 당혹스럽기만 합니다. 이따금 마음에 드는 것도 있지만 여러 비평을 읽어보면 나의 취향 같은 것은 한낱 우연적인 것임을 알게 되지요.

그러나 실제 행동의 세계에서 몇 가지는 명백합니다. 너무도 명백해서 굳이 다시 언급해야 할까 싶을 정도입니다. 하나는 기계에 대한 의존이 점점 심해진다는 것입니다. 기계는 단순한 도구가 아니라 이제 우리에게 지시를 내리기 시작했습니다. 그래서 안타깝게도 속사 기관총부터 컴퓨터에 이르기까지 대부분의 기계는 한줌밖에 안 되는 인간 집단이 여타 자유로운 다수를 지배하는 효과적인 수단이 됩니다.

인간의 또 다른 특질은 파괴의 충동입니다. 우리는 두 차례의 세계대전 동안 스스로를 파괴하기 위해 기계의 도움을 빌렸고, 그 결과로 넘쳐날 만큼 죄악이 쏟아져 나왔고, 그 죄악을 지식인들은 폭력 예찬, 잔혹극 같은 것으로 정당화하려 했습니다. 이에 더해 수호천사인 양 언제나 우리에게 말없이 들러붙어 있는, 얼굴을 숨기며 실제로 있는지 믿기 어렵지만 역시 분명히 현존하며, 단추 하나 누르기만 하면 당장에 본성을 드러내는 저 기분 나쁜 일을 생각하면 문명의 미래가 그리 밝지는 않습니다.

그렇지만 이 책에서 여기까지 살펴본 내용에 비추어 우리 주위를 바라보면, 나는 인류가 새로운 야만시대로 접어들었다고는 생각하지 않습니다. 일단 지난날 중세를 그토록 어둡게 했던 요인들, 예를 들어 고립, 유동성의 결여, 빈약한 호기심, 전망 등이 다시 횡행하는 일은 없습니다. 다행히도 나는 어딘가 대학에 초청받아 방문할 적에 곧잘 생각하는 것이지만, 우리가 겪은 온

갓 재난의 상속자들은 제법 쾌활해 보였습니다. 남아 있는 초상화에 담긴 우울한 말기 로마인이나 애처로운 갈리아인의 모습과는 전혀 달랐습니다. 사실 현대의 젊은이들처럼 건강하고 교양 있으며, 총명하고 호기심과 비판정신을 갖춘 사람들이 많았던 때가 달리 있었을까요.

물론 맨 위쪽은 좀 평평해졌습니다. 그러나 두 차례의 세계대전 이전에 '최상층'이라 불렸던 사람들의 교양 같은 것은 그렇게 과대평가할 필요는 없습니다. 그들의 거동은 매력적이었지만 세상을 모른다는 점에서는 백조와 같은 수준이었습니다. 그들은 문학은 어느 정도 알고 있었고, 이따금 오페라를 보러 다니기도 했습니다. 그러나 회화에 관해서는 아무것도 몰랐으며 철학에 이르면 밸푸어(James Balfour, 1848~1930)와 홀데인을 빼고는 아예 모르다시피 했습니다. 오늘날 지방 대학교의 음악 서클이나 미술 서클의 학생들이 그들보다 다섯 배는 넓은 견문을 지녔고 또 총명합니다. 당연한 일이지만 이들 총명한 젊은이들은 현재의 여러 제도에 대해 좋게 보지 않으며, 폐지해야 한다고 생각합니다. 아니, 젊은이들뿐 아니라 모두가 현재의 여러 제도를 싫어합니다. 그러나 더없는 암흑시대에도 사회를 움직였던 것은 제도이며, 문명이 존속하려면 어떻게든 사회를 움직여야 한다는 어쩔 수 없는 사실은 여전히 남습니다.

여기서 나는 본연의 고리타분함을 드러내게 됩니다. 현대의 가장 예민한 지식인들이 부인하는 여러 믿음을 나는 아직도 간직하고 있습니다. 나는 질서가 무질서보다 좋고 창조가 파괴보다 좋다고 믿습니다. 나는 폭력이 아니라 온건함을, 복수가 아니라 관용을 좋아합니다. 또한 나는 대체로 지식이 무지보다 낫다고 생각하며, 이념보다 인간적인 연민이 더 가치가 있다고 믿습니다. 최근 과학은 눈부시게 발전했지만 과거 2천 년 동안 인

간에게는 그다지 큰 변화는 없었으며, 따라서 우리는 여전히 역사에서 배우려는 노력을 계속해야 한다는 것이 나의 믿음입니다. 역사란 우리 자신의 일입니다. 내게는 이밖에도 간단히 요약하기 어려운 신념이 한두 가지 있습니다. 가령 나는 이기심을 만족시키려고 타인의 감정을 손상시키는 일이 없도록 배려하는 의식, 즉 예의범절이 가치가 있다고 생각합니다. 그래서 우리는 스스로가 편의상 자연이라 부르는 커다란 전체의 일부라는 것을 명심해야 한다고 생각합니다. 이 세상의 생명 있는 모든 존재가 우리 형제자매입니다. 더욱이 나는 극소수의 개인에게 갖춰진 선천적인 창조적 재능을 존중하며, 그들의 존재를 가능하게 하는 사회를 높이 평가합니다.

이 책에는 건축, 조각, 회화, 철학, 시, 그리고 음악과 과학, 공업기술의 각 분야에서 성취된 천재적인 위업들이 넘치도록 담겨 있습니다. 그것들은 엄연히 존재합니다. 부정할 수는 없습니다. 게다가 이 책에 담긴 건 지난 수천 년 동안 우리 시대만큼이나 파괴적인 좌절과 일탈을 겪은 서구인이 이룬 성취의 극히 일부일 뿐입니다. 서구 문명은 계속하여 새로 태어났습니다. 이는 분명 우리 스스로 자신감을 가져도 좋을 일입니다.

이 책의 첫머리에서 나는 어떤 문명이 다른 무엇보다도 자신감을 잃으면 고갈된다고 했습니다. 냉소적 언동이나 환멸은 폭탄처럼 파괴적인 자멸의 도구가 될 수 있습니다. 내가 알기로 어느 누구보다 천재적이었던 예이츠는 50년 전에 유명한 예언적인 시를 썼습니다.

모든 것이 다 흩어지고, 중심은 존재하지 않으며
온통 무질서가 이 세상에 흘러넘쳐
피로 물든 조수가 사방에 차고

466
467

순결의 제전은 사라져
가장 선한 사람이 모든 확신을 잃지만
가장 악한 무리는 열정에 부풀어 있다.

두 차례의 전쟁 사이에서 나온 이 예언은 적중했고 우리는 하마터면 멸망할 뻔했습니다. 이 예언이 오늘날에도 적용될 수 있을까요? 꼭 그런 것은 아닙니다. 선한 사람들은 신념을 갖고 있고, 오히려 신념이 너무 많습니다. 문제는 여전히 구심점이 없다는 것입니다. 마르크스주의의 도덕적, 지적 실패로 우리에게는 영웅적 유물론에 대한 대안이 남지 않았고, 그것만으로는 충분치 않습니다. 낙관적일 수는 있겠지만 우리 앞에 놓인 전망에 마냥 기뻐할 수는 없습니다.

'문명'은 영국 BBC 방송에서 방영된 TV 시리즈다. 1969년 2월 23일 일요일부터 방영되었다. 런던 내셔널갤러리의 관장이었던 케네스 클라크가 그 프로그램의 대본을 만들고 직접 출연하여 문명의 흥망성쇠에 대해 이야기했다. 나는 '문명' 시리즈를 국내 성우가 더빙한 버전으로 처음 봤다. 진행자인 클라크의 얼굴도 그때 화면으로 처음 봤다. 클라크는 깐깐하고도 여유로워 보였다. 문화와 예술의 여러 국면에 대해 그는 간명하고도 힘 있게 이야기를 이어갔다.

《문명》은 그 시리즈를 책으로 만든 것이다. 클라크는 자신이 잘 아는 지역과 예술을 중심으로 이야기를 전개한다. 그러다 보니 서유럽이 이른바 '문명'의 주인공으로 등장한다. 클라크는 프랑스에 크게 기울어 있는데, 기울어 있다는 표현으로는 부족하고, 아예 프랑스를 문명의 보편적인 중심으로 여긴다. 18세기 로코코 시대 프랑스의 살롱 문화에 대해 클라크가 이야기하는 대목을 읽다 보면, 영화감독 우디 앨런이 〈미드나잇 인 파리〉에서 1920년대 파리를 이상향으로 설정한 것처럼, 클라크가 동경하던 시간과 공간은 우아한 여주인들이 주재하고 학자와 문인들이 저마다 재치를 뽐내던 18세기 파리의 살롱이 아니었을까 생각하게 된다. 클라크 자신에게서도 재담꾼으로서의 면모가 두드러진다.

일단 《문명》은 곰브리치의 《서양미술사》와 비교할 수 있다. 둘 다 애초에 영국의 독자들을 위해 쓰인 책이다. 둘 다 영국을 비롯한 서구가 문화와 예술의 중심이라고 전제한다. 그렇다면 바깥 지역은 중요하지 않다는 것이냐는 비판이 따라붙게 된다. 곰브리치는 '중심'에 대한 비판을 의식하여 포용적인 태도를 취한다. 그는 자신의 책에서 서구인들에게는 낯선 영역인 이슬람과 인도, 중국과 일본 미술에 대해서도 조금씩 언급하면서 늘 최상의 찬사를 동원한다. 하지만 클라크는 곰브리치와 달리 뻔뻔스러워 보인다. 자신이 동양의 언어에 대해 모르니까 동양의 문명을 다룰 수 없다고 한다.

클라크의 말은 일견 설득력이 있지만 곧 그가 중심과 주변의 불균형, 문화적 배경이라는 권력에 대해 짐짓 둔감하게 군다는 데 생각이 미치게 된다. 동양의 연구자들이 클라크의 말을 받아서, 자신들은 영어나 프랑스어를 모르니까 유럽에 대해서는 언급하지 않겠다고 말할 수는 없는 노릇이다.

클라크는 한술 더 떠서 유럽 안에서도 몇몇 지역을 따돌린다. 스페인에 대해서는 이야기할 게 없다고 잘라 말한 대목은 〈문명〉이 방영될 무렵부터 많은 이들을 불쾌하게 만들었다. 그런데 문제는 간단치 않다. 스페인을 따돌려서 문제라면 포르투갈은, 스웨덴은, 폴란드는 어땠어야 할까? 어떤 나라를, 어떤 시대를, 어떤 인종과 성별을 어느 정도로 다루어야 하는지 비율을 따져서는 답이 나오지 않는다. 서구 중심 시각, 백인 남성 중심의 시각을 벗어나 주변에 대해서도 온당하게 다루는 보편적인 담론과 책이 있어야 한다고 하지만, 정작 그런 담론과 책이 어떤 방식으로, 어떤 모습으로 나와야 하는지에 대해서는 뾰족한 답이 없다. 보편성을 모색하는 시도는 특수성과 모순을 빚게 된다. 이 문제를 해결하는 길은 담론을 무한히 많은 특수성으로 쪼개는 것뿐이다.

물론 이는 보편성의 상실을 의미한다.

클라크가 문명이 무엇인지, 예술이 무엇이며 교양이 무엇인지에 대해 펼친 이야기는 커다란 반향을 일으켰다. 어떤 의미에서 이는 그간 학문과 이론의 세계에서 다루어온 내용을 클라크가 대중의 눈높이에 맞춰 매끄럽게 풀어놓았기 때문이다. 비슷한 시기에 존 버거는 클라크와 마찬가지로 TV를 통해 이야기를 펼쳤는데 훨씬 비판적인 태도를 취했고, 문화와 예술을 둘러싼 담론에 대해 근본적인 문제를 제기했다. 그 결실이 《다른 방식으로 보기Ways of Seeing》(1972)다.

버거는 클라크를 비롯하여 제도권에서 고상한 이야기만 하는 점잖은 분들을 겨냥했다. 클라크는 시청자와 독자들에게 안도감을 주었다면 버거는 시청자와 독자들의 세계를 뒤흔들려 했다. 그런데 오히려 버거의 비판적인 관점 때문에, 나는 지금 시점에서 《문명》을 다시 살펴봐야 한다고 생각한다. 비판적인 관점을 이해하고 받아들이려면 그 비판이 겨냥하는 쪽을 알아야 한다.

'문명이란 무엇일까요?' 클라크는 스스로 이런 질문을 던지면서도 눈에 확 들어오는 답을 내세우지 않는다. 오히려 줄곧 주저하며 물러선다. 문명을 정의하기보다는 문명이 아닌 것이 무엇인지에 대해 이야기하는 쪽을 택한다. 이 책의 중반에 이르러서야 몇 가지 덕목이 거름망에 잡힌다. 자유로운 지적 탐구, 아름다움에 대한 안목, 불멸에 대한 추구 같은 것이다. 클라크는 문화와 예술의 산물에 대한 무지막지한 파괴를 문명의 적으로 규정하여, 그늘이 사물의 윤곽을 드러내듯 문명의 윤곽을 드러내도록 한다. 그는 추상적인 기준보다는 구체적인 작품과 건축물, 인류가 지성과 갈망으로 쌓아온 것들을 펼쳐 보여주며 인간을 인간답게 만드는 것이 무엇인지에 대해 거듭 묻는다.

클라크의 천연덕스러운 말투와 미묘한 화법은 곱씹을수록

독자들에게 깊은 만족을 줄 것이라 믿는다. 하지만 번역하는 입장에서는 끝 모를 어려움이었다. 이 책의 방대한 세부를 살피고 정리하며 함께 고생한 소요서가의 편집진에게 이 자리를 빌려 감사의 말씀을 전한다.

2024년 5월
이연식

찾아보기

인명

모차르트, 볼프강 아마데우스 172, 314, 314(각주
194), 317, 318, 320, 322, 322(각주199), 325, 410
몬드리안, 피터르 코르넬리스 286
몬테베르디, 클라우디오 259, 324
몬테펠트로, 구이도발도 다 151, 152, 155
몬테펠트로, 페데리고 146, 154
몰리에르 11, 335, 338, 354(각주215), 440
몽테뉴, 미셸 에켐 드 223~226, 280, 363, 365
몽테스키외, 샤를 루이 드 328, 329, 359, 360
무함마드 29
미켈란젤로, 부오나로티 68(각주61), 122, 132,
167, 170, 172, 174, 176, 178, 179, 182, 186,
187, 195, 204, 216, 236, 237, 239, 240, 248,
250, 270, 368, 417, 423, 428, 443, 463
밀레, 장 프랑수아 453, 454, 462
밀턴, 존 294, 437

ㅂ

바그너, 빌헬름 리하르트 35, 102, 408
바르베리니, 마테오→교황 우르바누스 8세
바사리, 조르조 139, 446
바이런, 조지 고든 363, 374, 379, 393, 408, 410,
413~417, 420, 421, 423, 425
바토, 장 앙투안 100, 304, 312~317, 320
바흐, 요한 제바스티안 304~311
반 로, 루이스 미셸 341
반 혼 77
발자크, 오노레 드 426~428
배리, 찰스 경 445
밴브루, 존 경 291, 330~332
밸푸어 (밸푸어 경) 466
뱅크스, 조지프 332
버드, 윌리엄 225
번스, 로버트 346, 372, 395, 432
벌링턴 백작 332
베로키오, 안드레아 델 172
베르길리우스 54, 159, 420
베르니니, 잔 로렌초 239, 242, 246~259, 302
베르크헤이데, 헤리트 263
베리 공(장 드 베리) 102~107, 133, 144

베블런, 소스타인 93
베살리우스 271
베아트리체 96, 99
베이컨, 프랜시스 224, 276~278
베토벤, 루트비히 판 10, 172, 176, 178, 393,
408~411, 417, 463
벨라스케스, 디에고 288
보나파르트, 나폴레옹 22, 404~408, 410, 413,
453(각주255)
보들레르, 샤를 피에르 227, 421, 422, 425
보로미니, 프란체스코 242, 302~303, 304
보스, 히에로니무스 436~437
보스웰, 제임스 346
보어, 닐스 464
보에시, 에티엔 드 라 224
보에티우스 101
보일, 로버트 289
보카치오, 조반니 129
보티첼리, 산드로 100, 130, 146, 152, 197
본, 헨리 292
볼테르 206, 327, 329~330, 333, 343, 344,
346~348, 354, 365~368
볼프, 카스파르 364
부갱빌, 루이 앙투안 드 368
부르고뉴 공(필리프 2세) 102
브라만테, 도나토 151, 165, 167, 169, 183,
186, 237
브라운, 토머스 295
브라운, 포드 매덕스 451~453
브루넬, 이점바드 킹덤 446~448, 451
브루넬레스키 127, 130~138, 147, 237
브루니, 레오나르도 128~129, 140
브뤼헐, 피터르 363
블랙, 조지프 345
블레이크, 윌리엄 380, 394, 397, 415, 432,
441
블루아의 앙리 83
비스티치, 베스파시아노 디 147
비치, 윌리엄 경 433
비트루비우스 폴리오, 마르쿠스 136

개념

도판목록

1 구사일생

도판1 바이킹의 뱃머리[figure-head for a Viking Ship], 4~6세기, 벨기에 스헬더강, 참나무, 28×41cm, 영국 대영박물관(사진:World History Archive/Alamy)

도판2 벨베데레의 아폴론[Apollo Belvedere], 기원전 330~320년(기원후 120~140년에 모각), 대리석, 118cm, 이탈리아 바티칸 박물관

도판3 퐁 뒤 가르[Pont du Gard](수도교), 기원후 40~60년, 석회암, 49×275m, 프랑스 가르현

도판4 '밀덴홀의 보물[Mildenhall Treasure]' 중 〈넵튠의 접시〉, 4세기경, 은, 지름 60.5cm, 영국 런던 대영박물관

도판5 '서튼 후[Sutton Hoo의 배무덤]'에서 발견된 지갑 뚜껑, 7세기경, 금/가넷/유리, 8.3×19cm, 영국 런던 대영박물관

도판6 《에히터나흐 복음서[Echternach Gospels]》 중 '인간 형상[Imago Hominis]'(마태오의 상징), 750년경, 양피지, 33.5×26.5cm, 프랑스 파리 국립도서관

도판7 《켈스의 서[Book of Kells]》, 8~9세기경, 양피지, 33×25.5cm, 아일랜드 더블린 트리니티대학교 도서관

도판8 오제베르크[Oseberg] 호, 9세기경, 참나무, 22×5m, 노르웨이 오슬로 바이킹 배 박물관

도판9 카롤루스의 사당[Karlsschrein], 1182~1215년, 참나무/금/은/동 외, 204×94×57cm, 독일 엑스라샤펠(아헨) 대성당

도판10 〈게로 십자가[Gerokreuz]〉, 10세기경, 참나무, 288×198cm, 독일 쾰른 대성당

도판11 《로르쉬 복음서[Lorsch Gospels]》표지, '성가대에 둘러싸인 대수교', 9세기, 상아, 37×26.3cm, 영국 런던 빅토리아 앤 앨버트 미술관

2 위대한 해빙

도판12 영국 잉글랜드 더럼[Durham] 대성당, 1093~1133년

도판13 무아사크[Moissac] 대성당의 조각, 1060년경, 석조 기둥, 프랑스 무아사크 생 피에르 수도원

도판14 수이야크[Souillac] 대성당의 문설주, 12세기, 석조 기둥, 프랑스 수이야크 생 마리 성당

도판15 〈성 푸아[Sainte Foy의 황금상]〉, 9세기, 금/은/진주/목재 등, 33.5×25cm, 프랑스 콩크 성 푸아 대성당

도판16 〈유다의 자살〉, 12세기, 프랑스 보르고뉴 베즐레 대성당 (사진: Azoor Photo/Alamy)

도판17 〈기하학자로 묘사된 신〉, 1220~1230년경, 양피지, 34.4×26cm, 빈도보넨시스[Vindobonensis] 코덱스, 오스트리아 빈 국립도서관

도판18 〈성모와 아기예수[Notre-Dame de la Belle Verrière]〉, 13세기, 스테인드글라스, 프랑스 샤르트르 대성당

3 낭만과 현실

도판19 작자 미상, 〈귀부인과 일각수[La Dame à la licorne]〉, 15~16세기, 양모/실크 태피스트리 6장, 290(~473)×311(~377)cm, 프랑스 파리 클뤼니 미술관 전시실

도판20 〈성 모데스타〉, 대리석, 프랑스 샤르트르 대성당

도판21 자크마르 드 에댕, 《장 드 베리의 시편[Psautier de Jean de Berry]》 중 '바보', 1386년경, 양피지, 25×17.7cm, 프랑스 파리 국립도서관

도판22 작자 미상, 〈윌튼 딥티크[Wilton diptych]〉, 1395~1399년경, 목판에 채색, 53×74cm, 영국 런던 내셔널 갤러리

도판23 랭부르 형제, 〈베리 공을 위한 지극히 호화로운 시도서[Très Riches Heures du duc de Berry]〉(1월), 1412~1412~1416년, 고급 양피지[vellum], 29×21cm, 프랑스 샹티이 콩데 미술관

도판24 사세타(스테파노 디 지오반니), 〈아시시의 성 프란체스코의 신비로운 결혼Le mariage mystique de saint François d'Assise〉, 1437~1444년경, 캔버스에 유채, 88×52cm, 프랑스 샹티이 콩데 미술관

도판25 디본도네 조토, '그리스도의 생애 연작' 중 〈유다의 입맞춤bacio di Giuda(La Cattura di Cristo)〉, 1304~1306년, 프레스코, 200×185cm, 이탈리아 파도바 아레나(스크로베니) 예배당

도판26 디본도네 조토, '그리스도의 생애 연작' 중 〈죽은 그리스도를 애도함Il Compianto di Cristo(Lamento〉, 1304~1306년, 프레스코, 200×185cm, 이탈리아 파도바 아레나(스크로베니) 예배당

4 만물의 척도가 된 인간

도판27 산드로 보티첼리, 〈서재의 성 아우구스티누스Saint Augustine〉, 1480년, 프레스코, 152×112cm, 이탈리아 피렌체 오니산티 성당

도판28 도나텔로, 〈성 조르조Saint George〉, 1415~1417년, 대리석, 209cm, 이탈리아 피렌체 바르젤로 국립미술관

도판29 마사초, 〈성전세를 내는 그리스도Il tributo della moneta〉, 1425년경, 프레스코, 255×598cm, 이탈리아 피렌체 산타 마리아 델 카르미네 성당

도판30 로렌초 기베르티, 〈천국의 문Porta del Pradiso〉('야곱과 에서' 부분), 1425~1452년, 청동 부조, 전체 520×310cm, 이탈리아 피렌체 대성당

도판31 도나텔로, 〈다윗David〉, 1435~1440년, 청동 조각, 158cm, 이탈리아 바르젤로 국립미술관

도판32 로렌초 데 메디치, 안젤로 폴리치아노Angelo Poliziano, 〈칸초네 아 발로Canzone a ballo〉(로렌초 시집의 표지), 1568년, 뉴욕 메트로폴리탄 미술관

도판33 산드로 보티첼리, 〈봄Primavera〉, 1480년경, 목판에 템페라, 314×203cm, 이탈리아 우피치 미술관

도판34 우르비노Urbino 궁의 중정, 이탈리아 우르비노 두칼레 궁전

도판35 안드레아 만테냐, 〈만토바 공작 궁The Court of Mantua〉'신부의 방Camera degli Sposi', 1465~1474년, 프레스코, 805×807cm, 이탈리아 만토바 두칼레 만토바 궁전

도판36 얀 반 에이크, 〈어린 양에 대한 경배The Ghent Altarpiece. Adoration of the Lamb〉(가운데 아래 부분), 1432년, 패널에 유채, 461×350cm, 벨기에 성 바보saint Bavo 대성당

도판37 조르조네(또는 티치아노), 〈전원의 합주Le Concert champêtre〉, 1508~1509년, 캔버스에 유채, 105×137cm, 프랑스 파리 루브르 박물관

도판38 조르조네, 〈폭풍La tempesta〉, 1503~1509년, 캔버스에 유채, 82×73cm, 이탈리아 피렌체 아카데미아 미술관

도판39 조르조네, 〈늙은 여인La Vecchia〉(또는 'Col Tempo'), 1500~1510년, 캔버스에 유채, 68×59cm, 이탈리아 피렌체 아카데미아 미술관

5 영웅이 된 예술가

도판40 멜로초 다포를리, 〈플라티나를 도서관장으로 임명하는 식스투스 4세〉(한가운데 붉은 옷을 입고 서 있는 인물이 줄리아노 델라 로베레), 1477년경, 프레스코, 370×315cm, 이탈리아 바티칸 박물관

도판41 이탈리아 바티칸 산 피에트로San Pietro 대성당

도판42 안드레아 만테냐, 〈카이사르의 개선Trionfi di cesare〉(부분), 1480년경, 캔버스에 템페라, 270×281cm, 영국 런던 왕실 컬렉션

도판43 미켈란젤로 부오나로티, 〈다윗David〉, 1501~1504년, 카라라 대리석, 434cm, 이탈리아 피렌체 아카데미아 미술관

도판44 바스티아노 다 상갈로, 미켈란젤로의 '카시나 전투Battaglia di Cascina'를 위한 밑그림의 모사, 1542년경, 프레스코, 77×130cm, 영국 잉글랜드 홀컴 홀

도판45 미켈란젤로 부오나로티, 〈죽어가는 노예Dying slave〉, 1513~1515년, 대리석, 218cm, 프랑스 파리 루브르 박물관

도판46 미켈란젤로 부오나로티, 〈아담의 창조Creazione di Adamo〉, 1511년경, 프레스코, 230×480cm, 로마 바티칸 시스티나 예배당

도판47 라파엘로 산치오, 〈아테네 학당Scuola di Atene〉, 1509~1511년, 프레스코, 500×770cm, 로마 바티칸 미술관

도판48 라파엘로 산치오, 〈아테네 학당〉(부분) '에우클레이데스'와 그를 둘러싼 사람들

도판49 레오나르도 다 빈치, 〈태아The fetus in the womb〉, 1511년경, 종이에 펜/잉크/초크, 30.4×22cm, 영국 런던 왕실 컬렉션

도판50 레오나르도 다 빈치, 〈대홍수A deluge〉, 1517~1518년경, 종이에 펜/잉크/초크, 16.2×20.3cm, 영국 런던 왕실 컬렉션

6 항의와 전달

도판51 알브레히트 뒤러, 〈오스발트 크렐의 초상Porträt von Oswolt Krel〉, 1499년, 목판에 유채, 49.6×39cm, 독일 알테 피나코테크 미술관

도판52 라파엘로 산치오, 〈어느 추기경의 초상The Cardinal〉, 1510~1511년, 패널에 유채, 79×61cm, 스페인 마드리드 프라도 미술관

도판53 한스 홀바인, 〈토머스 모어 가족의 초상을 위한 스케치Entwurf für das Familienbild des Thomas Morus〉, 종이에 펜/브러쉬/초크, 1527년경, 38.9×52.4cm, 스위스 바젤 시립미술관

도판54 한스 홀바인, 〈다름슈타트의 마돈나Darmstädter Madonna〉, 목판에 유채, 1526년, 146.5×102cm, 독일 슐로스 박물관

도판55 마티아스 그뤼네발트, 〈이젠하임 제단화Isenheim Altarpiece〉(닫은 상태), 목판에 유채, 1512년경~1515년, 500×800cm, 프랑스 운터린덴 미술관

도판56 한스 홀바인, 〈에라스뮈스Erasmus〉, 패널에 유채/템페라, 1523년, 32×42cm, 프랑스 파리 루브르 미술관

도판57 알브레히트 뒤러, 〈자화상Selbstbildnis〉, 패널에 유채, 1498년, 52×41cm, 스페인 마드리드 프라도 미술관

도판58 알브레히트 뒤러, 〈큰 잡초 덤불Das große Rasenstück〉, 종이에 수채, 1503년, 41×32cm, 오스트리아 알베르티나 미술관

도판59 알브레히트 뒤러, 〈멜랑콜리아Melencolia I〉, 동판화, 1514년, 25.2×18.8cm, 독일 슈테델 미술관

도판60 루카스 크라나흐, 〈마르틴 루터의 초상〉, 목판에 유채, 1528년, 34.3×24.4cm, 독일 비텐베르크 루터의 집

도판61 루카스 크라나흐, 〈한스 루터Hans Luther〉(루터의 아버지), 목판에 유채/템페라, 1527년, 39×25cm, 독일 바르크부르트 재단

도판62 알브레히트 뒤러, 〈묵시록Apokalypse〉 중 '네 기사Die vier apokalyptischen Reiter', 목판화, 1498년, 40×28.6cm, 독일 카를스루에 국립미술관

7 장엄과 순종

도판63 이탈리아 로마 산타 마리아 마조레 대성당 내부

도판64 미켈란젤로 부오나로티, 〈최후의 심판Giudizio universale〉(부분), 1536~1541년, 프레스코, 1,370×1,220cm, 로마 바티칸 시스티나 예배당

도판65 베첼리오 티치아노, 〈파울루스 3세의 초상Papst Paul III〉, 1543년, 캔버스에 유채, 106×85cm, 이탈리아 나폴리 카포디몬테 국립박물관

도판66 다니엘레 크레스피, 〈성 카를로 보로메오의 식사II digiuno di San Carlo Borromeo〉, 1625년경, 캔버스에 유채, 190×265cm, 이탈리아 로마 산타 마리아 델라 파시오네 성당

도판67 베첼리오 티치아노, 〈성모승천Assumption of Mary〉, 1516~1518년, 패널에 유채, 668×344cm, 이탈리아 베네치아 산타 마리아 글로리오사 데이 프라리 성당

도판68 카라바조, 〈마태오를 부르심Vocazione di san Matteo〉, 1599~1600년, 캔버스에 유채, 322×340cm, 이탈리아 로마 산 루이지 데이 프란체시 콘타렐리 성당

도판69 잔 로렌초 베르니니, 〈아폴론과 다프네Apollo e Dafne〉, 1622~1625년, 대리석, 243cm, 이탈리아 로마 보르게세 갤러리

도판70 잔 로렌초 베르니니, 〈시피오네 보르게세 추기경의 흉상Busti di Scipione Borghese〉, 1632년, 대리석, 100×82×48cm, 이탈리아 로마 보르게세 갤러리

도판71 잔 로렌초 베르니니, '발다키노(닫집, baldacchino)', 1623~1634년, 대리석/청동, 이탈리아 바티칸 산 피에트로 대성당

도판72 잔 로렌초 베르니니, 〈성 테레사의 열락Santa Teresa em extase〉, 1645~1652년, 대리석, 350cm, 이탈리아 로마 산타 마리아 델라 비토리아 성당

8 경험의 빛

도판73 해리트 베르크헤이데, 〈하를럼의 시장광장Der große Markt in Haarlem〉, 1696년, 캔버스에 유채, 69.5×90.5cm, 네덜란드 암스테르담 프란스 할스 박물관

도판74 파울뮈스 포터르, 〈황소Der Stier〉, 1647년, 캔버스에 유채, 235.5×339cm, 네덜란드 마우리츠호이스 미술관

도판75 렘브란트 판 레인, 〈튈프 박사의 해부학 수업De anatomische les van Dr Nicolaes Tulp〉, 1632년, 캔버스에 유채, 170×217cm, 네덜란드 마우리츠호이스 미술관

도판76 렘브란트 판 레인, 〈설교하는 그리스도Christ Preaching(La petite tombe)〉, 에칭/드라이 포인트/판화, 1657년경, 15.4×20.6cm, 네덜란드 암스테르담 국립미술관

도판77 렘브란트 판 레인, 〈유대인 신부The Jewish Bride(Isaac and Rebecca)〉, 1665~1669년경, 캔버스에 유채, 122×167cm, 네덜란드 암스테르담 국립미술관

도판78 프란스 할스, 〈르네 데카르트의 초상Portret van René Descartes, 1649년경, 캔버스에 유채, 77.5×68.5cm, 프랑스 파리 루브르 박물관

도판79 요하네스 페르메이르, 〈델프트 풍경View of Delft〉, 1660~1661년경, 캔버스에 유채, 96.5×115.7cm, 네덜란드 마우리츠호이스 미술관

도판80 요하네스 페르메이르, 〈편지를 읽는 여인Woman a Letter〉, 1662~1663년경, 캔버스에 유채, 46.6×39.1cm, 네덜란드 암스테르담 국립미술관

도판81 피터르 산레담, 〈아센델프트의 신트 오돌푸스 교회 내부Inneres der Kirche von Assendelft〉, 1649년, 패널에 유채, 66×93cm, 네덜란드 암스테르담 프란스 할스 박물관

도판82 페르메이르, 〈음악수업A Lady at the Virginals with a Gentleman〉, 1662~1665년경, 캔버스에 유채, 73.3×64.5cm, 영국 런던 버킹엄 궁전

도판83 영국 런던 세인트 폴 대성당

9 행복의 추구

도판84 프랑스 파리 루브르 궁전(현재 루브르 박물관) 동쪽 파사드

도판85 엘리아스 고틀로프 하우스만, 〈요한 제바스티안 바흐의 초상Johann Sebastian Bach〉, 1748년, 캔버스에 유채, 61×78cm, 독일 슈타트게시히틀리헤스 박물관

도판86 조반니 바티스타 티에폴로, 〈뷔르츠부르크 주교궁 천장화Deckenfresko im Treppenhaus der Würzburger Residenz〉, 1752~1753년, 프레스코, 1,370×1,220cm, 독일 뷔르츠부르크 궁전

도판87 루이 프랑수아 루비야크, 〈헨델George Frederick Handel〉, 1738년, 대리석, 135.3cm, 영국 런던 빅토리아 앤드 앨버트 미술관

도판88 장 앙투안 바토, 〈키테라 섬으로의 순례L'Embarquement pour Cythère〉, 1717년, 캔버스에 유채, 129×194cm, 프랑스 파리 루브르 박물관

도판89 독일 뮌헨 님펜부르크 궁전의 아말리엔부르크

도판90 요제프 랑게, 〈모차르트의 초상Mozart am Klavier〉, 1782~1783년(미완성), 캔버스에 유채, 오스트리아 잘츠부르크 모차르트 박물관

10 이성의 미소

도판91 장 앙투안 우동, 〈볼테르 좌상Seated Voltaire〉, 1781년, 금속/회반죽, 137.16cm, 프랑스 코메디 프랑세즈

도판92 영국 블레넘Blenheim 궁 북측 파사드

도판93 윌리엄 호가스, 〈선거The Humours of an Election〉 중 4번, '개선행렬Chairing the Member', 1754~1755년, 캔버스에 유채, 103×131.8cm, 영국 런던 존 손 경 박물관

도판94 장 시메옹 샤르댕, 〈구리 냄비가 있는 정물Nature morte au chaudron de cuivre〉, 1735년, 캔버스에 유채, 17×20.5cm, 프랑스 파리 코냐크 제Cognacq-Jay 박물관

도판95 루이스 미셸 반 로, 〈디드로의 초상Denis Diderot〉, 1767년, 캔버스에 유채, 81×65cm, 프랑스 파리 루브르 박물관

도판96 더비의 라이트(조지프 라이트), 〈공기 펌프 실험〉, 1/68년, 캔버스에 유채, 243.9×182.9cm, 영국 런던 내셔널갤러리

도판97 미국 버지니아주 몬티셀로, 1768년에 건립, 1826년까지 증축과 개축

도판98 장 앙투안 우동, 〈워싱턴 상George Washington〉, 1785~1792년, 대리석, 미국 버지니아주 리치먼드 의사당

11 자연 숭배

도판99 토머스 게인즈버러, 〈서퍽 풍경Landscape in Suffolk〉, 1746~1750년경, 캔버스에 유채, 65×95cm, 오스트리아 비엔나 미술사 박물관

도판100 카스파르 볼프, 〈라우터라르의 빙하Glacier Lauteraar〉, 1776년, 캔버스에 유채, 55×82.5cm, 스위스 바젤 미술관

도판101 조지프 말러드 윌리엄 터너, 〈버터미어 호수Buttermere Lake〉, 1798년, 88.9×119.4cm, 영국 런던 테이트 미술관

도판102 존 컨스터블, 〈데덤 골짜기The Vale of Dedham〉, 1828년, 캔버스에 유채, 145×122cm, 영국 런던 빅토리아 앤 앨버트 미술관

도판103 존 컨스터블, 〈구름 연구Cloud Study〉, 1821년, 종이에 유채, 24.8×30.2cm, 미국 예일대학교 영국 예술센터

도판104 조지프 말러드 윌리엄 터너, 〈비, 증기, 속도 - 그레이트 웨스턴 철도Rain Steam and Speed, The Great Western Railway〉, 1844년, 캔버스에 유화, 121.9×90.8cm, 영국 런던 내셔널갤러리

도판105 클로드 모네, 〈라 그르누예르La Grenouillère〉, 1869년, 캔버스에 유채, 74.6×99.7cm, 미국 뉴욕 메트로폴리탄 미술관

도판106 클로드 모네, 〈수련Water Lilies〉, 1919년, 캔버스에 유채, 101×200cm, 미국 뉴욕 메트로폴리탄 미술관

12 거짓된 희망

도판107 자크 루이 다비드, 〈'테니스 코트의 맹세Le serment du Jeu de Paume'를 위한 소묘〉, 1791년, 종이에 펜, 66×101.2cm, 프랑스 베르사유 궁전

도판108 자크 루이 다비드, 〈마라의 죽음Marat assassiné〉, 1793년, 캔버스에 유채, 162×128cm, 벨기에 브뤼셀 왕립미술관

도판109 장 오귀스트 도미니크 앵그르, 〈황좌에 앉은 나폴레옹 1세Napoléon Ier sur le trône impérial〉, 1806년, 캔버스에 유화, 260×163cm, 프랑스 파리 군사 박물관

도판110 자크 루이 다비드, 〈생 베르나르 고개를 넘는 보나파르트Napoleon am Großen St. Bernhard〉, 1801년, 캔버스에 유채, 275×232cm, 오스트리아 벨베데레 갤러리

도판111 안루이 지로데-트리오종, 〈오딘의 궁에서 나폴레옹의 장군들을 맞이하는 오시안Apothéose des héros français morts pour la patrie pendant la guerre de liberté〉, 1801년, 캔버스에 유채, 192×184cm, 프랑스 말메종 국립박물관

도판112 프란시스 데 고야, 〈5월 3일 마드리드El 3 de mayo en Madrid〉(또는 '총살Los fusilamientos'), 1814년, 캔버스에 유채, 268×347cm, 스페인 프라도 미술관

도판113 카스파르 다비드 프리드리히, 〈빙해Das Eismeer〉(또는 '희망호의 난파'), 1823~1824년, 캔버스에 유채, 96.7×126.9cm, 독일 함부르크 미술관

도판114 테오도르 제리코, 〈메뒤즈호의 뗏목Le Radeau de la Méduse〉, 1819년, 캔버스에 유채, 491×716cm, 프랑스 파리 루브르 박물관

도판115 오귀스트 로댕, 〈발자크Balzac 상〉, 1892~1897년, 청동 주조, 270cm, 프랑스 파리 로댕 미술관

13 영웅적인 물질문명

도판116 윌리엄 비치 경, 〈구걸하는 소년에게 동전을 주는 프란시스 포드 경 아이들의 초상Portrait of Sir Francis Ford's Children Giving a Coin to a Beggar Boy〉, 1793년 이전, 캔버스에 유채, 180.5×150cm, 영국 런던 테이트 미술관

도판117 존 마틴, 〈벨사살의 연회Belshazzar's Feast〉, 1820년, 캔버스에 유채, 159×250cm, 미국 예일대학교 영국예술센터

도판118 로버트 호울릿의 사진, 〈이점바드 킹덤 브루넬〉, 1857년, 미국 뉴욕 메트로폴리탄 미술관

도판119 포드 매덕스 브라운, 〈노동Work〉, 1852~1863년, 캔버스에 유채, 137×197cm, 영국 맨체스터 미술관

도판120 귀스타브 쿠르베, 〈오르낭의 매장Un enterrement à Ornans〉, 1849~1850년, 캔버스에 유채, 315×668cm, 프랑스 오르세 미술관

도판121 장 프랑수아 밀레, 〈낫질하는 농부〉, 연대미상

도판122 조르주 쇠라, 〈아니에르의 물놀이Une Baignade, Asnières〉, 1883년, 캔버스에 유채, 201×300cm, 영국 런던 내셔널갤러리

도판123 피에르 오귀스트 르누아르, 〈뱃놀이하는 사람들의 점심 식사Le déjeuner des canotiers〉, 1880~1881년, 캔버스에 유채, 130×176cm, 미국 워싱턴 필립스 미술관

도판124 피에르 오귀스트 르누아르, 〈물랭 드 라 갈레트의 무도회Bal du moulin de la Galette〉, 1876년, 캔버스

에 유채, 131×175cm, 프랑스 오르세 미술관

- 출처를 별도로 표기하지 않은 사진은 모두 위키피디아에서 제공받았습니다.

지은이 **케네스 클라크**(Kenneth Clark, 1903~1983)

영국의 미술사학자. 윈체스터와 옥스퍼드대학교에서 미술사를 공부했으며, 역대 최연소인 30세의 나이에 내셔널갤러리 관장으로 발탁되었다. 전쟁 기간 동안에는 전쟁예술가제도를 조직했으며, 다메 미라 헤스와 함께 내셔널갤러리 콘서트를 담당했다. 옥스퍼드에서 교수를 지냈고, 영국 문화위원회 의장을 역임했으며, 독립 텔레비전 방송국 설립 당시 의장으로 임명되었다. 1969년에는 서구 문명의 역사를 조망한 BBC 텔레비전 다큐멘터리 '문명Civilisation'을 제작해 국제적 명성을 얻었다. 1938년에 기사 작위를, 1969년에는 종신 귀족 작위를 받았다.《고딕 부활》(1928),《레오나르도 다 빈치: 화가의 길》(1939),《풍경에서 미술로》(1949),《누드: 이상적 형태에 대한 연구》(1956),《명화란 무엇인가?》(1979) 등을 썼다.

옮긴이 **이연식**

서울대학교 미술대학에서 서양화를 전공하고, 한국예술종합학교 예술전문사 미술이론 과정을 마쳤다. 줄곧 미술사의 르네상스적 지식인 같은 열정의 끝을 놓치지 않고 미술사를 입체적으로 탐구하면서 예술의 정형성과 고정관념에 도전하는 다양한 저술, 번역, 강연 활동을 하고 있다. 지은 책으로는《에드워드 호퍼의 시선》《꼬리에 꼬리를 무는 서양 미술사》《죽음을 그리다》《드가》《뒷모습》《이연식의 서양 미술사 산책》《미술품 속 모작과 위작 이야기》《유혹하는 그림, 우키요에》등이 있고,《자포니슴》《뱅크시》《르네상스 미술: 그 찬란함과 이면》《그림을 보는 기술》《한국 미술: 19세기부터 현재까지》등을 옮겼으며, 아카데미소요에서 여러 각도로 바라보는 미술사 대중강의를 진행하고 있다.

문명

초판 1쇄 인쇄 2024년 5월 25일
초판 1쇄 발행 2024년 6월 5일

지은이　　케네스 클라크
옮긴이　　이연식

펴낸곳　　(주)연구소오늘
펴낸이　　이정섭 윤상원
편집　　　채미애 허인실
디자인　　박소희
제작 인쇄　교보피앤비

출판등록　2021년 3월 9일 제2021-000033호

주소　　　서울시 중구 을지로 157, 568호
이메일　　soyoseoga@gmail.com
인스타그램　soyoseoga

ISBN　　　979-11-978839-5-8 (03600)

소요서가는 (주)연구소오늘의 인문 출판 브랜드입니다.